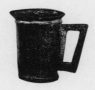

삼국시대

손잡이
잔의
아름다움

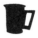

일러두기

·

단행본·잡지는『 』, 시·미술작품은「 」로 표기했습니다.

·

인명, 지명 등의 외래어 표기는 국립국어원에서 규정한 표기법에 따르는 것을 기본으로 했으나,
국내에 통용되는 고유명사의 경우 이를 우선으로 적용했습니다.

삼국시대

손잡이
잔의
아름다움

미적
오브제로
본
가야와
신라시대
손잡이잔
75점

박
영
택
지
음

아트북스

질그릇
손잡이잔을
탐닉하다

●

나는 인사동과 사간동 등에 자리한 전시장에 자주 나가서 전시를 본다. 현대미술을 전시하는 곳뿐만 아니라 골동품 가게들 역시 부지런히 드나든다. 해찰이 심한 나는 다양한 볼거리를 탐닉한다. 가능하면 많은 전시를 보려고 애쓴다. 미술평론가로서의 책임감 때문이다. 그러나 한편으로는 매혹적인 미술작품을 보면 여전히 감동하고 흥분한다. 나는 그런 순간이 좋다. 몸의 감각이 죄다 살아나기 때문이다. 그러니 내 삶은 나를 사로잡는 이미지 하나를 찾아 평생 절박하게 떠도는 셈이다. 그러나 그런 순간을 만나기란 쉬운 일이 아니다. 동시대 미술에서 벅찬 감동을 받기란 상당히 드물고 어렵다. 그럴 때 나를 구원해주는 것이 소박한 우리 골동품이다. 선인들이 만든 작고 아담하고 기품 있는 물건들 말이다. 물론 그것은 전적으로 나의 취향에 따른 것이다. 취향은 특정 이미지를 편애하고 옹호한다. 또 취향은 단지 호불호의 문제일 뿐만이 아니라 "개인의 감정이 세상을 어떻게 보느냐 하는 문제"이기도 하다. 취향은 결국 세상에 대한 한 개인의 발언이다. 그래서 취향은 중요

하고, 세계관과 가치관의 반영이자 정치적일 수밖에 없다.

•

　　내 취향의 만족은 삶과 생활에서 자연스레 길어 올린 소박한 아름다움에서 비롯된다. 또한 누군가가 자신의 고유한 손맛으로, 지극한 정성으로 간절히 밀어낸 것들에서 얻어진다. 그런 것들은 동시대 미술보다 옛사람들이 만든 것에서 훨씬 더 자주 접한다. 선인들이 만든 것들은 일상에서 사용한 실용적 차원의 물건이자 주술적이고 종교적인 차원에서 기능한 물건이다. 근대 이후 일상적 삶의 맥락에서 탈각된 그 사물들이 박물관으로 이동하면서 전시 가치를 지닌 유물로, 미술작품으로 인식되기 시작했다.[1]

•

　　옛사람들이 남겨놓은 상당수의 물건과 이미지에는 신실한 마음과 한없는 정성, 그리고 무심함이 스며 있고, 당대 삶의 이치와 그로 인해 배태된 아름다움이 격조 있게 눌려 있다. 과도함과 억지, 기이하거나 천박한 장식이 없다. 의도적인 꾸밈이나 과장된 수사가 지워진 물질의 민낯과 그 표면에 최소한으로 개입한 인공의 흔적이 이룬 조화는 대단히 감동적이다. 우리 옛 물건들이 지닌 미감의 특성 하나는 '생활 감정의 규모'를 결코 넘지 않는다는 점이다. 자신의 생활환경에서 발견할 수 있는 자연스러운 미감을 즐겼고, 생활 가운데서 우러난 아름다움을 적극적으로 향유했다고 생각한다. 그러니까 생활 정서와 관습이 지극히 자연스럽고 우연히 물질 속으로 스며들어 일체를 이루는 것이 우리의 미감이라는 얘기다. 그래서 아득한 시간의 때를 잔뜩 껴안고 있는 매혹적인 옛 물건들이 내게는 늘 경이롭다.

•

대략 2010년 이후 옛사람들의 것을 하나씩 구입했다. 내 삶에서 수집할 수 있는 것은 결국 자그마하고 저렴한 것들이다. 그렇다 해도 분명 내 살림의 규모로 봐서는 부담이 되는 가격이다. 그러나 나는 기꺼이 일정한 비용과 맞바꾼 작은 손잡이잔이나 목기 등을 서재 곳곳에 풀어놓고 반복적으로 바라본다. 매일같이 눈에 가득 밀어넣으면서 그것들을 쓰다듬고 편애한다. 서재에서 나는 사물들과 독대하면서 서서히 가라앉듯 늙어간다. 책을 읽다가, 원고를 쓰다가 문득 선인들의 그림이나 그릇, 연장 등을 바라보면서 내 삶의 근원을 새삼 추억하기도 하고 아름다움이나 조형의 근간, 혹은 한국미의 성향 등에 관해서도 생각한다. 특히 자신들의 삶의 필요성에서, 생사의 길을 잇기 위해 만들었으면서도, 그 안에 지극히 자연스러운 미감을 절묘하게 둘러놓은 가야와 신라의 손잡이잔 하나를 보면 상념이 길어진다. 오랜 기간 동안 지속적으로, 반복해서 만들어져 한국미의 특성을 이해하기 위한 가장 좋은 유물이자, 수천 년 전에 이곳에 살았던 사람들의 미의식과 삶을 가장 잘 보여주고 있는 것이 바로 토기이고 질그릇 손잡이잔이다. 거칠고 투박해 보이지만 간결한 형태와 소박한 멋에서 연유하는 자연스러운 미감이 압권이다. 더구나 뛰어난 조형 감각과 창의적인 예술성이 번득이고 있다. 그러한 질그릇 손잡이잔을 접하고 있으면 자신들에게 주어진 세계를 해명하고, 던져진 운명을 억척스레 살아낸, 그 생의 이력 속에서 비로소 가능했던 아름다움의 비밀도 은연중 마주하게 된다. 나아가, 미술이란 것이 결국 아름다운 생활을 위한 시각적 안목을 키우고, 생활 속의 시각 언어를 이해하기 위한 행위였음도 새삼 깨닫는다. 미술의 가치는

삶의 의미를 아름답게 보여주는 데 있다. 한편으로는, 오늘날 생산되는 무수한 미술품은 어떤 아름다움을 만들어내고 있을까, 하는 데 생각이 미쳤다. 과연 그것들은 오늘날 우리 삶에 어떤 의미와 가치를 만들어내고 있는가? 자신들이 사는 현재의 삶으로부터 길어 올린 고민이나 자기 생의 가치와 철학, 의미를 담보하고 있는 걸까? 그보다는 과도하게 현학적인 주제 혹은 서구의 현대사상과 미술 개념 등에 휘둘리거나 과장된 수사, 공허한 수식어에 기대어 그럴듯한 알리바이를 만드는 데 여념이 없는 것은 아닐까. 또 천박한 장식물, 조악한 인테리어를 생산해내는 데 마냥 열중하고 있는 것은 아닐까. 격조 있는 조형미와 절제된 미감, 순연한 마음에서 빚어낸 작품을 만나기가 그만큼 어렵다.

사물들의
피부와
그 너머

사물에 대한 사전적 정의는 '일과 물건을 아울러 이르는 말'이자 '물질계에 존재하는 구체적이고 개별적인 대상'이다. 이 세계에 존재하는 모든 사물은 특정한 물리적 법칙 아래 놓여 있으며, 동시에 특정한 도구적 관점과 실용적 차원에 저당 잡혀 있다. 그것들은 또한 저마다 이름을 갖고 있다. 그러나 엄밀히 말해 사물들은 우리 세계의 어떤 개념이나 척도나 말을 통해 가시화되지 않는다. 사물은 나와 무관하게 이미 그 자리에 존재하고 있다. 우리가 명명한 이름은 그 사물과 아무런 연관성이 없다. 그러니 '어떤 정체성도 가지지 않는 것이 사물'이다. 다만 인간이 사물을 주관적 관점으로 해석하고 여러 의미를 부여할 뿐이다. 인간의 욕망과 부여한 의미가 사물에 투사되어 있을 뿐, 사물 자체와는 무관하다. 혀가 없어서 발설할 수 없는, 언어가 없어서 표현할 수 없는 사물을 대신해 말하는 인간들은 항상 자기 중심으로 사물과 세계를 본다. 우리가 사물이라

부르는 것들은 투명하지 않다. 선입견에 지배되고, 이른바 보편적이라 불리는 수리물리학적 법칙 아래 놓여 있고, 다소 '폭력을 수반하는 종교와 도덕법칙'에 지배된다고 할 수 있다. 세계를 보는 것 또한 마찬가지다. 우리가 세계를 본다고 하지만 그것은 결국 보는 이의 학습된 가치관과 관점, 미학에 규정된다. 따라서 미학은 감성적인 것을 지칭하기보다 '세계에 대한 인식'에 해당한다.

　　　　　　　　　•

　　　우리 인식의 감각을 바꾸는 것이 미술의 일이다. 이것이야말로 '낡은 감각'에서 새로운 것을 끄집어내는 계기가 된다. 사물에 덧씌워진 인간의 개념을 지우고, 원초적인 사물의 모습을 홀연히 보여주는 것이 바로 미술의 영역에서 만나는 사물이다. 그것은 길들여지고 훈육된 시선이나 인간이 규정한 법칙과 관념에 물든 세계에서 겨우 빠져나왔을 때, 문득 접하게 되는 사물의 민낯이자 상기된 얼굴이다. 미술이 보여주고자 하는 것이 바로 '그것'이다.

　　　　　　　　　•

　　　사물이란 의식이 자기를 비춰보는 거울에 다름아니다. 그러니까 우리를 둘러싼 사물은 의식을 비춰낼 수 있는 가능성을 가질 때에만 비로소 사물일 수 있다. 내 눈앞에 존재하는 사물은 즉각적으로 보이는 것이면서 동시에 밝혀지고 읽혀져야 할 비밀스러운 대상이기도 하다. 익숙하게 접해서 알고 있다고 여기지만 순간순간 새롭게 다가오는 것이 바로 그들이다. 아울러 내 앞에 존재하고, 그래서 눈에 보이는 사물이야말로 세계를 지각하는 출발점이자 발화점인 것이다. 사물은 그 자체로 삶의 반성적 자료가 된다. 그것은 늘 새롭게 관찰되어야 한다. 사람들은 자기 앞의 사물을 그냥 바라보기만 하는 것이 아니라 바라보면서 동시에 꿈꾸고 상상을 한다. 또한 사물을 재현한 미

술작품을 통해 그것이 아니라면 알아채지 못했을 사물들의 새로운 세계를 발견하고 깨닫는다. 한편 모든 일상의 사물은 나름의 실용성과 미적 디자인의 배려를 자신의 피부로 방증한다. 그렇게 사물들이 말을 걸어오고, 사물들과 대화를 나누는 일, 그리고 사물들에게 말하게 하는 일이 인간의 삶이자 일상이다. 사물을 유심히 들여다보면, 그것을 만들었을 누군가의 솜씨와 배려, 만들어진 경로, 그리고 시간의 입김으로 조금씩 닳아서 생겨난 흔적과 상처, 그것을 사용했을 한 인간의 생의 궤적 또한 은밀하게 감지된다. 우리는 사물과 함께 살고 죽는다. 나는 아득한 시간을 견디고 살아남은 손잡이잔, 그 사물이자 미적대상을 응시하면서 많은 생각에 잠긴다.

내가
손잡이잔에
매료된 계기 한국 현대미술 작품을 감상하고 이에 대해 글을 쓰는 일이 업인 내가 삼국시대 손잡이잔에 매료된 것은 무척이나 우연한 계기에서 비롯되었다. 전시장과 미술관을 다니는 일은 일상적이었고, 또 워낙에 우리 고미술도 좋아해서 박물관과 사찰을 틈나는 대로 다니는 편이었다. 그러나 당시에 골동품 가게를 드나들 생각은 못했다. 잘 알지도 못했을뿐더러, 내 형편에 고미술품 수집은 상상 밖의 일이었다. 아니, 엄두를 내지 못했다고 해야겠다.

　　　　　　　·

　　　　그러던 어느 날, 지방에 있는 한 작가의 작업실을 방문하게 되었다. 그곳에서 작은, 신라 질그릇잔 몇 점을 보았다. 작업실을 둘러보다가 작가가 취미로 수집한 골동품을 마주하게 된 것이다. 다소 어둑하고 서늘한 작업실 한 켠에서 회청색의 작고 볼록한, 더구나 비대칭으로 일그러진, 작은 손

잡이잔 하나가 유난히 빛을 내며 다가왔다. 지극히 평범한 민무늬의, 흔한 신라 잔에 속하지만 소박하고 귀여우며 나름 견고한 미감이 기품 있게 흐르고 있었다. 탁월한 조형 감각에, 현대적인 느낌마저 거느리고 있었다. 워낙에 유심히 보고 있어서인지 작가는 그중 하나를 내게 선물로 주었고, 나는 염치도 없이 그것을 소중하게 받아들었다.

·

그 시간 이후 현재까지, 나는 가야와 신라시대 손잡이잔을 구하는 데 나름 정성을 다해왔다. 형편이 허락하는 한도 내에서 전국을 헤매고 다니면서 손잡이가 달린 잔을 찾고 또 찾았다. 별다른 이유는 없었다. 그저 예쁘고 좋았다. 다른 고미술품이나 도자기류에 비해 형편없는 가격에 마음이 아프고 안타까웠고, 삼국시대 토기, 나아가 손잡이잔에 대한 인식의 미흡함에 아쉬움을 갖기도 했다. 그러나 무엇보다도 단순하고 소박한 잔이 지닌 조형미의 됨됨이가 나무랄 데가 없어서 힘껏 수집하고 있다.

·

그렇게 해서 그동안 손잡이 달린 잔을 대략 300점 이상 수집했다. 큰 항아리, 장경호, 고배, 뿔잔 등도 여럿 구했지만 어느 시간부터는 오로지 손잡이잔만으로 제한해서 찾고 있다. 수집도 일관성, 통일성이 있어야 지저분해지지 않고 체계가 잡힐 것 같다는 생각을 했다. 진작에 이런 생각을 했더라면 그간의 시행착오도 줄이고 돈도 절약했을 텐데 하는 생각도 없지 않았지만, 돌이켜보면 우리가 무엇인가를 깨닫는 데는 공짜란 있을 수 없다. 발품도 팔고, 가짜도 구입하고, 형편없는 것들도 사다 보면 점차 알게 된다. 그렇게 조금씩 시간이 경과해야 비로소 안목도 생기고, 그런 과정을 거친 다음에야 무엇을, 어떻

게 수집해야 할지에 대한 방향성도 잡힌다. 그제서야 그동안 수집한 것들이 다시 보이면서 좋은 것과 그렇지 못한 것을 골라내는 눈도 얼추 생기는 법이다.

오래
살아남은 것들의
먹먹한 감동 　지금 내 앞에 자리한 소박한 가야와 신라의 손잡이잔들은 지금 이 세상과의 연관성을 홀연히 지우고 마냥 고독하다. 그것들은 자신의 생애를 가감 없이 보여주면서, 제각기 자신의 모든 것을 고스란히 드러내며 분명 그렇게 존재한다. 자신의 존재성을 격조 있게 각인시키는 중이다. 작고 비교적 가벼운 잔은 제 한 몸으로 기물의 존엄함을 스스로 발설한다. 오묘하고 기특한 형태와 아득한 이치들이 작은 몸 안에 잔뜩 웅크리고 있다. 어둡고 깊으며 크고 둥글고 넓은 무덤 안에서 망자와 함께 지내다가 그 공간에서 풀려나 빛의 세계로 살아 돌아온 것들의 피부는 그간의 시간이 덮쳐 문질러놓아 생긴 상처들로 참혹하다. 하지만 역설적으로 그렇게 마모된 피부는 질긴 생명력의 표상이자 고난을 극복한 자랑스러운 상처들이라 서글픔 속에서 빛을 낸다. 신도 인간도 모두 다 떠난 자리에, 흙으로 빚은 이 작은 손잡이잔은 여전히 살아 나에게 왔다. 오래 살아남은 것들은 유한한 존재에게 숭고한 감정과 무한한 영감을 던져주기 마련이다. 모든 골동에 대한 기호와 옛것에 대한 애착은 헤아릴 수 없는 시간의 절임에서 형성된, 형언하기 어려운 '땟물'이 안기는 먹먹함에 기인한다. 그 시간의 흔적은 사물의 피부에 얹혀 있다. 그러니 현재의 지평에서 현상現象되는 이 손잡이잔의 몸은 세월과 시간의 마찰을 견뎌낸 최후의 잔해들이다. 그 사연을 낱낱이 표현하기란 불가능하다. 그것은 모든 글과 이미지를 무력하게 한다. 오로지 시간을 견뎌낸 피부만이, 표면만이

생생한 얼굴로 '그것'을 드러낼 뿐이다. 보는 이들은 그저 침묵 속에서, 미욱한 상상력을 통해 사라진 것들을 안타깝게 떠올려보고자 시도할 뿐이다. 다만 손잡이잔의 형상과 색채, 질감만이 언어로 드러나지 않는 표면의 배후에 도사린 깊숙한 영역의 세계를 가시화한다.

질그릇 잔은
세련된
미적 조형물
이 책은 그동안 수집한 가야와 신라시대 손잡이잔이 지닌 형태와 문양, 색채 등에 대한 사적인 감상과 조형적 아름다움에 대한 일종의 독후감이다. 미술평론가의 시각에서 아득한 고대 부장품의 용도를 지닌 작은 잔을 대상으로 쓴 시각적인 독해나 고백의 성격이 짙은 글이다. 고고학이나 고미술 전공자, 연구자가 아닌 입장에서 섣불리 옛 잔에 대해 글을 쓴다는 위험부담을 안고 있지만, 가능한 한 지나치게 자의적이고 왜곡된 차원이 아닌 선에서 손잡이잔을 하나의 시각적 대상, 미적 오브제로 읽어보려고 했다. 이런 독후감이 그렇게 무모한 시도는 아니지 않을까 라고, 자위하며 글을 쓰고자 했다.

．

흔히 토기도기가 정확한 명칭이나 이 책에서는 통상적으로 사용하는 토기라는 용어로 통일해서 표기했다라 불리는 이 삼국시대 질그릇 잔들은 골동의 가치는 있지만 학술적인 가치는 전무하다는 지적을 받기도 한다. 이유는 생명력이 없다는 것이다. 다시 말해 문화유산이 골동품과 다르기 위해서는, 말하자면 족보가 있어야 하는데 현재 시중에서 판매되는 유물들은 그 내력을 알 수가 없다. 이른바 학술적 가치를 지닌 문화유물이기 위해서는 그것이 어느 환경에서, 즉 무덤 속에서 아니면 다른 여건에서 언제, 어디에서, 어떻게, 어떤 유물들과 동반

해서 세상에 알려지게 되었느냐 하는 내력을 갖추어야만 비로소 생명력을 가지기에 그렇다.[2] 지금 시중에서 구할 수 있는 것들은, 내가 수집한 것들은 대개는 오래전에 도굴되어 유통된 것일 수 있다. 비록 아쉬움은 있지만, 그래서 손잡이잔의 정확한 내력을 알 수는 없지만 잔 자체가 주는 아름다움과 조형적인 매력을 감상하는 데는 별다른 지장이 없다. 그렇기에 나는 그런 족보나 학술적 가치에 개의치 않고, 그것을 고고학적 유물이나 고대 유산이기보다 현대적인 오브제, 세련된 미적 조형물로 감상하고 즐기고 편애하는 데 집중했다. 그것들은 과거의 미의식이나 조형감각을 간직하고 있으면서도 현대적인 조형미와 디자인 감각의 영역으로 이미 밀고 들어와 있다. 이런 사례는 우리 전통미술의 여러 사례 중에서 극히 이례적이다. 따라서 나는 가야와 신라의 손잡이잔을 전적으로 현대 조각, 오브제 작업으로 여기며 감상하고 완상하며 수집했다. 그동안 전국의 여러 골동품 가게에서 다양한 종류의 가야와 신라시대 손잡이잔들을 구입했다. 전적으로 손잡이잔이 지닌 아름다움과 조형적인 세련미에 매료되었기 때문이었다. 또 오로지 그런 기준으로 수집하고자 했다. 물론 내가 발견하고 구입할 수 있는 잔의 영역 안에서만 가능한 일이었다.

다섯 가지 키워드로 톺아본 손잡이잔

나는 그것을 미술평론가가 작품을 분석하고 질적인 평가를 하듯이 그런 식으로 보고 싶었다. 조형적 관점에서 접근할 필요가 있다는 생각도 했다. 물론 이 잔에 대한 역사적·고고학적 지식이나 양식사적 해석 같은 전문 지식이 부재한 상태에서 혹은 그러한 이해를 배제한 상태에서 손잡이잔을 현대미술작품과 동일시해서 평가하거나 기술한다면, 그것이 갖는 오류가

없을 수 없다. 그러나 그간의 가야와 신라시대 토기 연구는 토기가 지닌 조형적인 면이나 현대적인 미감에 대한 언급은 거의 부재하거나 매우 부족했다고 보았다. 더구나 손잡이잔 자체만을 다루거나 그 조형적 의미를 밝힌 자료는 거의 찾지 못했다. 하나의 미술작품으로 손잡이잔을 보면서, 이에 대한 분석과 해석이 담긴 비평문을 써보려는 생각을 하게 되었다. 이 글은 직관적으로, 가야와 신라의 매력적인 손잡이잔들을 보는 순간 떠오른 단상과 감정을 그대로 기술하는 데 주력했다. 최소한의 자료에만 의지하고, 나머지는 전적으로 잔 자체가 주는 인상을 천착하면서, 그 조형적인 구조와 생김새, 색채 등을 눈여겨보았다. 그리고 그것이 무엇인가를 더듬어 살피고 생각한 바를 문자로 기술해보고자 시도한 것이다. 글은 대략 다섯 가지 키워드로 손잡이잔을 구분했다.

　　　　우선 손잡이잔이 지닌 기형의 독특한 매력, 그리고 잔의 구연부, 즉 주둥이 부근의 미묘한 변화와 여러 양태가 지닌 미감, 다음으로는 잔의 몸통에 붙는 손잡이의 다양한 생김새, 아울러 잔의 표면에 새겨진 문양과 그 피부에 밀착된 오묘한 색채로 나누어서 각각의 매력을 적어보았다. 따라서 여러 손잡이잔 중에서 기형, 구연부, 손잡이, 문양, 색채의 아름다움을 가장 잘 보여준다고 여기는 것을 각기 15~17점으로 제한했고, 개별 잔에 대한 글의 분량은 대략 A4용지 2장 이내로 잡았다. 그렇게 선별한 손잡이잔이 모두 75점이다.

　　　　아무래도 이런 분류로 원고 정리를 하다 보니, 이 틀에 들어오지 않아서 뺄 수밖에 없는 매혹적인 잔이 여럿 있었다. 안타깝고 아쉬웠지만 어쩔 수 없는 일이었다. 한편으로는 각 잔들을 명확하게 다섯 가지 범주로

구분한다는 것은 사실 가능하지도 않았고, 무척 곤혹스러운 일이었다. 뛰어난 손잡이잔은 모든 요소가 절묘하게 조화를 이루고 있어서 매력적이었지, 어느 한 부분만이 특출하게 좋아서는 아니었다. 그리고 책의 구성상 구분한 부분도 있지만 가능하면 해당 손잡이잔에서 가장 빼어나고 눈에 들어오는 것에 중점을 두고 다루었다.

●

사실 다섯 가지 키워드 분류 역시 자의적인 범주로 나누었는데, 그것은 전적으로 내가 손잡이잔에서 매혹적으로 본 요소들에 따른 불가피한 구분이다. 기존에 가야와 신라 토기를 연구한 자료들이 보여주듯이, 시대별 지역별로 구분하거나 양식사적 측면에서 다룬 것과는 전혀 다른 시도일 수밖에 없다. 지나치게 소박한 형식에 주목한 감상, 또는 시각적인 판독에 따른 주관적인 감상이기도 하겠지만 이는 동시에 손잡이잔을 철저하게 조형적 감상에 의지해 밀고 나가기 위한 부득이한 전략일 수 있다. 부장용 껴묻거리들로 컴컴하고 눅눅했던 무덤에서 나와 내 눈앞에 자리한 대략 1500년 전의 손잡이잔들은 당시의 장인들이 오직 자신만의 감각과 몸으로 빚은 것들이다. 손맛과 불맛으로 이룬 이 작은 손잡이잔은 소박한 기물에 불과하지만 그 당시 사람들의 세계관과 간절한 생사의 염원을 껴안고 있는 동시에, 저마다 차별화된 미감과 뛰어난 조형미를 유감없이 발휘하고 있는 미적 오브제들이다. 그러니 어찌 이 작은 손잡이잔에 매료되지 않을 수 있을까?

●

2022년 가을, 소완재素玩齋에서
박영택

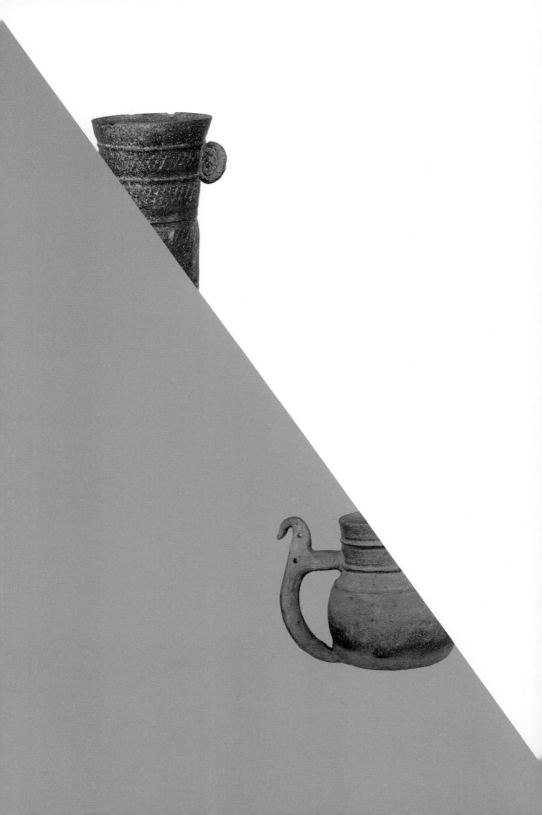

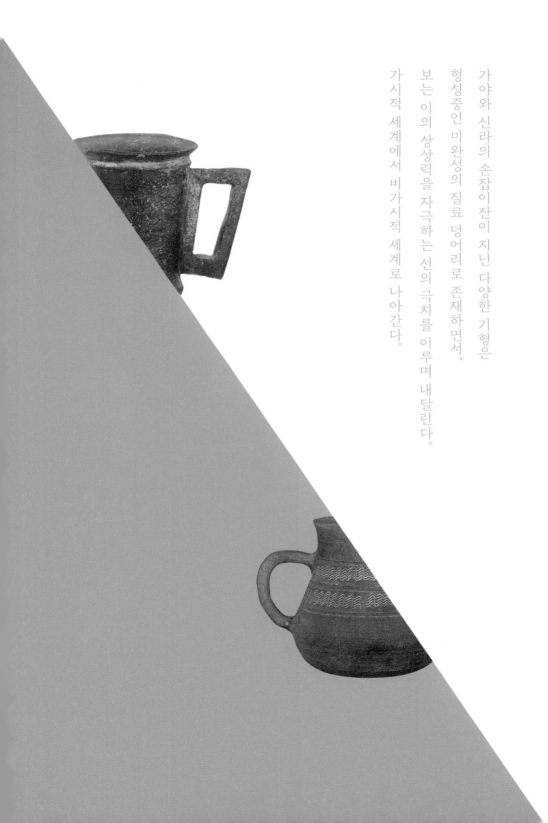

가야와 신라의 손잡이잔이 지닌 다양한 기형은

형성중인 미완성의 질료 덩어리로 존재하면서,

보는 이의 상상력을 자극하는 선의 극치를 이루며 내달린다.

가시적 세계에서 비가시적 세계로 나아간다.

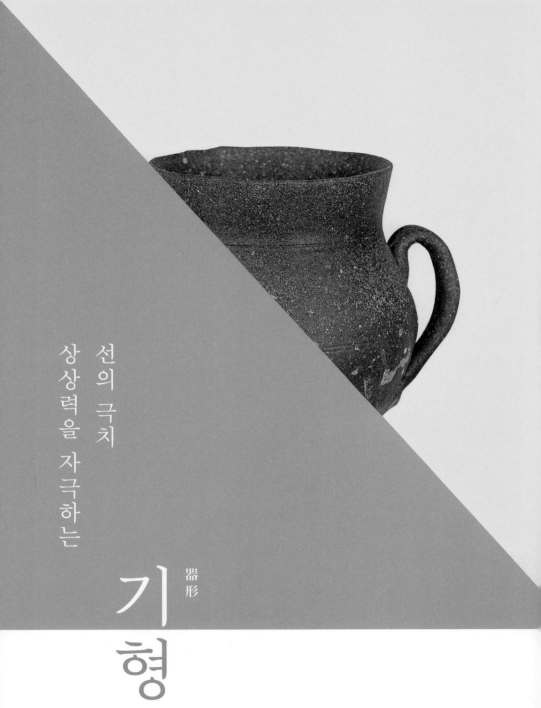

선의 극치
상상력을 자극하는

器形

기
형

흙은 질료 덩어리다. 본래의 형태가 없다. 물의 농도에 따라 질퍽
거리고 물컹거리다가도 불을 받으면 더없이 단단해진다. 진흙을
주무른 이의 몸짓과 손놀림이 불을 만나 응고된 것이다. 일정한
시간이 지나면 균열을 일으키다가 먼지로 흩어져 소멸하기도 한
다. 흙은 물과 불, 공기의 양에 힘입어 자유자재하고 변화무쌍해
지는 존재이기도 하다. 가변성을 지닌 만큼 흙은 본래의 확고한
자기 정체성으로서의 물질에서 벗어나 있다. 그것은 여백 같은
물질이자 구멍 같은 존재이다. 고형固形과 액체 사이에서 유동하
는 물질인 흙의 수동성은, 외부 환경을 온몸으로 껴안으며 수시
로 몸을 바꾸는 넓고 깊은 포용성을 아득하게 보여주기도 한다.

이처럼 가연성을 지닌, 더없이 활성적인 물질인 흙은 도구 제작
이나 공예, 미술에서 가장 흥미롭고 매력적인 재료이다. 오랫동
안 흙은 보는 이를 상상하게 하고 손길과 육신의 노동을 받아들
이며, 사용자가 원하는 형상을 따라 순종의 자세로 편하게 자기
몸을 내어준다. 흙을 다루는 이들은 기대에 찬 표정으로 이 촉
각적인 물질을 주무르고 쳐대고 굳혀서 원하는 상을 만들며 신
비로운 유희에 빠진 사람들이다. 흙을 다루는 행위와 체험은 흙
으로부터 나와 그와는 전혀 다른 물질로 환생시키는 기이한 경
험이자, 세계의 기원을 이룬 창조주의 능력에 근접하는 매혹적
인 행위, 놀이에 해당한다. 그런 흙과의 유희, 그리고 흙을 대하
는 마음과 노동이 순연하게 일체를 이룬 생생한 상황을 가야와

신라시대의 손잡이잔에서 보고 있다.

가야와 신라시대에서만 접할 수 있는 손잡이잔은 오늘날의 잔, 머그와 매우 유사하다. 식기 중의 하나로 손잡이가 있는 통형의 큰 컵을 머그mug라 한다. 이 책에서 다루고 있는 가야와 신라시대의 그릇은 일종의 잔 또는 컵이라고 하는데 여기에서는 잔으로 통일해 표기했다. 잔은 음식과 음료를 담고 휴대할 목적으로 수천 년에 걸쳐 사용되어왔다. 손잡이가 달린 가야와 신라시대 잔은 오늘날 머그와 형태가 거의 같다. 오히려 더욱 세련되고 아름다우며 직접 만들어 구워낸 개별성과 고유성에서 우러난 각기 범접하기 힘든 매력이 짙게 배어 있다. 가야 지역에서는 전체적으로 납작한 항아리를 선호했다면, 신라 지역에서는 둥근 항아리를 선호했다. 그것들은 손으로 직접 빚어 만들었으므로 당연히 다를 수밖에 없고, 저마다 만든 이의 손맛에 의한 변형과 차이를 간직할 수밖에 없다. 결코 동일한 것이 있을 수 없고, 각각 조금씩 차이를 간직하면서 질주한다. 그 질그릇들은 대부분 매우 단순하고 정직한 형태를 추구하며, 군더더기 없는 절제된 조형미를 두르고 있다. 특히나 단순한 기형을 지탱하는 '선의 맛'이 대단한데, 이것은 우리나라 질그릇 문화의 특징 중 하나로 선사시대 토기부터 이후 도기, 자기, 그리고 조선 후기의 옹기에까지 유장하게 이어지고 있다.

잔의 기형은 내부의 빈 공간과 기벽, 그리고 구연부와 손잡이,

그릇 표면의 문양 등으로 이루어지는 기본 구조를 축으로 한다. 그러면서 결코 이 틀에서 벗어나지 않고, 동시에 이 안에서 최대한의 자유를 구가하면서 다채로움을 적극 시도한다. 이 점이 또한 손잡이잔의 기형器形에서 만나는 활달한 상상력이다. 잔의 기형은 그 안에 담길 내용물에 의해 결정되는 동시에 이를 사용하는 인간의 신체 구조와 움직임에 적합하도록 조율되어 있다. 그것은 무엇보다도 장인·도공의 기억과 인상에 의해 재구성되거나 변형된다. 도공은 자신이 경험한 자연의 미세한 율동과 리듬, 호흡, 그리고 모락거리는 기운을 손잡이잔의 기형으로 성형한 후 이 물리적 형태미를 보는 이에게 감각적으로 전한다. 즉 잔 스스로 말하게 한다. 분명 손잡이잔은 자연이란 구체적인 대상에서 출발하고, 그것을 기원으로 한다. 그러나 그것은 구체적인 무엇도 아니다. 단지 그 무엇과 같은, 그 무엇이라고밖에 달리 형언하기 어려운 모호한 이미지, 형상이다. 한편 이것은 완성과 미완성의 구분도 없다.

사실 미술에서 완성이란 불가능하다. 잔은 그저 도공이 손을 놓는 순간이 완성이다. 어쩌면 모든 잔은 미완성이다. 아니 완성이란 없다. 그것은 여전히 진행 중이고 생성 중이다. 완결이라는 개념은 동양인의 사고방식과는 무관하다. 동양에서 사람은 결코 모든 것을 다 알 수 없다고 보았고, 따라서 사람이 무엇인가를 묘사하거나 완성한 것은 참모습일 수 없으며, 지극히 한정된 의

미밖에는 가질 수 없다고 생각했다. 그래서 동양의 전통적인 그림 역시 완료와는 거리를 둔다. 고의로 완전한 서술, 완벽한 재현을 피한다. 그것은 다만 형성 중에 있는 객체에 불과하다.

예를 들어, 산수화는 대상의 표현이 아니라 그 함축이다. 최소의 형식에 최대의 내용을 담으려는 것으로 볼 수 있다. 그래서 존재의 형은 최소이고 의미의 형은 최대이다. 그에 따라 화면은 무한한 생장과 진행을 가장 간소한 꼴로 보존하며, 일종의 역동적 이미지로 무한한 풍부 그 자체를 보여준다. 이를테면 산수화에서 여백은, 운무나 안개 자욱한 풍경은 일부분만 보여주기 위한 전략일 수 있다. 나머지는 감상자의 상상에 맡긴다. 그림 속의 자연은 온전히 보이기보다 일부는 가려져 있고, 나머지는 여백, 텅 빈 화면에 잠겨 있다. 많은 것을 보여주기보다 적게 보여주고, 다 보여주기보다 일부분만 보여준다. 아니 보여주는 것보다 상상에 맡기는 편이 그 대상을 더 잘 보게 하는 일이다. 그림을 바라보는 이들로 하여금 기억을 반추하게 하고 꿈꾸게 하고, 회상과 여운 속에서 사물과 대상을 추려내게 한다. 망막으로 모든 것을 보고자 하는 시욕망視慾望을 짐짓 누그러트리고, 망막 이외에 몸이 지닌 다양한 감각기관과 정신적 활력을 통해 상상하고 지각하게 한다. 가시적 세계에서 비가시적 세계를 보는 일이다. 중국 최초의 산수화론 「화산수서畵山水序」를 썼던 종병宗炳, 375~443에 의하면 산은 보이지 않는 정신이 깃들어 있는 영적

인 존재다. 따라서 산수를 그리는 것은 눈에 보이는 산봉우리나 숲, 바위 뒤에 감춰진 정신을 그리는 것이다. 그리고 산수화 감상은 도를 깨닫는 길이다. 가야와 신라의 손잡이잔이 지닌 다양한 기형 역시 형성 중인 미완성의 질료 덩어리로 존재하면서, 보는 이의 상상력을 자극하는 선의 극치를 이루며 내달린다. 가시적 세계에서 비가시적 세계로 나아간다. 그렇기에 예술은 단지 기예에 머물 수 없다. 얼마나 정교하고 깔끔하게, 아름답게 사물을 만들어내는지에 따라서 예술작품의 가치를 판가름하는 미학적 태도는 오래전부터 비판받아왔다.

비록 가야와 신라의 손잡이잔에 아름다움이 덧입혀져 있다고 해도 그 아름다움만이 목적은 아니다. 이 작은 잔에는 그보다 더 근원적인 진리의 드러남이 개입되어 있다. 그 당시 가야와 신라인들의 생사관, 자연관, 우주관이 깃들어 있고 동시에 그들이 바라본 사물에 대한 모종의 깨달음에 대한 깊은 인식이 자리하고 있으니 손잡이잔이야말로 하이데거식으로 표현하자면 '존재자의 진리가 그 자체로서 도착해서 발현한 결과물'로 볼 수도 있을 것이다. 그러니 가야와 신라의 손잡이잔은 자신의 기형을 통해 당대인들의 근원적인 진리를 열어내고 있다. 그리고 그러한 예술은 "인간의 더 높은 가능성들과 가장 높은 가능성들로 우리를 열광시키는 영적 기회"페터 슬로터다이크에 해당한다.

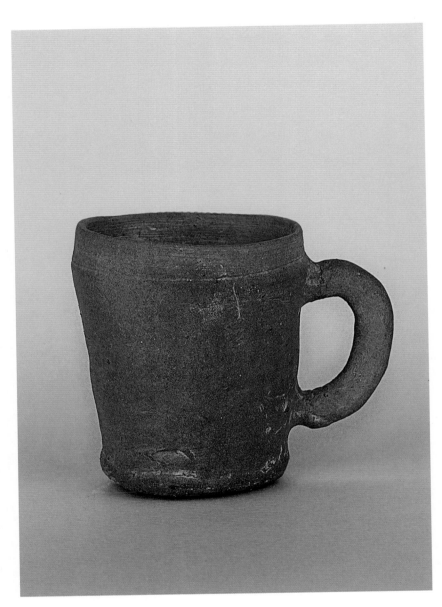

높이
6.4cm
입지름
5.2cm

주머니에
넣어
다니고
싶은

·

 가장 기본적인 기형의 잔이다. 이렇게 무심하고 소박하게, 막 빚어 만든 작은 잔을 만나기도 쉬운 일은 아니다. 나는 이 일그러진 비정형의 기형과 손으로 문질러놓은 상흔을 생생하게 간직하고 있는 잔의 피부를 좋아하고, 그것이 급하게 불을 맞이하여 단단하게 응고된 형태를 애완한다. 너무나 작고 귀여워서 늘상 주머니에 넣어 다니고 싶은 그런 잔이다. 구연부는 안으로 몰려 꺾인 각을 이루고 있는데, 무엇보다도 작은 잔인만큼 그에 걸맞게 아니 그만큼이나 작은, 어린아이의 귀를 닮은 손잡이가 유난스레 튕겨져 나오듯이 부착되어 있다.

·

 잔의 아랫부분은 두툼하게 흙을 덧대거나 바닥 처리를 부풀려내서 층을 이루고 있다. 그것이 마치 조각의 좌대와 같은 역할을 한다. 그로 인해 작은 잔이지만 상당히 안정적인 착지감이랄까, 견고함과 중후한 무게감을 안겨준다. 마치 방석을 깔아주거나 바닥과 잔 사이에 완충지대를 만들어

주는 듯하다. 가야와 신라의 손잡이잔 중에는 이처럼 매우 작은 잔이 적지 않다. 마치 완구인 '미미네 집'에나 나올 법한 장난감 그릇이나 미니어처를 연상시키는 이 작은 잔의 용도가 못내 궁금하다. 술잔이나 찻잔으로 쓰였을 수도 있겠지만 사후에 무덤 속에서 다시 환생할 이의 손에 쥐여줄 용도로 만든 부장용 작은 잔일 수도 있다. 이른바 죽은 사람의 내세를 위하여 무덤에 함께 묻던 그릇 등의 기물인 '명기明器'의 일종이라고 본다. 죽은 이를 위하여 만든 그릇이 명기이니 그것은 귀신의 그릇인 셈이다. 순장 풍습의 폐혜를 없애고 이를 대신해 무덤에 함께 묻은 작은 그릇인 명기는, 주로 조선시대의 무덤에 부장된 10센티미터 이하의 소형 그릇을 지칭하지만 가야와 신라시대에도 작은 명기에 해당하는 소형 그릇이 제작되었다고 본다. 신라는 지증왕 3년503년에 순장 금지령을 내렸고, 이후 무덤에는 순장을 대신한 토용이나 명기가 부장된 것을 볼 수 있다.

　　　　　　　　·

　　　나는 이 작은 잔을 주머니에 넣고 다니면서 휴대용 잔으로 쓸 수도 있었지 않았을까, 상상해보기도 한다. 전체적으로 엉성하기도 하고 대충 빚어 만들어놓은 것 같지만 이 잔의 단순함과 소박함에서 배어 나오는 힘은 대단하다. 당당하게 버티고 선 몸통은 물론이고 구연부 바로 밑에 바짝 올라가 붙어서 바깥으로 크게 반원을, 타원형을 그리면서 다시 몸통으로 들어와 박히는 손잡이의 궤적도 무척 매력적이다. 두툼하고 건강하며 굳건한 손잡이가 아닐 수 없다. 손잡이로 인해 형성된 여백, 공간은 토기의 표면을 서성거렸던 시선을 서서히 사라지게 한다. 그 구멍은 방금 전까지 보았던 잔을 새삼 추억하고 복기하게 해주는 여유를 건넨다.

기형이 단순하고 직선적이라면 손잡이는 부드러운 곡선을 이루어, 둘의 대조가 확연하다. 한편 안쪽으로 살짝 기울어진 구연부의 일정한 면 위에는 예민하게 그어진, 물레질로 생겨난 횡선들이 '죽죽' 지나간다. 이 선 맛이 단조로울 수 있는 잔에 활기와 생명력을 부여하고 동세를 자아낸다. 짙은 회청색의 경질토기는 불에 달궈져 응고된 제 몸을 당당하게 직립시키고 있는데, 그로 인해 발생한 모종의 대담한 자신감을 스스로 힘껏 펼쳐 보이는 듯하다. 정교하거나 섬세하지도 않고 완벽에 가깝지도 않은 것이 지닌 무심함 속에 깃든 의외의 당당한 자신감 말이다. 반듯하고 날카롭고 정교한 직선이 아니라 모든 게 두리뭉실하고 편안하게 무너진 선으로 이루어진 기형이지만 그럼에도 단단한 덩어리감으로 버무려 만든 조형으로서의 자존감이 있다. 피부에 난 여러 상처와 굽는 과정에서 불가피하게 터진 흔적들, 그 자체도 무척이나 인상적이다. 도공의 손길과 불의 기운을 받은 흙이라는 물질이 스스로 지어낸, 자연적이고 자발적인 상황이 고스란히 굳어져, 그대로 그림이 되고 조각이 되는 모종의 경지가 내 앞에 벽처럼 자리하고 있다. 그림을 이루는 원초적 재료들에 대한 취향과 이를 연출하는 것이 현대회화이기도 한데 따라서 이 물감의 질료성, 물성을 강조하는 회화나 일련의 오브제 미술은 물질이 정신에 비해 비천한 존재가 아님을 보여주려는 일련의 시도에 해당한다. 조르주 바타유Georges Bataille, 1897~1962에 의하면 물질은 '정신으로부터 형태를 빌려 입은 소극적 존재가 아니라, 그 자체가 형태를 산출할 가능성을 내재한 적극적인 힘'이 된다. 현대미술의 화면에서 물질들은 바로 정신적 힘을 지닌 존재로 등장한다. 가야와 신라의 손잡이잔을 이루는 물질 또한 그런 힘으로 충만하다.

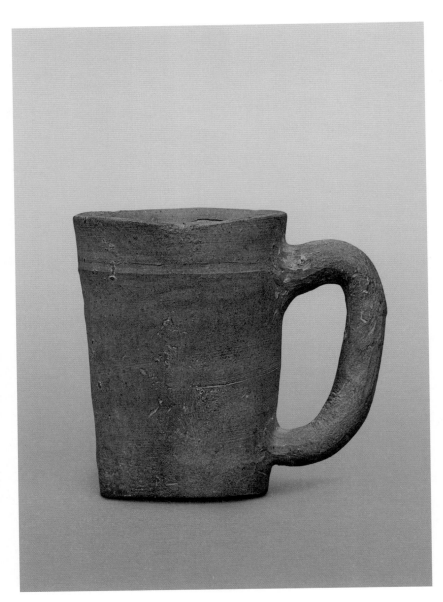

높이
7.5cm
입지름
5.5cm

꼭
소주잔
같은

　　일직선에 가까운 몸통을 지닌 이 작은 토기 잔은 한 손에 알맞게 안듯 움켜쥘 수 있다. 잡고 있으면 마치 작은 새를 감싸 안은 느낌, 혹은 둥글고 긴 것을 내 손아귀에 간직하고 있다는 느낌을 주는 잔이다. 지금의 소주잔보다는 길지만 폭은 거의 같거나 조금 좁다. 아래로 갈수록 약간 좁아지는 형국이니까 원통형은 아니지만 거의 직선에 가깝다. 가장 적당한 비례감을 지닌 잔으로, 기형이 한눈에 상큼하게 들어온다. 구연부는 바깥으로 조금 벌어졌는데, 그 차이는 미세한 편이다. 가장 고식古式에 속하는 토기 잔의 기형일 것이다. 나는 이 고졸미 넘치는 초기 형태가 지닌 단순성, 소박성, 정직함 등에서 나오는 힘이 좋다. 소소한 장식이나 꾸밈이 없이 그저 잔이 지닌 기본적인 기형에 가장 충실한 상태에서 만진 듯 만지지 않은 듯한, 그 경계가 무척이나 애매한 경지로 자리한 잔의 몸통을 경이롭게 바라본다. 더구나 이 잔의 피부가 지닌 희한한 색채도 매력적이다.

군더더기 없는 밋밋함으로 마감된 잔의 표면은 제법 단호하기까지 하다. 다만 구연부 부분에 이르면 칼질로 한바퀴 돌려서 얇게 깎아내 몸통과 차이를 만들었다. 또 그 층차를 통해 심심할 수 있는 기형에 약간의 변화를 주는, 최소한의 개입으로 발생한 선·면이 이 잔의 핵심적인 미적 영역임을 새삼스레 깨닫는다. 보는 이의 시선을 음각화된 부위로 죄다 몰아가는 것이다. 물론 그 부분이 선명하고 분명하게 설정되어 있는 편은 아니고, 대략적으로 약간의 양해를 구하려는 듯이 펼쳐놓았다. 아마도 처음으로 구연부와 몸통 사이를 구분 짓기 시작하는 초기 단계의 한 사례로 보인다. 무엇 때문에 이와 같은 구분이 필요하다는 생각을 했을까? 한 줄을 돌려 잔의 표면에 비어 있는, 슬쩍 들어간 공간을 만들어 위아래를 구분하고 있는데, 왜 이런 표식을 만들었으며 어째서 이 같은 차이가 요구되었는지, 곰곰 생각해보게 된다. 입술이 닿는 구연부 아래쪽에 모종의 길을 내는 이유에는 흐르는 액체가 고이거나 머물게 하려는 배려가 있었던 것일까?

그리고 음각선을 중심으로, 가운데 부분에 손잡이가 박혔는데 손잡이를 이루는 선은 위로 한번 불끈 솟다가 이내 아래로 급하게 내려가 붙었다. 얌전하고 정적인 잔의 몸통에 비해 비교적 당당하고 듬직하게 자리 잡은 둥근 손잡이다. 정적인 기형에 동적인 손잡이가 접목되어 이룬 조화다. 몸체가 길다 보니 내부 공간도 우물처럼 깊고 아득하다. 위에서 내려다보면 잔의 바닥에는 손으로 꾹꾹 눌러 다듬은 여러 흔적이 울퉁불퉁 자리하고 있고, 옆으로는 흙을 가지런히 펴 바르며 마감한 흔적도 있다. 잔의 표면은 회청색 바탕에 그야말로 다채로운 여러 색이, 지난 시간의 양만큼이나 희한하게 올

라와 앉아 있다. 피부에 나 있는 상처들 사이로 흙물이 깊디깊게 스며들어 본래의 색과 살처럼 자리하고 있다. 구연부와 몸체 부분에 예민하게, 가는 선이 '좍좍' 지나가고 있는 걸로 봐서 물레를 사용하여 만든 것이리라. 그럼에도 아직은 손맛이 물레 작업의 매끈함을 앞서고 있어서, 지극히 자연스럽게 매만지고 주물러댄 맛이 강하다. 흙을 주무른 자의 신체가 남긴 한순간이 촉각적으로 살아난다. 그런 맛이 가장 두드러지게 밀고 나오는 게 바로 손잡이다.

●

손잡이는 둥글게 빚어 붙여놓았는데, 그 선의 율동이랄까, 곡선의 궤적이 유난스럽다. 힘껏 올라갔다 내려와서 자리했다. 손잡이의 겉은 칼로 부분적으로 자잘하게 깎아가면서 모양을 내고 있어서, 상당히 공을 들여 원하는 곡선, 유선형의 맛을 내려고 했다는 인상을 준다. 손잡이가 몸통에 착지해서 들러붙은 부위는, 흙을 펴서 눌러 붙여나가다 보니 다소 거칠다. 자세히 보면, 이 부분도 칼로 깎아서 정리를 하고 있다. 잔의 바닥은 매우 납작하고 평평하다. 따라서 착지감이 나름 좋은 편이다. 이 매끈한 바닥을 만들기 위해 세심하게 정리를 하고 칼로 다듬은 흔적이 자욱한데, 꽤나 공을 들여 시간을 보내서였는지 잔의 어느 부위에는 당시 장인의 지문이 생생하게 찍혀 있다. 단순하고 가식이 없는 기형은 초기 토기 잔의 양식이지만 오히려 이 원시성이 순박하고 강렬한 조형적 힘과 매력을 풍기고 있다. 군더더기 없는 선으로 완성한 기형, 문양도 색채도 별다른 장식도 없는 그저 맨 얼굴과 나신의 잔 자체만으로 당당하게 직립하고 있다. 돌이나 나무처럼 영원히 그 자리에 서 있고자 한다.

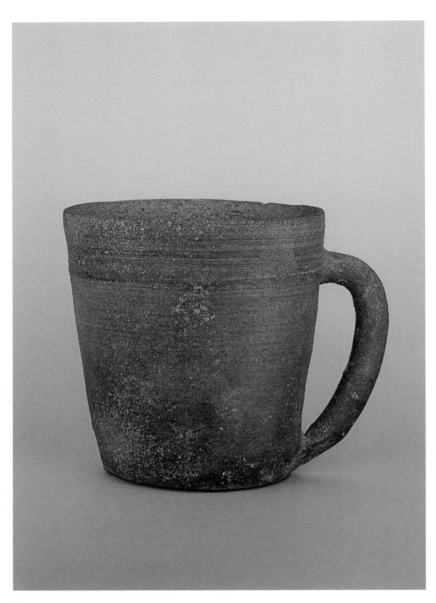

높이
10.5cm
입지름
9.7cm

흡사
은하계의
별들처럼

원통형 기형이지만 위로 올라갈수록 약간 역사다리꼴로 벌어진 형태를 지닌 손잡이잔이다. 좌우가 약간 비대칭이다. 사실 당시 대부분의 손잡이잔들은 엄격한 좌우대칭이나 균형 감각을 지니고 있기보다는 조금씩 비균제적인 맛을 지니고 있다. 덩이진 흙을 만지는 손놀림으로 인해 부득불 약간씩 일그러지고 무너지거나 주저앉은 듯한 기형들이 대부분인데, 그것이 훨씬 더 흥미롭고 여유 있는 매력을 안긴다. 그렇다고 마구잡이로 무너지는 것들은 결코 아니다. 날카롭게 자리한 선들이 버티고 있는 한편으로 어딘가에 느슨하고 장난기 섞인 틈들이 곰팡이처럼 피어나 있다. 엄정하고 반듯하면서도 지극히 편안하고 자연스러운 기형을 유지하고 있다.

이 잔은 왼쪽 경사면이 가파른 데 비해, 오늘쪽은 거의 일직선에 가깝다. 아가리 부근으로 올라가는 부분에 아주 미세하게 굴곡이 있는 듯 없는 듯도 하다. 물레질로 생긴 여러 결이 잔잔한 물결무늬처럼 고요하게 자연

스럽고, 소박하게 무늬져 있다. 그저 물레를 돌렸을 뿐이고, 그로 인해 불가피하게 만들어진 흔적과 결들이 고스란히 지문처럼 남아 있다. 물레질 과정에서 흙과 손이 만난 접점이 그릇의 기형을 만들고 미묘한 질감과 무늬를 짓는다. 물레를 돌리던 이의 손의 힘, 시간과 속도, 그리고 흙의 탄력과 점성, 회전판의 선회하는 궤적이 은밀하게 각인되어 있다. 더 이상의 수식이나 욕망 없이 그것 자체만으로 충분히 매력적인 잔을 만들고, 그것이 고스란히 문양과 질감이 되었다. 흙이라는 소재 자체가 지닌 조직의 상태와 느낌이 그대로 안착되었는가 하면, 그 재질감을 고스란히 머금은 부위가 바탕을 이루는 결texture이 되었다. 또한 흙의 성분으로 완성된 형상이 잔의 기형을 이룬다. 밋밋할 수 있었던 그릇의 표면을 섬세한 무늬로 채우고, 단조로울 수 있는 기형의 피부를 진동시키는 물레질의 흔적은 마치 잔잔한 수면이나 물살이 하염없이 흘러가는 장면을 보는 듯한 환영을 자아낸다. 또한 잔의 피부는 온통 자잘한 점들로 덮여 있어 흡사 은하계의 무수한 별들처럼 빛난다. 손잡이는 어떠한 의도를 지닌 장식 없이 둥글게 빚어 만든 막대기 모양의 흙을 위와 아래로 연결해 갖다 붙인 후, 대나무 칼이나 쇠칼로 밑부분을 적당히 손질해놓았을 뿐이다. 이 단순하고 명료한 형태감과 쇳소리가 날 것 같은 잔의 피부막이 강렬하다. 중후하고 깊이 있는 색감과 그로 인한 질량감, 그리고 세월의 더께가 삭혀낸 피부의 맛으로 일어선 형태가 이 손잡이잔의 진정한 힘이다.

·

　　　고대 그리스에서 예술은 곧 기술과 동일한 의미로 쓰였다고 한다. 고대 그리스어에서 '테크네thechre'는 오늘날의 용어로 번역하자면 '기술 techric'과 '예술art'을 동시에 일컫는 말이 된다. 이는 고대 그리스에서 기술과 예

술이 오늘날처럼 날카롭게 구분되지 않았다는 뜻이다. 따라서 기술과 예술이 상반된 의미를 지니게 된 것은 역사의 산물이자 인위적인 것이다. 하이데거에 따르면, 고대 그리스에서 테크네라는 말은 존재의 모습을 온전히 드러내는 일이고 진리를 밝히는 일이다. 따라서 예술이란 단지 아름답게 치장하거나 미적 쾌감을 주는 것이 아니라 유한한 인간이란 존재를 자각시키는 동력을 제공하는 것이다. 미술사가 최순우 또한 좋은 공예 작품일수록 아름다움의 본성이 건강하고 강직하다면서 공예가 건강하다는 말은 구도가 착실하고 용도에 따라 주어진 기능이 쓸모 있다는 뜻이고, 정직하다는 말은 공예 작품의 장식의 양이나 색채에 허구와 잔재주가 없고 따라서 아첨할 줄 모르는 공예 본질의 아름다움을 지녔다는 뜻이라고 설명한다. 그러면서 공예의 아름다움이란 물론 생활양식의 변화와 생활 감정의 추이에 가장 민감한 것이어서 조선인의 공예미가 그대로 오늘의 젊은 세대에게 전승될 수는 없겠지만 "천박하고 무성실한 오늘날 날림 공예품의 추악한 꼴을 대할 때면 조선 공예품에서 보여준 조선 공장工匠들의 양심과 성실의 아름다움이 그리워질 수밖에 없다"[3]고 지적한 문구가 새삼 귓가에 맴돈다.

　　　오랜 세월이 지났어도 이 가야와 신라의 손잡이잔이 보여주는 아름답고 건강한 공예미, 조형의 힘을 보여주는 것과 비교해볼 만한 것을 찾아보기 힘든 것이 또한 현실이다.

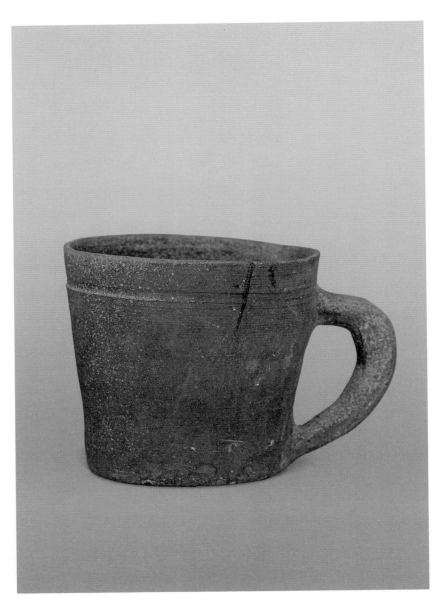

높이
8.8cm
입지름
9.5cm

작은
잔의
깊은
존재감

　　짙고 어두운 색채를 머금은 이 작고 단단하고 야무진 잔은 가장 전형적인 기형으로 차분하고 엄정하게 버티고 있다. 단순할 대로 단순한 기형과 오밀조밀한 변화를 끌어모으고 있는 손잡이가 긴밀하게 맞물려서 침묵하고 있는 형국이다. 잔의 높이에 비해 아가리가 다소 크고 넓다. 여유 있는 내부 공간을 거느리면서 작지만 만만치 않은 잔임을 스스로 발설하는 아가리다. 한쪽으로 일그러지면서 기울어진 몸체와 불규칙하게 휘어져 원형의 고리를 이루는 입구 부분이 묘하게 활력을 띠고 있다. 막 살아나려는 기세로 들썩이는 참이다.

　　약간 바깥으로 벌어진 구연부가 마치 훌라후프가 돌아가는 듯한 착시를 일으킨다. 훌라후프라는 이름은 폴리네시아의 훌라춤에서 연유했다고 한다. 훌라 댄스는 엉덩이를 파도처럼 흔들면서, 그들의 신을 숭배하고 다산을 기원하는 차원에서 추는 춤이다. 마치 그러한 몸의 동작과 리듬을 연상시

키는 이 잔의 아가리에 나타난 기울기 역시 당시 가야와 신라인들의 자연, 신에 대한 숭배와 불사와 불별에 대한 믿음을 반영하고 있는 것은 아닌가 생각해본다. 출렁이는 물살의 기울기와 물의 흐름 등을 자연스럽게 연상시키는 선이 아닐 수 없다. 물론 이러한 기울기와 불균형은 제작 과정에 따른 불가피한 측면을 노출하고 있지만 동시에 그러한 것을 스스럼없이 허용하고 편안하게 수용하며 차분하게 응고시킨 것은 분명 가야와 신라인들의 조형 감각이고 미의식이며, 자연관이자 그네들의 신앙에 바탕을 두고 발현된 그 무엇일 것이다.

　　　　　　•

　　　　경질토기로서 옹골차고 작은 잔은 가장 좋은 본보기인 기형을 선량하고 조용하게 간직하고 있다. 그러면서도 사뭇 당당하고 강건하다. 전형적인 잔의 용기성容器性에 충실하면서도 더없이 단순한 절제미와 빼어난 조형미를 건강하게 두르고 있다. 소박하지만 허름하지 않고 별다른 장식이 없으면서도 꽉 차 보이고, 단색의 색상 안에서도 풍부하고 깊이 있는 색채의 맛이 얼얼하다. 기형을 보면, 바닥에서 위로 직진하며 올라가다가 갑자기 급하게 경사를 지어 외반外班하며 그대로 주욱 밀고 올라가고 있어, 단순한 선 안에서 상당한 율동감을 안겨주는 편이다. 특히 구연부 부근에서는 이제 한 면이 선명하게 구분되어 있다. 약 7분의 1 정도의 단락을 두어, 상단부에 확연한 차이를 낳고 있는 것이다. 일정한 간격으로 홈을 파서 위·아래를 구분하고, 그 각각이 동일한 두께의 선과 띠를 두르고 있음을 알 수 있다. 약간의 높이를 지닌 선, 이른바 돌대가 형성되기 시작하는 전 단계에 자리한 시기의 잔으로 보인다. 주위로는 물레질로 생긴 흔적이 가지런히 지나가고 있다.

　　　　　　•

작고 납작한 잔에 비해 다소 울퉁불퉁한, 그래서 마치 근육질 남자의 팔뚝을 닮은 손잡이는 여러 면으로 각도 있게 분절되어 있다. 바깥으로 힘 있게 뻗어나가다가 급경사를 이루며 도기 잔의 바닥 쪽으로 급하게 내려와 붙었는데, 그 경로가 박진감이 있다. 손잡이 부분은 대칼竹刀로 절도 있게 면을 분할하고 여러 측면을 보여주면서 깎아내고 있어, 둥근 원통형의 단순한 기형과 상당한 대조를 이룬다. 한편 거의 정사각형에 가까운 꼴과 강한 인상을 풍기는 색상으로 빚어진 잔의 존재감은 거의 돌덩어리 같은 강도를 지닌 물질성을 거느리며 다가온다. 물컹거리는 흙을 빚고 불에 달구어 단단한 물질로 탈바꿈시킨 것이다. 그것은 거의 마술적인 존재의 변이다.

·

표면에는 구연부에서 아래쪽에 걸쳐서 갈라진 선이 내려오고 있는데, 이는 이 잔이 지금껏 생존해온 생의 이력을 여실히 보여주는 의지 같아서 하등 흠이 될 것도 없다. 보통의 잔들보다 낮고 옆으로 퍼진 듯한 비례감이 오히려 넉넉하고 여유로운 조형미를 발산한다. 동시에 결코 제 쓰임새를 망각하지 않으면서 야무진 용기의 미덕을 온전히 지니고 있다.

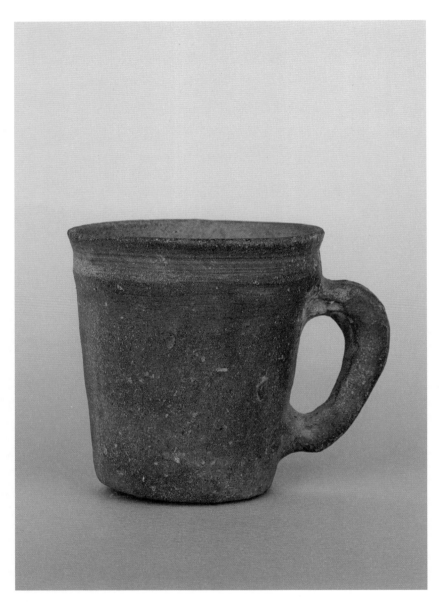

높이
8cm
입지름
7.9cm

잘
익은
색감의
잔

　갓 구워낸 벽돌이나 빵과도 같은 잘 익은 색감으로 지탱된 이 작은 잔은 아주 단단하게, 옹골차게 서 있다. 입지름과 높이가 거의 일대일의 비례를 이루고 있다. 당시 신라와 가야의 손잡이잔들 대부분이 이러한 비례감을 유지하고 있거나, 이 틀에서 약간씩만 짧아지거나 길어지는 형국을 연출하고 있다. 다양한 기형이 존재하지만 나름 그 안에서 적절한 비례나 균형에 맞춰 제작되었을 것이다. 그것은 아마도 눈에 부담 없이, 자연스레 다가오는 시각적 쾌감이나 편안한 느낌을 선사하는 형태미에 근거하고 있다고 본다.

　이 작은 잔은 단정하지만 대충 막 제작한 꼴로 굳었다. 한 덩어리로 빚어놓고 '쓰윽' 하고 문질러서 구연부 부분을 구분 지은 후, 대충 손잡이를 붙여 만든 작업 공정이 손에 잡힐 듯하다. 장인의 몸이 그대로 잔이 되었다. 그러니 손잡이잔의 몸이나 도공의 몸은 이형동체異形同體라 불러도 무방하다. 도공의 몸과 감각이 고스란히 잔의 생김새를 출산한다. 구연부와 몸통

사이를 확연하게 구획 짓고 있는데, 그 사이의 틈이 위아래로 꺾여 들어가고 나오는 굴곡의 층차가 상당히 격하게 이루어졌다. 결과적으로 입술 부분이 반듯하고 맵시 있게 섰는데, 이 부분이 잔의 맨 윗부분을 가장 긴장감 있고 예민하게 만든다. 입술이 닿는 영역인지라 무척 섬세하게 빚었다. 구연부의 굴곡 진 부분은 물레질로 이루어진 선·결이 뚜렷하게 지나가면서 시원하고 선명하게 박힌 물결무늬를 안겨준다. 분명 장식적이면서도 모종의 목적을 지닌 선은 잔의 구연부를 보는 이에게 자기 존재를 지시하듯 보여주려는 의도를 확연하게 품고 있다. 바로 그 밑으로도 빗질을 한 것처럼 선들을 이어가긴 하지만 구연부와 몸통을 연결하는 부위에 유독 중점적으로 선명한 선을 새기고 있다는 인상이다. 잔의 기형을 이루는 선이 몸통 부분에서는 별다른 볼륨감 없이 그대로 직진하며 좁게 내려오다가 곧바로 바닥으로 몰려 안으로 사라지고 있다. 기형을 보여주는 선은 거의 밋밋하게 뻗은 선이지만 담백함과 소박함을 선사하는 편이다. 바닥은 온전한 수평을 이루지 못하고 약간 뒤뚱거려 한쪽으로 쏠려 있는데, 이런 불균형과 비대칭이 또한 이 손잡이잔에서 흥미로운 지점이다. 흙을 빚는 장인의 손길과 물레의 회전 속도와 흔들리는 불이 서로 맞물려 돌아간 형국이 빚은 우연의 산물이기에 그렇다.

가장 단순하면서도 순박한 잔의 전형을 보여주는 이 잔은 특유의 색채에서도 인상적이다. 청전 이상범1897~1972의 '가을 산수 풍경'에서 접할 수 있는 갈색 톤이 잔뜩 묻어 있는데, 한편으로는 메주나 된장 내음도 질펀하다. 그런가 하면 담담한 색조가 자아내는 스산한 분위기도 감돈다. 나는 이 색상에 무한정 매료된다. 시간이 만든 상처와 흠 들은 몸통의 곳곳을 긁으며 파

들어가거나 부분적으로 표면을 박락시키고 있기도 한데, 하여간 그런 상처들이 매끈하고 깔끔하게 빠진 도자기에서는 결코 접할 수 없는 매혹적인 맛을 안겨줌과 동시에 회화성으로 충만한 피부를 연출한다. 이것은 그저 도예나 잔의 몸통과 피부만이 아니라, 또 흙이 소성되어 굳어진 상태만이 아니라 무엇인가 형언하기 어려운 회화일 수밖에 없다. 지극히 수상쩍은 흔적으로 마감된 회화로 마구 밀려온다. 그것을 그림으로 바라보고 있으면 그릇이라는, 잔이라는 것의 물리적 존재감과 실용적 차원의 도구성은 순간 망실된다. 그런가 하면 인간이 물감이나 붓으로는 도저히 그려낼 수 없는, 자연만이 만드는 놀라운 피부, 화면을 접하게 된다. 그것도 바위나 나무를 닮기도 했으니, 우리 선조들이 만든 잔의 형태나 색채는 우리네 삶의 환경인 이곳 자연이 미친 불가피한 영향이 어느 순간 이룬 경지와 불가분의 관계를 이루어 진행된 것일 터이다.

●

귀처럼 이어 붙인 손잡이가 재미있다. 둥글게 흙을 빚어 붙여놓고 각지게 깎아 다듬은 직선의 맛을 날카롭고 강하게 조성하고 있다. 원통형의 잔과 대조를 이루는, 납작하게 추려낸 칼맛으로 부분부분 쳐내서 다듬은 흔적들이 비교적 밋밋한 몸통과 극을 이룬다. 어느 장인이 손잡이 부분을 직선으로 각을 내서 성형할 생각을 했을 텐데, 그런 창의성과 상상력이 이 잔을 일반적인 잔들과 거리를 두며 수준 높은 존재로 비약시키고 있다.

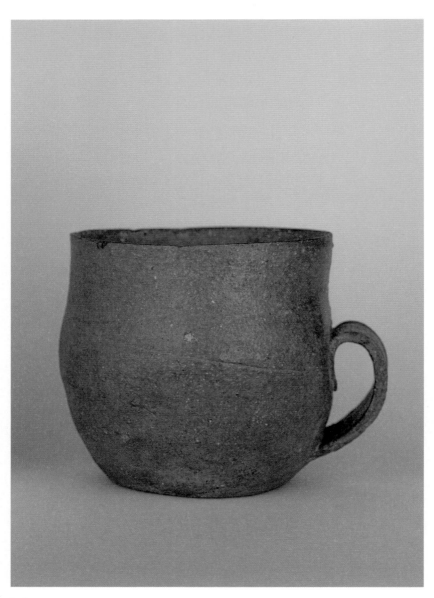

높이
11cm
입지름
10.8cm

만개하기
직전의
볼륨감

　　작지만 견고하고 당당한 기형을 유지하고 있는 잔이다. 구연부 쪽으로 직선을 이루며 올라가는 선이나 슬쩍 부풀어 팽창하는 몸통, 그리고 바닥 면으로 급하게 기어들어가는 유연한 곡선, 다소 두껍게 면을 만들며 부착된 손잡이 등이 서로 맞물려 탄탄한 구성의 미를 자아내고 있다. 원통형과 직선이 기조를 이루는 잔이라기보다는 항아리에 가까운 형으로, 무엇보다도 부드럽고 둥근 덩어리로 인한 볼륨감이 가득하다. 신라 잔의 특색이다. 아직은 본격적으로 몸통이 부풀어 오르기 전의 상태라 다소 어정쩡한 부피감을 간직하고 있다. 그럼에도 단순하면서도 은근한 변화를 동반한 기형에, 은밀하게 밀고 튀어나오는 배와 깊이 말려 부착된 유연한 손잡이가 이루는 선의 맛이 일품이다.

　　특히나 비대칭적인 형태감에 어딘지 모르게 일그러지고 기운 듯한 맛이 나름 재미있다. 손잡이는 비교적 무리 없이 일자형으로 서서 구부러진 채 내려오고 있다면, 그와 반대편에 위치한 잔의 몸통 부위는 거의 손잡이가 허

공에 그리고 나간 궤적과 동일하게, 그와 유사한 거리만큼 자신의 배를 밀어서 경계 끝까지 내밀고 있다. 그렇게 해서 몸통과 손잡이의 윤곽선이, 그 볼륨이 엇비슷하게 양쪽에서 동일한 수준으로 버티고 있는 편이다. 특히나 손잡이의 반대편에 위치한 몸통 쪽은 유난히 튀어나오고 심한 굴곡을 이루며 요동치고 있는 듯하다. 부푼 배를 앞으로 불쑥 디밀고 있는 포즈를 연상시키는 잔이다.

　　　　　·

　　　반면 넓은 단면을 유지한 손잡이는 두툼한 두께를 거느리고 아래쪽으로 좀더 길고 무겁게 내려오면서 깔끔하게 접촉면에 붙었다. 잔의 기형이 다소 불규칙적이랄까, 대강의 매만짐의 흔적으로 담담하다면 손잡이는 상당히 정련되어 있고 점잖다. 잔의 기형이 원형인데 비해 손잡이는 선적線的이다. 잔의 기형이 여성적이라면 손잡이는 남성적인 편이다. 하여간 이런 대비로 인해 작은 잔 안에서도 풍성한 조형성이 가득하고, 더불어 보는 재미도 바글거린다. 전체적으로 기형은 다소 일그러지고 비대칭을 이루고 있지만 무리 없고 자연스러운 맛이 있다. 이런 비균제성과 자연스러운 맛이 손잡이잔의 진정한 매력이라고 할 만하다. 그러나 그 안에는 완성도 높은 조형미의 일정한 수준이 뼈처럼 버티고 있음에 유의해야 한다. 편하고 무심하게 만든 것 같아도 상당히 치밀한 조형 감각이 개입되어 있다는 얘기다. 이 단순한 기형 안에서도 절묘한 곡선의 유동적인 흐름과 손잡이 라인의 기세, 언어화할 수 없는 짙고 짙은 색채의 두툼한 층이 포개져서 상당히 복잡한 미감을 연출하고 있다. 그래서 하는 말인데, 이 작은 잔의 또 다른 매력 요소는 당연히 색채다.

　　　　　·

　　　토기는 소성할 때, 산소가 지속적으로 공급되면 바탕흙에 포함

된 철분 등이 산화되어 붉은 색조를 띠게 된다. 또한 환원 반응이 일어나면 회색이나 흑색 등 어두운 빛을 띤다. 이 손잡이잔은 희한한 짙음, 기이한 어두운 색을 띠고 있다. 컴컴하고 깊고 무거우면서도 중후한 색채의 멋이 있다. 그로 인해 이 잔의 피부는 그만큼 견고하고 단호해 보인다. 마치 금속이나 광물질로 이루어진 잔과도 같다. 고르고 균질한 토기의 피부는 단색의 표피로 매끈하게 뒤덮여서, 흡사 단색의 물감이 일정한 두께로 화면을 도포하고 있는 모노크롬 회화를 보는 듯도 하다. 서구 미술에서 모노크롬은 이미지를 제거하고 한 가지 색채로 통일된 화면을 만드는 것을 말한다. 그것은 색채가 형태에 종속된 회화의 구성요소라는 전통적 개념을 거부하는 것인데, 따라서 형상을 압도하는 색채가 화면 전체를 지배하는 모노크롬이란 결국 전통적인 회화의 부정이고 회화의 종말을 초래한다. 그것은 또한 색채의 물질적 속성을 강조하는 일이기도 하다. 그러나 이 잔이 보여주는 색채는 흙과 불이 만나 이룬 지극히 자연스러운 색이고, 그것 자체를 가감 없이 자기의 살로, 몸으로 고스란히 수용하고 있는 색이다. 단색인 듯하지만 단일한 하나의 색으로 귀결할 수 없는, 무수한 색을 잉태하고 그 색들을 통해 자연의 신비한 창조력을 실감나게 해주는 의미의 색채 감각이다. 흙의 텍스처가 그대로 기형과 질감이 되고 그 위로 환원염의 강한 불맛으로 청색을 머금은 피부가 견고하게 달라붙어 있다. 별도의 문양, 무늬 없이 잔의 형태와 색감 자체가 모든 것을 다 보여주고 있다.

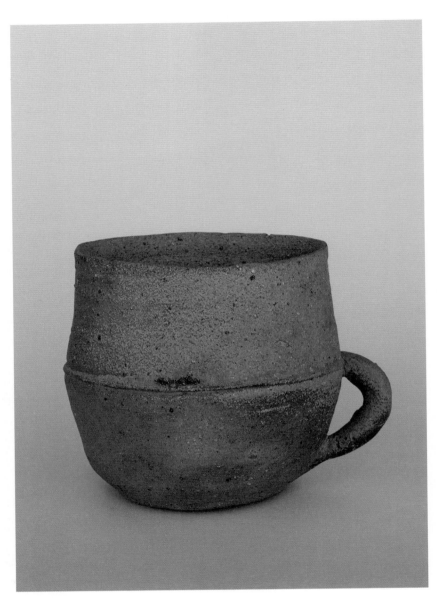

높이
10.8cm
입지름
10cm

조각적이고
회화적인

　　잔의 가운데 부분을 단호하게 절개하듯이 돌대, 중심선이 가로 질러가고 있고 이 선을 경계로 잔의 몸통은 거의 이등분되고 있다. 그로 인해 위와 아래가 확연히 분리되고 있는 인상이다. 몸통 윗부분은 상승하면서 좁아지며 다시 조심스레 바깥으로 약간 벌어지는 구연부와 부드러운 곡선을 그리며 바닥으로 잦아드는 아랫부분이 상큼하게 대조를 이루는, 퍽이나 얌전하고 아름다운 잔이다. 더없이 단순하고 명료한 구조를 지닌 기형이자 볼수록 군더더기가 없는 형태미를 지녔다.

　　오래 삭아 이룬 흙색과 부드러운 갈색이 뒤섞인 피부에 엉겨 붙은 입자들, 그리고 여러 표정을 지닌 질감과 촉각성을 호명하는 살갗이 매혹적이다. 마치 고구마 항아리나 달항아리의 제작 기법의 원류를 접하는 듯도 하다. 그러니까 아랫부분과 윗부분을 따로 만들어 이 둘을 접합해서 완성해내고 있다는 인상이다. 물론 그렇지는 않지만 이 잔은 기형을 양분해서 연결해놓은 듯

이 보인다. 흙에 가장 근접한 색채와 질감, 그리고 최소한의 인간의 개입을 허용하고 얹어놓아 이룬 잔의 기형이 일품이다. 절제미 속에서 이룬 고요와 침묵의 빚음 속에서 이룬 완성도 높은 조형의 한 경지를 묵직하게 내리 누르고 있다. 그만큼 웅장함과 신중함이 있다. 초기의 직선형 토기 잔들이 서서히 주저앉으면서 옆으로 팽창하고, 볼륨을 지니면서 둥근 원형 구조나 유선형 잔으로 이동해 가는 양상의 과도기에 위치한 것으로 보이는 이 잔은 직선의 맛과 원형의 미를 동시에 지니고 있다. 해서, 마치 날카로움과 부드러움, 인仁과 지智의 덕목을 한 얼굴에 지닌 부처 같은 면이 있다. 석굴암 본존불의 안면이 그렇듯이 말이다.

·

잔의 가운데를 경계로 상부는 직선에 가깝게 위로, 반듯하게 올라가면서 직립하고 있다. 반대로 아랫부분은 경사면을 만들며 부드러운 곡선으로 휘어져 바닥으로 몰린다. 이 잔은 그러한 상반된 두 요소를 고스란히 내포하며, 한 몸에 무리 없이 수용하고 있다. 구연부 부분은 바짝 긴장감 있게 세우고, 대신 아랫부분은 더없이 넉넉하고 부드럽게 굴려 포용성 있는 원형으로 주저앉은 모습이 흡사 좌불상座佛像 그대로이다. 아니면 땅에 뿌리박고 서 있는 바위나 나무의 모습이라고나 할까? 사람의 손길과 불의 기운으로 이루어졌지만 자연의 기물 그 자체이기도 하다. 잔의 배 부분은 적당히 부풀어서 자신이 품을 내부를 깊게, 더 깊게 간직할 수 있게 되었음을 알리는 듯하다. 비어 있는 내부가 잔을 잔이게 한다.

·

잔의 가운데를 가로지르는 약간의 높이로 양각화된 돌대를 중심으로 고리 형태의 작은 손잡이가 아래쪽까지 바짝 붙어 있다. 가능한 한 전

체 기형의 품위와 라인을 손상시키지 않는 선에서 최소화된 손잡이의 형태이고 굵기이자 선이다. 적당히 빚어 소략하게 부착했기에 전체적인 잔의 기형을 해치지 않고 뒷자리에 얌전히 자리하고 있다. 당당한 기형을 존중하고 그 위세를 지켜주기 위해 슬그머니 뒤쪽으로, 조심스레 제 존재를 몸체 아래쪽에 두려는 손잡이의 겸손함이 엿보인다. 손가락을 밀어 넣어 들어 올리는 손잡이의 일반적인 기능성보다 전체적인 기형을 우선해서 손잡이의 크기와 형태를 적절히 조율하고 있음을 알 수 있다. 손가락 하나를 밀어 넣어 잡는 것이 아니라 엄지와 검지를 이용해 집어 올려야 하는 잔이다.

•

지극히 자연스럽게 형성된 표면의 색감과 질감이 단순한 기형과 어울린다. 몸체의 정중앙 부근을 가로질러 가는, 단호한 한 획과도 같은 선 하나만으로 이루어진 잔의 심플함은 그 대신 오묘한 색채와 까슬한 질감에 좀 더 주의를 기울이게 해준다. 둥근 잔임에도 불구하고 넓적한 면이 수평으로 펼쳐져서 잔의 피부는 마치 그림처럼 보인다. 부정할 수 없이 잔, 손잡이 달린 잔의 어느 기형을 보고 있는 동시에, 기이한 황토색과 갈색, 청회색 등으로 버무려지고 자잘한 알갱이들이 질료화된 그런 오브제들로 연출된 회화, 조각을 마주 대하고 있다는 인상이 강하게 든다.

•

손잡이잔의 입체성이 안기는 조각적 맛, 잔의 표면에서 이루어지는 평면 회화가 동시에 눈앞에서 전개되고 어떤 환시감에 사로잡히게 하는 잔이다. 나는 잔의 기형과 함께 색채와 질감, 그리고 무엇보다도 단순성과 절제미가 주는 놀라운 조형의 미와 물성의 힘에 거듭 감탄하고 있다.

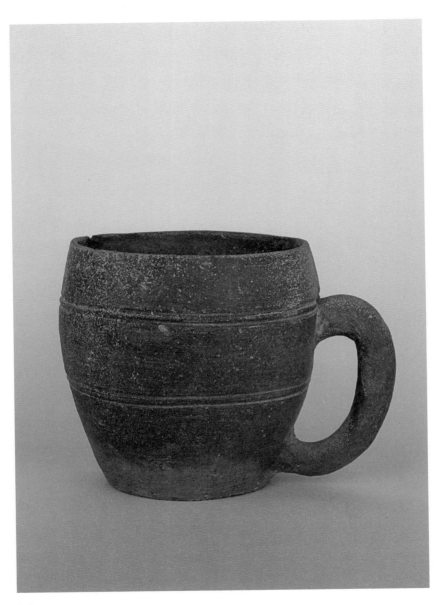

높이
10.8cm
입지름
9.5cm

고추장
단지
같고
옹기
같은

　야무지고 당당한 이 작은 손잡이잔은 비록 작은 몸체를 지녔지만 커다란 손잡이와 선명한 두 줄의 돌대, 짙고 깊은 색채를 온몸에 우아하게 두르고 있다. 모든 면에서 정확하게 맞아떨어지는 맛이 있다. 좋은 조형은 군더더기 없는 완결성을 지니며 구차한 장식이 없다.

　나는 가야와 신라의 작은 손잡이잔에서 시간을 초월한 뛰어난 조형미와 세련된 디자인의 가치를 거듭 접한다. 아득한 옛 잔 안에 스며 있는 한국인의 미적 경험, 일정한 미의식을 전제로 한 미적 경험과 미적 형식도 만난다. 예술은 한 개인 또는 사회의 미의식이 응결된 결과물이다. 그리고 그것은 개념 이전에 감성적 형식을 통해 미적 범주를 구성한다. 그러니 미적 범주에 선행하는 것은 예술이며, 예술에 선행하는 것은 미의식이다. 이 미의식을 포착하는 것은 조형 혹은 디자인이다. 가야와 신라시대 손잡이잔의 디자인은 당대 사회의 감성을 가장 잘 보여주는 미적 형식이다. 디자인이란 대상이

아니라 행위에 붙여진 이름을 말한다.[4]

　　3세기에서 6세기까지의 당시 사람들이 지닌 미적 감수성과 미적 형식이 그들이 제작한 손잡이잔에 잘 구현되어 있다는 얘기다. 가야와 신라인들은 자신들의 생활 세계에서 아름다움을 느끼고 만드는 감정으로 이 잔을 빚었을 것이다. 그런 면에서 이 잔은 이른바 공공 디자인의 영역에 속한다. 일상의 생활 용기로, 부장용품으로 제작하여, 그 안에 여러 의미를 부여하고, 동시에 그들의 자연스러운 미의식을 얹어서 공유했을 것이다. 그런 차원에서 이 잔 하나에도 당시 사람들의 감성과 욕망이 충실하게 스며들어 있다. 이처럼 디자인은 근본적으로 생활 문화 영역에 속하며, 거기에는 경제적 차원뿐만 아니라 사회적이고 이념적인 것들도 충실히 반영되어 있다.

　　다시 이 잔을 보면, 자그마한 고추장 단지 같기도 하고 옹기 같기도 하다. 이 형태, 기형이 우리 질그릇의 전형성을 이루고 있음을 알 것 같다. 잔의 기능에 더없이 충실한 자태를 지니고 있는데, 두 줄의 돌대가 구연부에서 아래쪽으로, 위에서 아래로 혹은 밑에서 위로 순차적으로 퍼져나간다. 구연부에서 본다면, 바닥 쪽을 향해 점차 확장하는 추이다. 돌대가 얹히면서 양옆으로 확고하고 예민한, 가는 선이 토기의 표면에 옴팡지게 파고들며 새겨졌다. 볼록하게 부푼 배를 기점으로, 위아래가 안으로 말려 들어간 선은 팽창한 잔의 몸통 부위를 새삼 강조하고 있는 것 같다. 튀어나온 잔의 중앙 부위는 마치 임신부의 배를 연상시킨다. 그리고 이 볼륨감은 이후 항아리 형태를 갖춘 손잡이잔들이 나오는 계기를 만든다.

　　　　이 진한 회청색 경질토기는 매우 단단해서 잔의 내구성을 자신 있게 드러내 보이는 편이다. 위쪽 구연부의 첫 돌대 바로 밑에서 시작해 바닥에 가장 가까운 자리까지 내려온 손잡이는 거의 수직의 선을 유지한 채 귀처럼 걸려 있다. 잔의 몸체와 거의 한 쌍으로 대등한 존재감을 지니면서 두툼하고 둥근 몸 상태를 보여주며 부착되어 있다. 지극히 자연스럽고 무심하게 빚어진 흙덩이가 제 몸을 구부려 잔의 옆구리로 내려가 단단하게 박힌 모습이, 가지런한 돌대를 침착하게 두르고 있는 잔의 몸체와 격한 대비를 이룬다. 전체적으로 통통하게 빚어서 풍만하고 순박한 맛이 있다. 몸통에 붙은 손잡이 전체를 보면 영락없이 여유 있고 넉넉한 부처의 귓불을 닮았다. 한편 손잡이 윗부분, 그러니까 잔의 몸체에 부착시켜놓은 부위를 보면, 손가락으로 눌러 만든 자국이 생생해서 마치 지금 누군가가 눌렀다 떼어낸 자취를 보고 있는 것만 같다. 그 찰나의 동작, 손의 놀림을 영원으로 응고시킨 현장을 목도한다. 물레질과 손으로 생성된 흔적과 불꽃의 성질이 어우러져 이룬 모든 궤적이 그대로 기술記述되어 있다. 따라서 고형이 된 이 흙들은 흙에서 멀어진 것들이자, 본래 상태의 흙이 어떤 굴절 과정을 거쳐 이런 형상을 지니게 되었는지를 또한 숨김없이 발설한다.

　　　　이 손잡이잔을 보고 있으면, 부드럽고 풍만한, 지극히 자연스러운 선을 만든 옛사람들의 미의식, 그 디자인 감각을 새삼 되새겨보게 된다. 그에 비하면 지금 제작되는 대다수의 요란하고 괴이한 잔들이 내지르는 과도한 디자인이 마냥 흉물스럽기만 하다.

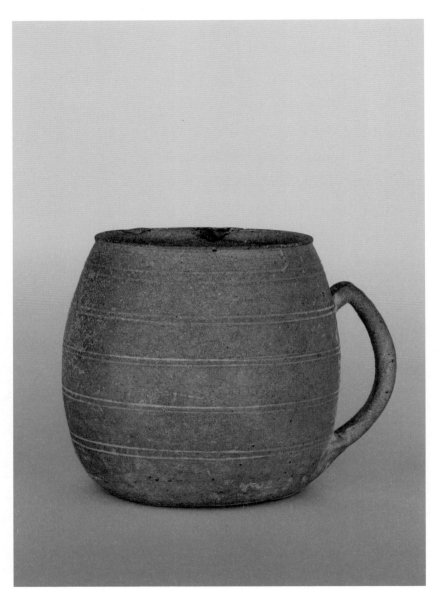

높이
14cm
입지름
11cm

천상
맥주잔을
닮았네

삼각형 구도를 유지하면서 아래쪽이 윗부분보다 상대적으로 넓고 기형이 '빵빵'해서 무척이나 안정적인 형태를 보여주고 있다. 독의 전형적인 기형의 기원을 여기서 만나게 된다. 벅찬 볼륨감과 덩어리의 맛, 그리고 소박하면서도 지극히 세련된 선 맛과 얇게 자리한 구연부와 특색 있는 손잡이 등에서 기품이 느껴진다.

가야와 신라시대 손잡이잔의 기원은 로마로부터 연원했다고 볼 수 있다. 토기의 양쪽이나 한쪽에 손잡이가 달린 잔 모양 토기처럼 식기에 손잡이를 붙이는 습관은 중국에서는 보이지 않는 것으로 그리스·로마 문화의 특별한 형식이다. 가야와 신라가 일상적으로 사용하는 그릇에 이러한 습관이 도입되었다는 사실은 이미 당시에 로마 문화가 뿌리까지 침투하고 있었음을 방증한다.

수년 전, 인사동 골동 가게에서 구입한 이 맥주잔을 닮은 손잡이잔은 가야의 것이다. 가야시대 잔의 귀족적이고 세련되고 온화한 맛이 풍성하게 스며들어 있다. 부드러운 색감과 풍만한 볼륨 그리고 반듯하게 몸통의 내부를 긁고 지나가는 음각의 규칙적인 선과 독특하게 구부러진 손잡이 등에서 대단히 절묘한 아름다움이 은은하게 풍긴다. 단아하면서도 기품이 넘치는 잔이다. 이 잔을 보았을 당시에는 손잡이잔을 수집하던 초보 단계라 잔이 좋아 보이긴 했지만 이 정도 수준의 잔은 쉽게 구하기가 어렵다는 사실을 미처 몰랐다. 후에 보니 이만한 잔을 찾아보기가 무척 어려웠다. 당시 가게에는 이보다 조금 더 나은 잔도 하나 더 있었는데, 가격이 부담스러워서 나중에 구입하는 걸로 하고 우선 이 잔부터 샀다. 얼마 후 다시 가보니, 그 잔은 이미 다른 사람의 품에 안겼다고 했다. 당시에 어찌나 아쉬웠던지 지금도 그때를 생각하면 마음이 아프다. 그 아픔은 여전히 지속되고 있다. 주인의 친구가 사 갔다고 하는데, 마음 같아서는 그 친구에게 다시 받아와달라고 부탁하고 싶은 심정이었다. 정말 좋은 물건이 나왔다면 결코 때를 놓쳐서는 안 된다. 한 번 남의 수중에 들어간 물건은 웬만해서는 다시 나오지 않기 때문이다. 그런 사실을 알긴 하지만 사실 언제나 문제는 돈이다.

　　　　　•

오늘날의 맥주잔을 연상시키는 이 잔의 형태는 위에서 아래로 갈수록 좁아지는 형국이다. 가운데 배 부분만이 볼록하니, 적당히 부풀었다. 그 팽창하는 중심부에 갖다 붙인 손잡이는 활처럼 휘어 있다. 따라서 가장 부푼 토기의 경계선이 손잡이를 바깥으로 힘껏 밀어내는 듯한 모습을 무척 자연스럽게 연출하고 있다. 손잡이 윗부분을 약간 꺾어놓고 아래로 급하

게 잡아당겨놓은 모습이다. 보통의 잔들이 위에서 부풀었다가 아래로 내려오면서 경사를 이루고 좁아지는 형국인 데 반해, 조금은 이례적인 손잡이라 보는 순간 특이하다는 생각이 들었다. 그것은 곡선의 기형과 부푼 잔의 형태감을 다시 바깥으로 돌연 밀쳐내는 듯한 환각을 주는 한편, 다소 정적인 기형에 약간의 파격을 안기는 매력도 있다. 그 모습이 마치 활시위를 힘껏 당기고 있는 듯한 긴장감을 안겨준다.

잔의 아가리 부분은 한 단계 떠올라 있다. 옹기의 전 부위를 연상시킨다. 바깥으로 살짝 벌어져서 몸통에 새겨진 얌전한 선들은 정적이고 잔잔한 리듬을 튕겨 올린다. 밑에서부터 밀고 올라오는 기형의 수직감과 수평선의 순차적인 차오름을 슬쩍 말아 올려, 종료 시점을 극적으로 물질화하고 있다. 이 구연부의 두께는 잔의 몸통 전면에 새겨진 10개의 고른 음각선들을 최종적으로 입체화하고 있기에, 잔의 몸통에는 음각의 회화적인 선과 흙물질으로 구체화된 조각적 선이 공존한다. 그림과 색채, 조각이 한 몸 안에서 조화를 이루며 공생하는 형국을 연출하는 것이 이 잔의 묘미다.

한편 고르게 음각한 선을 2개씩 줄 맞춰 가지런히 배열했는데, 물레를 이용하여 손으로 그은 선들이 연출하는 약간씩의 편차가 무척이나 자연스럽다. 처음 잔의 겉면에 무늬를 새기는 것은 아마도 기능적인 이유에서였을 것이다. 두 손으로 받쳐 들려면 그릇의 표면이 껄끄러워야 미끄러지지 않을 것이다. 그렇기에 그릇을 만들 때 긁거나 뾰족한 것으로 눌러 찍어서 표면을 거칠게 만들었을 것이다. 이는 전적으로 그릇을 들고 운반하기 쉽게 하기

위한 실용적 차원의 배려다. 그러나 사람들은 결코 여기서 만족하지 않고, 그것을 좀 더 아름답게 만들고 싶다는 욕망에 이끌려 다양한 무늬를 만들었다. 모양을 다듬고, 흙 속의 공기를 빼내고, 밀도를 높여 단단하게 만들기 위해 두드리개로 두드렸다. 이때 두드리개에 무늬를 깎아서, 그릇 표면에 두드리개가 닿을 때 저절로 무늬가 새겨지게 했을 것이고, 날카로운 도구를 이용해 토기 표면에 직접 문양을 새기기도 했을 것이다.

흙으로 빚어 성형한 이 잔 역시 조각의 일종이다. 그것이 실용적이고 제의용 잔이기도 하지만 시각적 오브제이고 시각예술이기에 보는 이의 눈에 즐거움을 우선적으로 제공한다. 완벽한 형태미와 매끄러운 표면, 정교한 음각선, 풍만한 덩어리감, 그리고 더없이 장식적으로 얹힌 손잡이 등은 시각적으로 더없이 매혹적인 완성도와 감각적 쾌감을 안겨준다.

그러나 동시에 이 잔, 조각은 오직 눈만을 위한 예술은 아니다. 시각적인 경험과 동시에 몸의 체험과도 깊이 연관되어 있다. 전체적인 시각적 실루엣 못지않게 표면의 질감 자체를 수용하게 한다. 눈을 위한 것만이 아니라 몸을 위한 예술이다. 시각적 경험과 촉각적 경험이 동시에 일어난다. 그러니 이 잔은 보는 이의 눈이 아니라 몸을 겨냥하고 있다. 두 손으로 저 둥글게 부푼 잔을 감싸안고 싶고, 그런 경험을 통해 눈이라는 기관에서의 경험과는 매우 다른 낯선 체험을 만난다. 따라서 이 손잡이잔은 눈뿐만이 아니라 총체적으로 얽혀 있는 우리의 몸을 전제로 한다. 모든 경험의 원천은 인간의 몸에서 비롯되는 것이다. 표면의 질감에 반응하게 할 뿐만 아니라 팽창한

용기의 볼륨이 제공하는 대단한 공간감, 그러니까 공기를 바깥으로 밀어내는 보이지 않는 힘의 전이와 공간을 차지하고 있는 물질의 체적화 역시 실감나게 느끼게 해준다. 모리스 메를로퐁티Maurice Merleau-ponty, 1908~1961에 따르면 모든 경험의 원천은 인간의 몸에서 비롯된다. 그에게 세계의 근원적인 의미는 인간의 두뇌가 아닌 몸에서 발생한다. 오랜 기간 축적된 몸의 체험을 통해서 세계의 의미를 파악하는 것, 몸의 총체적인 활동인 지각이 지성을 대신하는 것이다. 미술의 경험 또한 그렇다. 그러니 이 손잡이잔은 그저 시각적 욕구 충족을 위한 것만이 아니라 보는 이의 구체적인 몸의 반응을 이끌어내는 물질과 공간의 창출에 해당한다.

맥주잔을 닮은 이 가야의 커다란 잔은 차분하고 적조하게 지상에 앉아 있다. 마치 가야시대 사람이 공손히 좌정하고 있는 듯한 느낌이다. 나는 고대의 가야인과 대화를 한다. 몸체에는 얇은 상처와도 같은 음각의 선을 두르고 있고, 오랜 시간의 흐름은 음각의 공간에 1500년도 넘는 시절의 흙을 밀어 넣어 제 피부로 만들어놓았다. 이제 저 흙은 씻어도 씻기지 않는 토기의 색과 살이 되어, 본래 제 몸의 기원인 흙의 본성을 온몸으로 껴안고 있다. 또한 선의 내부마다 깊숙이 자기 생의 이력을 쟁여서 소중히 간직하고 있다.

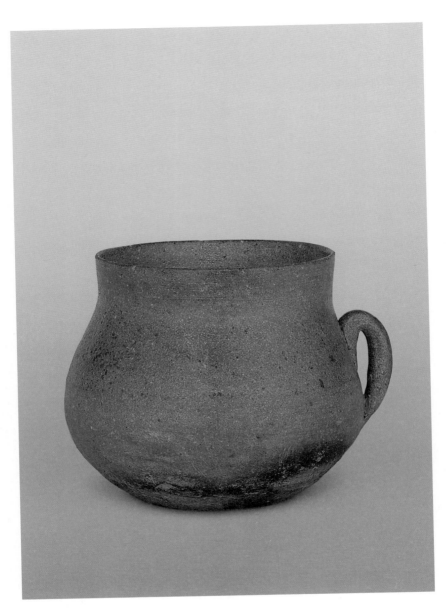

높이
10.3cm
입지름
9.5cm

편안한
'둥근 맛'

완만한 곡선과 원형의 바닥, 아랫부분의 부풀어 오른 팽창감이 유난한 잔이다. 전체적인 기형이 구형으로 바뀌고 있음을 알려준다. 복주머니나 달항아리의 원조 격의 형태미가 여기서 발아하고 있다. 양손가락을 감싸 쥔 모습에서 연유하고 있을 것 같은 잔의 밑부분은, 아래로 퍼져나가면서 저장 용기로서의 풍성함을 자랑하듯이 넉넉히 부풀어 오른다. 이 꽉 찬 배는 터질 듯해서 그릇 전체를, 잔의 기형 자체를 외부로 밀어내며 나아간다.

목은 매우 짧게 자리하고 있지만 바짝 직립해 있다. 그 선이 상당히 긴장감 있게 버티는 모양새다. 좁은 구연부 부근에 몇 개의 줄이 긴 원형을 그리고 있는데, 흡사 목을 감싸 쥐며 흐르고 있는 것만 같다. 이 가늘고 흐린 선들이 잔의 몸통으로부터 가까스로 구연부를 소생시켜주는 역할을 하고 있다. 단일한 하나의 몸으로, 균질한 질감으로 마감된 잔이지만 희미하게 박힌, 여린 손톱자국 같은 상처로 목과 몸을 분리시킨다. 그러면서 목은 무겁고

평퍼짐한 아랫부분을 향한 처짐으로부터 긴장감 있게 곤추서며 자립한다. 더구나 목은 작정이라도 한 듯이 끝부분에서 미세하게 바깥으로 벌어지면서 곡선의 미를 끝까지 벌려나간다.

•

그러니 이 잔은 그대로 한 몸에서 처음과 끝이 함께하는 일관성을 지닌 채 자존하는 나름의 미덕을 보여준다. 어떠한 무늬나 문양도, 치장도 없이 맨몸으로 나앉아, 그 자체로 너무나 당당하면서도 순연한 살과 가식 없는 몸뚱이의 본질을 적나라하게 드러내며 보는 이의 시선에 육박한다.

•

한편 물레를 돌려 이룬 잔의 고른 겉면은 매끈한 다듬질 솜씨로 예민하게 마무리되어 있다. 이 피부는 자기처럼 빛을 내며 균질하고 견고하게 숙성되어 있다. 이런 기형은 대부분 신라의 것으로 여겨진다. 경주 양식은 좁은 의미로는 경주 분지 내에서 제작된 토기 양식을 지칭하나, 넓은 의미로는 4세기 말 신라 양식의 출현기부터 경산, 영천, 울산, 양산, 부산 등의 주변 지역에서 그 양식을 그대로 모방하여 제작한 토기 양식을 아울러 지칭한다. 대체로 이처럼 둥근 기형이 신라 양식의 전형을 이룬다. 신라 토기는 진한의 회색토기에서 발전하여, 4세기 후반 무렵에 신라 토기 양식이 성립되었다고 전한다. 6세기 이후론 신라가 정복한 지역의 토기는 신라 양식화가 빠르게 진행되었다. 그래서인지 특색이 있고 매력적인 손잡이 토기 잔은 대략 4세기에서 6세기 전의 것들에서 발견되는 것으로 보인다. 신라 토기는 활달하다고 할까, 어떤 자신감 넘치는 양감의 과시가 있다.

•

신라 토기는 제작 기법과 그릇 구성, 모양 등에서 통일성이 무척 강해서 마치 한 공장에서 대량생산된 듯한 정형미가 있다. 이는 장소에 비해 신라의 중앙집권 체제가 한층 강화되었음을 의미한다. 아울러 경주 인근의 요지에서 집단적으로 제작했기에 가능했을 것으로 추정된다. 신라시대에는 장인의 대다수가 왕경^{경주}에 거주했으리라고 연구자들을 말한다. 그리고 이들과 함께 경주 외곽의 광범위한 지역에 걸쳐 있는 신라의 요지窯址에서 왕경인들의 수요를 충족시키기 위해 여러 가지 용기를 제작한 것 같다.[5]

•

문양 없는, 이 무문無紋의 손잡이잔은 회청색 경질토기로서 기형이 단순하고 소박하다. 그저 자기 몸의 볼륨만으로 모든 것을 해결하고자 하는 의지가 있다. 어떠한 것에도 의지하지 않고 자신의 육체로만 자립하는 정신이 이 잔에 내재한다. 나는 이 잔이 지닌 상당한 덩어리, 볼륨감을 오래도록 지켜보곤 한다. 빈 내부를 간직한 채 외부로 나갈 때까지 나가 보려는, 이 질그릇의 정신은 단순성과 질박함으로도 충만한 모종의 솔직한 세계상을 구현한다.

•

한편 둥글고 부푼 기형에 마치 자벌레나 지렁이와 같은 손잡이가 몸을 구부려 기어 올라와 붙어 있다. 넉넉한 공간을 만들지 않고 가파르게 여백을 겨우 남기고 꺾인 손잡이는 위로 급하게 치솟다가 급경사를 이루며 내려와 부착되었다. 아무런 의장이 없는 질박한 잔은 그저 자연 그대로의 원목이나 돌과 같고 흙 자체와도 같아서, 노자老子가 말하는 "다듬지 않는 원목과 같은 것이 도道"라는 말을 떠올리게 한다. 또한 둥근 데서 비롯되는 편안한 아름다움은 이후 조선백자나 옹기 등으로 이어지는 유장한 흐름을 이어간다.

한국 공예미술에 표현된 '둥근 맛'이 한국적인 조형미의 특이한 체질의 하나라고 말한 이는 미술사가 최순우다. 그는 "형언하기 힘든 부정형의 원이 그려주는 무심스러운 아름다움을 모르고서 한국미의 본바탕을 체득했다고는 말할 수 없을 것"[6]이라고도 했다.

　　　　　•

　　특히 둥근 조선백자에서 한국미를 찾았던 대표적인 화가인 김환기1913~1974는 사실적 재현에서 벗어나 대상을 단순화시켜나가는 방법론을 통해 백자를 그린 이다. 이는 서구 모더니즘을 수용하기에는 뿌리 없는 한국적 상황에서 나름의 정당성을 찾기 위한 시도 혹은 우리 전통 미술과 서구 모더니즘을 접목하려는 시도로 보인다. 가장 한국적인 대상들을 찾아내어 자기의 예술 세계로 정착시켜나가고자 했던 그는 동양 그림과 글씨, 조선시대의 도자기와 목공예를 수집, 완상하면서 이후 자연스레 작품에 그 백자나 목기와 같은 문화유산이란 구체적 소재를 다루었다. 김환기는 특히 백자의 둥근 흐름에서 아름다움의 극치를 발견했으며, 그러한 아름다움을 통해 우리의 고유한 미의 원형을 탐구해갔다. 비어 있으면서도 동시에 꽉 차 있는 이 '불가사의한 형태'에서 한국의 미가 지향한 어느 완숙의 경지를 새삼 목격한 것이다. 백자는 무엇보다도 단순한 색조와 형체, 대범한 선의 변화에서 그 아름다움을 찾을 수 있다. 한국 미술의 기본적인 특징은 단순간결성에 있다. 그것은 기능에 충실해서 군더더기가 없어진 결과이다. 기능과 자연 이외에는 아무런 인위적인 것을 가하지 않은 것을 김환기는 보았다. 그가 한국의 조형을 도자기에서, 목기에서, 그리고 민예품에서 찾을 수 있었던 것은 그와 같은 간결하고 소박한 우리의 미에 심취했기 때문이다. 당연히 야나기 무네요시의 민예미의 영향도 한몫했다.

•

　　이처럼 김환기는 백자의 포름^{forme}에서 아름다움의 극치를 발견했으며, 그러한 아름다움을 통해 우리 고유한 미의 원형을 탐구해갔다. 그는 조선백자에서 지고의 아름다움을 만났고 그 자연스러운 미감, 무기교적인 미가 궁극적으로 한국적인 미의 특성이라고 보았다. 그리고 그 안에서 우리 고유한 정서를 만났고 이를 조형화하고자 했던 것이다. 그런데 이러한 인식은 앞서 언급했듯이 야나기의 민예론에 크게 빚지고 있다. 특히 한국의 모든 조형물에는 가늘고 길게 흐르는 선이 넘쳐 흐른다면서 선적인 아름다움이야말로 한국예술에 두드러진 조형적 성격이라고 지적한 야나기의 논의에 정확히 부합하고 있다.

　•

　　김환기가 이러한 담론과 그 영향으로부터 빠져 나와 서구 현대미술과의 직접적인 대면 속에서 한국 현대미술의 정체성 자체를 근본적으로 재구성하게 되는 것은 1963년 뉴욕에 정착하면서부터였다. 캔버스 천에 스며드는 물감의 얼룩과 흔적으로만 이루어진 색채추상을 통해 김환기는 서정적인 색의 뉘앙스와 무수한 점의 연속적인 배열로 구성된 아름다운 화면을 만들어냈다. 더없이 동양적인 회화적 방법론과 서구 모더니즘의 논리가 촘촘히 직조된 텍스트를 매혹적으로 조형하고 있는 그림들이 바로 그것이다.

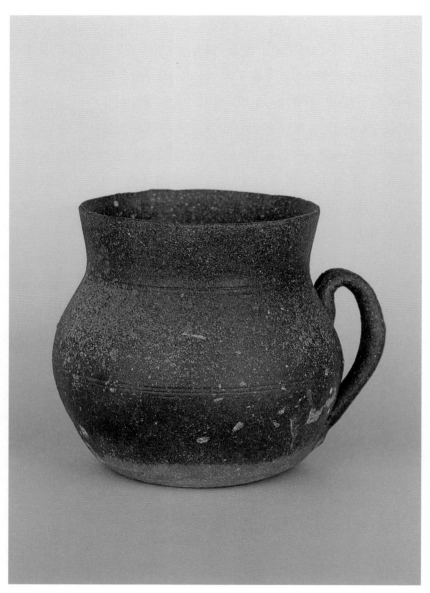

높이
10.7cm
입지름
9cm

손잡이에
스민
일획의
미

 작은 화병의 형태를 지닌 아담하고 우아한 손잡이잔이다. 잔이라고 해야 할지, 컵이나 병이라고 해야 할지 머뭇거리게 하는데, 사실 그것은 사용하기 나름일 것이다. 이 자그마한 단지 형태는 그야말로 나무랄 데 없이 잘빠진 구조를 거느리고 있다. 어둡고 짙은 색상의 표면은 오랜 세월의 힘에 의해 부식된 상태로 얼얼하다. 일부에는 흙이 얹혔고, 표면에 더께가 묻었으며, 부분적으로 꽤나 많이 부식되었다. 하지만 본래 자신의 몸을 망실하지 않고 굳건하게 지키는 나름의 지조가 있는 그런 상황성을 펼쳐 보인다. 무척이나 안정적인 기형이 차분하고 얌전하게 수직으로 서서 나무처럼 박혀 있다. 구연부와 불룩하니 튀어나온 배를 지닌 몸통은 지극히 유연하고 부드러운 곡선의 궤적 안에서 편안하게 한 쌍으로 무리 없이 서 있다.

 비교적 넓게 자리한 아가리는 곧게 서서 직진하다가 밖으로 펼쳐나가 꽃처럼 피려다 멈췄다. 구연부와 그 아래 풍만하게 미끄러지며 볼

룸감 있게 나가는 곡선미가 매우 관능적이며 감각적이다. 여성적인 몸매에서 연유하는 미를 이 손잡이잔의 굴곡들이 유감없이 보여준다. 당시 여인들의 치마를 입은 풍성한 하반신과 조여 맨 상반신의 옷을 연상시키는 듯하다. 이른바 '상박하후上薄下厚'의 옷차림이라고나 할까. 상박하후란 위는 좁고 아래는 후하다는 뜻인데, 여성미를 강조한 한복의 경우를 말한다. 상체를 작게 하고 하체를 풍성하게 하여 여성스러움을 한층 뽐낸다는 뜻이다. 당시 가야와 신라 여인들의 옷차림에 대한 고증이 어떤지는 자세히 알지 못하지만 우리 한복의 전통미와 크게 다르지는 않았을 것 같다. 구연부와 몸통의 경계에는 명확히 음각으로 파인 한 줄의 선이 비교적 깊게 자리하고 있어서, 그들의 차이를 확연히 만들고 있다. 한편 부푼 잔의 몸통 한가운데를 정점으로 해서 한껏 팽창하다 잦아들어 바닥으로 소멸하는 기형의 선이 대단한 덩어리감을 주고 있다.

　　　　　·

　　그야말로 '빵빵'한 손잡이잔의 기형이다. 빈 공간을 안에 두고, 밖으로 나가서 이룬 경계가 만든 부피감이 대단하다는 생각이다. 사실 이런 단지 형태의 토기는 고대 페르시아나 스키타이 미술, 그리고 고대 그리스 도기의 영향을 반영한다. 특히 기원후 1~2세기에 가장 번성했던 사르마티아 문화 유적지에서 출토된 단지와의 유사성이 강하다. 유목민들이 만든 단지의 손잡이에는 동물 형상들이 그릇 입구 쪽으로 주둥이를 대고 있는 모습으로 제작되었는데, 그것은 그릇 안으로 들어오는 악령을 막는 수호의 역할을 한다.

　　　　　·

　　우리가 지금 보고 있는 손잡이잔의 경우 지중해와 흑해 연안,

근동 지방에서 스텝 루트 및 고대 중국의 북방을 통해 유입된 토기의 영향을 받고 있다고 볼 수 있다.

오늘날 우리 생활에서 사용하는 화병과 매우 유사한 기형을 보여주는 이 작은 잔은 상당히 세련되고 감각적인 디자인을 품고 있어서, 오늘날의 것과 크게 다르지 않을뿐더러 오히려 더 기품 있고 완성도가 높아 보인다. 은근히 외반된 구연부와 부푼 몸통, 그리고 몸통의 정중앙 부위에 새겨진 두 줄의 돌대, 세 개의 가늘고 예리한 선, 길고 유려하게 이어지는 선을 자랑하는 손잡이가 다소곳이 정렬해 있다. 더불어 중후하기 그지없는 어두운 색조로 물든 토기의 피부 등이 한데 어우러져 무척이나 완성도 높은 조형미를 뽐낸다.

특히나 손잡이는 한 번에 낚아채서 내리꽂은 듯한 기운의 선맛이 일품이다. 나는 이 도공의 손잡이 빚는 솜씨와 그것을 잔의 몸통에 접속하는 일련의 과정에서 붓으로 그림을 그리는, 문자를 써나가는 필의 기세를 떠올려 본다. 붓을 눕혀서 꺾었다가 다시 일으켜 세우고 틀어서 그대로 밀고나가 이룬 일획一劃의 맛을, 흙으로 재연하는 과정이 생생하게 감촉되는 손잡이 선이다. 단정하고 순박한 여인네와 같은 기형의 한 귀퉁이에 모종의 생기를 불어 넣어주는 손잡이는, 얌전하고 정적인 몸통과 다소 대조적인 격렬한 운동감을 지니고 있다. 또 그것은 둥글고 완만한 곡선과 달리 직선적이고 동적이며, 풍만함과 다른 야윈 맛을 안겨주며 줄기처럼 매달려 있다. 자그마한 손잡이잔이지만 여러 가지 이질적인, 다채로운 대비와 다양한 표정을 섬세하게 거느리고 있다. 예사롭지 않은 조형 감각의 한 경지를 만나게 된다.

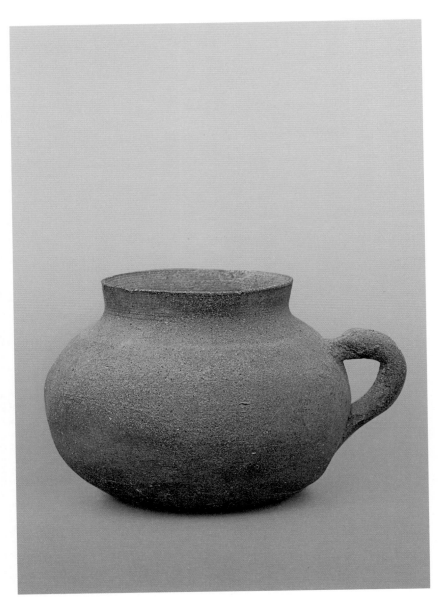

높이
8.9cm
입지름
7.1cm

작디작은
잔의
근성

작은 돌멩이를 연상시킨다. 짧은 목에 달걀형 몸통, 그리고 마지못해 솟아올라 붙은 듯 앙증맞은 손잡이가 퍽이나 깜찍하기만 한 손잡이 잔이다. 귀엽기도 하고 소박하기도 하다. 조몰락거려 빚은 장난기 있는 도공의 솜씨가 느껴지는데, 비록 작은 잔이지만 터질 듯한 팽창감은 압권이다. 있는 힘껏 배를 내밀어 끝까지 가보고야 말겠다는 의지가 이 작디작은 잔의 근성이다. 완벽한 둥긂이 아니라 비균제가 낳은 자연스러움과 무심함이 또한 은근한 매력인데, 그래서인지 바닥이 둥근 잔들은 상당수가 스스로 서 있지 못하고 기우뚱거리는 것이 꽤나 많다. 따라서 바닥에 별도의 거치대가 요구되어, 커다란 토기 항아리들은 대개 누룩 틀을 괴어놓고 그 위에 올려놓기도 한다. 이처럼 작은 잔들은 이 정도 크기를 감당하는 작은 접시를 받쳐놓으면 좋다. 아니면 그저 기운대로 놓아두더라도 크게 문제 되지는 않는다.

손아귀에 들어오는 작고 둥근 이 손잡이잔은 오로지 볼록하니

부푼 몸통을 거느린 제 몸을 과시하느라 아주 짧은 구연부와 손잡이를 가까스로 추스르듯 함께 품었다. 그래도 구연부는 어깨 부위에서 신속하게 치고 올라와 직선을 이루며 서 있는데, 경계에서는 살짝 밖을 향해 벌어졌다. 이 목 부위에는 물레질로 생긴, 가늘고 여린 여러 줄의 선들이 시원스레 긁고 지나간다. 그 모습이 마치 목걸이로 목을 장식하고 있는 것처럼 보인다.

·

짧고 단호한 목은 곧바로 풍선처럼 부풀어 올라 양옆으로 밀쳐대면서 자신의 한계를 시험하듯 외곽으로 나가다 멈추었다. 그 지점이 바로 이 토기 잔의 기형을 완료하는 선을 종식하는 최종 지대다. 그래서 나는 항상 이 토기 잔의 최전선을 경외의 시선으로 바라본다. 가장 깊고 넓은 내부 공간을 만들며 돌진하는 기형 외부의 마지막 한계점은 토기와 세계가 첨예하게 만나는 경계이자 임계점일 텐데, 이 극한의 지대는 토기의 기형이 감당할 수 있는 최종적인 수준만큼의 허용치일 것이다.

·

구연부를 비교적 매끈하게 매만진 것을 제외한다면, 몸통이나 손잡이는 그야말로 소박하고 어눌하고, 질박하게 빚었다고 표현해야 한다. 미술사학자 김원용은 신라 토기의 특이한 성격 혹은 매력에 대해 말하기를 "그 자연 그대로의 빚어진 흙, 색감, 표면 처리의 박눌朴訥"이라면서 신라 토기는 신라 특유의 조건들을 가지고 있으면서도 한편으로는 조선 자기와 공통되는 한국적 특색을 지니고 있는데, 그것이 바로 "제작 태도의 완전한 결여이며 철저한 무작위, 그리고 무엇보다도 세부에 대한 무집착 또는 소홀"이라고 지적한다. 그리고 그것이 결국 조선 아니 현대까지도 한국에 뿌리 깊게 남아 있는

'완전한 것'에 대한 무관심이자 무집착이라고 지적한다. 그러면서 신라 토기의 멋은 "철저하게 세속적이면서 또 일면으로는 세속을 떠나버린, 이율배반적인 성격, 흙을 묻히고 거름을 바른 듯한 강한 흙내와 이 세상에서는 존재할 수 없을 것 같은 괴이한 정신적 세계, 이 모든 것의 제멋대로의 발산, 그러면서 그들의 불가사의한 조화"에 있다고도 한다.[7]

●

　　　사실 김원용의 이러한 시각은 야나기 무네요시柳宗悅, 1889~1961의 한국예술론과 긴밀히 맞닿아 있다. 일본인의 미의식을 한국인의 미의식에 일정 부분 덮어씌운 측면이 있음을 부인하기 어렵다. 어쩔 수 없이 한국 예술에 대한 야나기의 따뜻한 눈길 너머에 존재하는 일본적 오리엔탈리즘의 시선이 내재해 있는 것이다. 그럼에도 불구하고 가야와 신라의 손잡이잔에는 분명 의식적이거나 자의식을 내세우는 대신 무심하고 순박한 마음과 의도에 집착하지 않는 자유로움을 얻을 때 머물 수 있는 어떤 경지가 어른거린다. 그 원숙성은 이른바 아졸미雅拙美에 가깝다. 추사 김정희1786~1856의 글씨도 그런 예일 것이다. 나는 가야와 신라의 손잡이잔의 기형과 선 등에서도 그런 경지를 얼핏 만난다. 그것은 결코 형식의 기교를 앞세우는 미의식과는 차원이 다른 정신의 격에서 나오는 것이고, 형形의 아름다움을 추구하는 것에서 밀려오는 것이 아니라 상像의 아름다움을 추구하는 데서 어렴풋이 정체를 드러내는 것이라고 믿고 있다.

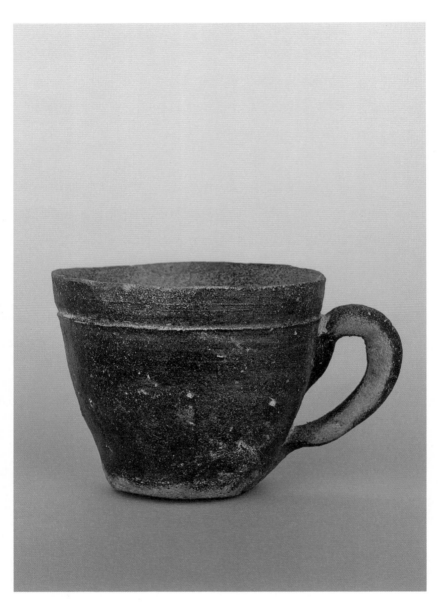

높이
7.3cm
입지름
8.5cm

마치
에스프레소
잔처럼

식물은 싹이 돋아 자라서 꽃이 피고 시들고, 여름에 번성하여 겨울에 죽는다. 식물의 이러한 특성은 인간의 본성을 이해하는 데 효과적인 이미지를 제공한다. 물도 마찬가지다. 형태의 다양성과 이미지를 생성하는 데 비상한 능력을 갖춘 물은 자연의 이치뿐만 아니라 사람의 행위에도 적용되는 일반적인 우주 원리를 개념화하는 주요한 모델이다.[8] 공자는 강가에 서서 "지나가는 것은 아마 이와 같은 것이다. 밤낮으로 멈추지 않는구나"『논어』라고 말했다. 물은 끊임없는 것, 영원한 것이다. 손잡이잔을 만든 이들은 기후 변화를 통해 재앙을 내리며, 홍수와 가뭄을 내려 농작물 수확에 영향을 미치는 자연신을 경외했다. 산이나 강의 영령들이 자연신이다. 그래서 물과 같은 자연현상을 궁구함으로써 인간세계에 적용할 수 있는 원리를 이끌어냈고, 그것이 잔의 표면에 새겨진 물결무늬로 형상화되었다고 본다. 결국 이 잔은 단지 실용적 차원의 도구만은 아니고 초월적 실체의 영역을 비장하고 있는 그것을 부단히 형상화하는 매개이기도 하다. 이른바 자연현상의 영령이 물질적 존재

로 구현되었다고 말할 수 있다.

　•

　　　　모든 곳으로 퍼져 나아가고, 의도적 행위를 하지 않으면서 모든 것에 생명을 주는 것이 물이다. 강이나 개울의 근원이 산이라면, 그 물은 끊임없이 다시 채워진다. 땅으로부터 솟아나와 계속 흘러나간다. 이 작은 잔은 영원히 고갈되지 않을 물을 담고자 한다. 아니, 담겨 있어야 한다고 말한다. 인간의 초기 주거지는 강을 따라 형성되었으며, 강물이 도랑으로 유입되도록 관개수로가 설치되었다. 이것이 농업 사회의 근간이 되었다. 중국의 요임금은 세상이 물로 뒤덮여 있어 우禹를 책임자로 해, 수로를 파고 물이 강을 따라 둑 안으로 흐르게 함으로써 결국 바다로 흘러가게 한 이다. 고대 중국에서 지하 세계는 물황천이었다. 이 지하 세계가 모든 강물의 근원이다. 강에 수로를 파서 물이 질서 있게 흐르게 하는 것이 문명 세계 건설의 첫걸음이다. 낙동강 유역에 살던 가야인들에게 강물의 관리는 생의 평안을 결정짓는 중대한 일이었을 것이다. 산은 영원 불변한 자연현상인 반면 강물은 끊임없이 흘러가는 것이다. 산은 정체靜體인 반면 물은 동체動體이다. 그리고 이들은 세대를 넘어 지속적으로 존재한다. 산은 영원한 것을 상징하고, 강물은 일시적인 것을 상징한다. 그러나 물 또한 끊임없이 다시 채워지기 때문에 연속성을 상징한다. 그래서 원시시대부터 산과 바다, 강은 제사의 대상이었다. 가야와 신라의 잔 표면은 영원을 상징하는 물을 가득 펼쳐놓거나 부분적으로 일렁이게 한다. 마치 남송의 마원馬遠, 1190~1225이 그린 물 그림과 같은 이미지의 일부가 각인되어 있다. 선인들은 우주를 이해하기 위해 물을 바라보고 깊이 관찰하려 했다. 그리고 인간사의 짧음이나 무상함과 대비되는 물의 영원함을 갈망했다.

이 작은 손잡이잔은 오늘날의 에스프레소 잔과 매우 유사하다. 단순하지만 작은 규모 안에서 꽤나 맵시 있는 볼륨을 이루고 있다. 거의 역삼각형 구조에 구연부가 턱지게 자리하고 있어서 분명한 경계를 이룬다. 잔은 잘록하게 들어간 아랫부분과 상대적으로 부푼 몸통의 대조를 통해 위로 가득 부푼 느낌을 주는데, 그로 인해 한 송이 꽃이 활짝 피어난 형태를 지니고 있다. 지금까지 보았던 잔의 기형들과는 사뭇 다른 구조를 지니고 있다.

낮고 납작하게 주저앉아 있는 잔의 몸체를 따라 멋들어지게 구부러진 손잡이가 절묘하게 붙어 있다. 용트림을 하듯, 드라마틱한 선의 궤적을 이루며, 밑에서부터 밀고 올라와 다시 아래쪽으로 미끈하게 빠지는 선의 놀림이 흡사 서예에서 필획의 힘과 맛을 보는 듯도 하다. 가능한 한 잔의 몸통 쪽에 길게 붙어 위로 밀고 올라가 바깥으로 나가다가 부드럽게 구부려져 급경사를 이루며, 잔의 바닥 면으로 미끄러지면서 길고 긴 자리를 의도적으로 만들며 부착되어 있다. 허공에 붓질하듯이 만들어 붙인 손잡이의 놀림, 율동이 담담한 잔의 기형에 이질적이면서도 생생한 동세를 멋지게 부여하고 있다. 엄청난 생동감이 인다.

특히 유난히 짙고 까만색이 만들어내는 표면 광택이 아름답다. 마치 옻칠을 한 듯 단호하고 견고한 피부가 주는 힘이 있다. 많은 시간의 경과로, 표면에는 흡사 총탄 자국 같은 튐 흔적이 여럿 있지만 엄청난 시간을 이겨낸 그 부위는 결코 흠이 되지 않는다.

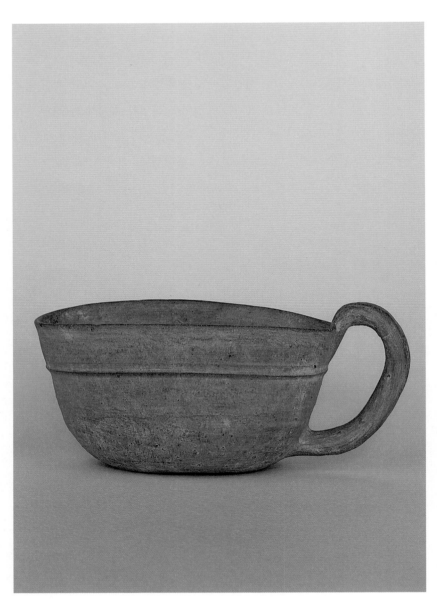

높이
6.7cm
입지름
13cm

아름답게
어눌한

입지름^{구경}이 완전한 구형이 아니라 일그러져 있는데, 이런 왜상^{歪像}의 존재감이 나로서는 흥미로웠다. 아마도 가마에서 소성 과정 중에 변형이 일어났을 텐데, 그러나 그렇다고 해서 이 잔의 매력이 결코 상실되는 것은 아니다. 아가리를 둥글게 만들려다 잘못 구워서 일그러진, 말하자면 불량품이 된 손잡이잔인 듯하다. 심하게 일그러져 편병^{扁瓶}처럼 안쪽으로 납작하게 눌린 기형을 지닌 이 잔은, 그럼에도 상당히 세련된 형태를 지녔다. 낮은 높이를 지닌 몸체에 더없이 우아하고 멋들어지게, 그 기형을 훌쩍 초과하면서 벗어났다가 이내 기형의 바닥 쪽으로 들어와 박히는 손잡이만으로도 이 잔은 놀라운 조형 감각을 유감없이 보여준다. 잔의 몸체와 한 쌍으로 맞물리는 손잡이가 조화를 이루면서 서로가 대등한 존재로 버티고 있다. 그래서 그것들은 거의 별개이자 모두가 그만큼 특별한 것으로서의 대우를 요구하는 듯하다.

낮은 깊이를 지녔기에 그만큼 넓은 원형의 입지름은 매우 큰 아

가리를 동반한다. 구연부와 몸통 사이를 구분하는 한 줄의 선명한 양각의 돌대가 뚜렷한 궤적을 그리며 지나가고, 전체적으로 몸통은 가파른 경사를 유지하면서 바닥 쪽으로 기울어져 있다. 그저 단정하게 주저앉아 자신의 넓고 큰 아가리를 내놓고 있는 잔은, 기울어진 몸체의 각도에 정확히 비례해서 형성된 손잡이의 기울기를 멋들어지게 보여준다. 그대로 잔의 기면器面을 따라가 위로 치솟다가 동일한 기울기로 떨어져 내려, 슬그머니 몸체로 들어와 박힌 손잡이의 선 맛이 꽤나 감각적이다. 풍부한 선의 율동과 기세가 충만한 잔이다.

때물이 깊게 스며든 듯한 토기의 피부색은 골동에서만 접하는 오랜 시간의 결을 느끼게 하는, 너무나 깊은 연륜으로 아득해지는 그런 색채로 혼곤하다. 더구나 깊은 색감을 껴안고 있는 기형은 단순하고 절제되어 있지만, 삐죽하니 튀어 올라 견고하게 옆구리에 붙은 손잡이 하나로 나름의 격을 지탱하며 버틴다. 여기서도 예외 없이 선의 아름다움이 흐른다. 이 미묘하게 요동치는 선은 도공의 몸에서 비롯된 것이기도 하다. 물레질과 하나가 되어 출렁이는 손의 리듬, 신체의 흐름이자 시간의 궤적이 고스란히 스민 선인 것이다. 동시에 우리 자연에서 연유하는, 자연 곡선이자 운동체의 기세를 거느린 선, 자연의 리듬에 공명하는 선이다. 한국인은 살아 있는 유기체가 발산하는 생기의 느낌을 생활 속에서 물질적으로 확인하고, 이것을 승화하여 미감, 미의식으로 파생시켰다.[9]

미술사학자 고유섭은 신라 금관에 달린 편금의 곡선이나 고구려 고분의 동물상에서 엿보이는 선 등을 예로 들면서 그 운동체의 기세가, 운

동체에 대한 미의식이란 것이 "단순히 형이하적인 물리적인 율동성에 대한 관심이라기보다 형이상적으로 그것이 일반적인 생명이란 것을 상징하는 즉 생명성을 고조하려는 데서 나온 일종의 신교적新教的 방면의 의식의 발로가 아닐까 한다"라고 말한 바 있다.[10]

•

　　가야와 신라 잔의 돌대, 선과 문양은 당시 사람들의 우주관과 세계관, 생사관을 표현하는 문자이고 기호들이다. 영원한 생명을 상징하는, 지속적인 불멸을 보여주는 물에 대한 재현으로서의 선이 돌대이고 물결무늬였다. 그것이 생명성의 표출이자 재현이 아니었을까.

•

　　동시에 이 일그러진 기형이 보여주는 비균제성, 비대칭적, 과도한 비완성의 의도는 인위적인 것을 배제한 결과 생긴 무의식의 산물이 아니라 '형의 어눌함을 수반하는 상象의 미의식의 산물'문화평론가 강영희이라고 한다. 그것은 이른바 "신과도 같은 상위 존재인 자연이 자신에게 순응하는 하위 존재인 인간을 자동인형처럼 움직인 결과가 아니라, 상호 유기적으로 관련된 천지인天地人의 한복판에서 스스로 천지를 품은 인간이 자신의 삶을 통해 천지인의 조화를 이룩하기 위해 의식적으로 노력한 결과"[11]인 것이다.

•

　　아마도 한국 전통 미술을 관통하는 하나의 고갱이가 있다면, 그것은 천지인을 하나로 보는, 천지인을 하나의 커다란 유기체로 이해했던 인격적이고, 이로부터 비롯되는 모종의 미감과 미의식이 아닐까 생각해본다.

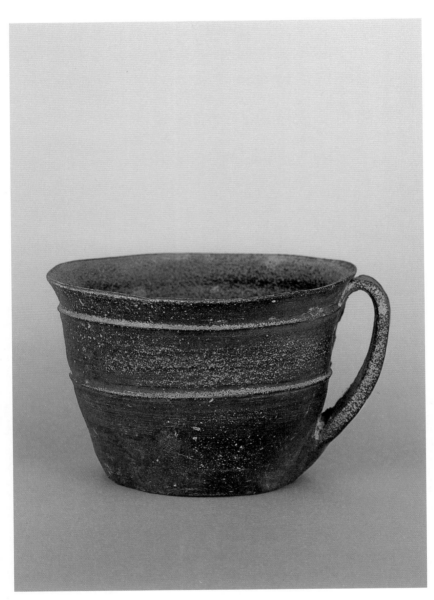

높이
8.8cm

입지름
12.2cm

부처의
귀를
닮은

·

　　한 집단이 오래 사용해온 언어, 이를테면 모국어는 그 언어 사
용자들의 생활과 문화 전반에 걸쳐 측량할 수 없이 많은 경험을 축적하고 있
다고 문학평론가 황현산1945~2018은 말한다.[12]

·

　　나는 가야와 신라의 손잡이잔에서, 아니 우리 전통 시대의 모
든 유물에서 그러한 생생한 경험과 징후들의 민낯을, 표정을 접한다. 이 땅에
서 생을 유지하면서 겪은 모든 것이 그네들의 삶의 도구와 연장에 고스란히
새겨지고 각인되어 있다. 이 작은 잔 하나에도 어마어마한 삶의 역사와 이력
과 이루 헤아릴 수 없는 경험의 무수한 주름들이 바글거린다. 야무지게 버티
고 있는 이 손잡이잔은 작지만 더없이 충만한 완성도와 밀도 높은 조형성으
로 빛을 낸다. 중후하고 깊은, 범접하기 어려운 견고한 색채와 단정한 형태, 예
리한 선과 각을 지닌 손잡이, 또렷하게 둘러쳐진 두 줄의 돌대만으로 더없이
자신의 빼어난 아름다움을 증명하고 있다. 이 잔을 만들거나 사용했던 이들

은 진즉에 사라졌지만, 이 잔은 그 죽음을 이기고 살아남아 여기 이렇게 자리하고 있다. 죽음과 함께 묻혔지만, 아니 죽음을 끌어안고 순장되었지만, 그래서 모든 것이 썩어 사라졌지만 이 잔은 썩어가는 흙과 부서진 돌 속에서 끝까지 견디고 살아남아, 죽음의 그림자로부터 결과적으로 자유로워졌다.

　　　　　　　　●

　　그러나 그럼에도 이 작은 잔은 자신이 지하에 박혀 있었던 엄청난 시간의 강도와 무게, 압력과 하중을 온몸으로 기술하고 그간의 삶의 질곡과 주름을 온전히 자기 피부에 새기고 서 있다. 그것이 이 잔이 지닌 깊이이고 두터움이다. 물론 이 잔에는 그 어떤 생의 고통이나 죽음의 잔인함, 시신 썩는 냄새나 주검이 문질러 놓은 잔혹한 풍경은 부재하고 견고하게 응고된 물질과 착색된 피부의 살갗과 질감만으로 모종의 기억을 품고 있을 뿐이다. 잔을 만든 이들도, 그들이 두려워했던 신들도, 무덤의 주인도 모두 다 사라진 자리에 미처 알 수 없는 과거와 그것을 응시하는, 현재라는 시간을 사는 인간이 마구 뒤섞이는 자리를 마련하고 있다. 그곳에서 우리는 텅 빈 잔하나를 바라보며 1500년 전 사람들의 삶이 무엇이었는지를, 그 사라진 기억을 복원해보고자 허망하게 배회한다.

　　　　　　　　●

　　그래도 살아남은 유물은 아득한 옛사람들의 삶과 죽음이 모두 헛되게 망실된 것이 아님을 당당하게 전한다. 이 잔이 남았기에 잔과 함께했던, 이 잔의 손잡이에 손가락을 걸어 액체성 물질을 마시며 삶을 도모하거나 또 다른 생을 간절히 희구했던 그 사연의 편린을 애써 더듬어 볼 수라도 있다. 바닥에서 상층부로, 점진적으로 올라가는 잔은 구연부에서 '탁' 하고 꺾이

는 느낌을 주며 외반되었다. 정점에서 순간적으로 비약하는 형세다. 그 기형이 절묘하다. 윗부분에 둘러쳐진 돌대에서 곧바로 밖으로 뻗어나가는 기세가 드세다. 두 줄의 돌대는 속도감 있게 내지르는 물줄기를 연상시킨다. 시원하게, 유장하게, 그리고 영원히 흐를 모양이다. 잔의 맨 윗부분에서부터 바닥까지 가득 채워진 손잡이는 두툼하고 납작한 면을 이루며, 견고하고 건실하게 잔의 측면에 매달렸다. 잔의 몸체로부터 분리되어 있지만 동시에 잔이라는 존재와 교섭하는 중이다. 잔에 귀를 달아주거나 닫힌 잔에 여유의 공간, 틈새를 벌려주고 있다. 잔의 몸통은 막혀 있고, 손잡이는 그 막힘을 뚫어준다.

．

한편 손잡이는 자기 존재감을 힘껏 과시하듯 길게 늘어져 물줄기나 부처의 귀를 닮기도 했다. 장수長壽와 유장하기를 바라는 축원의 의미가 깃들어 있는 것은 아닐까. 이 잔의 기형이나 두 줄의 돌대도 그렇고, 가야와 신라의 손잡이잔들은 결국 자연과 소통하며 자연과 같은 것이 되고자 열망했다. 그로 인해 인간의 유한함과 나약함, 불구적인 상처와 한계를 넘어서고, 자연과 같은 무한함과 영속적인 존재로서의 감각과 생동감을, 생명력을 한정 없이 갖고자 했다. 그래서인지 두 줄의 돌대는 강물처럼, 바람처럼 흐르면서 자연이 내지르는 온갖 소리를 몰고 유유히 사라진다.

．

그래서 이 잔은 우리 문화와 삶, 역사와 몸속에 녹아 있는 모든 묵은 기억이 귀신鬼神이 되어 찾아온 얼굴을 하고 있는지도 모른다. 내가 가야와 신라의 토기에 매료되는 이유가 바로 그것이다.

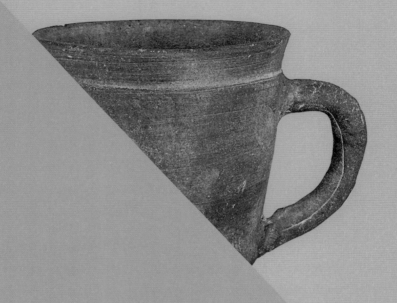

구연부의 맛
잔의 형태를 좌우하는

口緣部

구연부

구연부口緣部란 손잡이잔의 아가리 부분을 말한다. '아가리'는 입의 비속어인데, 실상 입이란 말보다는 '구연부'라는 말이 흔히 쓰인다. 그러나 나로서는 아가리라고 하는 게 쉽게 이해된다. 손잡이잔의 맨 윗부분이자 원형의 내부 공간으로 진입하기 직전의 상층부를 이루는 영역인데, 잔의 하단부에서 위로 솟아올라 꺾여 내부로 들어가기 직전의 절정이자 잔의 최종적인 형태를 완료하는 핵심적인 지점이다. 잔의 형태는 결국 구연부가 최종적으로 마감한다. 그것이 외부로 어느 정도 벌어졌는지, 몇 도의 각도로 경사면을 갖는지, 구연부의 면이 어느 상태를 유지하고 있는지 등이 잔의 전체적인 기형을 좌우한다고 해도 과언이 아니다. 아마도 손잡이잔에서 가장 예민하고 까탈스러운 지점이 바로 구연부일 것이다. 그래서 구연부가 서 있는지 누워 있는지, 높이가 어느 정도인지 혹은 문양이 있는지 없는지가 전체적으로 손잡이잔의 생김새와 모양을 최종적으로 낙점하는 꼴이다.

애초에 손잡이잔에서 구연부의 자리는 희박했다. 몸통과 경계가 없었다. 그러다가 점차 확연한 구분이 생기고, 구연부가 외반하거나 상대적으로 면적이 넓어지거나 화려해지는 등의 변화가 초래된다. 그리고 이것은 전적으로 선에 의해 이루어진다.

선을 기본적인 조형 수단으로 이용하는 모든 작품은 선이 결합하는 방식에 따라 의미를 갖게 된다. 선의 기능은 여기에 그치지

않는다. 선은 단순히 사물의 외형을 재생하는 기능에 머무는 것이 아니라 바라보고 느끼는 이의 감정을 전해주는 한편, 그 사물과 대상의 내적인 부분, 운동과 힘과 기운 같은 것들 또한 드러낸다. 잔의 구연부, 즉 아가리를 이루는, 만드는 선들은 보는 이에게 상상의 여지를 안겨주는 약동하는 선이자 춤추는 선이고, 리듬, 율동을 던져놓는 선이다. 무엇인가를 보여주다가 슬쩍 지우고, 형상을 드리우다가 이내 잠재워버리는 선이기도 하다. 잔의 아가리를 만들고 일으켜 세우는 동안 발생하는 몸의 놀림, 시간과 노동의 자취를 덩그러니 남겨놓는 선이기도 하다. 그 선들은 무엇인가를 표상하거나 재현하기보다 도공 개인의 예민한 감정의 떨림과 몸이 지닌 신경들의 진동, 가쁜 숨과 뜨거운 호흡 같은 것으로 남아 떠돌기도 한다. 단지 사물의 외형을 지시하거나 표현하는 데 옹색하게 머무르지 않는다. 그 선은 묘사를 뛰어넘어 어떤 기품의 경지로 내달린다. 보여질 수 없고 표현할 수 없는 불투명한 심연의 세계를 향해 마구 질주한다.

돌림판이나 물레를 이용하여 밀어 올린 흙으로 구연부를 일으켜 세우고, 각을 만들어 바깥으로 밀고 나가는 확장성을 조형한다. 이러한 변주는 사실 순간적인 차원에 완성된다. 그것은 도공이나 장인의 거의 직관적인, 오랜 경험에 따른 손놀림의 어느 차원에서 마감된다. 그 시간은 예측할 수 없고, 가늠하기도 쉽지 않다. 일반적으로 시간은 현상으로부터 독립된, 내용 없는 형

식, 즉 1차원적 흐름으로 여긴다. 불교에서 말하는 것처럼 '시무별체 의법이립時無別體 依法而立'이다. 이 말은 시간은 따로 실체가 없으나 법에 따라 생긴다는 뜻이다. 시간은 별도의 실체가 없고, 현상에 의지해서 존재한다. 현재는 단 한 순간도 머물지 않고 매 순간 새로 나고 그와 함께 소멸한다. 그렇게 시간은 연속적이면서 한편으로는 단절적이다. 유한한 존재인 인간은 생물학적으로 현재라는 시간을 살 수밖에 없다. 그리고 모든 사람은 제각기 자기만의 시간을 가지고 있다. 시간은 선험적으로 주어지는 실체가 아니다. 시간이 존재한다면 그것은 부단한 '차이화'다. 즉 차이를 낳으며 나아가는 시간이 있을 뿐이다. 그래서 존재란 차이화의 산물인 동시에 시간의 산물이다.

이 잔의 구연부를 통해 우리는 단절의 순간에 남겨진 공허를 본다. 자신이 분명 보았던 것들, 현존했던 것들이 이제 막 지워진 자리, 다 끝난 자리에 남아 떠도는 것을 상흔처럼 간직한 최후의 자리를 본다. 구연부 주위를 맴도는 시간은 이 잔을 바라보는 이에게 치명적인 상처를 남긴다. 시간 지속의 주체는 신이지만 시간을 의식하는 주체는 인간인데, 이는 인간은 사라진 시간의 자리를 기억하고 느끼기 때문이다. 지속을 단절시켜서 무無를 개입하게 하는 것은 결국 인간의 의식이자 느낌이다. 기형의 끝자리인 구연부에는 단절의 시간, 더 이상 지속될 수 없는 무언가 절망의 시간이 강력하게 응고되어 있다.

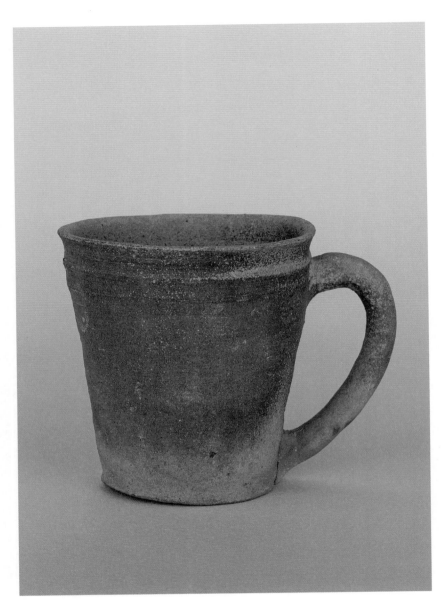

높이
9.8cm
입지름
9.1cm

살짝
바깥으로
벌어진
아가리

표면이 상당히 많이 마모된 잔이지만 구연부의 구획과 유연하고 부드럽게 안착된 손잡이, 안정적인 기형 등에서 전형적인 잔의 모범적인 사례를 보여준다. 가장 정직한 잔이기에 단순하며 기품 있는, 기본에 충실한 잔의 정석을 올곧게 보여주고 있다.

어두운 색조 사이로 흙색이 묻어나는데, 이는 아마도 오랜 세월 땅속에 묻혔던 결과일 것이다. 썩고 삭아서 생겨난 불가피한 상처이고 색채다. 따라서 이 고혹적인 피부의 색과 질감은 결국 대략 1500년 이상의 시간이 만든 결과인 셈이다. 그 아득한 시간 동안 지하에 묻혀 있다가 세상으로 나와 빛을 받고, 지금 내 눈앞에서 빛나고 있다는 사실이 실은 기적 같다. 구연부는 명료하게 한 면을 이루며 몸통과 분리되어 있음을 보여준다. 그리고 그 면은 안으로 움푹 파고들어가 굴곡을 만들며 요동친다. 경계 부분은 살짝 바깥을 향해 벌어져 있다. 안으로 불쑥 밀고 들어오다 다시 위로 올라가

바깥으로 밀리듯이 나가면서 벌어진 것이다. 반면에 몸통은 바닥에서 상층부를 향해 그대로 죽 밀고 올라오는, 점차 넓어지면서 벌어지는 원통형의 구조를 지녔다. 구연부에서 바닥 쪽으로는 다소 급한 경사를 이루며 낙하하는 선이 매끄럽게 이어진다. 더도 덜도 아닌 비례로 바닥과 아가리가 조화를 이루며 지탱하고, 그 두 원형을 한 몸통으로 받치고 있는 형국이다.

　　　　　·

　　　　구연부에서 바닥 쪽으로 밀고 내려오는 손잡이 반대 방향의 선이 마지막 부분에 이르러 살짝 바깥을 향해 들어 올려져 있다면, 손잡이가 달린 쪽은 그대로 바닥 끝까지 밀고 나간 선이 직선을 이루었다. 공간을 유연하게 절개하며 관능적으로 밀고 내려오는 선의 맛이 일품이다. 바로 그 선 위에 손잡이 끝부분이 정확하게 와서 붙고 있다. 역사다리형 구조가 일반적인 가야 토기 잔의 형태인데, 이 잔은 돌대가 형성되기 이전의 것이다. 나는 직선형으로 이루어진, 이 단순한 구조의 손잡이잔이 좋다. 역사다리형보다 그 이전의 원통형 혹은 일자형의 토기 잔이 사실은 더 매력적인 편이다. 시대를 거슬러 오를수록 단순함과 소박함을 발산하는 조형의 힘이 더 앞서고 있다. 단호한 선, 수식과 겉치레가 될 모든 장식을 지우고 쓰임과 물질에 가장 충실하게 버티며 서 있는 잔의 순수성이 오히려 진정한 제 모습이라 생각한다. 당당한 몸통에 'C' 자 모양의 손잡이가 부착되어 있는데, 사뭇 인간의 귀를 실감나게 한다. 또 허공에 그어놓은 하나의 단순한 선, 흙으로 고형화한 단정한 선의 조각이기도 해서 이 손잡이가 지닌 뛰어난 조형미에 주목하게 된다.

　　　　　·

　　　　흙을 둥글게 말고 빚어서 만든 잔의 몸통 한 켠, 그 위와 아래

를 연결하여 부착하는 과정에서 여러 변수가 발생할 수 있는 부위가 손잡이다. 따라서 손잡이는 동일한 모양이 하나도 있을 수 없고 붙은 장소와 방향도 매번 달라서, 그만큼 볼거리와 재미를 안긴다. 당시 장인들은 매번 반복함으로써 항상 다른 경지에 이르렀고, 그것이 결코 동일한 것이 아닌 무수한 차이를 발생시켰을 것이다. 이 차이는 오랜 반복의 결과로 만들어지며, 그 미세한 차이는 예민한 감각적 판독을 요구한다. 몸통과 따로 만든 손잡이는 하나의 선, 추상적인 덩어리인데, 그 허공에서 놀던 흙덩어리 하나가 몸통과 결합하는 순간 이렇게 멋진 손잡이가 탄생한다. 그것은 그저 하나의 흙덩이에 불과하지만 잔의 몸통과 접속하는 순간 손잡이로 환생한다. 결코 잔과 분리될 수 없는 존재로 거듭난다.

●

구연부와 몸통이 갈라지는 지점 바로 아래에서 손잡이는 바닥을 향해 긴 여정을 떠난다. 둥근 잔의 아가리는 허공을 향해, 하늘을 향해 문처럼 열려 있다. 잔의 기형에서 가장 넓은 공간이고 그만큼 큰 원을 지니기 위해 밖으로 벌어지기까지 한 구연부는 장인이 마지막으로 물레질을 하면서 단단하게 마무리한 최후의 지점이다. 야무진 손가락의 힘에 의해 당당히 자리 잡은 구연부는 사람의 몸에서 나서 다시 사람의 몸으로 들어가는 길목을 만들며 빳빳하게 버티고 있다. 단호하고 결정적인 마디나 매듭과도 같은 구연부는 제 몸통과는 분명 별개의 영역임을 자주적으로 선언하면서 잔의 입구를, 아가리를 힘껏 벌리고 있다. 그것은 마치 신에게 주문을 외는 듯, 축문을 읊는 듯 한 망자의 입을 연상시킨다.

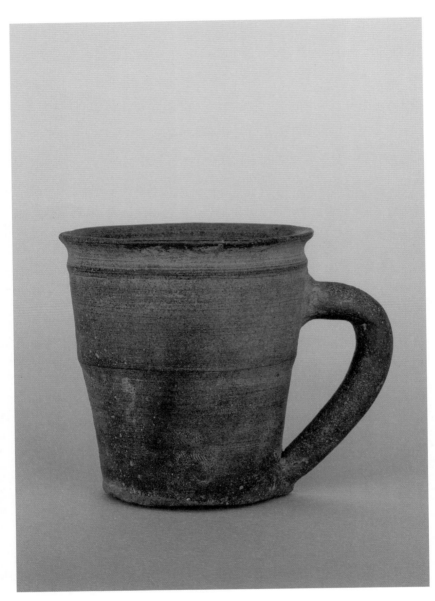

높이
8.4cm
입지름
7.7cm

허공에
드로잉한
선의
궤적

이 잔의 기형은 크게 세 부분으로 나뉘어져 있다. 다른 잔들에 비해 비교적 명료하게 구분되어 있는 편이다. 구연부와 몸통의 상부에 속하는 부분, 그리고 아랫부분으로, 그 아랫부분의 굴절이 맵시 있게, 선명하게 구획되어 있어 흡사 대나무 마디처럼 분절된 채 직립한 잔이다. 바깥으로 외반된 잔의 아가리와 함께 안으로 움푹하니 밀려 들어갔다가 다시 평평하게, 두툼한 몸통을 이룬 채 아래로 향한다. 그렇게 내려가다가 갑자기 꺾여 들어가 또 다른 한 마디의 선명한 면을 이루다가 급히 하강하는 선을 만들고 있다. 바닥 부분은 어떤가 하면, 두툼한 두께로 일으켜 세우는 듯한 느낌으로 부양되고 있다. 구연부 바로 밑에서 시작된 손잡이는 바닥 면까지, 끝까지 이어진다. 상당히 안정감 있고 덩어리감을 지닌 건실한 손잡이가, 구연부의 아래부터 잔의 바닥까지 정확하게 한 획을 긋듯이 단호한 선으로 매달려 있다. 허공에 드로잉한 선의 궤적인데, 나로서는 여기서 이 장인이 이룬 선의 생명력을, 만만치 않은 선의 힘을 감지한다. 손잡이를 이루는 원통형의 둥근 흙을 고르

고 균질하게 빚어 매달아놓았는데, 윗부분의 접지 면은 손가락으로 문질러 펴서 이어 붙였다면, 아랫부분에 붙인 부위는 그저 강하게 박아 밀어 넣은 느낌이다. 양쪽을 서로 다른 방식으로 이어 붙였다. 아마도 이는 제작상 불가피한 측면에 따른 것으로 보인다.

．

　　　잔의 몸통은 단아하고 섬세하게 매만졌다. 전체적으로 옆으로 질주하는 직선들이 얇고 가는 양각 부위를 남기며 흐른다. 거침없이 흐르는 물살의 흐름과 생생한 속도감이 환영처럼 다가온다. 짙고 어두운 물의 색채도 동시에 어른거린다. 구워낸 흙 위로 유장한 물길이 올라타 흐르는 것이다. 전체적으로 수평의 선 맛을 선명하게 안겨주는 구연부와 몸통, 하단부 위로 하염없이, 끝없이 지나가는 선들은 매력적인 흐름을 피부 깊숙이 껴안고 있다. 의도적으로 횡집선橫集線을 긋진 않았지만 자연스레 남겨진 물레 자국이 그것을 가능케 했다. 불가피한 물레의 회전 속도와 이를 타고 개입하는 도공의 몸의 흐름이 최종적으로 불의 흐름을 맞아 파생된 자취이기도 하다. 새까맣게 절여진 잔의 색채에 깃든 시간의 흔적은 그저 그 피부에 남겨진 이루 말할 수 없는, 차마 표현할 수 없는 갖가지 것들의 엉김 때문에 착잡하게 다가온다. 약간은 깨지고 더러 벗겨지고 터진 부위와 흙이 달라붙거나 부분적으로 썩은 표면은 본래 이 잔의 색채와 질감으로부터 아득히 벗어났을 수도 있다. 하지만 동시에 1500여 년의 세월을 이겨내고 살아남은 이력을 거의 불변의 상태로 남겨내고 있기도 하다. 밖으로 벌어진 구연부 부위는 묵직한 흙의 물성을 지극히 가볍게 휘발시키며 허공으로 빠져나가는 듯하다. 현실계에 밀착된 잔의 기형을 들어올려 비상시키는 구연부는 층층이 쌓아올린 석탑의 정점처럼 저렇게 서 있다.

구연부와 몸통 부분을 구분 짓고 기둥처럼 직립하면서 견고하고 어두운 색채로 물든 가야시대 손잡이잔의 매력은 기형과 선의 맛, 색채가 그대로 현대 조각이 주는 조형미와 차이가 없기 때문이다. 그래서 이 잔을 확대해보면, 거대한 기둥, 굳건한 기념비 그 자체로 당당하게 직립해 있다. 숭고한 모뉴먼트이자 재료의 물성을 강조한 추상조각 그대로인 것이다. 그러니 이 손잡이잔이라는 물성과 물질적 표면은 곧 사유 자체가 된다. 그것은 단지 물질 덩어리, 질료에 머물지 않는다. 손잡이잔의 표면은 빛과 사물들의 만남으로 인해 역동적인 표면이 된다. 빛의 변이에 따라 손잡이잔의 물질들이 보여주는 상이한 모습이 손잡이잔의 진정한 신체가 된다. 이처럼 사물은 그 자체가 아닌 무수한 잠재적인 이미지들이 얽힌 '비결정성의 지대'앙리 베르그송로 우리와 마주한다. 내 몸의 지각이 손잡이잔이라는 사물과 마주하면서 다양한 이미지들이 전개된다. 그런 의미에서 이 손잡이잔은 "작품work"보다는 "텍스트texts"를 만들어내는 편이다. 이른바 생산적 읽기를 촉구하며 관자/독자가 적극적으로 의미를 만들어가는 실재의 표상으로 존재한다.

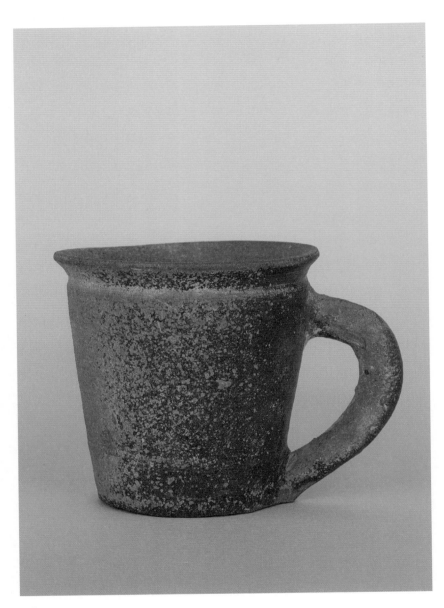

높이
8.5cm
입지름
8.3cm

상상력에
호소하는
매혹적인
피부

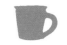

짙고 어두운 겨울밤, 눈송이들이 걷잡을 수 없이 덮치는 그런 순간이 문득 떠오른다. 하늘에서 날리는 눈들, 수직으로 낙하하지 못하고 사방에서 미친 듯이 날뛰고 정처 없이 부유하며 달려들어 무척이나 성가시게 한다. 또 그와 동시에 온몸으로 파고들어 느닷없이 녹아버리는 강렬한 침투성으로 존재감을 과시하는가 하면, 나와 일체가 되는 타자의 격렬한 무화無化를 보여주다가 어느 순간 막막한 세계로 홀연히 사라진다. 그것은 죽음의 은유다.

작지만 완벽한 자태를 거느린 손잡이잔의 표면은 마모되고 지워진, 박탈된 어느 부분에서 그런 풍경을 마구 그려낸다. 너무 아득한 세월의 자취가 맹렬히 핥고 간 흔적이 지나치게 거칠거나 강한 나머지 쓰라리게 지워진 부위는 흙으로 돌아가려는 참이다. 아니 본래의 흙, 그 상태로 환원하려는 부위와 토기 본연의 상태가 가까스로 긴장감을 이루며 서로 충돌하고 다투는 듯하다. 잔의 피부는 까맣고 어둡다. 강하고 진한 색감을 지닌 잔

의 기형은 작지만 옹골찬 견고함을 지녔다. 오늘날 사용하는 잔 그대로다. 아니 그보다 더 매력적인 기형과 함께 묵직함을 거느린 채 마냥 담담하다. 그저 약간의 손길을 더해 구연부를 꽃잎처럼 벌려놓았고 역사다리꼴 몸통을 반듯하게 세웠으며, 둥근 손잡이를 붙여놓았을 뿐인데 더없이 기품 있고 멋을 지닌 잔, 조형물이 되었다.

•

몸통 윗부분에서 움푹 들어갔다가 다시 위로 상승하면서 외반된 구연부는 접시처럼 둘러쳐져 있고, 몸통으로부터 독립되어 단단하게 떠받쳐진 채 돌올하게 세워져 있다. 확실한 경계를 이루며 구분된, 자존하는 아가리다. 그러면서도 지극히 자연스럽게 몸통에서 부풀어 오르다가 활짝 만개해 절정의 순간을 응고시켜 보여준다. 바로 그 순간에서 정확히 멈춰버렸다. 구연부의 벌어진 영역이 다소 좁기에, 그 절정의 순간이 어느 정도의 긴장감을 지닌 찰나였는지가 여실히 감촉된다. 한편 구연부에서 바닥까지 내려가는 선이 일품이다. 그대로 힘차게 밀고 내려가는 단호한 선이면서도 약간의 볼륨을 지니고 있어 슬쩍 부푼 느낌을 안고 나간다. 그래서 비록 작은 잔이면서도 풍성하고 당당한 볼륨감이 느껴진다. 결국 이러한 잔의 갖가지 기형과 구연부의 차이는, 그 미묘한 요동은 물레를 돌리던 장인의 몸에서 나온 것이다. 장인들마다의 몸의 놀림과 그 사이에 개입하는 감각의 차이가 다양한 구연부의 형태를 결정하고 있다.

•

손잡이는 구연부의 경계면 바로 아래에서 바닥 끝까지 이어지지만, 윗부분의 연결 부위를 보면 흙을 짓이겨 펴 발라 구연부 면의 조금 위

쪽까지 침범해 올라가서 접촉점을 만들고 있음을 알 수 있다. 다소 경직되거나 단절된 느낌을 피해 가면서 자연스러운 맛이 느껴지도록 손잡이를 끌고 간다. 두툼하고 단단하게 만든 둥근 손잡이는 작은 몸통을 보완하면서도 안정감 있는 손잡이잔의 위용을 충분히 내조하고 있다.

　　당당하게 기형과 조화를 이룬 구연부도 특별하지만, 앞서 언급했듯이 어두운 잔의 표면에 생긴 무수한 상처들이 연상시키는 다양한 이미지들이 무척 인상적이다. 그것은 전적으로 보는 이의 상상력에 호소한다. 물론 이러한 박락剝落은 온전한 토기의 상태에서는 벗어난 것이고, 따라서 상품으로서의 가치가 떨어질지 몰라도 나에게는 오히려 이 상처들이 형언하기 어려운 매혹을 불러일으켰다. 이 토기 잔을 구입한 계기의 하나는 여기에 있었다. 바글거리는 듯한 '생채기', 떨어져 나간 피부들, 헤아릴 수 없는 시간과 세월의 흐름과 사연, 그리고 자연이 불가피하게 빚은 신비로운 이미지와 색상을 마주하고 있으면 인간이 저질러놓은 것들과는 비교할 수 없는, 차원이 다른 신비하기만 한 경이로운 경지에 나를 들게 한다.

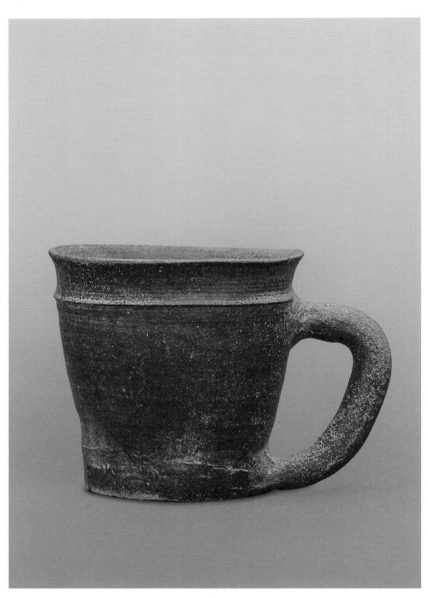

높이
7.7cm
입지름
8.3cm

기본에
충실한
잔

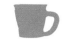

구연부의 구획과 유연하고 부드럽게 안착된 손잡이, 안정적인 기형 등에서 전형적인 손잡이 달린 잔의 사례를 본다. 어두운 색조 안에서 흙색도 더러 묻어나는데, 이는 아마도 오랜 시간의 흐름에 따른 불가피한 착색, 주름, 상처의 결실일 것이다. 1500여 년을 이겨낸 부위가 이렇게 매혹적일 수 있는 것은 표면이 자연 그대로의 색감에 가깝기 때문이 아닐까. 그 외의 것들은 죄다 추해지거나 너덜거린다. 하여간 이 아름다운 피부의 색과 질감은 결국 1500여 년 이상의 시간이 만든 결과인 셈이다. 그 아득한 시간 동안 땅속에 있다가 세상으로 나와 빛을 받고, 내 눈 앞에서 저 색으로 빛나고 있다는 사실은 매번 말하지만 진정으로 기적 같은 일이다.

이 잔 역시 정직한 잔이고 단순하며 기품 있는, 기본에 충실한 잔의 정석을 지녔다. 회청색 계열의 잔으로 위로 올라갈수록 약간 나팔꽃처럼 벌어진 형태다. 좌우가 약간 비대칭인데, 왼쪽 경사면이 가파른 데 반해 오

른쪽은 거의 일직선에 가깝다. 아가리 부근으로 올라가는 부분에 아주 미세하게 굴곡이 있는 듯 없는 듯도 하다. 더 이상의 수식이나 욕망 없이 그 자체만으로 충분히 매력적인 그릇, 컵을 만들고 있다. 구연부는 살짝 바깥을 향해 벌어졌다. 구연부 부분의 면은 안으로 깊이를 주어 몸통과 차이를 만들고, 그 부분이 잔의 상층부에서 독립적으로 자리하고 있음을 강조하는 형국이다.

·

　　　작은 잔이지만 몸통과 구연부는 변화가 다소 크다. 반듯하고 단정한 기형인 듯하지만 그 표면이 여러 굴곡과 미끄러짐을 동반하면서 상당히 복잡한 피부의 미묘함을 거느리고 있다. 이 잔에서 그런 변화 과정을 가장 예민하고, 감각적으로 보여주는 영역은 구연부다. 원형의 아가리는 마치 물결의 출렁임처럼 마냥 흔들리면서 원을 그린다. 물레를 돌려서 매만진 출렁임이 구연부에 고스란히 전해져 너울처럼 일렁인다. 물레질의 속도에 따라 장인의 손끝이 지나간 자리를 여운처럼, 메아리처럼 남겨놓았다. 도공이 물레의 회전속도에 자신의 신체 리듬을 맞춰 돌리는 과정에서 불가피하게 고착된 구연부의 마무리는, 지속해서 꿈틀거리는 제 몸¹에 담긴 물이나 술과 함께 어우러져 흔들리는 착시를 안긴다. 구연부에 자리한 무수한 선은 목쉰 소리로 거친 바람 소리를 내며 지나가는 겨울밤 풍경을 연상시키는가 하면, 결코 멈추지 않는 강물처럼 흐른다.

·

　　　구연부 밑에서 바닥을 향해 다소 급한 각을 이루며 낙하하듯 미끄러지는 선으로 잔의 기형이 이루어지는데, 배흘림기둥처럼 가운데 부분이 슬그머니 부풀었다. 더도 덜도 아닌 적절한 비례로 바닥과 아가리가 조화

를 이루며 지탱하고, 몸통이 그 두 원형을 떠받치고 있는 형국이다. 그러니까 잔은 또한 기둥이기도 하다.

·

　　　하여간 나는 이 직선형의 단순한 구조의 손잡이잔을 가장 좋아한다. 역사다리형보다 그 이전의 원통형 혹은 그대로 일자형의 토기 잔이 더 매력적인 편이다. 시간이 오래된 것일수록, 고식古式일수록 더 큰 매력이 있다. 그 단호한 선, 수식과 겉치레가 없는, 모든 장식을 지우고 쓰임과 물질에 가장 충실하게 버티며 서 있는 잔의 순수성이 오히려 진정한 제 모습이라는 생각이다. 이 순수성은 흙을 빚어 잔을 만든 이의 순연한 마음에서 비롯되는 그런 순수함이다. 당당한 몸통에 'C' 자 모양의 손잡이가 부착되어 있는데, 인간의 귀를 연상시키기도 하고 허공에 그어놓은 하나의 단순한 선, 흙으로 고형화시킨 단호한 선의 조각이기도 한 그 손잡이가 뛰어난 조형미를 품고 있다. 그저 하나의 흙덩이였거나 다소 길고 굵은, 가래떡 같은 흙에 불과하지만 몸통과 접속되는 순간 멋들어진 손잡이잔의 일부로 환생한다.

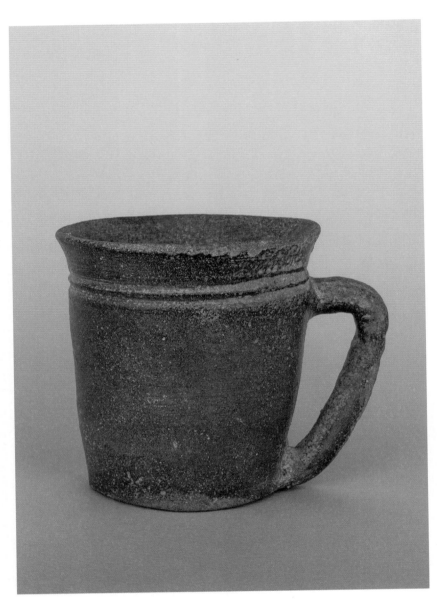

높이
11.3cm

입지름
11cm

문양
없는
잔의
충일감

마치 모자를 쓰고 있는 것과도 같은 잔이다. 그만큼 구연부 부분이 잔에서 독립되어 자리하고 있는 듯하다. 몸통 위에 올라서서 무엇인가를 받치려는 듯한 자세를 사뭇 공손하게 취하고 있다. 잔의 상층부가 반듯하게 구획되어 바깥으로 확산된 궤적이 그대로 꽃의 확산, 절정의 순간으로 고정되어 있다. 잔의 몸통은 비교적 둔중하고 믿음직스럽게 당당하다. 구연부와 몸통 사이에 한 줄의 돌대가 선명하게 솟아올라, 원형으로 예리한 궤적을 그리며 선회한다. 이 돌대, 선을 경계로 위아래의 구분이 명확하고 단호해졌다. 의식적으로 이 차이를 남기고 있다는 인상이다. 잔의 윗부분과 몸통 부위는 그야말로 원기둥 형태로 직립해 있는데, 이 단순성은 구연부 부분에서 마치 식물의 줄기가 위로 솟구쳐 꽃으로 발아하듯이, 터질 듯이 올라와 붙어 있다. 분명 한 송이 꽃에서 받은 인상과 기억의 의식적인 조형 의지의 소산이 아닐까 하는 생각도 든다. 가시적인 세계에 대한 의식을 풍요롭게 간직, 변형, 지속하려는 의지가 미술이고 조형인 셈이다.

어떠한 문양도 없는 이 잔에 겨우, 단 한 줄의 돌대를 얹고 구연부를 외반했을 뿐인데도 전혀 부족함이 없는 조형이 되었다. 절제와 단순성의 미학이 숨쉰다. 최소한의 간섭, 개입을 통해 모종의 효과를 극대화하고 있다. 주어진 기능과 역할에 충실하면서도, 그 안에서 최대한의 시각적 쾌감과 아름다움을 정밀하게 타격한다. 잔의 몸통은 바닥으로 내려가면서 슬그머니 배를 부풀렸다가, 그러니까 아주 조심스럽게 융기되었다가 빠르게 하단에서 움직임을 그친다. 단일한 몸통의 외곽선이 아니라 그 짧은 선의 여정 안에서 상당히 풍성하고 미묘한 굴곡과 율동을, 가락과도 같은 선의 호흡을 끌어가고 있다.

또한 어둡고 진한, 이 기품 있는 잔의 색채는 흙이 오래되어 자연스럽게 얻어지는 최종적인 색채로 진입하는 것 같다. 모든 대지의 것들을 죄다 흡수해서 삭히고 흡착하고 수용한 후에나 비로소 가능한 색채의 깊이가, 표면을 가득 채우고 문질러내고 있다. 그것은 그대로 대지의 속살 같은 색이기도 하고, 밤하늘의 색조이기도 하며, 수심 깊은 물의 색상이기도 할 것이다. 너무 오랜 세월을 살아온 이 잔은 자신의 피부에 그간의 생의 이력을 꼼꼼히 자필自筆하고 있다. 구연부의 입술이 닿는 부위들은 부분적으로 뜯겨져 나가 '뜀'의 흔적과 기억을 상한 치아처럼 두르고 있다. 애초에는 너무도 명확하게 돋아 있었을 돌대도 부분적으로 함몰되어 부서진 성곽이나 무너진 돌담의 어느 한 구석처럼 자리한다.

몸통 또한 군데군데 미세한 구멍, 약간씩 찍힌 상처를 스스럼없

이 내비치고 있다. 나는 오히려 저런 상처들, 불가피하게 살아오면서 남겨질 수밖에 없었던 자국들을 편애한다. 단단하고 어두운 잔의 몸통, 살은 침묵으로 절여져 있지만 실은 온몸으로 자기 생의 이력을, 그 곡절을 숨김없이 가시성의 세계로 노출하면서 보는 이의 시선에 호소한다. 잔을 이루는 것은 전적으로 선인데, 여기에 사용된 선은 지극히 소박하고 자연스러워서 장인의 손의 노동과 회전하는 물레와 어우려져 무리 없이 빚어진 한 경지를 담담하게 방증한다.

　　　　　돌대 바로 밑부분에서 시작해 바닥을 향해, 잔이 지표면과 맞닿은 지점을 향해 길쭉하니 흙을 말아 붙여놓은 손잡이는 거의 직각에 가깝게 꺾어서 반듯하게 하강하다가 잔의 하단 부분의 한 점, 영역에 단단하게 박혀 있다. 이 곡선이 매우 특이한 각을 형성해서 유난스러운 손잡이라 생각한다. 잔의 몸통과 손잡이 사이의 공간은 비교적 좁고 길쭉해서 손잡이 자체가 유난스럽거나 두드러져 보이지 않고, 오히려 그로 인해 몸통의 팽창된 볼륨 자체를 특별한 시선으로 보게 한다. 약간 부푼 몸통의 중간 부위가 바깥으로 밀려 나가면서, 그 힘 때문에 약간 뒤로 나간 위치에 손잡이가 부착되어 있다는 인상을 준다. 하여간 그로 인해 몸통과 손잡이 간에 묘한 긴장이 흐른다.

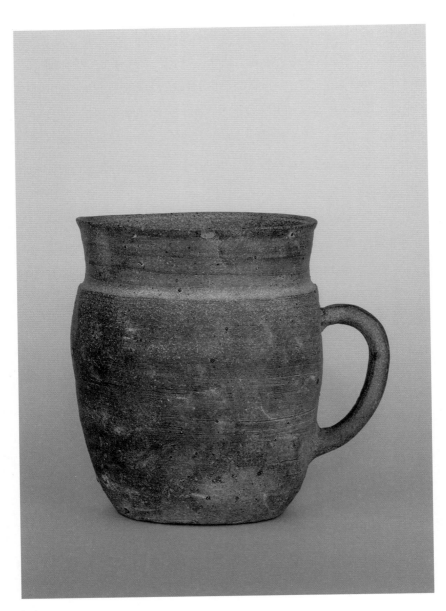

높이
16.7cm
입지름
13.5cm

덤덤하게 서 있는 고목과도 같아 보이는 이 크고 길쭉한 잔은 머그잔보다는 맥주잔인 피처나 화병으로 보이기도 한다. 이 잔 역시 오늘날 사용하는 머그와 하등 차이가 없는 기형을 지니고 있고 더욱 세련된 디자인을 거느리고 있다. 정적인 형태감이지만 다소간 목 부위는 유난스레 차등을 두어 꺾어놓았는데 다시 바깥으로 벌어지면서 상승하는 구연부가 특이한 편이다. 잔의 구연부 부위에 무척 신경을 쓰고 있다는 인상이다.

한몸이지만 동시에 목과 몸통이 자연스레 분리되면서 또 다른 면을 각기 개성적으로 펼쳐 보인다. 몸통의 어둑한 색조 사이로 흙이 모래알처럼 박혀 있다. 그것은 동시에 밤하늘의 별처럼, 무리를 지어 헤아릴 수 없는 점으로 촘촘히 박혀서 빛을 낸다.

이 잔의 피부는 우연에 의해 그리고 비자발적으로 생긴 무수

한 흔적을 희한하게 펼치면서 유혹한다. 단순하고 간소한 기형은 몸통의 가운데 부분을 경계로 부풀다가 위아래로 좁아지고, 펼쳐지는 율동감을 조심스레 노출할 뿐이다.

·

표면에는 또한 선들이 전선줄처럼 지나가는데, 그것은 물결이나 바람과도 같이 흘러다닌다. 어찌 보면 모래 가득한 해안으로 밀려드는, 일렁이는 파도 같기도 하다. 구연부에서 몸통에 이르기까지 표면 전체에 선들이 힘차게 지나간다. 그렇게 지나가는 물소리를 귀담아듣는 손잡이는 기형의 한쪽에 다소곳이 들러붙어 있다. 죽은 자들이 저 물결처럼 영원히 살기를, 출렁이며 유동하기를, 고정되지 말고 생기 있게 영생하기를 바라는 마음들이 횡단한다. 또는 하늘의 빗물을 담아 내려는 의지로, 생명을 잉태하게 하는 물의 힘을 희구하는 마음을 간절히 기술한 텍스트가 잔의 표면에 쓰여 있다. 그려져 있다.

·

그러니 잔의 표면에 의도적으로 남긴 선들은 의미를 부여해서 그린 문자적 개념의, 그림문자인 픽토그램일지도 모른다. 아니면 그저 눈길을 끄는 시각적 요소로 그린 이른바 그림인지 알 수는 없지만 의미 없는 선은 결코 아닐 것이다. 그 선들은 분명 신화의 상징적 재현으로 해석될 수 있을 것이다. 혹자는 이 선은 물과 비의 상징symbol에 해당한다고 말한다. 상징은 원래 '두 파편'의 '합'이란 뜻이다. 상징이란 두 세계 또는 두 개념을 조합해 자유롭게 연상하지만, 새로운 개념이 기계적으로 합성되는 것이 아니라 비언어적 체계로 발생할 뿐이라고 한다. 따라서 '상징적 사고'는 전혀 다른 세계, 제3의 영

역과 질서를 발견하는 일에 해당한다고 한다. 그래서 구조주의 인류학자들은 원시인의 사고는 이미 '상징적 사고'라는 특수성을 띤다고 보았다.

•

커다란 몸통을 거느리고 목을 다소 길게 뺀 이 잔은 구연부를 이루는 부위를 날렵하고 맵시 있게 보여주려 한다. 그에 따라 기형의 윗부분은 별도의 영역처럼 구분 지어 상당히 넓고 긴 구연부 부위를 만들었다. 부푼 몸통이 목으로 연결되는 지점을 안쪽으로 꺾어 들어가 어깨를 만든 후, 바닥에서 다시 올라가 바깥으로 활짝 피는 꽃처럼 벌어지게 했다. 바로 그렇게 외반하는 부위를 강조하기 위해 턱을 만들 필요가 있었을 것이고, 그로 인해 이 잔은 보통의 잔과 달리 구연부와 몸통을 확연히 다른 층위로 구분 짓고 있다. 나아가, 유난스럽게 구연부가 특출나게 자리하고 있는 기형의 잔이 되었다.

•

죽은 자들이 사는 곳에서 홀연 빠져나온 이 손잡이잔은 너무 적막하고 어두웠던 곳에서 엄청난 시간을 홀로 견뎌내고 나온, 힘겹고 피곤한 기색의 피부를 보여주지만 동시에 산 자들에 의해 죽은 이의 곁으로 가 묻혔던 때의 아득한 추억을 꿈처럼 들려주고 있다.

•

그러니 이 사물은 인간처럼 꿈을 꾸고, 그 꿈을 기억하고, 피부 위에 있는 다양한 흔적의 상형문자를 통해 진즉에 사라진 자들의 추억과 내음을 자기 몸에 두른다. 그와 동시에 매혹적인 잔이라는 대상, 사물, 예술작품 안에 그 추억과 내음을 지탱하고 있다. 하여간 이 잔이라는 일상의 도구가 죽음의 공간으로 잠입하여 제의적 도구로 탈바꿈되고, 다시 죽은 이의

육신과 접속되어 불사와 환생의 매개 기능을 다시 부여받는 일을 한다. 결국 생존을 지속하고 죽음조차 생의 영역으로 잡아당겨 가져오고자 하는 매우 힘든 시도를 감행한다.

　　그러나 산 자와 죽은 자의 세계 사이는 너무 멀고 깊다. 또 단절은 단호해서 이 목이 긴 잔 하나가 두 세계를 연결하고, 매개해 잇기는 쉬운 일은 아니었을 것이다. 그래서일까. 우아하게 목을 늘려 직립한 구연부의 선은 어두운 무덤 속에서 가능한 한 산 자의 세계로 좀더 가까이 가닿고자 하는 염원으로 길어졌다는 상상을 해보게 된다. 그러나 그것은 또 얼마나 힘든 기다림이고 나아가기였는지를 생각해본다.

　　예를 들어 사랑하는 사람이 죽었다는 사실을 어떻게 잊을까? 그냥 잊어버리면 될 것이라고 생각할 수 있지만, 그렇지 않다. 절대로 그냥 그대로는 잊히지 않기 때문이다. 잊으려고 노력하면 더 잊히지 않는 것은 그 대상이 리비도를 움켜쥐고 있기 때문이다. 그러면 어떻게 해야 할까? 차라리 그 대상을 기억하고 회상하라고 말한다. 그러면 그 대상에 리비도가 투자되면서 조금씩 리비도가 그 대상으로부터 일탈하게 된다는 것이다. 즉 그 대상에 투자되는 리비도의 양을 미리 앞질러서 고갈시켜버리는 것이다. 조르조 아감벤Giorgio Agamben, 1942~은 "살아남은 자의 소명은 기억하는 것이다"라고 말한다. 기억을 통해 고통스럽게 리비도를 대상에게서 떼어내는 과정이 '애도 작업'travail de deuil 이다. 애도는 그래서 무척 힘든 노동에 해당한다. 대상이 사라지면, 그 대상은 자연스럽게 잊히는 것이 아니라 자아가 노동을 통해서 일을

해야 잊히기 때문이다. 그러한 애도의 작업이 완결되면, 자아는 다시 자유롭게 되고 억제로부터 벗어나게 되는 것이다. 타자의 고통과 죽음을 기억하고 그것의 의미를 되새기면서 현재의 삶을 성찰하는 일은 예술의 일이기도 하다.

　　　　　타자를 느끼게 하고, 타자의 세계가 어떻게 가능한지를 일깨우게 하는 힘이 바로 예술의 호기심이지 않은가? 마르셀 프루스트Marcel Proust, 1871~1922의 말처럼 우리는 오로지 예술을 통해서만 우리 자신으로부터 벗어날 수 있으며 오로지 예술을 통해서만 우리가 보는 세계와는 다른 세계, 타자의 눈에 비친 다른 세계에 대해 알 수 있다. 삶은 나와 타인과의 관계 속에서 이루어진다. 타인은 나의 삶에 있어서 본질적이고 결정적인 존재다. 그런데 문제는 그가 말 그대로 '타인'이란 점이다. 나는 그에 대해 아는 게 없다. 이해하기 어려운 존재, 나와 동일한 욕망의 소유자이면서 동시에 너무도 다른 이가 바로 타자다. 그 불가해한 타자와 공존할 수밖에 없는 것이 또한 삶이다. 따라서 나의 관점만으로 삶을, 타자를 바라보고 이해하기란 무척 어렵다. 더불어 삶은 특정한 시공간의 소산이다. 그리고 현실은 무수한 이야기, 이데올로기신화, 문화로 이루어져 있다. 그러니 우리는 이 현실을 이루는 특정한 이야기 속에서 삶을 이해하고 받아들이고 파악하며 산다. 그러니 삶을 온전히 이해하기란 어렵다. 죽음 또한 그렇다.

　　　　　당시 가야와 신라인들은 애도의 과정으로 이 손잡이잔을 만들어 부장했고 잔을 만드는 노동을 통해 타자의 고통과 죽음을 기억하고 그것의 의미를 되새기면서 현재의 삶을 성찰하고자 했으리라 짐작된다. 그것이 그들이 할 수 있는 불가피한 일이었으리라.

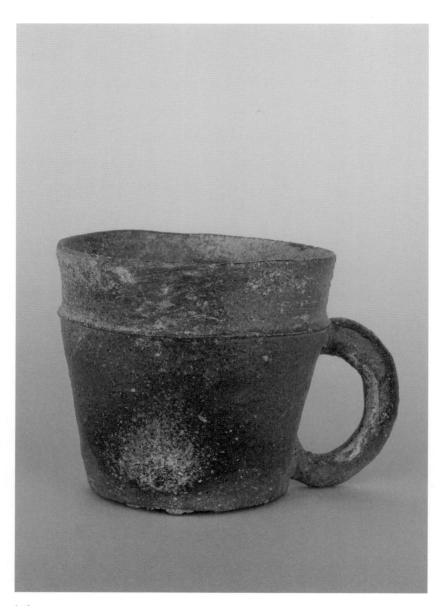

높이
11cm
입지름
11.3cm

당당한
몸통의
유머러스한
입

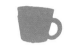

．

 사각형 프레임에 �ꘓ 들어찬 잔의 구조다. 아가리가 넓고 듬직하니 벌어져 있다. 단순한 형태와 구성으로 더없이 간결한 기형이지만, 투박함으로 거침없음 또한 이 잔의 매력이다. 어떤 장식이나 꾸밈을 넘어서는 힘으로 버티고 있고, 군더더기 없이 자신감 넘치는 얼굴로 자리하고 있다.

．

 구연부와 몸통은 돌대, 선이라기보다 흡사 윗부분과 아랫부분을 별도로 빚어 붙여놓은 느낌을 주는 날카롭게 분리된 구획선을 지니고 있다. 그리고 윗부분이 바깥으로 밀려 나가면서 몸통의 시작 부분을 입술처럼 살짝 덮고 있는 형국이다. 그것이 자연스럽게 경계를 이루며, 두 면을 봉합하고 있다. 얇은 기벽이 원을 그리며 구연부의 윤곽을 이루고 있는데, 상당히 무심하고 소박하게 빚어놓았다. 흙벽의 느낌, 그 질감 그대로다. 이런 유형은, 이전의 구연부와 몸통의 구분과도 다소 다른 상태에서 위아래를 나누고 있다. 구연부 부위가 마치 독립되어 존재하는 것처럼 각자의 영역을 확실히 구획 지

으려는 의지가 분명하게 드러나 있다.

 ●

　　전체적으로 하나의 몸통, 원통형에서 위로 부푼 형태로, 구연부의 윤곽선들은 편하게 일그러지고 구불거린다. 오히려 이 맛이 소박하고 자연스러워서, 당당한 몸통에 유머러스한 입을 안겨준 형국이다. 땅속에 박혀 흙에 의해 잠식되고 소멸되어가던 부분을, 본래의 색이 벗겨지고 착색되어 있음을 엿볼 수 있다. 나는 손잡이잔 중에서도 이와 같이 단순한 기형의 것들이 좋다. 신라의 둥근 잔이나, 목이 그릇 높이의 약 5분의 1 이상으로 굵고 길게 붙어 있는 항아리인 장경호長頸壺는 결코 이에 미치지 못한다. 반듯하고 단호한 기품을 지닌 선들이 결국 모든 조형의 핵심이다. 하여간 몸통에는 무수한 상처와 흔적들이 얼얼하게 피어 있다. 긁히고 팬 자취나 벗겨진 여러 부위는 그야말로 만신창이가 된 얼굴, 몸을 떠올리게 하지만 동시에 결코 자기 몸의 본질을 잃지 않으려는 의지로 굳건하게 직립한다. 즉 깊은 색채를 머금은 바디Body를 힘겹게 일으켜 세운다.

 ●

　　정사각형에 가까운 비례로 성형된 잔의 몸체에 붙은 손잡이는, 다소 급한 경사를 만들며 바닥 쪽으로 고꾸라지듯이 부착되어 있다. 둥글게 말려 손잡이 역할을 하면서도, 자신의 반원형 고리로 크고 두꺼운 잔의 몸체를 지탱하거나 밀고 있는 듯한 느낌이다. 손잡이는 바닥에 닿아 있어서 흡사 잔의 지렛대나 버팀목 구실을 하고 있는 시늉이다. 손잡이의 역할로만 그치지 않고 몸통과 불가분의 관계 속에 연동되어 있음을, 긴밀하게 접속되어 있음을 주장한다. 나로서는 이 손잡이가 바닥에서 올려져 붙어 있지 않고, 구

연부 밑에서 정확하게 잔의 바닥 면까지 내려와 주저앉은 자태가 흥미롭다. 상당수의 질그릇잔의 손잡이들이 저마다 미세한 차이를 지니며 부착되어 있는데, 어느 지점에 붙느냐를 결정하는 것은 장인들의 순간적인 판단에 달렸다. 하여간 하나도 동일한 것이 있을 수 없는 형태나, 손잡이의 모양과 위치의 변화무쌍함이 잔의 진정한 매력이 아닐 수 없다. 당시 장인들은 주어진 손잡이잔의 표상개념에 맞추어 제작했겠지만 동시에 그 틀 밖에서 저마다 조금씩 다른 차이를 발생시키면서 만들었다. 동일성의 논리, 재현의 논리에서 벗어나 반복을 통한 무수한 차이를 낳은 것이다. 반복의 과정에서 그때마다 일어나는 것을 '사건'질 들뢰즈이라고 부르는데, 이처럼 당시 손잡이잔은 저마다 고유한 차이와 사건을 발생시키고 있다.

손잡이는 굵고 둥글게 빚어 붙여놓았지만 양쪽 면들을 칼로 깎아내고 다듬어 여러 굴절된 면, 다각도로 꺾여나가는 여러 층차를 빚고 있다. 조금은 과하다 싶을 정도의 무심함으로 만든 이 잔은 고졸한 미감과 소박한 빚음, 어두운 색감에서 오는 중후함, 그리고 단단하고 알차게 버팅기고 있는 몸통의 구조와 그만큼 대강 빚어 붙여놓은 손잡이의 굴곡이나 선의 맛이 포근하고 정겹다. 진부하고 상투적이지만 이런 수사가 먼저 떠오르는 것을 억누르기도 쉽지는 않다.

높이
11.7cm
입지름
11.4cm

가장
잔다운
잔

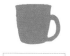

단순함과 절제된 조형에서 나오는 미가 일품인 잔이다. 모든 면에서 반듯하고 정직한 기형이다. 애초에 잔은 이런 형태에서 시작되었고, 영원히 이 형태로 마감될 것이다. 듬직한 기둥 형태의 몸통과 구연부는 선명하게 구획되어 있고, 둘의 경계 지점에는 마치 반지가 끼워져 있듯이 돌대가 둘려져 있다. 이 경계선을 기점으로 구연부는 살짝 부풀어서 외반되고 있다. 약간의 각도만 유지하면서 바깥으로 밀려나듯 뻗은 선은 굳건하게 서 있는 몸통의 무거움을 지극히 가볍게 휘발시키며 상승한다. 아주 약하지만 또렷하게 외반된 구연부의 선이 이 잔의 백미다.

더군다나 짙어서 거의 먹색이나 까만 밤하늘을 연상시키는 표면은 모든 존재를 집어삼킬 기세라, 잔은 이 색감을 지니면서 동시에 이 색 안으로, 밑으로 사라지려 한다. 표면의 빛바랜 흔적들, 그 메마르게 삭은 듯한 부위는 창공에 떠 있는 무수한 별의 빛남을 연상시킨다. 하여간 그런 장면을

마구 일게 하는 표면이고 피부여서, 이미 이 자체가 회화이기도 하다. 나는 질그릇 손잡이잔의 피부를 이처럼 회화로 감상하려 한다.

　　　　　●

　　　약간의 외반된 경사면을 빼면, 이 잔은 전체적으로 묵묵히 서 있는 고목처럼 덤덤한 기둥으로 이루어져 있다. 비스듬하게 기울면서 바닥을 향해 낙하하는 아주 느리게 지나가는 선의 흐름이 감지된다. 기벽은 매우 얇지만 동시에 단단하게 마감되어 날렵하고 민첩한 제 몸의 살을 전면적으로 드리우면서 잔의 내부를 보호하고 있다. 결국 모든 잔은 빈 공간, 내부의 공^空을 감싸려는 시도에서 불가피한 피부를 거느린다. 잔의 본질이라면, 액체성 물질을 담을 수 있는 내부, 결국 비어 있는 공간을 확보해주는 것이며, 그것은 바깥을 이루는 그릇의 기벽, 벽면에 해당하는 막에 있다. 바싹 구운 용기의 색채와 질감으로 치장된 잔은 흙이 단단한 물질로 성형되어 이루는 모종의 경지를 유감없이 발휘한다. 잔의 몸통은 약간의 주름으로 휘어진, 굴곡들을 보여주면서 선회한다. 물레 때문에 불가피하게 생긴 흔적이면서도, 단조로울 수 있는 잔의 표면에 모종의 서사를 부여한다. 그것은 바람이 지나간 자리 같고, 물길 같으면서도 대지에 나 있는 여러 갈래의 길들을 또한 연상시킨다.

　　　　　●

　　　한데 굳건하고 당찬 몸통에 비해 손잡이는 다소 빈약하게, 마지못해 부착되어 있는 듯하다. 소심하게 달라붙은 손잡이는 잔의 몸통이 보여주는 직선적인 맛을 강조하고 그것을 돋보이게 하려는 듯, 더없이 간결하고 소박한 솜씨로 빚은 제 몸을 엉거주춤 몸통에 맞추고 있다. 윗부분과 아랫부분의 연결 지점 또한 완성도 있게 마무리한 것이 아니라 대략 이어놓아서 몸통

과 손잡이가 다소 불균등해 보이기도 한다. 한편으로는, 워낙에 튼실하고 강한 몸통인지라 그 자체를 존중해주기 위한 손잡이일 것이라는 생각도 해본다. 손잡이는 돌대 밑에서 시작해서 갑자기 추락하듯 아래로 처지더니 약간의 곡선을 그으면서 내려가다가 잔의 바닥에, 필요한 면적만큼만 양도받아서 들러붙었다. 손잡이는 온통 곡선으로만, 둥글고 둥근 선으로만 뭉쳐서 직선의 몸통과 확연한 차이를 노정한다.

　　　　　•

　　　　가장 잔다운 잔이 아닐 수 없다. 잔의 본질에 충실한 형태, 단순성과 소박함, 절제된 미감으로 완성도 높은 품격을 유지하되, 어느 한쪽을 허투루 남기는 여유도 보인다. 그런 여유, 유머 등이 없다면 완성도 역시 떨어졌을 것이다. 볼수록 시원하고 군더더기 없는 잔이다. 더군다나 제 몸에 깊디깊은 어둠을 흑연처럼 두르고 있어서 단색의 미학 또한 유감없이 발휘한다. 하여간 모든 면에서 절제의 미가 묻어나는 잔이다. 내가 소장한 잔들 중에서 머뭇거림 없이 우선해서 손꼽고 싶은 잔이다.

높이
11.2cm
입지름
11.2cm

통형
단지에
기원을
둔
잔

 •

높이와 아가리 지름이 동일한 잔이다. 몸통을 이루는 선은 볼록하니 부푼 배를 중심에 두고 다시 위아래로 차이를 내며 오르고 내려간다. 질그릇으로 된 깊은 통형 단지에 기원을 둔 이 잔은 구연부가 크고 저부底部는 작은 것이 기본 구조다. 대개 곧은 아가리를 가진 통형 단지 형태의 잔에서 이후 벌어진 아가리를 지닌 것으로 이동한다. 신석기 문화에서 접하는 통형 단지의 역사가 여전히 가야와 신라 잔으로 파급되었음을 알 수 있다. 밋밋한 원통형 몸에 층을 만들고 경사면을 따라 선들이 유연하게 흘러내리도록 고려한 이러한 형태 구성은 잔에서 비약적인 발전이라고 본다.

 •

한편 이 잔들은 돌널무덤에서 출토된 것들이 대부분이다. 돌널무덤은 지하에 판석, 괴석, 강돌 혹은 이와 같은 돌을 함께 섞어서 직사각형 모양의 석관 시설을 만들고, 그 안에 시신과 부장품을 넣는 방식으로 조성된다. 시베리아로부터 중국 허베이성 및 중국 둥베이 지방과 중국 산시성, 쓰촨

성, 러시아 연해주, 한반도 전역, 일본 규슈에 걸쳐 넓게 분포하고 있다.

•

구연부 부분이 도드라지게 밖으로 벌어져 있다는 점이 눈에 띈다. 몸통으로부터 의도적인 분리 과정을 거쳐 마무리된 형태로서, 돌올하게 맨 위에 자리하고 있다. 모자를 쓴 듯, 닭의 벼슬이나 꽃대인 듯 다소 가볍게, 둔중하고 묵직한 몸통에서 한 단계 밀어 올려져 떠 있는 형국을 연출한다. 매끈하게 다듬어서 각을 만들고, 높이를 일으켜 세우고, 옆으로 슬쩍 기울여 눕힌 외반된 꼴에서 세련된 디자인 감각을 만난다. 바닥에서부터 약간의 경사를 이루며 올라오다가 구연부를 만드는 턱을 형성한 후, 이를 경계로 다소 급하게 외반된 형태를 띤다. 여기서 꺾인 각이 긴장감 있게 기울어져 있는데, 이것이 이 잔의 정점이다.

•

그것은 바닥부터 밀고 올라온 모종의 에너지가 잔의 입, 즉 구연부에 이르러 터져버린 듯한 개화의 순간을 안기는 환시幻視를 준다. 그로 인해 물리적 한계를 지닌 잔은 자신의 크기와 형태를 초과하면서 비상한다. 직선으로 자리한 것이 어느 순간에 옆으로 기울면서, 밖으로 급하게 벌어지며 허공으로 펼쳐지는 양상을 띠는데, 그 계기를 알기란 쉽지 않다. 분명 구연부에 이런 장치를 한 이유가 있을 것이다. 아가리 부근이 튀어나와서 입술을 대고 시음하기가 더욱 쉬울 뿐만 아니라, 몸통과 구분된 구연부의 또 다른 영역이 단조로울 수 있는 잔의 기형에 엄청난 변주의 개입을 쉽게 해주었을 것이다. 입술 닿는 각도를 고려해 만든 이 잔은 그릇에 담길 내용물과 우리 몸이 요구하는 생리적 기능과 밀접하게 연관시켜 제작했음을 알려준다. 그러나 그

것이 단지 입술 면에 닿아 음식물을 삼키기에 수월한 용도만을 염두에 두고 제작되었다고 보기도 어려운 것 역시 사실이다.

○

구연부 부위를 비롯해 몸통 전체에는 가는 선들이 빠르게 흘러 다닌다. 표면을 긁어대듯이, 빠른 물살의 황망한 질주처럼 선들은 컴컴한 토기의 외벽 속으로 침잠하듯, 잠수하듯 빠르게 스치고 사라지고 출몰하기를 거듭한다. 착지 면인 바닥은 안으로 꺾여 들어가면서 다소 두툼하게 된 마감으로, 잔의 직립을 받쳐준다. 더욱이 밖으로 확장하듯 길게 밀고 나간 손잡이의 궤적은 두툼하고 견고하게 잔에 맞물려서 제 소임을 다하는 한편, 구연부 못지않게 손잡이 자체의 특별한 맛을 소박하면서도 참으로 질박하게 드러낸다. 대강 빚어서 구부려 끼워 붙인 듯한 손잡이는 완성도 높은 구연부의 날카롭게 정제된 면이나 선과 달리 거칠고 험하다. 무심하고 허술한 편이다. 특히 접촉면을 보면, 잔의 몸통에 손잡이의 단면을 마치 담배꽁초를 비벼서 끄듯 마구 문질러 붙여놓은 듯한 거친 구석이 있다. 그러나 그로 인해 생긴 질감과 물성 연출이 낳은 색다른 미감이 눈길을 끈다. 구연부만큼이나 나로서는 손잡이의 두 접촉 지대가 엉켜 붙은 지점이 무척이나 볼만하다. 대강 빚어놓아 상반된 효과를 자아낸다. 그로 인해 역설적으로 구연부의 정교함이 더욱 돋보이는 편이다. 희한하게도 손잡이 내부에 난 날카로운 상처 같은 선 하나가 길게 이어지면서 손잡이의 형태를 별도로 드로잉해주는 듯한 호의를 베풀면서, 보는 재미 또한 안겨주고 있다. 그리고 그 선은 우뚝 선 잔의 몸통을 감싸고 있는 손잡이의 둥근 궤적을, 보는 이의 시선으로 고스란히 따라 그려보도록 유도하는 지도의 역할까지 한다.

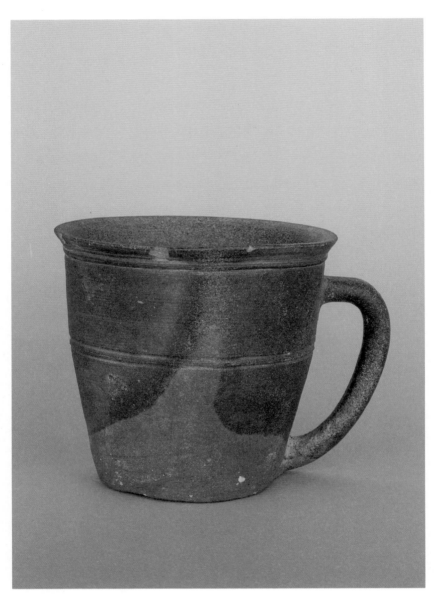

높이
11.8cm
입지름
12.3cm

세련된
손잡이잔의
한
절정

　　우아한 형태미를 자랑하는 완성도 높은 잔이다. 얌전하게 올라와 벌어진 구연부와 넉넉하고 풍성한 볼륨을 지닌 몸통, 적당한 크기로 얌전히 붙은 손잡이 등이 매우 적절하게 위치하고 있다. 다소 특이하게도 두 줄의 돌대가 몸통을 가로지르고, 위쪽 돌대 위로 바짝 올려져 벌어진 구연부가 짧게 자리 잡고 있는데, 바로 이 구연부 부분이 매력적이다.

　　구연부가 짧은 면적을 거느린 채, 돌대 위에서 곧바로 외반되고 있어서 이 부분을 은밀하게 감추고 있는 것 같기도 하다. 앞서 살펴본 잔들이 대부분 분명한 구연부 면을 당당하게 보여주는 편이라면, 이 잔은 몸통 자체가, 잔 전체가 하나의 덩어리로 파악되면서 경계 부근에서 가까스로 약간의 높이를 주어 꺾고 있다.

　　그로 인해 상대적으로 넓어진 몸통을 상회하기라도 하듯 가운

데 부근에 돌대를, 구연부 바로 밑에 자리한 돌대와 한 쌍을 이루는 선을 배치하여 심심함을 지우고 있다. 이 돌대선으로 인해 잔의 몸통은 크게 두 면으로 나뉘고사실 구연부까지 포함하면 세 개의 영역이지만, 이 면들은 시원하고 넉넉한 잔의 전면을 감각적으로 분리시키면서 또 다른 볼거리를 안겨주는 편이다. 몸통에 비해 다소 야윈 듯한 손잡이는 그러나 완벽하고 균질한 덩어리와 우아한 곡선을 거느리고 안정적으로 착지하듯 붙어 있다.

•

사실 이 손잡이는 다소 위태로워 보여서 무겁고 듬직한 잔의 몸통 자체를 들어 올리기에는 부적합한 것 같다. 실제로 들어보면 가볍게, 무리 없이 들리는 편이지만 물을 가득 채운 상태라면 어떨지 모르겠다. 그런데 이 전체적인 구성과 형태는 실용적 차원을 고려하기 이전에 어느 장인의 미적 감수성 속에서 개성적으로 이루어졌다고 믿어진다. 그러니까 도구이기 전에 전체적인 조화 속에서, 이 우아하기 그지없는 손잡이가 매끈하게 빚어져 부착되었을 것이다.

•

그런 의미에서 구연부도 마찬가지다. 약간의 높이만 유지한 채 살짝 벌어진 상태가 도공에게 요구되었을 것 같다. 새까만 색상은 경질토기의 단단함을 시각적으로 더욱 공고히 해주는데, 소성 과정을 거치는 동안 우연히 생겨난 피부의 흔적이 놀라운 회화적인 상황을 안겨주고 있다. 화선지에 먹이 스며들어 응고된 자취, 그리고 나머지의 여백 내지 먹의 농담에 따라 형성된 발묵과 선염의 효과가 컵의 피부에서 펼쳐지고 있어서, 나는 흡사 윤형근1928~2007의 회화 「암갈색과 푸른색Barnt Umber & Ultramarine」 시리즈를 보고 있는 듯한 착각

에 빠진다. 얼핏 보면 검은빛이 도는 갈색에 흡사하지만, 유심히 들여다보면 갈색 밑에 푸른빛이 감도는 그의 그림을 이 잔의 피부에서 만나고 있는 것이다.

•

면이나 마 위에 직접 붓질을 해서 물감이 천에 흡수되는 과정 그대로가 고스란히 응고되어 완성되는, 지극히 자연스러운 형성을 보여주는 윤형근의 그림처럼 이 잔의 피부 역시 흙과 불, 시간과 공기 등이 서로 얽혀서 이룬 우연적 우발적인 사건이자, 자연이 스스로 만든 이미지이고 색이다. 흡사 잔의 내부로 들어가는 통로, 끝을 보여주는 듯한 흔적은 오랜 세월이 조성한, 불가피한 그러나 인간의 의지로는 결코 실현할 수 없는 아름답고 신비스러운 결과다. 바닥을 부식시키고 잠식해나가듯 점유한 흔적은 위로, 바람처럼 솟구쳐 올라 구연부까지 이르러 마치 밤하늘의 별처럼 부서지듯 흩어졌다. 영락없이 까만 밤, 창공에 떠서 반짝이는 무수한 별이 연상되는 풍경이다.

•

사실 이 잔은 조심스레 벌어진 구연부 못지않게 수묵화와도 같은 회화적인 몸통, 그리고 완벽한 상태로 잘생긴 손잡이 등이 어우러져 당당하면서도 세련된 미로 충만한 손잡이잔의 한 절정을 숨김없이 가시화하고 있다. 동아시아 회화인 수묵화는 이른바 지시적 미디어인데, 그것은 붓질 자체가 그대로 나타남으로써 붓질한 사람의 기상을 고스란히 드러내기 때문이다. 동시에 수묵화는 사물을 재현하기보다 먹의 농담이나 붓질의 강도를 표현한다. 그림에 사용되는 재료들 스스로가 자연스럽게 용해되고 비자발적으로 전개되는 것이다. 이 손잡이잔의 표면은 그 자체로 이미 매력적인 수묵화의 한 경지를 펼쳐 보인다.

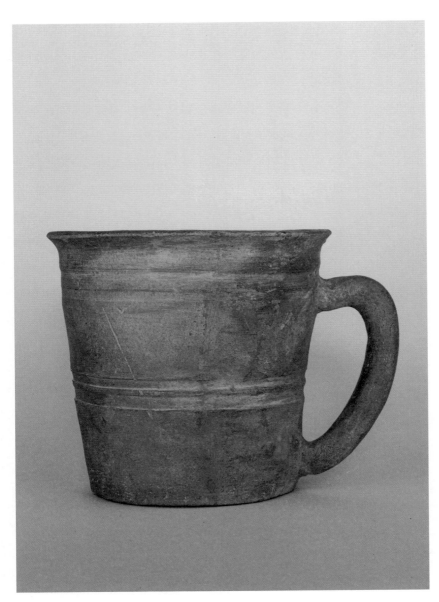

높이
16.5cm
입지름
17cm

이토록
크고
넉넉한
잔

크고 둔중하며 묵직한 맛이 남다른 잔이다. 대충 마무리해놓은 듯한 거친 면이 있는 잔이기도 하다. 구연부도 두드러지게 자리 잡았다. 대개 이 정도 크기의 잔들은 도량형 용기로 사용했을 거라고 추정을 한다. 그러나 흙으로 빚은 도기 잔이 정확한 양을 측정하기에는 어려움도 있었을 것이라 생각된다. 그래서 이후 도량형 용기는 나무로 제작되어 사용되었다. 지금도 더러 사용하는 됫박*이 그것이다.

보통의 잔들은 죽은 이의 영생을 염원하기 위해 실생활 용기류와 비슷하게 만들어 부장한 것으로 보인다. 대부분은 기벽을 단단하게 두드린 후 물레로 모양을 잡고, 약 1200도를 넘는 고온의 굴가마*등요에서 구워 만든 이 잔은 상당히 전문화·집단화된 인력과 토기 제작 기술에 의해 가능했을 것이다. 하여간 이렇게 큼지막하고 넉넉한 잔은 단순한 잔의 용도에만 머물지 않았을 것으로 보인다.

개략적으로 전체적인 형태를 잡고 두 줄씩 홈을 파서, 낮은 깊이를 만들어 돌대를 형성하고 있는데, 두 줄의 돌대가 잔의 몸통에 요철 효과를 만들며 지나간다. 이 높낮이의 부조적浮彫的 효과는 평면적인 잔의 피부를 한층 볼만한 것으로 만들어주는 한편 촉각적인 상태로 변화를 준다. 이러한 평행의 돌대가 단순한 장식이거나 의미 없는 흔적은 결코 아닐 것이다. 보통 토기의 표면에는 다양한 문양이 시문施紋되는데, 대표적으로 능형문菱形紋, 삼각집문三角集紋, 격자문格子紋, 횡집선문橫集線紋, 종집선문縱集線紋, 그리고 파상문波狀紋 등이 있다. 모두 선으로만 이루어진 모양들이며, 정교하고 치밀하게 구현되어 있는 편이다. 이미 빗살무늬토기에서 본 선들이 끊임없이 이어지면서 반복되고 있는 것이다. 아마도 물, 비 등을 상형한 것이 아닐까 하는 시각이 있다. 돌대 역시 선의 일종으로 보다 두드러지고 간결하게 자리 잡은 예로 보인다. 그래서 이 선들을 단순한 기하학적인 선, 추상적인 선 내지 장식에 그치는 선으로만 볼 수는 없는 노릇이다.

이 잔에 드러나, 위치한 돌대는 다소 특이하다. 우선 돌대보다도 그것을 도드라지게 하기 위한 부분, 즉 음각으로 밀려 들어간 부분이 오히려 돌대의 선보다 더 크고 인상 깊게 다가온다. 얇은 도기의 기벽에 음각으로 자리한 그 부위는 부득이하게 양각으로 서 있는 돌대를 이루기 위한 불가피한 공간, 자리이지만, 동시에 그 자체가 돌대와 거의 대등한 선에서 자신의 여백, 빈자리를 당당히 보여준다.

따라서 보는 이들은 돌대와 그 주변의 두 개의 음각화된 공간을 하나로 감상하게 된다. 그것은 이 잔의 표면을 다시 여러 면으로 구획해주는 편이고, 들어가고 나오는 변화에 따라 리듬감과 굴곡감이 파생된다. 그것이 밋밋한 표면에 활기를 넣고, 무거운 색채로 가라앉은 잔에 긴장감을 부여한다. 앞에서 살펴본, 거의 유사한 잔과는 달리 여기서 구연부는 비교적 안정적인 자기 영역을 확보하면서 자연스럽게 바닥에서 위로 솟아올라 밖으로 구부러진 형국을 연출한다. 구연부 끝자락이 예민하게 꺾이면서 나아가는데, 그 선 맛이 무척 좋다. 끝 선이 마치 처마의 선처럼 살아 있다. 이것이 둔중하고 무거운 잔을 슬쩍 들어 올려 기민하게 상승시키는 역할을 한다. 삼국시대 석탑 지붕돌의 처마 끝 선들이 하늘로 슬쩍 치켜 올라간 것과 매우 유사하다. 무거운 돌을 극히 가볍게 비상하게 만드는 마술이 바로 그 선, 그 선의 각도에서 가능해진다.

∙

하여간 구연부의 끝 선의 올라감에 따라 잔의 무게감이 일순 흐려지거나 슬그머니 사라진다. 손잡이 또한 긴 몸통의 위아래에 적당하게 붙어서 사람의 귀와 거의 흡사한 형태, 선의 궤적을 그리면서 매달려 있다. 손잡이는 둥글고 매끈한 편인데, 다만 몸통과 접속되는 지점에 자연스럽게 눌러놓은 흔적이 있다. 그로 인해 잔은 전체적으로 정교함이나 세련됨과는 거리가 멀다. 그럼에도 더없이 순박하고 털털한 미감이랄까, 어딘지 토속적이고 지극히 서민적인 냄새를 강하게 풍긴다. 불에 달구어져 타버린, 익어버린 얼굴빛을 하고 있는 토기의 색은 짙고 어두우면서도 중후한 갈색과 흙색의 자연색으로 깊이 가라앉아 있다. 저 몸의 기원이 흙임을 단번에 알 것 같다. 동시에 그것은 우리 한국의 자연을 이루는 색이 아닐 수 없다.

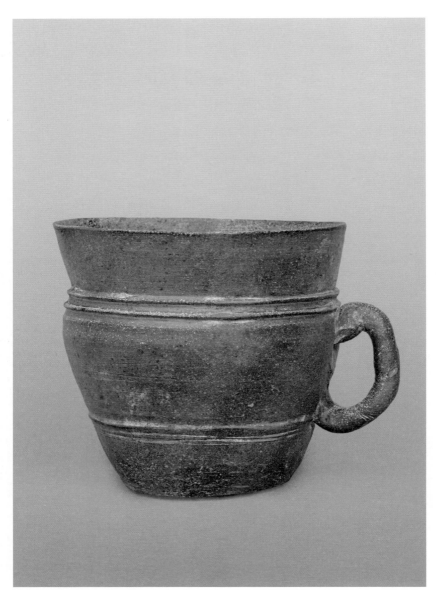

높이
12.3cm
입지름
13.3cm

대책
없이
벌어진
아가리

　　이 토기 잔의 구연부는 다소 과하게 벌어져서 잔의 몸통보다 더 초과된 무게와 볼륨을 지닌 듯하다. 거의 역삼각형, 역마름모꼴 구조에 가까운 잔은 마치 양손을 맞붙여 벌여놓은 듯한 형국이다. 하늘을 향한 간절한 기원으로 벌어졌고 부풀었다. 커다란 접시 같은 아가리를 달고 서 있는 이 잔의 몸통에는 세 줄의 굵고 통통한 돌대가 마치 벨트처럼 동여매져 있어서 다소 유난스럽다는 느낌이 든다. 그만큼 촉각성이 두드러지고, 잔의 살이 강렬하게 융기되어 혈관이나 힘줄처럼 튀어 올라와 있는 듯도 하다. 좀 과장하자면 맥박이 뛸 것 같은 기세다.

　　커다랗게 펼쳐진 구연부 못지않게 완벽한 형태미를 자랑하는 돌대는 잔의 표면을 동여매듯 선회하는데, 그것은 길고 유장한 물에 대한 당시 사람들의 인식이 투사되어 형상으로 추려진 것일 가능성도 있다. 만약 당시 사람들의 자연을 대하는 태도가 이렇게 돌대로 상형되었다면, 그것은 일종의 픽토

그램이기도 하다. 복잡하고 신비한 자연현상을 이해하려는 당시 사람들의 정신적 태도가 이미지와 잔이라는 물질로 빚어 만든 도구, 제의 용품을 통해 구현되었을 텐데, 그것이 세계를 지각하는 방식과 연관되어 있음은 분명해 보인다.

·

뼈의 잔해들과 함께 오랜 시간을 보내다가 온 이 잔들은 여전히 제 피부에 새긴 돌대의 매혹을 품은 채 빛나고 있다. 그것은 결코 썩지 않고 선명하게 제 몸의 육질을 스스럼없이 과시한다. 나팔꽃 같은 구연부의 벌어짐은 오롯이 허공을 향해 제 구멍을 죄다 보여주며 서 있어서, 그것은 음문이거나 자궁이거나 모든 하늘의 빗물을 다 받아내는 그릇이거나 현실의 인간들이 소망하는 하늘의 입구 같은데, 대책 없이 크게 마냥 벌어져 있다. 구연부에 나타난 활기찬 바깥으로의 벌어짐, 급격한 외반 현상은 그런 소망과 의지를 더욱 극적으로 고양시키는 측면이 강하다. 두 손을 크게 벌려 하늘에 경외심을 바치는 마음을 형상화한 구연부다.

·

또한 이 잔의 기형은 단계적인 과정으로 축조되어 있어서, 바닥부터 위쪽으로 점차 상승해가는 시간의 추이, 흐름을 시각화하고 있다. 점차 원형으로 확산되어 밀고 나가면서 커져가는 구연부를 보여주면서 팽창하고 생장한다. 이는 잔이 결코 정적이거나 고정된 형태를 지닌 것이 아님을, 흙덩어리를 구워 굳힌 고체만은 아님을 역설하고자 한다. 그러니 이 기형과 돌대, 구연부 등의 배치와 구성 등은 그것이 장식적 차원의 결과물이라기보다 사뭇 신령스럽고 영성적인 존재로 치환하려는 모종의 전략, 주술에 기인한 것으로 보인다.

·

그것은 죽음 안에서 생명과 부활, 영생의 소임을 맡은 잔이 제 스스로 불멸과 불사의 존재임을 확인시켜야 했을 것이고, 더불어 주검에게 제 아가리에 든 공양물이든 기원의 언약이든 하늘 문으로의 통로이든 그것으로, 또 그 길로 기꺼이 몰고 가야 하는 임무를 결코 소홀히 하지 않겠다는 듬직한 의지와 책무감 또한 스스로 방증해야 했을 것이다. 비록 토기 잔의 피부는 시간의 손바닥에 '세게' 맞아 허물어지거나 벗겨지고 녹아내리는 듯하지만, 그래도 여전히 제 본령의 기형을 잃지 않은 채 몸에 약속의 상징과도 같은 돌대를 요대처럼 두르고 있다.

한편 위쪽의 두 줄의 돌대와 아래쪽에 자리한 한 줄의 돌대 사이로 비집고 들어와 박힌, 레슬링 선수들의 찌그러진 귀를 닮은 손잡이가 꾸불거리며 붙어 있다. 손잡이는 잔의 기울기에 맞춰 아래쪽으로 경사를 짓고 내려온다. 그로 인해 모종의 형상을 연상시키는 구멍이 생기고, 그것이 또한 창문처럼 뚫려 저 너머를 관통시킨다. 아울러 통통한 손잡이의 볼륨감은 도톰한 귓불을 연상시키며 실제 살의 부피감, 질감에 근접하는 동시에 살아 움직이는 듯하다. 이 잔 옆에 누웠던 인간의 살은 대략 1500년 전에 이미 사라졌으나, 잔의 살은 그보다 훨씬 오래 살아남아 자신이 이기고 견뎌온 세월의 무게를 죄다 발설하며, 그 시간을 제 피부에 문신처럼 새겨놓았다. 이제 이 잔이 무덤의 주인을 대신해 그의 부재를 추억하게 하고 상기하게 한다. 잔의 구연부는 그 입구를 통해 지상계에서 천상계로, 대지에서 하늘로, 죽음에서 환생으로, 이승에서 저승으로의 난폭하고 무섭기만 한 경로를 헤쳐 나갔을 당시 사람들의 욕망과 운명을 속절없이 입을 벌려 지껄인다.

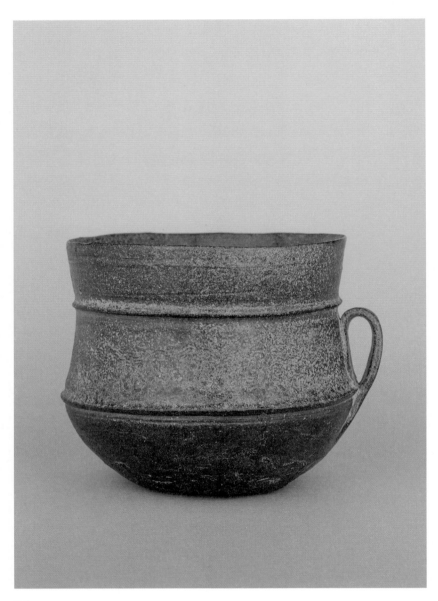

높이
10.7cm

입지름
10.7cm

야무지게
조율된
균형감

세계는 신의 은총 또는 마법의 도움을 받아야만 깊이 알 수 있는 하나의 신비였다. 자연과 죽음 역시 그러해서 당시 가야와 신라인들이 죽음이란 충격적 사건을 맞이하면서 삶 이후의 세계, 죽음 너머의 공간에 대한 정신적 모색, 사유, 그리고 이를 형상화하는 일련의 시도가 손잡이잔의 제작으로 이어진다.

이 작은 토기 잔은 기민하고 민첩한 선을 유지하면서 최고의 장식적인, 디자인을 내포하고 있는, 그야말로 '물건'이다. 리듬감이 풍부하고 조형미와 함께 선의 궤적이 이루는 힘들이 보기 드물 정도로 정교하다. 상당히 세련되고 멋을 부린 잔이 아닐 수 없다. 잔의 기형은 크게 삼등분되는데, 밖으로 약간 벌어진 구연부와 아래쪽으로 내려가면서 퍼진 배 부분, 그리고 둥글고 평퍼짐한 바닥 부분으로 구성되어 있다. 여성의 가슴과 배, 엉덩이를 상형한 듯한 느낌이다.

오랜 시간의 경과가 무색할 정도로 상태가 완전하고 모든 선이 완전히 살아 있다. 구연부의 외반된 모서리 선, 두툼한 두 줄의 돌대, 그리고 잔의 백미라고 할 만한 접혀 구부러져 밀착된 손잡이 선들이 모두 날카롭게 날이 서 있듯 온전하다.

특히 몸통의 중앙 부분과 아랫부분은 흡사 두 부위를 따로 제작해 사후에 붙여놓은 것처럼 포개서 이은 듯한 접합 지점의 연결 부위가 대단히 흥미롭다. 윗부분의 돌대가 아랫부분의 돌대를 슬쩍 침범해 덮은 것 같은 느낌으로 형성되었다. 더구나 기형을 크게 세 등분 해주는 각 면들의 색채가 모두 다르고, 그만큼 다채로운 색채의 맛과 미묘한 질감이 어우러져서 희한한 피부막을 형성하고 있다.

박락과 마모로 인해 어느 정도 훼손은 되었지만 몸통의 가운데 부분에서는 부분적으로 물결무늬의 흔적을 만날 수 있다. 일렁이는 물살을 라면발처럼 부드러운 곡선으로 이어가며 새긴, 양각의 선들이 표면 위에서 꿈틀거리는데 아쉽게도 희박한 상태라 제대로 보기는 어렵다.

사실 이 잔의 구연부는 기형에 비해서 반듯하고 조화롭게 개입하고 있다는 느낌이다. 더구나 미세한 각도를 이루며 외반되고 있어서 절제와 금욕적인 성격을 내포하고 있기도 하다. 그러나 이 잔은 과하지 않은 균형감각으로 야무지게 조율된 점이 돋보인다. 풍만하면서도 경쾌한 율동과 풍성한

동세를 유지하며 진행되는 선이 볼만하다.

●

그리고 당당한 기형 자체를 고스란히 살리기 위해 손잡이를 최소한의 상태로만 제작해 몸체에 바짝 붙이고, 길게 바닥까지 끌고 내려가 기형 자체와 일치하도록 부착한 점이 매력적이다. 분명 색다른 손잡이의 고유성, 개별성을 감지하게 하면서도 토기 잔의 기형에 철저하게 순응시켜 일체가 되게 하고 있어서, 이들의 긴밀하면서도 불가피한 조화와 공존을 보게 된다.

●

그러니 이 토기 잔의 경우는 계속해서 보고 또 보게 하는 흡입력이 크다. 여러 잔들 사이에서 이 잔이 더욱 눈길을 사로잡고, 선의 흐름과 기형의 구성 등을 공부하게 해준다. 조로아스터는 곰팡이 피지 않는 치즈 하나만으로 30년 동안 사막에서 생활했다고 하던데, 나는 10년 가까운 시간 동안 학교 연구실 벽면에 수백 개의 토기 잔을 늘어놓고, 그것들을 완상하면서 많은 세월을 보냈다. 아무리 들여다봐도 결코 질리지 않는 미감이 너무 깊고, 넓게 흩어져 있어서 그것의 정체를 온전히, 정확히 파악하거나 알지는 못하지만 시각적으로 감상하는 데는 아무런 장애가 될 수 없었던 것이다.

손잡이의 멋

대교약졸로 빚은

손
잡
이

손잡이가 달린 잔은 가야와 신라만의 특별한 기물器物이다. 신라·가야의 고분에서만 다수 출토되는 이 손잡이 달린 잔은 그리스, 로마 문화의 영향을 반영한다. 백제와 고구려의 출토품 가운데 손잡이 달린 잔 모양의 토기는 거의 보이지 않는다.

원통형 잔 옆구리에 적당한 길이의 흙덩이를 마치 떡볶이 떡 굵기로 잘라 만든 후, 사람의 귀처럼 구부려 부착한 것이 손잡이다. 그로 인해 빈 공간이 생기고, 그 구멍, 틈이 손잡이가 궁극적으로 조성하고자 한 영역이다. 이 손잡이·구멍 때문에 잔은 비로소 들리고, 손가락을 이용해 사용하기 편리해진다. 인간과 잔 사이의 거리를 좁히면서 둘을 매개해주는 것이 손잡이다. 손잡이는 단순한 잔의 기형에 변화를 주고 제각각의 모양과 굵기, 휘어진 상태로 풍부한 양상을 풍경처럼 안겨주며 갖은 매력을 함축한 영역이자 시각적 전율을 안겨주는 지점이기도 하다.

손잡이가 달린 잔의 경우 가야의 것이 으뜸이다. 해서 손잡이잔의 경우, 나는 신라의 것보다 가야 것을 더 좋아한다. 가야의 잔은 모양이 매우 다양하며 세련미가 상당한 수준이다. 이른바 현대적인 미감을 간직하고 있어서 놀랍다. 오늘날 머그잔의 원형에 해당한다. 한국 미술의 가장 시원적인 형태와 문양을 간직한 가야 지역 고분에서 출토된, 고온에서 구워낸 뛰어난 그 경질토기는 신라 토기와 일본 스에키 토기보다 앞선 원형이다. 잔의 형

태도 다양하고 손잡이 모습도 가지각색이다.

잔은 자신의 몸체가 보여주는 팽창감을 그릇 내부에 간직할 뿐만 아니라, 이를 무한히 밖으로 잡아당겨 부풀리면서 허공 속으로 몰고 가는 진동감을 안겨준다. 이런 잔에 손잡이가 붙는다. 손잡이는 잔이 몰고 가는 확산력을 더 진행시킨다. 보통 손잡이는 흙을 기다란 막대 모양으로 둥글게 빚은 후 구부려 갖다 붙였다. 사후事後에 칼로 각을 만들기도 한다. 둥근 유선형의 몸통에 슬그머니 달라붙은 손잡이의 모서리 부분은 선이 확연히 살아 있으면서 곡선과 직선의 날카로운 대비, 그 상극의 대비를 조화롭게 보여준다. 특히 손잡이 하단 부분을 유심히 보면, 아래쪽에 손가락으로 힘껏 눌러 붙인 자국이 생생하게 남아 있는데, 이 부분에는 놀랍게도 잔을 만든 당시 장인의 지문이 더러 묻어 있다. 나는 잔에서 이와 같은 지문을 자주 발견하는데, 그럴 때마다 경이로움에 휩싸이곤 한다. 1500여 년 전 사람의 흔적을 현재의 시간에 내가 만나고 있는 것이다.

회색조의 여린 신라 손잡이잔이 상당히 소박하고 여성적이라면, 가야 손잡이잔은 섬세하고 세련되면서도 무척 강렬하고 무거운 남성미가 느껴진다. 또한 신라 손잡이잔의 기형은 활달하고 양감이 넘치는 가야의 것과 달리 다소 옹색한 점이 있다. 다양한 기형의 가야 토기에 비하여 다양성이 제한된 편이고, 변형태나

이형적인 맛도 드물다. 그래서 신라의 손잡이잔은 비교적 획일적인 느낌이 짙다. 그럼에도 공통점은 손잡이들을 하나같이 지극히 무심하고 소박하게 빚어서 잔의 옆구리에 정성껏 밀착시켜 놓았다는 점이다. 더없이 자연스럽게 만들었으며, 과하게 빚거나 유난스럽게 장식하지 않았다. 손잡이는 잔의 핵심이다.

흔히 한국미의 특징으로 거론되는 것의 하나가 이른바 무작위적無作爲的인 미, 혹은 무기교적無技巧的인 미다. 한국 미술에서 엿볼 수 있는 일면적인 것의 과장된 지시일 수도 있지만 생각해보면 의미 있는 부분이다. 동양 예술에서 최고의 경지로 손꼽았던 것이 바로 '대교약졸大巧若拙'이다. 지극한 아름다움이란, 그러니까 졸박拙朴한 것이다. 그것은 과장된 수사나 분칠, 장식을 저어한다. 자연과 인공이 절묘하게 만난 어떤 경지를 꿈꾼다. 주어진 자연적 재료를 매만지되, 최소한의 인위적인 개입을 통해 재료의 본성을 해치지 않고 가능한 한 그것이 지닌 본래의 성질을 극대화하는 쪽이다. 그러면서도 세련되고 매력적인 조형미를 힘껏 두르고 있다. 우리 선인들이 남긴 유물이 한결같이 그런 절묘한 경지를 품고 있다. 그것은 사물을 대하는 남다른 안목과 마음으로 가능한 어떤 경지이다. 재료를 단지 도구로만 대하거나 물질적 측면에서만 파악하지 않고, 하나의 생명체이자 타자와의 만남과 접합을 통해 또 다른 존재로 환생하는 것이라는 지극히 대칭적 사유 속에서 물질, 대상을 이해한 결과일 것이다. 자연과

분리되지 않고, 그것과 하나가 되는 합일의 정신을 꿈꾸는 문화 속에서 가능한 미적 오브제들이다.

생각해보면, 아름다움이란 자연에 가장 가까이 다가가는 것이다. 인간은 아름다움을 만들지 못한다. 다만 자연이 아름다움을 낳고 인간은 그 아름다움에 가닿을 뿐이다. 자연에 이미 들어와 박힌 아름다움을 드러나게 하는 것은 인간의 몫이다. 생각해보면 아름다움이란 결코 인간에 속해 있지 않다. 그렇기 때문에 사람들은 자연으로 간다. 그곳에 인간에게 부재한 절대적인 미가, 숨 막히는 아름다움이, 현기증 나는 신비가 피어난다. 그런데 사실 그 아름다움조차 인간의 몫은 아니다. 사람들은 자연의 아름다움을 표현하고 드러내고 발견하고자 하지만 자연은 결코 그 모습을 온전히 보여주지 않는다. 아니 그것은 불가능하다. 보일 듯이 보이지 않고, 보이지 않으면서도 얼핏 자신의 모습을 드러내는 것이 자연이다. 자연은 항상 살아 있고 약동하며 수시로 변화한다. 우리들이 시선을 주는 대로 자연은 계속해서 다른 모습으로 다가온다. 고정될 수 없고 정지시킬 수 없는 것이 자연의 매력이다. 그것은 영원히 포착되기를 거부하고 지속해서 나타났다 사라지기를 반복한다. 시간과 공간 속에서 단 한 순간도 잠들지 못한다.

계절과 기후의 변화에 의해 자연은 천변만화의 표정을 짓는다. 동시에 생성적인 자연은 이상한 기운과 기이한 아우라를 뿜어

낸다. 장인들은 아마도 스스로가 경험한 그것을 포착하고 싶었을 것이다. 과연 도공의 손맛은 그러한 기운, 덧붙여 오묘한 형태와 색채, 빛깔을 어떻게 전달할 수 있을까? 재현할 수 있을까? 자연에는 고정된 형체가 없고 오직 마음의 작용으로 감정과 인식에 따라 인연이 만들어져 형성되는 사물만이 있다. 본체는 실체가 아니라 무다. 우리가 접하는 자연계의 사물은 마음의 작용인 감정과 인식에 의해 만들어진다. 그것은 실재하는 세계가 아니라 거짓된 실재이며, 그 본성은 무이다. 자연은 광활하고 공허한 공간이다. 여기에는 수많은 세월이, 유전하는 시간의 지속적 변화가 함축되어 있다. 시간적으로 시작과 끝이 없고, 공간적으로 헤아릴 수도 한계도 없는 자연의 무한함과 비교할 때 현실과 인간은 무척이나 사소해 보인다. 일상의 세계와는 다른 비현실의 세계, 아직 인문화되지 못한 주름 잡힌 세계, 불가사의하고 신비하고 모호한 자연의 세계가 눈앞에 처연하게 펼쳐져 있다. 눅눅한 심연으로 깊이 들어가 있다. 도공들은 그러한 것을 심안으로 보고 이를 형상화하고자 했다고 본다. 도공들은 자신의 신체감각을 끌어모으는 과정을 통해 그 자연 내지 자연스러움에 도달하려 했을텐데, 그러한 경지를 바로 손잡이에서 만난다.

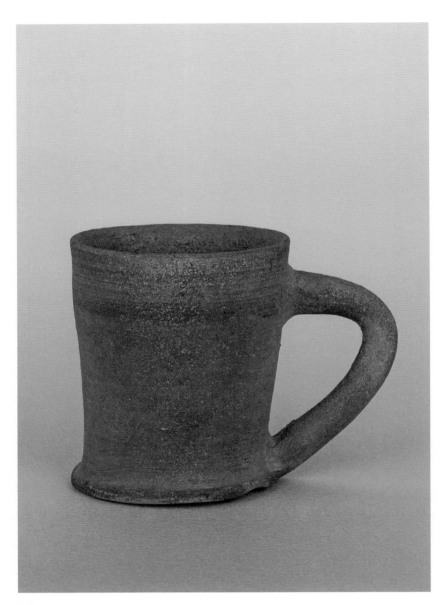

높이
7.5cm

입지름
6.1cm

활시위처럼
당긴
손잡이

이 질그릇 손잡이잔의 특이한 점은 손잡이가 힘껏 잡아당긴 활시위처럼 바깥으로 밀려나갔다가 잔의 바닥 쪽으로 급하게 미끄러지면서 착지하고 있는 모양새다. 활기차게 뻗어나간 손잡이가 밑바닥 쪽으로 붙어서 순식간에 내려와 붙은 형국이 박진감 넘친다. 그렇게 해서 잔의 몸통과 바닥, 손잡이는 일체감을 이루면서 본래 한 덩어리인 양 당당히 자리하고 있다. 잔의 몸통과 손잡이는 거의 대등한 관계로 서로 마주하고 있다. 작고 단순한 기형의 잔이지만 이 안에서 상당한 동세감이 일고 있다. 매우 율동적인 잔이다. 비록 몸통에 접지되어 있지만 이 손잡이는 그로부터 이탈해 어디론가 벗어나고자 하는 의지로 충만해 보인다. 잔에 접속되어 있으면서도 부단히 탈주를 꿈꾸는 손잡이의 정신이 느껴진다. 잔의 기형에 종속되어 있지만 동시에 손잡이의 존재 자체로 충만하고자 하는 의지가 돋보인다. 얼핏 보면 어딘가를 향해 활달하게 걷고 있는 인간의 모습도 연상된다. 이날 물레를 돌리며 잔을 만들던 도공이 유난히 기분이 좋았던 모양이다.

잔의 상단부에는 여러 줄의 물레로 돌린 흔적이 선명하게 나 있고, 몸통 전면에도 빠른 속도로 지나간 물레질에 의한 선들이 도열해 있다. 전체적으로 일자형의 기형을 유지하고 있지만 위로 올라갈수록 약간 부풀어 오르다가 구연부 부근에서 슬쩍 안으로 들어갔다. 그러나 다시 일어서서 허공을 향해 지속해서 올라갈 기세다. 손잡이가 시작되는 윗부분이 약간 볼록하게 부풀어 오른 편이다. 상당히 작은 잔인 데다 단순한 기형을 지녔지만, 자세히 보면 그 안에서도 상당히 변화가 많은 굴곡, 볼륨을 만들면서 매우 관능적인 매력을 안겨준다.

나로서는 이 가야와 신라시대 질그릇 손잡이잔이 지닌 색채를 정확하게 기술하기가 너무나 곤혹스럽다. 이 잔의 피부가 머금고 있는 모든 색을 지시하기엔 기존의 언어와 문자가 너무나 제한적이고 불구적이며 구차하기까지 하다. 흔히 기존의 토기 관련 책들은 가야와 신라 토기들을 '회청색' 계열이라고 뭉뚱그려 얘기하지만 결코 그런 색의 범주만으로 포괄할 수는 없다. 그렇게 특정해서 표기할 수 없는 것이다. 따라서 우리는 눈으로 손잡이잔의 표면에 자리한 색들을 그저 지켜보는 수밖에 없다. 그 색, 이미지는 언어로 드러나지 않고 정의할 수 없는 것이다. 결코 재현될 수 없는 색, 하나의 문장으로, 단어로 표기될 수 없는 것을 대신해 다소 막막하고 파편적이지만 불투명한 심연의 세계와도 같은 색이 펼쳐져 있다. 오히려 그로 인해 이 색에 대한 감각은 무한한 상상력, 여러 가능성을 열어주면서 보다 많은 것을 느끼게 해준다. 자연의 색, 흙의 색, 그리고 그것이 불과 만나서 불가피하게 생성된 기이

한 색! 그리고 약 1500년 이상의 엄청난 시간을 땅속에서 지내다가 빠져나온 색, 전혀 빛을 받지 못하고 매장되어 있다가 나온 잔의 색들은 비교적 얇은 기벽에 모든 시간의 자취를 무문無紋의 문자로 문질러놓을 뿐이다.

•

다소 특이한 것은 잔의 바닥이다. 피자 옆구리처럼 바깥으로 비집고 나와서 두툼한 높이로 올라선 바닥은 작은 잔의 존재감을 훨씬 안정적으로 받쳐준다. 뿐만 아니라 몸통 바깥으로 삐죽하니 밀고 나가 마치 앞발을 내밀고 서 있는 사람 같은 자세를 취하고 있다. 더구나 허공으로 직각을 이루며 치고 나가다가, 급하게 곡선을 그리며 마치 몸통을 그리워하듯이 빠르게 귀환하는 손잡이 마지막 부분의 귀착지를 여유 있게 제공해준다. 더구나 상당히 센 힘으로 밀치고 들어오는 손잡이의 압력에 밀려난 듯한 형국을 실감나게 형상화하고 있다. 수직으로 상승하는 손잡이잔 기형의 운동감, 그리고 위에서 아래로 하강하는 손잡이의 동세, 이 힘에 밀려난 기형의 바닥 부분 등 전체적으로 이 잔은 상당한 역동성과 활기찬 기운으로 구성된 감각을 보여주고 있다.

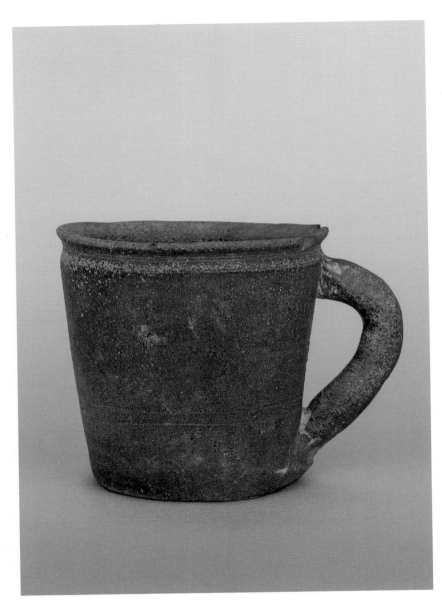

높이
7.7cm
입지름
7.6cm

잔
속으로
잠입할 것
같은
손잡이

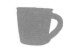

기형은 거의 직선의 원통형으로 자리하고 있는데, 위로 올라가면서 약간 외반하는 형세를 취하고 있다. 아가리 부근에서 한번 꺾였다가 다시 위로 올라가 두툼한 구연부를 부드럽게 굴려 완만한 부위를 이루었다. 얇은 구연부를 입술처럼 간직한 이 잔은 작지만 더없이 견고하고 옹골차다. 정사각형에 가까운 구조에서 이루어지는 구성인데, 이것이 꽤나 안정적이고 당당하다. 예리하게 홈을 파고 돌려서 이룬 경계 면으로 구연부와 몸통이 나뉘고, 굳건한 몸체는 구연부를 가볍게 들어 올리는 듯한 형국을 또한 연출한다.

단단한 느낌을 주는 이 작은 잔은, 이런 유형인 모든 잔의 가장 고전적이고 기본적인 형태와 구조를 가지고 있다. 더도 덜도 말고 딱 이 잔만큼의 구성과 색채, 비례와 절제가 있는 잔을 구하고 싶다. 그런 면에서 이 잔은 거의 표준에 해당한다. 집중되고 응축된 형태와 구조는 잔의 본질을 지향한다.

둥근 잔임에도 불구하고 정면에서 바라보면 매우 납작해서 평면적인 느낌이 강하다. 단순하고 절제된, 그러면서도 최대한 힘 있게 만든 잔인데, 특이한 점은 아랫부분을 칼로 깎아서 층을 내고 있음이다. 그 위로는 가는 선이 두 줄 새겨져 지나가는데, 그것을 명확하게, 정성껏 그렸다기보다는 뒤늦게, 마지못해 새겨 넣은 듯하다. 아마도 도공은 돌대나 선을 넣어야 할지, 그냥 민무늬로 토기 색감 자체로 두어야 할지 고민했던 것 같다.

⬤

내 생각에, 이 선은 불필요해 보인다. 바닥으로 밀고 내려오는 선이 아니라 칼로 깎아서 마치 잔받침 같은 처리를 한 이유를 정확히 알 수는 없지만, 바닥 부분을 좀더 강화하기 위한 시도일지도 모르겠다. 하여간 그 부위가 덧대어 얹힌 흔적 때문에 다소 울퉁불퉁하게 튀어 올라와 있다.

⬤

잔의 밑바닥은 완전한 평면으로 매우 납작해서, 잔을 세우는 데 최적의 조건을 만들고 있다. 높이가 8센티미터에 가까워서 구경과 거의 일대일 관계를 유지하는데, 이런 비례감이 가장 조형적으로 보기에 좋은 편이다. 한편 잔의 내부 바닥은 손가락으로 깊이 눌러 다듬은 흔적 때문에 거친 편이다. 따라서 이 잔의 높이는 성인의 가운뎃손가락이 들어가서 흙을 밀고, 누르고 다듬을 수 있는 적당한 깊이를 지닐 수 있는 선에서 고려되었음을 알 수 있다.

⬤

이 잔의 기형은 진정으로 아름답고 건실하지만 무엇보다도 구연부의 경계 면에서 바닥까지 이어지는 둥근 손잡이의 형태감이 가장 매력적이다. 소박하게 빚어서 위아래에 갖다 붙여놓았는데, 접지 면을 손가락으로

짓이기듯 눌러 펴서 부착시킨 다소 어지러운 자취가 너무나 생생하게 펼쳐져 있다. 보다 견고하고 야무지게 잔의 몸통에 손잡이를 이겨 발라놓듯, 연결하려는 절박한 손의 놀림이 간절하게 기록되어 있다.

●

작은 잔임에도 손잡이는 충분히 두텁고 풍만한 몸통을 유지하면서 스스로 일어나 잔에 접신하듯 교접하듯 붙어 있다. 단일한 몸으로 내외부를 거느린 잔의 기형에 별도의 존재였던 손잡이가 이렇게 경계 면에 달라붙어 한 몸을 이루고자 기를 쓰고 있다.

●

뱀처럼 꿈틀거리며 잔 안에 잠입할 것 같은 기세를 지닌, 유난히 떡볶이 떡처럼 통통한 손잡이가 잔의 위아래에 그야말로 꽉 차게 자리 잡고 있다. 너무나 생생하고 활력 넘치는 손잡이이다. 롤랑 바르트Roland Barthes, 1915~1980에 의하면 사진의 푼크툼punctum은 실재의 모방이 아니라 그로부터 더 밀고 나가 그와는 다른 실재를 보여주고, 이상한 감각을 야기하고 육안으로 보는 것을 넘어서는 것을 보여주는 것이다. 푼크툼은 보는 사람을 침묵하게 만드는 "예측할 수 없는 섬광처럼", 보는 사람을 보는 행위 안에 잡아두는데, 바르트는 이를 '황홀경의 순간'이라고 기술한다. 내게 손잡이잔의 다양한 손잡이들은 그런 의미에서 일종의 푼크툼과도 같은 시각적 경험 내지 취향 혹은 무의식에 속한다. 그것은 기호로 환원할 수 없는 그 이상의 의미를 가지며 내게 치명적으로, 기습적으로 다가온다.

높이
11cm
입지름
9.4cm

조각
작품
같은,
기울어진
손잡이

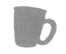

마치 피사의 사탑Torre di Pisa처럼 한쪽으로 기울어진 이 잔은 무엇보다도 울퉁불퉁하니 마구잡이로 빚어 붙인 손잡이의 투박함에서 특별한 존재다. 이렇게 거칠게 빚은 손잡이도 보기 드물다. 다소 어두운 녹갈색조나 올리브그린색에 가까운 색도 특이하지만 매끈함과는 거리가 무척 먼, 다소 무지막지하게 마구 빚은 모양새가 이 손잡이의 매력이라면 매력이다. 역시 살짝 외반된 구연부와 턱이 져서 경계를 이루며 돌대가 형성되어 있는 부위 그리고 아래쪽을 향해 좁아지는 바닥까지의 선이 직립한 잔의 전형적인 자태를 만들고 있다. 표면에 특별히 물레 자국이나 선의 자취는 두드러지지 않지만 묘하게 얼룩지고 침전된 색상이 발산하는 매혹적인 맛이 이 잔을 도드라지게 한다. 그저 되는 대로 빚고 얼추 추스려 일으켜 세운 듯한 몸통과 대충 문질러놓은 피부가 함께하며, 더없이 두툼하고 강한 질감과 두께로 무심하게 서 있다. 그림으로 치자면, 조선 민화民畵의 해학적이고 소박한 성격이나 분청사기粉靑沙器의 순박함, 목기木器의 질박함과 상통하는 부분이 있다.

상당히 남성적인 힘과 당당함이 느껴지는 이 손잡이잔은 특히나 꽤나 두툼한 손잡이를 거느리면서 다소 힘겨워하고 있기도 하다. 한쪽으로 기울어진 이 손잡이잔의 몸통 자체를 바닥으로 잡아당기고 있는 것만 같다. 마치 한쪽 귀를 잡아채듯, 누군가 이 손잡이잔의 손을 거는 부위에 손가락을 걸어 집어 올리거나 끌어당기는 듯한 상황을 연출한 듯하다. 앞서 언급했듯이 손잡이 부분 또한 매끈하게 빚은 토막 흙덩이를 이어 붙인 것이 아니라 대충 부착한 흙덩이를 칼과 손가락을 이용하여 성형해 만든 흔적을 만나게 된다. 그래서인지 흙으로 빚고 구워낸 토기 잔이 아니라 철을 깎아내거나 브론즈로 떠낸 듯한 거친 표면 처리를 접하는 느낌이 강하게 든다. 그래서 손잡이 부분에서 흙의 물성, 질료적 성질이 우선 감측된다. 흙의 물성이 표면에서 풍부한 표정으로 드러나도록 연출하는, 여러 가지 변주와 활용의 면모를 접하게 된다.

잔의 몸통이 다소 단조롭고 단순하다면, 역설적으로 이 잔의 손잡이 부위는 매우 표현적이며 흥미롭게 연출되어 있다. 그리고 이 부위의 매력은 잔의 하단부와 연결되면서 거칠게 깎고 다듬은 흔적들을 남기고 이어지면서 연장된다. 기형이 시각에 호소한다면, 손잡이는 촉각을 자극한다. 대부분의 손잡이잔들이 균질화된 피부와 정형성을 지니고 있는 데 반해, 이 잔은 모종의 일탈과 파격의 끼가 진솔하게, 가감 없이 마냥 배어 나온다. 당시 동일한 잔의 모본·원본을 상정해서 무수한 잔을 다량 생산했었을 텐데, 사실은 동일한 잔이 거의 없다. 도공들은 잔이라는 동일한 형태에 자신의 감각을 더해 누구의 것과도 다른 새로운 미감을 거의 우연히 빚어낸다. 조금씩 다를 뿐만 아니라

장인들의 솜씨와 경험에 의해, 그들의 반복되는 경험과 그로 인해 배태된 감각의 차이에 의해 이처럼 특색 있는 잔이 나올 수 있었던 것이 사뭇 흥미롭다.

　　　　　　　·

　　신라에 비해 가야시대 토기, 잔들은 각 지역마다 지방색이 보다 두드러지는 편이다. 기종도 다양하고, 문양도 특수 모양이 시문된 경우가 많다. 무덤에서 출토된 부장용품이거나 실제 삶에서 사용된 공예품·일상용품 들일 텐데, 뛰어난 조형성은 거의 조각 작품을 방불케 한다. 이는 오늘날의 미술을 보는, 부득이한 시선의 투사라는 한계가 있지만 지난 시간대의 유물들, 그 고고학적 대상들을 자료 해석이나 연대기적 사료라는 똑같은 틀에 박아놓고 기술하는 데 국한하지 말자는 생각이다. 즉 그로부터 벗어나 그것 자체가 지닌 미적 특성을 오늘날의 현대미술 작품처럼 감상·분석·해석·평가할 필요성도 있다는 생각이다. 그런 면에서 이 손잡이잔은 손잡이 하나만으로도 상당히 독창적인 조각 작품으로 빛난다. 아니, 이미 이 손잡이잔의 조형성은 현재의 시간 위로 밀고 들어와 지금의 감각을 진즉에 구현해버렸다.

높이
6.6cm
입지름
7.6cm

듬직하게
빚은
손잡이

　　납작하고 작은 잔은 손잡이를 바닥에 편안하니 기대놓고 있는 형국이다. 잔의 몸통과 손잡이는 동일하게 같은 바닥, 지면에서 직립하고 있거나 지탱되고 있다. 구연부의 처리가 구분되어 있고, 몸통은 아래로 부풀어 볼륨을 이루다가 완만하게 밑을 향해 미끄러지는 기형이다. 구연부 부위는 손으로 눌러서 자연스레 안쪽으로 깊이를 주어 경계를 만들었는데, 위아래로 차이를 주고 돌려놓아 움푹하니 들어간 부위가 자연스레 잔의 목 부위가 되었다. 그리고 위로 올라간 부분은 외반되어 약간 긴장감 있는 선을 이루면서 지탱되어 있다. 이것이 이 잔을 잔이게 한다. 바로 그 바짝 서 있는 부분에 입술을 갖다 대게 하는 것이다. 아래로 주저앉은 몸통은, 이후 항아리 형태로 그러니까 밖으로 더 확장되는 식으로 볼륨을 강조한 기형이 되기 전 형태의 기원으로 보인다. 신라의 손잡이잔들 상당수가 단지나 항아리 형태를 지니는데, 이 잔은 그 원형을 보여주는 편이다. 이 작은 잔은 그런 것들의 가장 이른 예가 아닌가 싶다.

．

이 작은 잔은 구연부가 비교적 확실하게 외반되어 몸통과 분리되듯 자리 잡았고, 가운데는 볼록하게 부푼 모양이다. 원초적인 기형의 맛, 대담하게 빚은 형태, 그리고 크고 듬직하게 빚은 손잡이를 퍽이나 재미나고 유머러스하게 갖다 붙인 점에서 무척 흥미롭다. 전형적인 이 작은 손잡이잔은 낮은 높이와 비교적 긴 손잡이를 구비하며 차분하게 자리하고 있다. 상식적이고 고정된 형태를 지닌 잔의 기형이면서도 옆으로 펼쳐지는 형국을 연출하고 있는데 이러한 나름의 파격 내지 일탈이 흥미롭다.

．

사실 대상이란 우리 외부에 불변의 형태로 존재하는 것이 아니라 우리가 대상을 볼 때 생성되는 게슈탈트Gestalt를 통해 지각상이 만들어진다고 생각한 이는 메를로 퐁티였다. 그는 이러한 상태를 '원초적 세계' 또는 '순수 자연'이라고 지칭했다.

．

정해진 잔의 규범을 따르면서도 관습에 사로잡힌 시선을 통해 보는 세계가 아닌, 그 가시성 너머에 있는 원초적인 지각을 포착해서 그 게슈탈트의 움직임 자체, 그러니까 그 발생의 과정을 시각화하는 것과 유사한 궤적을 밟으면서 잔의 형태를 성형하고 있다는 느낌이다.

．

장인이 정해진 잔을 재현해나가는 것이 아니라, 잔의 기형을 따르면서도 그로부터 그 안에서 또 다른 감추어진 감각을 형상화하고자 했고, 궁극적으로 기형의 가시적인 지각 너머에 있는 보이지 않는 지각의 세계를 드

러내려는 지점으로까지 밀고 나가고 있다고 생각된다. 그로부터 예기치 않은 다양한 감각의 총화로 잔의 기형과 손잡이의 형태가 이루어진다.

•

사실 몸통보다는 손잡이가 조형적으로 뛰어나서, 아니 유별나서 구입한 물건이다. 들기도 편하고, 오래 쓸 수 있고, 쉽게 부러지거나 손상되지 않도록 하려는 배려에서인지, 더없이 튼튼하게, 굵고 힘차게 붙여놓은 손잡이가 압권이다. 얌전하고 밋밋할 정도인 몸통에 비해, 손잡이는 상당히 역동적이고 꿈틀거리는 생명력으로 충만하다. 그것은 잔이 지닌 수직성을 수평으로 몰아가고 당기며, 인간의 신체로, 인간화된 영역으로 잡아당겨야 하는 절박함을 매우 굳건한 의지로 가시화한다. 드문드문 묻은 흙과 함께 거무튀튀한 잔 표면의 색감은 그것 자체로 마냥 중후해서 깊이가 아득하다. 더구나 이 잔을 유심히 보고 있자면, 흙을 빚고 주무르고 쳐대던 장인의 손놀림의 궤적과 민첩함과 순발력, 노동의 시간이 눈앞에서 생생히 펼쳐지는 듯한 착시가 희한하게 재생된다. 손잡이 부분을 보면, 그런 궤적이 고스란히 보이는 듯하다. 지금 막 내 눈 앞에 능숙하게 흙을 주물러대면서 저 놀라운 손잡이 형태를 잔의 몸통에 턱 하니 갖다 붙이는, 순발력 있는 제작 과정이 자연스레 전개되고 있는 것이다.

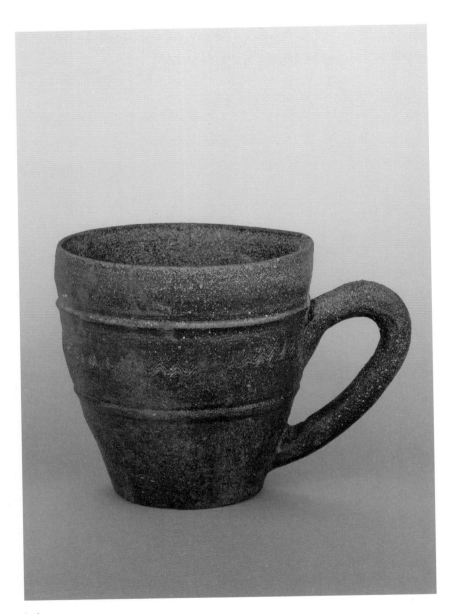

높이
11cm
입지름
10.6cm

당나귀
귀처럼
크고
긴
손잡이

잔의 몸체에 비해 다소 과해 보이는 손잡이가 유난스러운 편이다. 요즘 우리가 사용하는 커피잔과 매우 흡사한 구조를 지녔다. 상당히 단정한 자세로, 위로 조금씩 부풀어 오르다가 구연부에 이르러 그대로 멈춘 기형은 약간의 볼록한 배를, 그 부푼 복부를 단호한 두 개의 돌대 사이에 끼워놓고 있다. 그래서 마치 돌대 선에 의해 잔의 표면이 눌려 바깥으로, 밀려나 약간 팽창한 듯한 느낌을 준다.

잔의 하단은 다소 급하게 위로 확산하듯 오르는 형국이다. 구연부에서는 아주 미세하게 잔의 안쪽으로 살짝 오그라들었다. 잔의 맨 밑바닥부터 상층부까지 자라 오르다 절정에 이르러 '확' 하고 꺾여 숨을 멈춘 긴장감이 서늘하다. 힘줄처럼 솟아오른 돌대는 비교적 굵고 선명한 선을 그으며 잔의 몸체를 휘감듯 지나고 있다. 그 밑으로 일정한 간격을 두고 두번째 돌대가 동일한 궤적을 반복한다. 그 사이로 화면과도 같은 공간을 비좁게 만

들면서, 그 컴컴한 공간에서 희한하게 살아난 선들이 어둠을 헤치고 막 올라오는 중이다. 잔잔한 파문과도 같고, 일정한 높이로 올라오고 꺼져가는 파도와도 같다. 상당히 조심스레 긁어서 만든 무늬가 잔의 표면에 들러붙어 있다. 그러나 정밀한 물결무늬를 워낙 조심스레 두르고 있어서, 그것이 결코 쉽게 눈에 띄지는 않는다.

·

두드러지게 튀어나온 두 개의 돌대·선에 의해 잔은 크게 세 덩어리, 세 면으로 분할되고, 구연부에서 바닥까지 점차 넓어지는 면을 제공한다. 그것이 입술이 닿는 잔 부분의 오그라짐과 정반대로 바닥으로 갈수록 점차 확장되어 펼쳐지는 느낌을 주고, 그에 따라 시문된 파상문, 물결무늬 또한 바닥까지 밀려 내려가는 듯한 착시를 주기도 한다. 잔의 몸통에 돌려진 두 줄이 돌대 사이로 난 공간으로 파상문, 물결무늬가 잔잔하게 펼쳐지고 있다. 중국 남송 때의 화가 마원의 「수도水圖」에서 볼 수 있는 물살이 연상된다. 어두운 표면 색상에 묻혀서 잘 드러나지는 않지만 맑게 빛나는, 등고선을 닮은 선들은 일정한 높이를 유지하면서 출렁거린다. 매우 조심스럽게 무늬를 돌렸는데 부분적으로 빛을 받아 소금처럼 희게 빛난다.

·

몸통의 상단에 붙은 손잡이는 흙을 길게 늘여 접지 점을 도톰한 살로 만들었는데, 흡사 몸체에 얹힌 또 다른 살의 형국을 준다. 두껍게 부착된 면이 단지 접촉 면만 붙여놓은 일반적인 손잡이들과는 무척 다른 맛을 안겨준다. 두 돌대 사이를 손잡이 접지 면으로 채워놓고 있다. 이 간격 사이를 길게, 덧붙여 경사면을 만들면서 또 다른 맛을 내고 있다. 어깻죽지가 느닷없이

상승하는 듯한, 급격한 곡선을 그리며 위로 치솟다가 급히 하강하는 손잡이 선의 독특함이 두드러진 이 잔은 귀를 쫑긋 세우면서 무슨 소리를 경청하는 듯한 자세다. '툭' 하고 불거져 나온 손잡이가 영락없이 당나귀 귀처럼 크고 길다. 수많은 잔을 보았지만 이처럼 손잡이 하나조차 결코 동일한 것이 없다. 이 잔은 몸통과 함께 손잡이 또한 대등한 몸으로, 하나의 존재로 끌어안고 있다.

위쪽 돌대 선에서 바닥에 가깝게 이어진 긴 손잡이의 궤적은 잔의 몸통에서 힘껏 포물선을 그리며 튕겨 나갔다가 다시 제자리, 자기 근거지로 착지해 들어오는 일정한 궤도를 그려 보인다. 그것은 단지 손잡이로만 만들어지지 않은 별도의 역할을 부여받은 또 다른 영역으로 다가온다. 물을 담는 용기인 잔의 몸통, 내부와 함께 손잡이가 만드는 여백, 공간은 또 다른 내부일 텐데 그것은 실질적으로 액체성 물질을 담아낼 수는 없지만 다른 것을 겨냥하며 떠 있다. 아무것도 없는 무無를 보여주는 시선과 구멍 뚫린 듯한 마음들과 무방비 상태로 죄다 빠져나가는 감정들, 그리고 손가락을 쉬이 걸어 잔을 집어 올리기 만만치 않은 난감한 공간을 제공한다. 그래서 저 손잡이가 불가피하게 남긴 빈 공간은 덫과도 같은 여백이다. 그곳은 잔의 피부에 그려진 물결무늬가 뒤척이다가 사라지는 장소이고 그 물소리의 여운을 길게 끌고 가는 자리이기도 하다. 그래서 저렇게 큼지막한 틈이, 허공이 필요했는지도 모르겠다. 손잡이가 이끄는 저곳, 지시하는 방향도 못내 궁금하다.

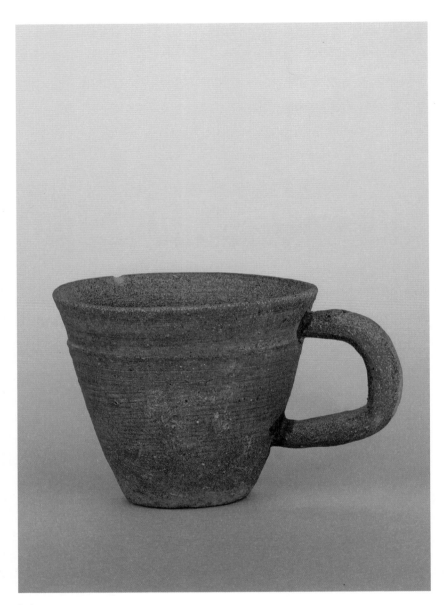

높이
7cm
입지름
7.8cm

'口'자
형태의
손잡이

작은 에스프레소 잔과 매우 흡사하다. 귀엽기도 하고 감각적인 잔의 자태가 한 눈에 '쏘옥' 들어온다. 역삼각형 꼴에 'ㄷ' 자 형태의 손잡이가 '쿡' 하고 박혀 있다. 단순하고 간결한 구성인데 더할 것도 덜한 것도 없이 그대로 정확하게 아귀를 맞추고 있는 잔이다. 직선으로 직립하던 잔들이 다소 극단적으로 위는 넓고 아래로 갈수록 좁아지면서 역삼각형에 가까운 형태를 만드는 경우를 만나고 있다. 여전히 이 잔에서도 예리한 직선은 살아, 비스듬히 잔의 외곽을 이루는 경사면이 일정한 각을 유지하며 기운다. 혹은 위로 올라간다. 이 상승하는 선, 각도는 잔 자체를 생성적인 존재로 만든다. 그대로 꽃대를 밀고 올라가 터져버리는 꽃의 절정이 잔의 구연부에서 완성된다. 그래서 작은 나팔꽃이 연상된다.

구연부 부근은 약간의 턱을 만들어 나름 경계를 이루었다. 구연부는 아랫부분의 턱이 진 경계까지 이어진다. 돌대처럼 자리한 음각의 공간

은 위쪽의 구연부와 그 아래쪽, 잔의 몸통을 구분 지으면서 마치 두둑처럼 둘러쳐져 있다. 논둑 위에 난 길을 걸어가는 환영이 인다. 손가락으로 눌러 만든 이 공간이 잔의 굴곡을 만들어 단계를 짓고, 그로 인해 몇 번의 꺾임이 일어난다. 잔의 몸통에는 구연부부터 바닥까지 수평의 선들이 잔잔하게 스치듯이 흐른다. 물가에 앉아 잔물결이 이는 수면을 보는 듯한 착시도 생기고, 물로 가득 채워진 용기의 내부를 들여다보는 투시의 욕망도 인다. 잔의 맨 윗부분은 육감적으로 두툼해서 관능적인 여자의 입술인 양 버티고 있어 자연스레 몸이 그쪽으로 기운다. 바닥은 납작한 수평으로 단단하다. 작은 잔에 손잡이를 붙이기가 사뭇 어려웠을 텐데, 장인은 잔의 위쪽으로 바짝 붙여 손잡이를 걸어두고 'ㄷ' 자 형태로 꺾어서 접속시켰다. 그렇게 해서 좁은 영역 안에서 상당히 흥미로운 손잡이가 탄생했다. 콘센트에 꽂힌 플러그처럼 잔의 기벽에 접속된 손잡이는 상당히 독창적인 존재가 되었다. 생각해보면, 잔의 몸체에 손잡이가 어떻게 교접하여, 어떤 생김새를 갖느냐 하는 문제는 치명적이다. 이 손잡이는 잔의 표면에 새겨진 무늬나 구연부의 층, 돌대보다 이 잔에서 가장 커다란 조형적 사건을 발생시킨다. 손잡이는 잔의 표면의 주변, 변두리를 서성이며, 어느 지점에 접속되어야 할지를 두고 끊임없이 망설인다. 이 우발적 접속이 예기치 못한 상황을 만들고, 조형의 미를 탄생시킨다. 손잡이는 분명 잔의 몸체로부터 영향을 받고, 그로부터 기인한다. 외부에 의해 정의된다. 동시에 손잡이는 우발적 접속으로 모종의 변화를 가져온다. 이웃한 힘들과 어떻게 접촉하는가에 따라 새로운 용법이 발명되고, 새로운 배치가 발명된다.

　•

　다른 것들과 접속하여 만들어지는 관계를 질 들뢰즈Gilles Deleuze,

1925~1995 식으로 말하자면 '배치'라고 하고, 또는 '기계'가 된다고 말한다. 어떤 배치 속에 들어가는가에 따라 전혀 다른 것, 다른 '기계'가 된다. 잔의 몸통과 손잡이가 만나 손잡이잔이 되는데, 여기서 잔의 몸과 손잡이의 접속의 관계는 무수한 사례를 동반한다. 그 접속점의 변화무쌍함이 이 잔의 조형성을 가늠하는 또 다른 분기점이다. 결국 손잡이는 외부에 자리한 잔의 기형, 형식과 상태에 따라 반응하고, 그에 의해 빚어지고 부착된다. 따라서 잔이나 손잡이의 정체성은 서로에게 견인되어 자리 잡는다. 손잡이는 잔의 외부에 기생하고, 그것을 흡수하고, 그 에너지의 흐름을 받아 자신의 처지, 형태를 구성한다. 그렇게 손잡이는 끊임없는 '구조적 짝짓기'를 행하며 살아가는 욕망, 생명의 존재다. 자기 바깥의 타자성에 대한 인식과 접속의 양태를 보인다는 것이다.[13] 그렇게 손잡이란 주체는 자신의 실존적 행위보다 뒤늦게 축조되어 나타난다. 사후성에 달린 문제이기에 그렇다. 선험적으로 이 손잡이가 고안, 구성, 제작되었다기보다 빚어진 잔의 완성 이후에 비로소 손잡이의 존재는 상상된다. 그 적절한 예를 바로 이 손잡이잔에서 여실히 만난다. 그러니까 손잡이잔의 기형, 형상 또한 이데아처럼 미리 주어지는 것이 아니라 비형상적인 것이 '주름'처럼 누적되면서 최종적인 결과로서 주어지는 것이 아닐까? 비본질적으로 비실체적인 것에 고유한 방식의 변주를 통해 독특한 본질을 획득하는 것, 그것이 이처럼 다양한 손잡이들이 지닌 핵심일 것이다.

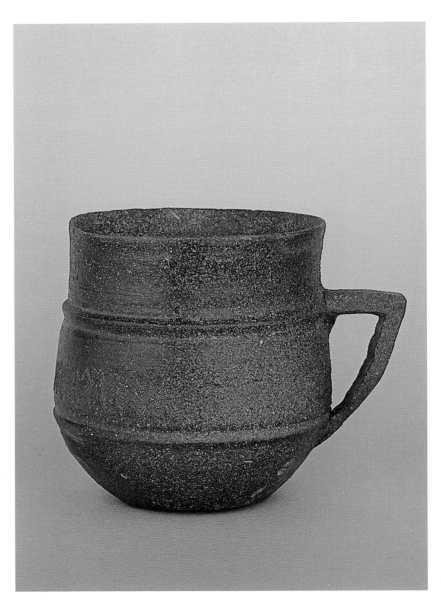

높이
10.5cm
입지름
9.5cm

직선의
맛을
주는
손잡이

　•

　묵직하면서도 아담한 이 잔은 우선 거의 쇠와도 같은 단단하고 강한 물성과 질감으로 서 있다. 중후하면서도 매력적인 기형이 둥글면서도 직선적인 면을 동시에 거느리고 묵묵히 서 있다. 그 자태가 마치 고목이나 바위같다. 다만 옆에 붙은 손잡이가 묵직한 몸통에 다소 파격적인 선과 조형미를 부여하며 'ㄱ'자 꼴을 만들고 단호한 각을 이루면서 기세 좋게 아래쪽으로 뻗어 내려간다.

　•

　몸통은 크게 삼등분으로 이루어져 있다. 곧게 뻗어 올라간 직선형의 구연부와 아래쪽으로 슬쩍 벌어지면서 서서히 내려가는 몸통 중앙 부분, 그리고 바닥을 향해 바짝 좁아지듯이 몰려가는 아랫부분이 선명하게 구분되어 자리한다. 그리고 이는 두툼하고 확고한 두 줄의 돌대가 만든 경계로 인해 새삼 선명하게 부각된다. 이 구분에 따른 각각의 면들이 저마다 다른 선과 색, 덩어리의 맛을 관능적으로 안겨준다.

●

　　　　원통형에 가까운 기형이지만 그 내부에 여러 다양한 볼륨을 풍성하게 끌어안고 있으면서도 변화무쌍한 덩어리감과 선의 여러 다양한 생의 양식을 중층적으로 전개하고 있다. 하나의 몸체 안에 최대한의 무브망이 격렬하게 선회하면서 무한한 진동을 자아낸다. 이 급격한 동세감과 변화를 동반하는 선의 조형미가 잔의 핵심이다. 그러나 이 잔에서 보는 이의 눈을 기어이 매섭게 찌르는 것은 각진 손잡이다. 마치 각진 손잡이를 잡아 돌리면 잔은 팽이처럼 회전할 듯하다.

　●

　　　　잔의 표면은 매끈하게 마감이 되어서 균질하고 조심스레 가공된 흔적으로 인해 완성도가 높은 모종의 경지를 보여준다. 더구나 자연유가 부분적으로 얹혀져서 자기처럼 빛나기도 한다. 물론 오랜 시간의 흔적과 흙물이 얹혀진 것들마저 함께하면서 표면은 무척이나 난해하고 매혹적으로 허물어지고 벗겨졌다. 그러나 그것들이 만든 잔의 피부는 은하계의 별무리들이 엉킨 자취를 환상적으로 연상시킨다. 흡사 자잘한 점들이 무수히 흩어져 있고 점점이 박혀서 빛이 나는 아름다운 장면이 상상되는가 하면, 저 단단하고 부푼 기형의 몸체가 서서히 모래가 되어 소멸해 가는 과정임을 가시화하기도 한다. 조금씩 무너지고 삭아지는 표면의 과정, 그 시간의 여정을 몸소 보여주면서 사라지기 직전의 잔해와도 같은 문드러진 피부의 마지막 얼굴을 열심히, 악착스레 내밀고 있다. 무표정하고 무뚝뚝한 얼굴 같기도 하고, 온갖 세월의 풍화를 견뎌낸 바위 같기도 한 몸이고 살이다. 전체적으로 진하고 무거운 갈색 톤의 표면 자체가 매혹적이다. 그것은 돌덩어리에 가까운 잔이기도 하다. 그러

니 나는 이 잔에서 나무이자 동시에 진한 색의 바위, 어두운 돌을 연상한다.

이 잔은 그저 용기로서의 형태만 침묵 속에 거느리면서, 모든 수식과 장식을 죄다 죽이고 있다. 돌이자 잔이고 자연이고 기물이다. 그 경계는 없다. 이 단순함과 과도해 보일 정도의 소박함이 가야와 신라시대 손잡이잔의 진정한 매력 가운데 하나이기도 하고, 이 미의식이 유장하게 이어져 오늘날까지 전해지고 있다고 본다. 단순함과 고졸함, 소박함과 절제된 조형의식은 한국미의 가장 중요한 특성을 이룬다. 거의 직사각형이나 원통에 가까운 몸통의, 위에서 바닥에까지 이르는 공간을 차지하는 손잡이는 뒤집어진 역삼각형의 형태로 몸통에 바짝 붙어 있다. 두 줄의 돌대에 끼워 맞춰져 내려오고 있는 이 손잡이는 반듯하게 직진하다가 45도 각도로 잔의 바닥 면을 향해 하강한다. 손잡이의 직선은 급한 경사를 이루며 바닥 면을 향해 내리꽂히듯이 박혀 있다. 더구나 손잡이는 칼로 예리하게 깎여서 납작하고 절도 있는 직선, 사각형의 면을 날카롭게 보여주며 내려간다. 아래쪽으로 갈수록 불규칙적인 선, 면을 보여주는 손잡이는 당시 이를 만들었던 순간의 장인의 떨림과 긴장감을 예민하게 전달하면서 일그러지고 있다. 대부분의 손잡이잔이 비교적 부드러운 곡선으로 이루어진 데 반해, 이 잔처럼 날카롭게 절단된 단면이 드러나면서 직선의 각을 지닌 맛을 주는 손잡이는 매우 드물다. 부드러운 유선형의 몸통과 풍성한 볼륨, 여성스러운 은밀하고 부드러운 둥근 맛을 안겨주는 것과 날 선 구연부의 직선의 맛과 각진 손잡이 등이 서로 강한 대비를 이루는 잔은 단아한 몸체 안에 이처럼 날카로운 대비와 그로 인해 발생하는 긴장감을 두루 간직하면서 진동한다.

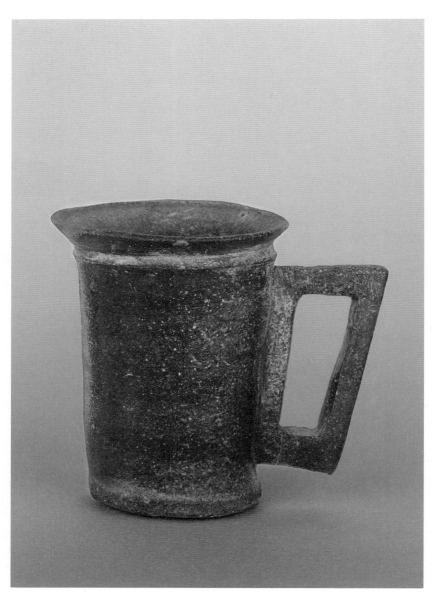

높이
8cm
입지름
6cm

각과
힘을
품은
직각의
손잡이

　　작은 손잡이잔을 주로 모으다 보니, 그동안 무척 다양한 것들을 접하게 되었다. 서울의 인사동을 비롯해 답십리와 장한평, 그리고 대구, 안동, 진주, 부산 등지에서 꽤 많은 잔을 구했다. 한편으로는 박물관을 순례하면서 각종 토기 잔을 유심히 보면서 눈에 익히고 있다. 각종 도록, 책자 역시 토기를 관찰하고 파악하는 데 많은 도움을 준다. 그러나 역시 잔에 대한 관심, 관찰과 애착은 자기 돈을 주고 사는 데 비례해서 깊어지는 것 같다. 대부분은 일반적인 기형과 문양, 손잡이를 지니고 있지만 극히 예외적으로 특이한 사례를 간혹 만난다. 흔치는 않다.

　　이 잔은 매우 작은 것으로, 몸통의 윗부분과 아랫부분에 이르기까지 꽉 차게 손잡이를 달아놓았다. 경질의 토기 잔이자 색채 역시 황토색과 청회색 등 온갖 희한한 색이 뒤섞여서 이루 말로 표현할 수 없는 진중한 색의 중후한 맛을 질펀하게 안겨준다. 더구나 표면은 여러 생채기와 시간으로

만들어진 자취들까지 뒤엉켜, 이들이 이룬 아름다운 세계가 보는 이를 압도한다. 단순한 원통형의 기형이 약간 위로 상승하는 직선을 이루며 올라가다가 입구 부분에 이르러 마치 활짝 핀 꽃처럼 밖을 향해 뒤집히듯이 벌어졌다. 한 송이 꽃이 슬그머니 피어나는 형국이다. 구연부의 다소 두툼한 살에 입술이 닿아 잔 속의 내용물을 섭취하는 순간을 상당히 감각적으로 상상하게 해주는 원선이고 흙의 두께이고 살이다.

　　●

　　목 부분과 하단에는 동일하게 두툼한 선을 둘러서 안정감을 주었고, 동시에 단조로울 수 있는 몸통에 몇 겹의 굴곡, 주름과 리듬을 만들고 있다. 그래서 마치 잔의 바닥부터 둥글게 말려 올라오다가 다시 쭉 펼쳐지면서 몸통을 단호하게 만든다. 그러다가 이내 살짝 말리고는 슬쩍 바깥으로 밀려나면서 일정한 높이로 솟아올라 잔의 입구 부분을 만들었다. 어쩌면 이 윗부분에 구현된, 벌어진 접시 모양의 구연부를 만들기 위해 몸통 전체를 섬세하게 고려하며 만들었다는 인상을 준다.

　　●

　　그러나 이 잔을 망설임 없이 구입한 계기는 바로 직각의 손잡이였다. 이런 특이한 손잡이를 지닌 것은 무척 드물다. 손잡이는 날카롭고 예리한 직선으로 각이 져 있고, 또한 급경사를 이루며 바닥까지 길게 내려가 있다. 몸통의 측면에 단단하게 붙어 밖으로 팽창하는 듯한 손잡이는 어찌나 힘 있고 단호하게 자기 존재감을 방증하는지 그저 놀라울 뿐이다. 특히 대나무 칼로 손잡이 안쪽 부분을 단호하게 도려내 타공한 부위에는 다소 섬뜩할 정도의 기세가 느껴진다. 정교하다기보다는 무심하게, 대충 절개한 흔적

이 거칠게 드러나 있다. 그것이 손잡이의 내측 부위에 자연스레 굴곡을 주어 매끄러운 라인에 파격을 안기는 한편, 손으로 집을 때 미끄러짐을 은연중 방지하는 것도 같다. 기형의 몸통 측면에 붙은 쪽은 반듯하고 직선으로 절개한 선이 지나가는 반면, 밖으로 경사진 손잡이 부분의 내부는 대충 잘라낸 단면이 그대로 노출되어 있다.

·

　　　무수한 잔을 접했지만 손잡이가 이만한 각과 힘을 지닌 것은 극소수다. 이런 물건을 찾았을 때의 희열은, 그래서 형언하기 어렵다. 짧은 생각이지만 수집이란 결코 수량이 아니라 바로 이 같은 특질을 지닌 것을 골라내는 일이라고 생각한다. 양의 문제가 아니라 질의 문제인 것이다. 대부분의 손잡이는 부드러운 유선형으로 되어 있는 반면, 이 잔의 경우 기하학적인 선으로 마감되어 있다. 바로 이 선 때문에, 이 잔은 다른 잔과 현격한 차이를 발생시킨다. 그만큼 이 직선의 맛이 대단한 힘을 발휘한다. 생각해보면, 모든 좋은 작품의 질은 결국 결정적인 선에 달렸다. 그것이 모든 조형의 본질이다.

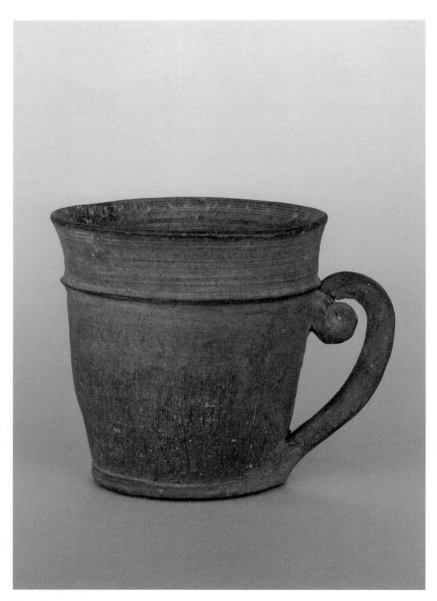

높이
10.2cm

입지름
9.5cm

고사리
형상의
손잡이

　이제 막 물레로 빚어 건져 올린 생생함과 신선함이 듬뿍 묻어 있는 잔이다. 날렵한 손놀림으로 매만진 구연부의 두툼하고, 확실한 면적을 지닌 공간이 이 잔의 매력이다. 한 번에 '쓰윽' 문질러 완성한 장인의 존재가 그 부위에 확고하게 새겨져 있다. 구연부는 마치 펼쳐진 화면이나 막과도 같아서, 그것 자체가 그림을 제공하며 막아선다. 마치 재독 화가 송현숙1960~이 그린, 템페라 물감을 귀얄붓으로 단호하게 긋고 지나간, 획으로 이루어진 그림이 떠오르는 구연부다. 가로줄이 재빠르게 지나가고, 이 경쾌하고 활달한 선의 질주는 흙의 피부를 예리하게 스치면서, 또 긁어가면서 매력적인 선의 자취를 유장하게 끌고 가는데, 이 선은 외부와 내부에 동일하게 펼쳐지고 있다.

　이 잔에서 가장 예민하고 민감하게 다듬어진 부분은 바로 잔의 윗면, 넓적하게 펼쳐진 구연부다. 분청자 접시에서 만나는, 귀얄붓으로 단호하고 즉흥적으로 한번 칠해버린 대담함과 거침없는 미감을 여기서도 접한다. 잔의 내

부로 들어가, 구연부 안쪽까지 선을 돌려 문양을 남긴 경우는 매우 드문 편이다.

　　　　　구연부와 몸통은 일정한 각도로 꺾여 분할된 선으로 접혀 있다. 위나 아래의 흙덩어리가 밀려 나와 일정한 층을 조성하고, 그것들이 서로 붙어서 입술처럼 비교적 두툼한 두께의 경계선을 만들면서 선명하게 자리한다. 신속하게 선회하는 선들이 가득 펼쳐진 구연부와 달리 몸통은 대조적으로 단순하고 밋밋하다. 배흘림기둥처럼 볼록하니 부푼 몸통은 그릇, 용기의 팽창성을 극대화하면서 잔에 담을 수 있는 액체성의 물질을 넉넉히 포용하겠다는 의지를 가시화한다. 부푼 몸통의 피부 위로는 자글자글한 상처들이 가득하다. 구연부에 생긴 가로선과 달리 수직으로 하강하는 몇몇 선들이 충돌하면서 위아래의 대비를 흥미롭게 보여준다. 물론 이 표면에 난 선들은 사후적인 결과물이다. 장인의 의도와는 무관한 것이다. 그저 오랜 시간과 이후 사람들의 손을 타면서 불가피하게 만들어진 흔적들인데, 묘하게도 수평과 수직의 조화를 이루고 있다. 더구나 몸체에 난 세로선들은 비처럼 하강한다. 더러 표면이 드문드문 깨져나가고 긁힌 상처들은 그것대로 다소 밋밋할 수 있는 몸통을 나름 볼만한 장소로 돌변시킨다. 어둡고 깊은 색조 안쪽은 태토가 박혀 있었음을 암시하듯 바닥, 표면의 근저에는 흙의 본 얼굴이 깊숙이 잠겨 있다.

　　　　　한편 이 잔에 와서 바닥은, 구연부와 마찬가지로 몸통과 분리되듯 나름 일정한 높이를 지닌 독립된 영역으로 자존한다. 약간의 두께와 높이를 마치 지지대·받침대처럼 거느린 바닥은 잔의 몸통에서 약간 빠져나와 바깥으로 밀려나 있다. 그 사이에 또 하나의 선, 돌대가 위치해 있는데, 이는

손잡이의 바닥 부분으로 가면서 자연스레 파묻힌다. 구연부 바로 아래쪽에서부터 우아한 곡선의 리듬을 타고 독립된 바닥 면으로 밀고 내려오는 손잡이는 길고 가는 편이다. 더구나 안쪽으로 고개를 처박고 말려 있다. 이른바 고사리 또는 달팽이 형상의 손잡이라 부르기도 하는데, 이는 구름의 이미지에서 나온 것으로 보기도 한다. 당시 사람들이 지닌 하늘과 구름, 비와 물에 대한 신앙심과 경외감, 그리고 그것과 죽음의 상관성이 이런 문양의 손잡이를 가능하게 했다고 본다.

●

쩨나 감각적이고 장식적인 손잡이다. 외형적으로는 우아함과 세련성을 특징으로 하는 서구 귀족 문화의 소산인 18세기 로코코 양식을 연상시킨다. 'C' 자, 'S' 자 같은 기본 형태 위에 교차곡선과 역곡선을 그린 문양 장식이 그것인데, 로코코란 말은 인공 동굴을 장식하는 데 쓰인, 조가비로 장식된 바위를 가리키는 프랑스어 '로카유rocaille'에서 나온 말이다. 그러나 이 손잡이잔의 장식은 로코코의 과장됨과 지나침을 벗어나 그것과는 비교할 수 없는 수준으로, 절제되고 간결하며 소박한 자태로 품위 있게 붙어 있다. 고개를 처박은 채 아래를 보는 손잡이는 자신의 길고 긴 몸통을 잔의 바닥에 착지시킨 후, 잔에 기생하는 자신의 존재를 소박하지만 당당하게 드러내고 있기도 하다.

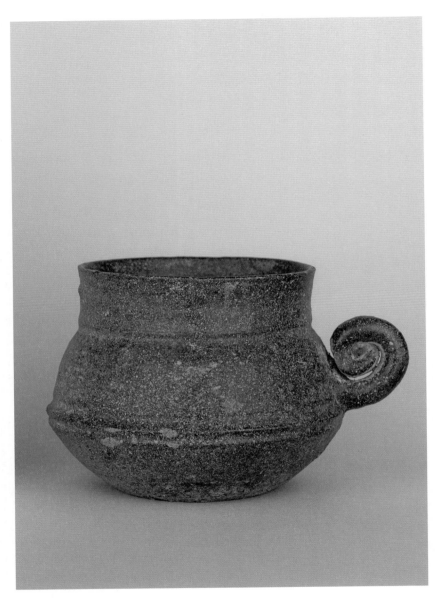

높이
9.8cm

입지름
9.6cm

달팽이
모양의
손잡이

오랜 시간의 개입으로 생긴, 불가피한 상처인 표면의 박리와 박락이 역설적으로 이 잔의 피부를 매혹적인 상태로, 회화적인 표면으로 탈바꿈시켰다. 약간 주저앉은 듯한 바닥과 그 위에 올라선 몸통, 그리고 바짝 서 있는 구연부 등 크게 3등분된 이 잔은 각각의 절묘한 비례감 때문에 세련된 조형미를, 귀족적으로 자아낸다. 이런 맛은 직선에 가까운 잔과는 또 다른 아름다움이다.

이 역시 풍만한 볼륨감을 거느리며, 잔의 내부에 조성된 공간의 물리적 크기와 부피를 외부로 밀어내며 과시한다. 하지만 턱없이 부풀기만 한 것은 아니어서 다소곳이 팽창하다가 하강하면서 바닥 쪽으로 급하게 잦아드는, 유려한 선을 그리며 조신하게 주저앉았다.

잔의 몸통에는 구연부 밑에 한 줄, 그리고 몸통 중앙에 두 줄의

돌대가 두툼하게 부풀어 오르듯 자리하고 있다. 이 둥근 양감을 지닌 돌대는 결코 과하지 않은 선에서 조금씩 융기한 부위들로 이루어졌다. 한편 풍만한 기형에 비례해, 바닥 부분이 상대적으로 낮고 좁게 자리하면서 마치 솥단지처럼 안정감이 있다. 전체적으로 이 잔에서는 모종의 강건한 여성성이 느껴진다. 관능과 강건함이 한자리에 뒤섞인 상태인 것이다.

●

이 잔의 백미는 단연 몸체를 숙주 삼아 자라난 듯한 고사리 형태의 손잡이다. 또한 이는 달팽이 모양의 손잡이잔이라고도 부른다. 사실 고사리나 달팽이를 연상시키는 손잡이의 형태는 당시 사람들의 세계관의 표상화에서 기인한다. 보통의 손잡이는 반원형, 귀의 형태를 연상시키는 편이라면, 그것 못지않게 고사리 모양이라고도 부르는 손잡이잔도 흔하다. 사실 이 고사리 문양은 바람 모양이라고도 한다. 비를 내리게 하는, 비를 응축하고 회임한 바람의 형상을 지닌 것이라 할 수 있는데, 동심원으로 안으로 말려 들어간 선의 맛이 재미있고 감각적이다.

●

빗살무늬토기 제작 이전부터 한반도의 신석기인들은 하늘 속의 물, 구름, 비의 세계관을 그릇 표면에 새겼는데, 그것이 문양, 무늬가 되었다. 달팽이나 고사리 모양으로 표현한 것은 세상 만물이 구름에서 비롯된다는, 이른바 우운화생雨雲化生의 세계관을 반영한다고 한다. 여기서 구름은 결국 비, 물의 기원이니, 물에 대한 간절한 희구를 반영하는 것이고, 이는 지속적으로 토기 잔에 출몰하는 돌대, 선, 파상문과 궤를 같이하는 것이다.[14] 또는 다시 돌아갈 하늘의 별자리를 새긴 것인지, 많은 자손을 두기 위한 축원으로 여성의

성기를 그린 것인지, 또 내세를 위한 것인지 모를 동심원으로 보이기도 한다.

　　　·

　　　이 잔은 자기 몸에서 바람을 불어내고 있는 듯하다. 생명이 발아하는 듯도 하고, 구름이 부풀어 오르는 것도 같다. 그릇의 살이 기운차게 선이 되고, 밀고 올라가서 말리며 원을 이룬다. 이런 모습은 신라 금관이나 요대에 매단 '곡옥'을 닮기도 했다. 태아나 누에를 형상화한 곡옥과 유사한 형태를 지닌 손잡이는 집어 들기에는 다소 불편한 것이겠지만, 일상에서 사용되기보다 분명 제의용·부장용 잔으로서의 용도가 앞섰을 것 같다. 잔 스스로가 구름이 되고, 비가 되고, 하늘이 되는 동시에, 환생의 욕망을 형상화한 문양이 손잡이가 되고 있다.

　　　·

　　　한편 지렁이처럼 생기기도 한 손잡이는 제 몸을 반으로 돌돌 말아서 고개를 처박고, 제 몸의 기원인 잔의 표면에 몸을 갖다 대고 있다. 마치 잔의 몸에 말을 건네듯, 그 몸에 기생해 있는 손잡이는 부풀어 오른 기형의 가장자리에서 한순간 빠져나와 허공에 대고 힘차게 꿈틀거리며, 원형의 곡선을 제 몸 안으로 그리다가 멈춘다. 유사한 손잡이를 자주 접하는데, 저마다 조금씩 다른 형상으로 더 밀고 나가거나, 완전한 원형을 유지하거나, 직선형으로 멈추거나, 또 더 위로 밀고 올라가거나 하는 등 갖가지 형태를 띤다. 그러면서 잔의 몸통에서 생기 있게 빠져나가 어디론가 비상하려 한다.

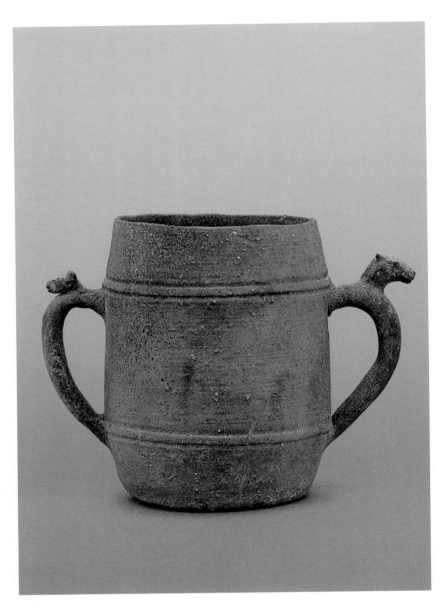

높이
18cm
입지름
10cm

두 마리
짐승의
머리를
단
손잡이

이례적인 기형과 손잡이를 지닌 매우 특이한 잔이다. 상당히 큰 잔이고 특별한 손잡이를 지닌 잔이다. 회색 톤의 피부를 머금은 잔의 표면은 비교적 거칠고 애매하게 문질러진 상처들로 참혹하지만 단순하고 정직한 원통형의 기형, 그러니까 직선의 몸체가 소박하게 버티고 있을 뿐이다. 그러고는 두 줄의 돌대가 표면을 깊게 파고들며 반듯한 선을 긋고 있다. 이것만 본다면 상당히 심심하고 적조한 표면을 지닌 잔이 되었을 것이다.

두 줄의 굵은 선은 상단부와 하단부를 정확하게 구분 짓고, 그 사이의 중앙 부분을 큼직하게 남겨주었다. 이 여백과도 같은 공간은 비어 있어서 공허하다. 그러나 이 부분은 형언하기 어려운 미묘한 색채와 피부의 다채로운 질감 등으로 비벼져서 시선을 잡아끈다. 구체적인 형상이나 문양이 없이도 이 비어 있는 듯한 표면이 역설적으로 추상회화와도 같은, 표현할 수 없는 그 무엇을 가시화한다. 오히려 더 풍부하고 매혹적인 장면을 선사한다.

마치 대나무를 잘라 만든 것처럼 대통을 연상시키는 이 잔은 몸체의 위와 아래 부분에 뚜렷하게 자리 잡은 돌대가 깊고 유장한 자취를 남기며 뱀처럼 지나간다. 이 돌대가 기형을 삼등분하고 있는데, 그로인해 나뉘어진 맨 윗부분과 아래 부분은 거의 대등한 면적을 차지하고, 나머지 가운데 부분만이 상대적으로 넓은 면적으로 차지하고 있다. 그리고 바로 이 장소, 공간이 회화의 화면과도 같은 역할을 하면서 광막하게 펼쳐진다. 보는 이의 시선과 마음을 마냥 흡입해낸다.

커다란 원통형의 이 잔은 밝으면서도 어둡고 어두운 듯하면서도 밝은 색조를 머금고 서 있는데, 그 모습이 마치 오랜 벽면을 마주 대하고 있는 것과도 같다. 이 기이한 회색조의 표면은 보는 이의 시선을 오래 머물게 한다. 이미 피부 자체가 모종의 상형문자 같고 그림 같고 텍스트 같아서 그것을 공들여 보고 읽어야 할 것만 같다. 회색에 가까운 색이긴 하지만 그 안에는 여러 착잡한 색이 엉겨 붙어서 무수한 변화를 낳고 있다. 동시에 피부에는 상처나 흔적, 약간씩 융기된 부위들이 촘촘히 박혀 있어서 상당히 촉각적인 지각을 유발한다. 하여간 이 잔의 색도 무엇이라 표현하기가 어렵다. 특정 대상의 형체나 색채를 지시하는 우리의 언어와 문자는 결국 불구적이다. 그것은 부득불 다른 것을 빌려서 설명할 수밖에 없다. 이른바 은유, 수사의 도움이 요구된다. 스스로 자립할 수 없어 은유에 기댄다.

'모든 형태는 은유의 조명을 받아 의미를 갖게 되며, 그렇지 않

다면 아무도 모르는 숲속에서 저 혼자 쓰러지는 나무와 같은 것이다.'이성복 그러니 은유는 은유하는 자와 아무런 관련이 없는 것들에 은유하는 자 자신의 기억과 욕망을 각인시키려는 부질없는 시도라고 한다. 은유를 통해 태어나는 한 모든 의미는 무의미에 지나지 않으며, 은유의 바깥은 몰의미, 혹은 단순히 '은유의 바깥'에 불과하단다.[15]

•

　　　나 역시 이런저런 은유를 빌려 이 오래된 손잡이잔을 설명, 해석하려 한다. 이것의 형체와 색채에 대해 나의 시욕망視慾望을 투사한다. 그러니 나의 모든 글은 나라는 실체 없는 자아, 허구인 자아의 기억과 욕망을 잔에 부여하고 각인하는 것인지도 모른다.

•

　　　무척이나 애매하고 난해한 회색 톤을 거느린 잔의 색채는 내 기억에 의지해, 자작나무의 피부나 어느 사찰의 오래된 기와 혹은 경주 남산의 석불이거나 석탑의 피부 등을 또한 연상시킨다. 그것은 이 땅에서 나고 자란 이들이 이곳에서 구한 재료를 갖고 만든 것들이 오래 살아남아서 지금 내게로 온 존재의 피부색인데, 그것이 과연 죽은 것인지 살아있는 것인지 알기는 어렵다. 아마도 삶과 죽음의 경계를 훌쩍 뛰어넘어 이룬 것들만이 지닐 수 있는, 어느 메마르고 파리한 색인 것은 어렴풋이 짐작이 가기도 한다. 그러나 이 색은 분명 시간의 무게와 압력이 만든 색이라 현재의 시간에 서 있는 자들은 쉽게 납득하거나 수용하기 어렵고 이해하기 어려운 저 먼 곳의 색이다. 우리가 색을 이해한다는 것도 이렇게 시간이 필요하고 요구된다. 색채의 진정한 힘과 무게를 결정하는 것은 바로 시간의 힘에 있음을 나는 이 잔의 피부에서 거

의 절망적으로 깨닫는다. 그것은 죽음에 가까운 색이기도 해서 현재의 삶 앞에서 논하거나 평가하기란 곤혹스럽다. 잔의 피부는 모든 언어와 수사를 지우고 그저 제 몸으로만, 살로만 모든 이야기를 발설한다.

●

　　　　차분하고 담담한 색채와 기형을 지닌 이 잔은 침묵으로 마냥 고요한데, 유난히 이색적으로 부착된 두 개의 손잡이가 눈길을 끈다. 양손잡이가 부착되어 있고, 그 손잡이 상단에 짐승의 머리가 얹혀 있다. 이런 유형의 손잡이 잔은 상당히 이례적이고 특수한 편이다. 새의 대가리가 붙은 경우는 흔한 편이지만 그 외의 동물의 것이 부착되는 것은 드문 편인데, 이 손잡이잔은 양쪽에 각기 하나씩 동물의 머리를 달고 손잡이 바깥쪽을 응시한다. 이 동물 형상이 토기에 부착되는 대표적 사례를 우리는 스키타이 문화에서 엿볼 수 있다. 스키타이인Scythians은 흑해의 북쪽 연안에 인접한 스텝지대에 거주하고 있던 부족을 일컫는다. 동물 모양의 여러 가지 양식화된 공예품, 특히 검이 스키타이 미술의 특징이다. 한편 기원후 1~2세기 가장 번성한 것이 사르마티아 문화인데, 이는 유목 종족들이 합쳐진 일종의 국가연맹이다. 이들의 토기에 붙어 있는 동물 형상이 인상적이다. 이들은 기원후 4세기까지, 즉 훈족이 침입해 올 때까지 남러시아 스텝지대를 지배했다. 기원후 1~2세기까지 동물 형상의 손잡이가 달린 용기는 돈 강江과 북부 코카서스뿐만 아니라 쿠반 주민이 거주하던 사르마티아 지역에도 널리 퍼져 있었다. 이들이 제작한 동물 모양 손잡이에서 동물은 바로 그릇 안의 내용물을 보호하기 위한 수단의 역할을 하고 있었는데, 손잡이의 모든 동물상들이 주둥이를 그릇 입구 쪽으로 향하고 있는 것이 그 이유다. 그릇 안으로 들어오는 온갖 악령을 막는

수호로 간주하려는 것이 그 의도다.

◆

원통형의 기형을 지닌 잔에 좌우대칭으로 양손잡이가 부착되어 있다. 물론 정확한 대칭 구조를 이루고 있는 것은 아니다. 좌우가 약간씩 서로 다른 차이를 지니며 부풀려 있고, 그 곡선이 손잡이 형태를 지니면서 단단하게 부착되어있다. 그리고 두 줄이 돌대 사이로 자리한 손잡이의 상단 부위에 마치 처마에 자리한 잡상처럼 동물의 머리가 올라가 있다. 개의 대가리로 보이나 정확히 어느 동물이라고 장담해 말하긴 어렵다.

◆

보통은 새를 부착하는데, 이는 가야의 조령 신앙鳥靈 信仰과 관련된 것이다. 새는 지상계와 천상계를 연결해주고 지상에 저당 잡힌 이들의 애틋한 소망을 신에게 전하는 전령이다. 마음에 날개를 달아주고 소망과 기원이 저곳에 닿기를 바라는, 새의 힘에 의지하고 싶은 마음이 잔의 몸통에 새의 형상을 달아놓았다. 또한 새가 죽은 이의 영혼을 하늘나라로, 사후 세계로 인도해주리라는 믿음에 기반했을지 모른다. 당시 새 모양 토기는 부장용품으로 많이 제작되었는데, 이는 망자의 식량으로 오리와 새를 공헌貢獻한 것이거나 새가 영혼을 인도하는 매개로 인식되어 부장했을 가능성이 크다고 한다. 특히 가야 지역에서는 철새인 오리가 많이 제작된 것에서 그렇게 추정된다고 한다.[16] 대부분 손잡이의 윗부위에 새의 대가리만 갖다 붙이는 형국으로 이루어진 손잡이잔이 빈번하게 출현하는 것도 그와 동일한 이유일 것이다.

◆

그러나 이 잔은 새를 대신해 보다 무서운 동물의 머리를 조각

해 놓았다. 그 생생한 표정과 눈매가 압권이다. 오른쪽의 것이 더 생생하고 뛰어난데 반해 왼쪽 것은 작고 애매하게 빚어졌다. 그래서인지 이 큰 잔은 오른쪽을 향해 돌진하는 듯한 기세, 형국을 만들어보인다. 그 기운이 생생하다.

•

　　　죽은 이에게 바치는 산 자들의 정성과 기원으로 인해 붙은 주술적 차원을 거느린 동물의 대가리 형상은, 우아하게 변형된 디자인으로 손잡이로서의 역할을 겸하면서도 특정 동물의 이미지를, 멋들어지게 간추려 지탱하고 있다. 다소 단순하고 소박한 기형에 단호한 두 줄이 돌대만이 리드미컬하게 조형된 몸통에 이색적인 궤적을 보여주는 이 손잡이는, 그만큼 특별히 신경 써서 제작한 공력과 조형 감각이 돋보이는 유난스런 영역이다. 그리고 손잡이에 달라붙은 무서운 동물의 대가리만큼이나 중요한 것은 이 손잡이를 이루는 타원형의 곡선이다. 이 선은 당시 가야와 신라인들의 세계관을 표상한다. 그런 의미에서 그것 역시 무엇인가의 '표현'이다. 그런데 표현 주체와 표현 대상을 동시에 아우른다. 무엇인가를 표현하고자 하는 존재의 관점이 일방적으로 투사되는 것이 아니라 역설적으로 제작 과정 중에서 예기치 않게, 의도와 무관하게 발생하는 것 또한 표현이다.

•

　　　또한 표현은 표현하고자 한 것이 온전히 다 드러날 수는 없는 것이다. 표현은 표현 가능함과 표현될 수 없는 불가능함 사이에서 동요를 일으킨다. 그 접점에서 무엇인가가 생산된다고 말해야 한다. 의도에 종속되는 것 같으면서도 결코 의도를 충족시키지 못하고 미끄러지는 것 또한 표현이다. 사실 모든 미술에서 표현된 것들은 재현 가능한 것을 재현하기 위한 장

치로서 기능한다기보다는 재현 불가능한 것을 오히려 더 풍부하게 보여주는 효과에 해당한다.

·

　　무덤 속에 들어가 시신과 함께하며 주검을 보호하고 이를 덮칠 수 있는 온갖 악령을 물리쳐야 할 의무를 부여받은, 손잡이에 부착된 동물은 험상궂은 표정으로 어딘가를 매섭게 노려보고 있다. 저 동물이 시선이 이 손잡이잔에서 가장 의미심장한 장소다. 지상계와 천상계를 연결하고 죽은 이를 하늘나라로 건네는 역할을 하는 동시에 행여 망자에게 닥칠 불경스러운 일을 방지하는 부적의 차원에서 혹은 시신을 보호하고 위무하는 수호의 차원에서 손잡이잔에 부착된 동물의 대가리는 사실 특정한 동물의 사실적인 재현이라기보다는 그것을 넘어서 있다. 어느 동물, 혹은 개의 대가리를 보여주는 것으로는 도저히 재현할 수 없는 것을, 그 비가시적 세계를 오히려 풍부하게 상상하게 해주는 일종의 장치로 손잡이에 부착되어 있다고 볼 수는 없을까?

·

　　양손잡이의 날렵하고 우아한 곡선이 아름답게 포물선을 그리며 잔의 몸통 양쪽에 자리하고 있다. 둔중하고 묵직한 잔의 진중한 자태와 담담하면서도 무게감이 있는 색채를 가볍게 들어올리는 이 손잡이는 또한 고즈넉하게 바닥에 자리한 잔의 몸통과 중력의 법칙에 종속되어 순응하고 있는 잔의 육체에 생동감과 활력, 비상의 동세를 부여하면서 무거워 보이는 잔의 물질성을 순식간에 휘발시키고 연소시킨다. 다소 무겁고 단조로워 보일 수 있는 잔의 기형은, 단순성 안에서 최대치의 율동을 만들며 대단한 포름을 매끄럽게 걸어놓은 손잡이와 완벽한 한 쌍을 이루고 있다.

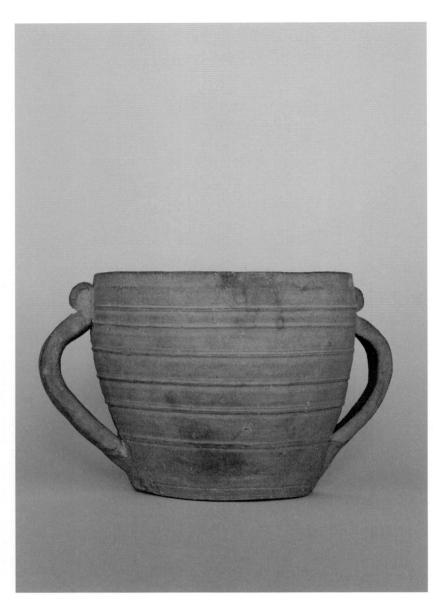

높이
13.5cm
입지름
15cm

2
0
2

장인의
지문이
있는
좌우대칭의
손잡이

전형적인 가야시대 잔의 미를 대변한다. 침착하게 조율된 색채감이나 조형미가 지극히 세련되고 귀족적이다. 몇 개의 색이 자연스레 우러나는 피부, 그 미끌거리는 듯한 매끄럽고 투명하며 담백한 피부, 얼룩진 자연 유약의 번짐이 흡사 눅눅한 선염기법의 수묵화 같은 맛을 선사한다. 그리고 그 사이를 경쾌하게 가로지르는 여러 줄의 돌대, 선들이 무척이나 운율적이다. 기품 있고 고급스러운 점이 가야 토기의 맛이 아닌지 모르겠다. 입구가 넉넉하게 넓고, 하단으로 갈수록 다소 좁아지는 형국의 잔인데, 특이한 점은 양쪽으로 손잡이를 대칭으로 붙여놓았다는 사실이다. 좌우대칭의 손잡이가 위로 슬그머니 상승하면서 부풀어 오르는 토기 잔의 볼륨을 더욱 외부로 증폭시키고 있다. 그로 인해 토기 잔은 자신의 몸체가 보여주는 팽창감을 그릇의 내부에 간직할 뿐만 아니라, 이를 무한히 밖으로 잡아당겨 부풀리면서 허공 속으로 몰아가는 진동감을 안겨준다. 그런 파장의 소리가 환청처럼 들린다.

손잡이는 흙을 기다란 막대 모양으로 각지게 빚은 후, 구부려 갖다 붙여놓았다. 따라서 둥근 유선형의 몸통에 슬그머니 달라붙어 있는 손잡이의 모서리 부분은 선이 확연히 살아 있으면서 곡선과 직선의 날카로운 대비, 상극의 대비를 조화롭게 맞물려준다. 특히 손잡이 하단 부분을 유심히 보면, 아래쪽에 손가락으로 힘껏 눌러 붙인 자국이 생생하게 남아 있다. 그리고 이 부분에는 놀랍게도 장인의 지문이 확고히 묻어 있다. 나는 자주 토기 잔에서 이와 같은 지문을 발견하는데, 그럴 때마다 시간을 초월하여 죽은 이와 산 자 간의 기이한 접촉에 긴장감을 느낀다. 그 지문을 보면서 새삼 잔을 만든 이의 극진한 공력과 놀라운 조형미를 가능하게 한 손끝의 힘과 감각을 공유한다.

당시 가야의 장인, 도공이 빚은 손잡이잔은 제의용 도구로서 일상의 용기로서 주문 생산된 것들이다. 장인들은 그러한 요청에 순응해 수많은 잔들을 제작했을 것이다. 그리고 그 손잡이잔의 기형이나 문양은 당시 사회가 요구하는 모종의 세계관, 이념에 따른 법칙에 준해서 이루어졌다고 이해된다. 그러나 반드시 그러한 관념성이 물질성보다 우위에만 있지는 않았을 수도 있었으리라.

어느 천재적인 장인은 주어진 규범과 틀, 관념 안에서 작업하지만 그로부터 벗어나 도저한 개인성으로 만들어낸, 한 개인의 정신성으로 충만한 손잡이잔을 이렇게 빚어놓기도 한다.

예술은 기술로서 일정한 규칙을 습득하고 실행하는 것을 전제

하기는 하지만 또한 이러한 규칙으로 완전히 환원할 수 없는 어떤 요소가 분명히 존재한다. 이 규칙에 의거하되 속하지 않는 어떤 요소를 이마누엘 칸트Immanuel Kant, 1724~1804는 타고난 천재의 '자연'이라고 보았다. 그러니까 천재는 기술에 규칙을 부여하는 자연의 마음을 소유한 존재라는 것이다. 이러한 천재는 먼저 단순한 모방에 그치지 않는 독창성을 만들어내고, 이 독창성이 다른 예술의 전범으로 자리 잡아 범용화하게 만든다는 것이다. 여기서 천재 또한 이 념이 어떻게 생겼는지 모른다는 점에서 '자연'이라고 칸트는 보았다. 물론 이러한 천재 또한 결코 자신의 시대를 넘어서지는 못한다.

◦

그동안 수집한 수백 여 개의 손잡이잔을 들여다보면 칸트가 말하는 천재 혹은 천재적인 장인이 만들었다고 생각되는 잔이 분명 몇 개는 있다고 생각된다.

◦

손잡이 끝은 둥글게 말아 올린 후 안으로 밀어 넣고, 그 안에 음각의 선을 새겨 동심원의 문양을 장식했는데, 이는 고사리 모양 장식으로 불린다. 주로 함안 지역에서 만든 것들이 대부분이다. 그것은 흡사 영기문靈氣紋이기도 하고, 태양을 암시하는 원형의 문양, 그러니까 만물의 기운, 생장하는 힘의 도상이자 기호에 해당한다고들 하지만 구름이거나 하늘, 비와 물에 대한 기원과 깊은 연관이 있어 보인다. 또는 죽어서 하늘로 돌아가겠다는 의지의 표시가 아닐까 한다. 이른바 죽어서 구름이 되고 하늘로 올라가서 영생과 불사의 삶을 살고자 하는 것이, 당시 사람들의 세계관이었고 간절한 희망이었다. 그렇기에 부장용으로 함께 들어가는 이 토기 잔들의 문양에는 이러한 상

징이 장식되어 있을 수밖에 없었다. 그것은 마치 지금으로부터 6000년 전에 오리엔트에서 발생했던, 지금까지 고고학계에 알려진 세계에서 가장 오래된 문자인 점토판에 새겨진 메소포타미아의 쐐기문자를 연상시킨다. 그들은 진흙을 이겨서 네모꼴 판을 만들고 이를 햇빛에 말린 후 끌로 쐐기꼴 글자를 새겼는데, 이 문자란 사라지는, 사라지려 하는 음성과 기억을 포박하는 일이고, 기억의 내용, 전하고자 하는 바를 물질화하는 것이자 말, 음성과 같은 형체 없는 것들을 대신해서 진흙으로 이룬 견고한 몸을 마련해주려던 배려로 출현한 것이었다. 잔의 기형이나 그 피부에 올린 무늬 또한 거의 동일한 차원에서 문자의 역할을 대리한다. 한편 마치 잔의 맨 윗부분에 귀처럼 달라붙은 원형의 작은 장식은, 조그마한 단추 같은 크기로 토기 전체의 몸통을 지배하려는 듯한 기세를 긴장감 있게 보인다.

나로서는 이 잔의 몸통이 지닌 색채와 내부를 가로질러 선회하는, 속도감 나는 선들에 매료되었다. 잔의 몸통에는 6개의 선들이 경쾌하고 신속하게 지나가는데, 이 선의 맛이 대단하다. 선들은 밋밋할 수 있는 표면에 단순하면서도 가장 힘이 있는 조형적 미를 안긴다. 나는 잔을 볼 때마다 항상 그 피부에 나 있는 선들의 조형미에 감탄한다. 너무나 자연스러우면서도 최소한의 장식성과 인위성을 보여주는 선이다. 예민하고 날카로운 선으로 이루어진 그림이자 디자인이다.

한편 부드러우면서도 명확한 선은 다시 구연부에 자리한 얇은 선과 잔의 바닥 부분에 생겨난, 몸통과 구분 짓는 선과 자연스레 연결되어

내·외부의 경계 지점에서 홀연 멈췄다. 그러자 잔의 안쪽을 만드는 텅 빈 공허와도 같은 심층부는 적막감을 고조시킨다. 구연부의 외곽선은 완벽한 원형은 아니지만 적당히 일그러지고 각진 부분들로 이루어져 숨막힐 듯한 정교함이나 기계적인 완성도를 슬그머니 뭉개놓는 여유와 해학이 돋보인다.

●

자연유自然油가 얹혀서 이룬, 액체성을 흠뻑 머금은 표면 처리 역시 더없이 절묘하다. 단단한 토기의 표면이 어떻게 이렇게 습성의 맛을 지닌 피부를 유지할 수가 있을까? 회화적으로 충만한 표면이다. 잔의 표면에 어떠한 변화 요소가 없다면, 분명 어둡고 차갑게 느껴질 법도 하다. 이러한 느낌을 변화시키는 요소로 흔히 질감과 윤기, 유약 등을 꼽을 수 있다. 시간이 지나 자연스레 얹힌 세월의 흔적 또한 그렇다. 이런 것들이 차갑고 단순하던 토기를 포근하게 한다. 속살이 드러난 바탕 흙과 윤기, 그리고 거기에 자연유가 더해지거나 시간이 쌓여 연출되는 자연스러움은, 토기만의 독특한 아름다움을 만드는 핵심적인 요인들이기도 하다. 다시 이 잔의 표면을 유심히 바라보면, 흡사 1970년대에 박서보[1931~]가 캔버스의 바탕 면에 유백색 물감을 흥건하게 칠한 후, 그것이 채 굳기 전에 연필로 선을 긁어나가면서 이룬 '묘법' 시리즈가 바로 이런 토기 표면에서 연유한 게 아닌가 하는 생각도 든다.

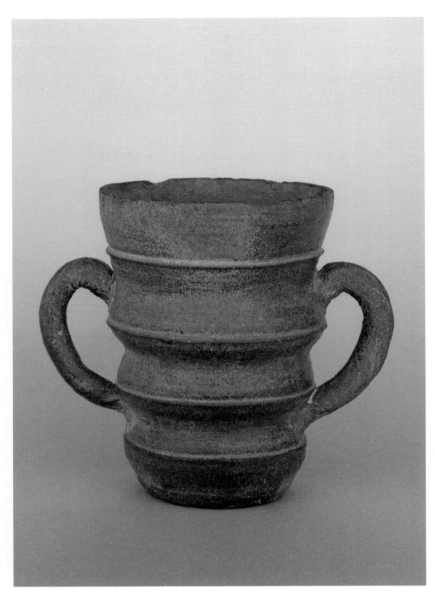

높이
13.2cm
입지름
9.2cm

대나무
줄기
같은
양손잡이

이 양손잡이잔은 보기 드문 형태를 지녔다. 비교적 크고 당당한 자태를 보여주며, 특히나 매우 짙은 색을 먹물처럼 머금고 있어서 인상적이다. 검은색도 아니고 짙은 회색 혹은 약간의 보라색이 가미된 검은색, 회색이기도 하다. 하여간 형태와 색채가 모두 낯설고 예사롭지 않은 편이다. 분명 대나무 줄기에서 연유한 컵의 형태는 정확하게 살아 있는 네 개의 돌대로 각각의 면, 공간이 선명하게 구획되어 있는데, 바닥에서부터 위로 올라갈수록, 각 단락에 의해 점차 상승하는 기운을 보여준다. 자연스레 대지에 뿌리내린 대나무가 자신이 살아온 생을 날카롭게 매듭지으면서 부풀어 오르고 있는 형국이다. 구연부의 가장자리가 부분적으로 깨져나가 다소 아쉬운 편이다. 그 선이 날카롭고 긴장감 있게 버티고 있었다면, 잔이 주는 조형미는 더욱 대단했을 것이다.

무척이나 자연스럽게, 서서히, 조금씩 위를 향해 점진적으로 나

아가다가 구연부에서 바깥으로 밀고 나간 궤적이 큰 힘을 동반하고 있다. 마치 등뼈나 목뼈의 어느 한 부위를 절단해놓은 듯한 느낌도 강하게 든다. 인체의 뼈마디에서 이런 조형미가 도출되었는지도 모를 일이다. 잔의 몸통 양쪽에서 좌우대칭을 이루며 붙은 손잡이는 실제 인간의 두 귀처럼 달려 있다. 인간의 얼굴을 한 채, 두 귀를 힘껏 세운 듯한 인상이다. 얼핏 여성의 자궁 이미지와 유사하기도 하다. 음순을 지나 질과 자궁으로 난 길과 양쪽의 난관으로 이루어진 인체 이미지에 가까운 것이다. 대나무 이미지든 인체의 어느 부위에서 연유하는 이미지든, 이 잔이 지닌 안정적인 형태감과 우아한 곡선, 커브를 만들면서 매달려 있는 두 손잡이는 그 자체로 매력적인 조형물로 충만하다. 예술가란 "표현하는 언어체와 표현하지 않는 언어체라는 두 가지 언어체 사이에서 동요하는 주체"미켈란젤로 안토니오니라고 했듯이 뛰어난 이 장인은 표현되는 형상손잡이잔의 기형과 표현될 수 없는 것손잡이잔의 아우라 사이에서 동요하고 부침하면서 이 손잡이잔을 만들어냈을 것이다. 그리고 다음 날에도 또다시 반복되는 그 어려운 작업을 매번 다시 시작했을 것이다.

모든 면에서 유기적인 선들, 풍만한 볼륨과 부드러운 곡선들로 조형된 몸통에 단호한 선을 만들며 회전하는 돌대는 일정한 턱을 조성하면서 보는 이의 시선을 위아래로 부단히 몰고 간다. 노련한 솜씨로 일군 몸통의 덩어리감과 정교한 조율 때문에 가능해진 요철 효과는 풍부한 표정을 지닌 잔을 퍽이나 특별나게 만든다. 나오고 들어가는 차이만으로, 안쪽으로 말려들어갔다 다시 나오고, 이내 들어가기를 반복하는 과정에서 가하는 손가락의 압력만으로, 거의 감각에 의지해 흙을 누르고 돌려가며 빚은 결과물이 이처

럼 풍성한 주름을 이룬 것이다. 왼쪽 손잡이에는 둥글게 만 흙덩이를 위에서 아래로 붙여나가는 도중에 불가피하게 눌린 흙의 주름, 결이 자연스레 살아남아 자글거린다. 반면 오른쪽 손잡이는 칼로 다듬어 평평하게 매만진, 깎아내어 펴 바른 자취가 엿보인다. 좌우대칭의 꼴임에도 미세한 차이를 보여주는 게 바로 손으로 빚어 구워낸 토기의 참맛일 것이다. 수많은 시간이 이 잔의 피부를 애무하고 핥았을 텐데, 그로 인해 마모되고 허물어진, 닳아서 반들거리는, 그래서 마치 오래된 벨벳 천의 피부를 연상시킨다. 벨벳Velvet은 포르투갈어로 '빌로드'라고 하는데, 이 말이 귀에 더 익숙한 편이다. 어린 시절 어른들은 이를 일본식으로 '비로도'로 불렀던 기억이 난다. 짙은 보라색의 벨벳 천이 삭아 번들거리는, 희미해지는 물성과 색바램이 연상된다.

·

　　　잔의 바닥은 원형을 이루며, 그 위로 각을 바짝 세워 올라간다. 무럭무럭 자라나는 잔의 기세가 대단하고, 두 귀와 같은 손잡이는 상승하는 기운과 기세를 부추겨 올려준다. 바지춤을 추슬러 올리듯, 한 마디에서 다음 마디까지 열심히 온몸으로 밀고 가보자는 열의를 다지게 하는 그런 잔이다.

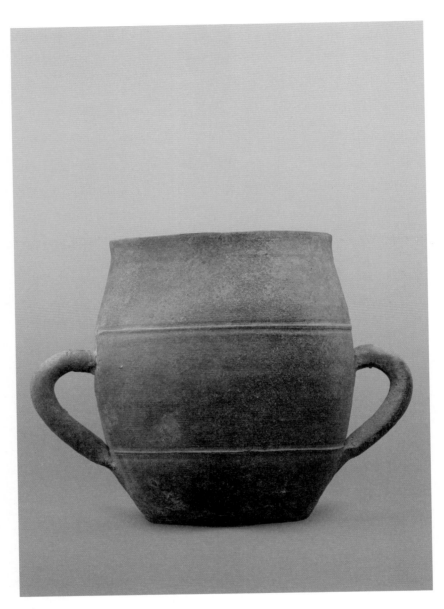

높이
29cm

입지름
14cm

아름답게
부푼
몸통의
양쪽

좌우대칭의 구조를 지닌 이 우람한 잔은 두 개의 손잡이를 양 옆으로 매달고 서 있다. 두 손잡이가 마치 인간의 귀 같다. 팽창하는 몸통은 커다란 수박이나 참외의 외형을 연상시키는가 하면, 단순하고 단정한 자신의 형태를 꽤나 당당하게 건물의 기둥처럼 땅에 박고 서 있다.

잔의 가운데 부분이 확보하고 있는 빈 공간은 생각보다 무척 깊고 넓어서, 기형은 광막하고 아득한 내부를 진지하게 지키는 듬직함을 보여준다. 바닥 면보다 조금 더 넓은 아가리는 올라오면서 직립한 자세다. 그로 인해 전체적인 기형은 매끄러운 유선형의 곡선이 자아내는 유려함으로 정갈하게 추려져 있어, 절제와 균형, 조화와 완성도 높은 고전적 미의 전형을 두르고 있다.

전체적인 기형은 부드러운 곡선형이지만 그 안에 존재하는 구조와 질서가 기하학적으로 엄정하다는 인상이다. 조심스러운 형체가 풍성한

곡선미와 볼륨감을 유감없이 발산하고 있다. 잔의 융기한 부위, 임신부의 배처럼 부풀어 오른 지대에서 멀미처럼 밀려드는 묘한 관능미를 차분하면서도 더없이 짙게 풍긴다.

　　●

　　산의 능선 같기도 하고 자신들이 죽어 묻힐 무덤의 곡선 같기도 하며, 생명을 잉태한 여자의 배 같기도 한 둥긂이 잔의 외부로 몰려 있다. 오로지 감각과 몸으로 빚어서 이룬 터질 듯한 덩어리감과 부푼 공간의 표면을 만든 이의 감각이 놀랍기만 하다.

　　●

　　"드높은 하늘 아래서 비바람을 맞으며 층층이 큰 돌을 쌓아가며, 그 돌에 사람의 모습과 동물과 식물을 새겼을 옛 시절의 위대한 예술가들은 결코 영적인 느낌 같은 것으로 작업을 하지 않았다. 인내심을 갖고 끊임없이 자기 주변의 자연을 관찰, 연구하면서 재현을 위한 노력을 감당하게 계속함으로써 비로소 그와 같은 영원한 미의 전당을 구축할 수 있었던 것이다." 권진규, 드로잉북 노트, 1964

　　●

　　우리 시대로부터 너무나 멀리 떨어진, 지금의 우리보다 더 약했을 수도, 더 강했을 수도 있는 당시 가야인과 신라인은 사라졌지만 그들이 남긴 토기 잔은, 이 예술이라 부를 만한 기물은 지금 내 눈 앞에 있다.

　　●

　　이렇게 풍요롭게, 부드럽고 유연한 선으로 마냥 풍만하고 완벽한 몸을 얻은 잔은 두 개의 손잡이를 달고 찾아온다. 몸체에는 두 개의 돌대

가 선명하게 둘러쳐져 있는데, 그것은 마치 몸의 문신 같기도 하고, 단호하고 결정적인 상형문자, 텍스트이기도 하다.

•

토기의 표면에서 무엇인가를 그리고 새긴 '예술' 행위는 분명 주술적인 힘을 기대하는 심리로부터 비롯되었을 것이다. 그리고 그것은 두렵고 신비한 자연, 세계를 모종의 무늬·문자로 보존하며, 이 몸 바깥의 자연과 밀접한 관계를 형성하고자 했다. 땅에서, 무덤 속에서 건져 올린, 파낸 잔은 과거에 속하며, 그것은 심원한 텍스트에 해당한다. 왜냐하면 과거의 시간을 새롭게 인식하고자 하는 강렬한 사유의 전환을 추동시키는 텍스트이기에 미지의 것이자 지금의 문자로 해독 불가능한, 그야말로 '문제적'인 문자이자 신선한 이미지이기 때문이다. 잔의 기형과 몸에 그려진, 새겨진 돌대·선과 문양은 그것 자체로 지하 세계에서 강림한 가장 날것의, 가장 진실한 문자, 이미지, 책인 것이다.

•

우리는 손잡이잔의 기형과 그곳에 그려진, 새겨진 언어^{문양}를 보면서, 읽고자 하면서 안으로 밀고 들어간다. 언어에 머무르는 것이 아니라 언어 너머로 흘러 들어가야 한다. 그래서 모리스 블랑쇼^{Maurice Blanchot, 1907~2003}는 그러한 이미지들을, 일종의 문자들로 씌어졌으나 침묵하기 때문에 '미래의 문학'이라고 말한다.[17]

•

예술이란 기교의 재현이기 이전에, 눈앞에 선 존재이자 존재 자체로 빛을 발하는 현현이다. 나 또한 손잡이잔을 그렇게 보고 있다.

•

두 귀를 달고 있으며, 누군가의 지워진 얼굴을 연상시키는 이 커다란 잔은 아마도 죽은 이, 사랑했던 이, 사라진 이, 망실된 이를 대신해 흙으로 빚어 영생을 얻게 된 또 다른 존재의 대리물일 것이다. 당시 사람들은 이 잔을 완벽한 상태로 빚어 주검, 시신 옆에 놓아두고, 함께 묻었다. 물리적 생존 조건을 극복하려는 비약적인 정신성의 촉발을 초래한 죽음으로 인해 가능한 일이다. 죽은 자들이 가 있는 세계를 찾아내고, 그 세계와 하나가 되고자 하는 열망, 죽어서도 죽지 않고 사는 이 세계와 다른 세계에 대한 확신을 이 잔은 방증한다. 그것이 당시 옛사람들의 생사관, 샤머니즘이다. 그들은 "실제로 살고 있는 현실 세계와 정령들 세계 간의 유동성을 믿고, 더 나아가 그 유동성 속에서 살고 싶어 했다."^{장 클로트}

　　　　　•

　　　아름답게 부푼 몸통 양쪽에 붙은 손잡이는 긴장감 있게 대칭을 이루며 허물어지려는 그 누군가의 얼굴을 지탱한다. 고통스럽고 열악한 생의 조건 속에서 짧은 생을 마친 이들의 지속적으로 생을 도모하려는 결연한 의지를 부추겨주고, 일으켜 세워주는 두 개의 손잡이이자, 동시에 죽은 이들의 간절한 소망과 희구를 온전히 자신들의 두 귀에 죄다 채워 넣으려는 마음의 양을 보여주려 한다. 인간의 시간은 이내 사라지지만 자연 속에 파묻힌 시간은 결코 사라지지 않는다. 지층 밖으로 나와 현현한 잔은 이제 과거를 되살리고, 잔을 만들고 사용했으며, 그것을 필요로 했던 이들의 생애와 역사에 대해 모종의 텍스트를 형성하고 있다. 지난 시간의 모든 것들이 읽을 수 없는 문자, 문자 없는 문자로 내 눈 앞에 펼쳐져 있다.

　　　　　•

당시의 장인이 빚은 이 손잡이잔은 '사물에 얼굴을 주는 예술' 엠마누엘 레비나스Emmanuel Levinas이기도 하다. 흙이라는 질료의 움직임, 생성이 모종의 얼굴, 손잡이잔을 가능하게 했다.

●

그렇다면 이 얼굴은 무엇을 의미하는가? 모든 미술은 사물에 얼굴을 부여하려 애를 써왔다. 도공이 흙을 빚어 구워 만든 손잡이잔도, 그림도 조각도 모두 동일하다. 그것은 단지 우상숭배나 주술의 차원만이 아니라 비가시적인 것을 가시화한다는 점에서 중요하다. 얼굴 없는 것, 얼굴을 가질 수 없는 것에 얼굴을 부여해주는 일이기에 그렇다.

●

비가시적인 것을 가시화하는 일은 또한 가시적인 것이 그 자신 외의 다른 것을 지시하게도 한다. 그러니 모든 형상은 말을 만들어내고, 말함으로 이끌고 우리를 사유의 세계로 이끈다. 동시에 그것은 이것과 저것을 연결해준다.

손잡이잔은 일종의 실용적 차원의 도구, 용기이다. 동시에 부장용품이다. 산 자와 죽은 이를 이어주는 매개물이다. 죽은 이가 환생해서 저 세계로 나아가게 해주는 매개물이다. 손잡이잔의 얼굴은 가시성/비가시성의 세계 모두에 걸쳐 있고 이승과 저승에도 속해 있으며 과거와 미래로 연결되어 있다.

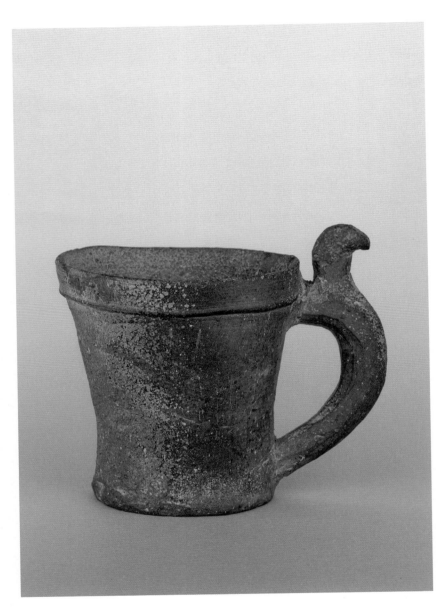

높이
8cm
입지름
7.5cm

손잡이에
달라붙은
새
대가리

가야시대 잔이다. 단단한 경질토기로서 가장 기본적인 잔의 형태감을 유지하면서 손잡이 윗부분에 새 대가리를 힘 있게 박아놓았다. 솟대처럼 세워놓았다. 마치 잔 자체가 새의 몸통인 듯하다. 그래서 손잡이 쪽으로 밀려 나가는 새의 동세에 박진감이 있다. 상단부에 단 하나의 선을 다소 깊고 단호하게 둘러쳤고, 몸통은 아래로 급경사를 이루며 내려가다가 하단에서 다시 바깥으로 퍼지다 멈추었다. 죄다 대나무 칼로 면을 깎아가면서 조각을 하듯이 몸통을 마무리했다. 그래서 일정한 면적 위로, 대나무 칼이 일직선으로 지나간 자국이 일률적으로 새겨져 있다. 그로 인해 작은 잔의 몸통에는 상당한 리듬감을 지닌 선들이 격렬하게 지나고 있다. 매우 작은 잔인데도 완성도 높은, 아름다운 잔이다. 그리고 자존감 있게 새 대가리 하나가 손잡이 부분에 돌올하게 붙었다.

처음 이 작은 잔을 보았을 때, 야무진 기형, 짙은 색감, 견고한

질감, 그리고 손잡이 부분에 달라붙은 새 대가리의 자태에 압도되었다. 새는 특유의 덤덤함으로 어딘가를 응시한다. 대가리와 주둥이, 그리고 슬쩍 암시적으로 눈동자를 표현했다. 그리지 않고, 묘사하려 하지 않고 느낌으로 매만져 붙여놨을 뿐인데도 새 머리의 볼륨, 느낌이 정확하게 표현되었다. 이는 거의 감각적으로 손본 것이다. 여기서 장인의 대단한 솜씨를 만난다.

·

작은 잔의 몸통도 구연부 부분은 비교적 넓게 면을 두어 시원하게 돌렸다. 그로 인해 흙이 밀려나면서 자연스레 높이를 지닌 선이 생겼다. 그 선은 아래로 다소 급하게 경사를 주어 아래쪽을 향해 '주욱' 깎아나갔다가, 즉 밀고 나갔다가 다시 밖으로 외반하면서 멈췄다. 작은 공간 안에서도 그만큼 변화 있는 선의 리듬을, 운율적으로 경쾌하게 살린다. 그래서 입구의 두툼한 느낌을 주는 넓은 면도 안정감 있게 받쳐주는 효과가 있다.

·

새 대가리를 얹기 위해, 두툼한 두께의 손잡이가 필요했을 것이다. 굵고 탄탄해 보이는 손잡이는 잔의 몸체 상하에 꽉 차게 붙어서 이어져 다시 잔의 몸체를 바깥으로 확장시킨다. 그런데 오른쪽으로 밀고 나가는 손잡이와 상반되게, 왼쪽 구연부의 한쪽이 좀 더 바깥으로 빠져나와 있다. 따라서 전체적으로는 몸체가 다소 불균형하지만 손잡이와 함께 보면 절묘한 균형을 이루고 있다. 좌우가 각기 양쪽으로 빠져나가려는 원심력을 허공 속에서 강렬하게 진동시킨다. 그래서 화면에는 'X' 자 구도의 운동이 급박하게 이루어져 있다. 매우 작은 잔이면서도 충만한 동세가 느껴진다.

·

손잡이에 붙은 새 대가리는 가야시대 사람들 내지, 당시 진한辰韓과 변한弁韓 사람들의 조류 숭배 사상과 긴밀히 연관된다. 특히 부장용품의 토기에 영매로서 새 형상을 삽입하는 이유는 자명하다. 그런데 이 새는 측면에서 보면, 또 뱀 대가리와 매우 흡사하다. 어찌 보면 뱀 대가리를 닮은 것도 같다. 뱀은 환생의 상징이니 부장용으로 적합한 이미지가 되는 것 같기도 하다. 토기의 피부 색채 역시 기기묘묘하다. 명명할 수 없는 색들이 어우러져 이룬 피부는 뛰어난 골동품만이 지닐 수 있는 경지다. 인간은, 유한한 인간의 망막은 시간이 만든 색 앞에서 한없이 겸손해진다. 시간이 지나면서 골동품은 아름답고 경건한 색채를 빚어내는 데 반해, 인간의 몸은 격렬하게 썩어 사라지거나 흉물스러워진다. 이런 작은 토기 잔이 품고 있는, 발산하고 있는 놀라운 색채는 그대로 아름다운 회화 작품을 보는 일이기도 하다. 흙으로 이루어진 표면은 약간씩 벗겨지고 긁히고 튄 자취가 무성한가 하면, 불에 달궈진 강도에 따라 희한하게 다채로워진 색감이 그대로 응고된 피부는 매번 볼수록 새롭다. 흔들리는 물레와 그 물레에 몸을 맡긴 이의 흔들림, 그리고 뜨겁게 타오르며 일렁이는 불이 만나 이룬 우연과 자연스러움의 산물이다. 작지만 정말 큰 볼거리를 품고 있는 토기 잔이다.

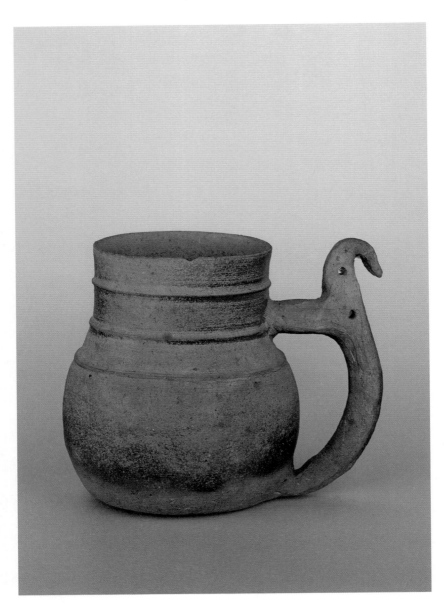

높이
12cm
입지름
7.8cm

사색하듯
기울어진
오리
대가리

가야^{42~562}는 철의 대량생산 기술과, 고화도의 경질토기 제작에 관한 선진 기술을 보유했던 문화 국가였다. 철기의 보급과 함께 한반도에서는 새로운 형태의 토기들이 만들어진다. 이러한 변화는 토기를 만들 때, 몸통을 두드려 얇고 치밀하게 만드는 기법과 물레를 이용한 기법, 폐쇄된 상태의 가마로 높은 온도까지 끌어올릴 수 있는 기술이 도입되면서 가능했다. 이 과정에서 과거의 민무늬토기들은 점차 경질화되다가 사라지고, 새로운 기종의 토기와 두드림무늬 토기 제작이 성행한다. 당시 마한 지역에서는 두귀단지, 겹아가리 토기, 새 모양 토기, 톱니무늬 토기 등과 같이 지역색이 강하게 드러나는 특징적인 토기가 제작되었다. 엄밀히 말해 도기라고 해야 할 것이다. 가야의 토기는 신라 토기와 소성 방법, 매장 풍습이 유사하나 소성 온도가 높고 단단하며, 형태에서는 신라 토기보다 유연한 곡선미가 있다. 문양의 구성도 다양하고 세련되었고, 또 아름답다.

이 손잡이잔은 부드러운 흙빛 몸통에 독특한 형태의 손잡이가 달렸고, 그 위쪽으로 끝부분이 꼬부라지면서 새의 대가리 부분을 암시하는 형상이 자리하고 있다. 손잡이 부위에는 두 개의 구멍이 타공打共되어 있다. 죽은 이에게 바치는 부장품으로서 새의 형상은 당연히 의미가 있었으리라. 천상계와 지상계를 연결하는 매개자로 여겼던 새가 사자死者의 영혼을 인도해주리라 하는 믿음이 이 잔에 부여되었던 것이다. 3세기 중반 무렵, 사로국을 중심으로 한 낙동강 동쪽 지역의 무덤에서 새 모양의 토기가 주로 발견된다. 이런 잔은 주로 함안 지역에서 제작된 것으로 보기도 한다. 특히나 약간 고개를 숙이고 사색하듯이 아래쪽으로 기울어진 오리의 대가리는, 수직으로 솟은 토기의 몸통과 손잡이 부분을 순간 하강시키면서 기묘한 곡선을 그리고 있다.

낙동강가에서는 오리 형태의 질그릇이 많이 발견된다. 이른바 오리형 토기라고 불리는 질그릇들이다. 그것들은 신에게 드리는 그릇으로서 제기로 사용했다. 낙동강 하류에 살던 고대인들에게는 아마도 오리가 주 식량원이었으리라고 추정된다. 오리 알도 그렇기에 고대인들에게는 알은 신성시되었다. 그래서 토기 잔에 붙는 장식으로서의 새는 오리 모양인데, 단독의 오리 형상 토기의 경우는 특이하게 머리 위에 벼슬이 붙은 것이 대부분이다.

흔히 새는 영혼의 전달자 또는 농사의 풍요를 가져다주는 곡령신이라는 의미를 담고 있다. 그것이 우리가 아는 솟대로 출현한다. 솟대란 나무나 돌로 만든 새를 장대나 돌기둥 위에 앉힌 마을 신앙의 대상물이다. 솟대 위의 새는 대부분 오리라고 부른다. 오리는 하늘을 날고 땅을 걸으며, 물 위

에 떠 있고 심지어 먹이를 잡기 위해 잠수까지 하는 새이다. 또한 닭에 비해 알을 더 많이 낳는다. 하지만 가장 중요한 점은 일정한 계절을 주기로 나타났다가 사라지기 때문에, 시간의 재생과 농경의 주기성 등과 맞물려 조령 신앙의 대상으로 자리 잡았다. 따라서 새는 영원한 순환과 영혼을 인도하는 매개자로서 인식되었다. 그래서 가야 지역에서는 철새인 오리 형상을 한 토기가 특히 많이 제작되었다.

　　　　이 잔은 보기 드문 걸작이라고 생각한다. 형태와 색감 모두 기념비적이다. 절묘한 색감과 새의 머리가 얹힌 특이한 손잡이 부위로 인해, 이 토기 잔은 대단히 이례적인 기물이 되었다. 단지 이형異形 토기라서가 아니라, 완성도 높은 조형 자체로 단단하다. 부드럽고 단호하게 그어진, 목과 어깨 부분을 감싸고 돌아가는 두툼한 3개의 선은 잔의 몸통 전체를 매우 예민하게 만든다. 단조롭고 밋밋할 수 있는 토기 표면에 생동감을 부여하는 동시에, 손잡이 부분에 달린 새의 날개를 연상시키는 작용도 한다. 혹은 오리가 물질을 하면서 느릿느릿 유영하는 듯한 장면을 떠올리게 한다. 그렇게 몸통과 손잡이는 자연스레 이어지고, 목과 바닥으로부터 밀려 나간 듯한 손잡이는 초승달 형태로 여백을 만들며 손잡이에 타공된 두 개의 구멍과도 조화를 이룬다. 상당히 여유 있는 공간을 만들어, 손잡이 기능을 원활하게 하는 실용적 측면도 고려했음을 볼 수 있다. 목 부분에서 밑바닥으로 이어지는 손잡이는 잔의 높이와 일치하면서 동시에 잔과는 별도의 독립된 존재감을 힘껏 발휘한다.

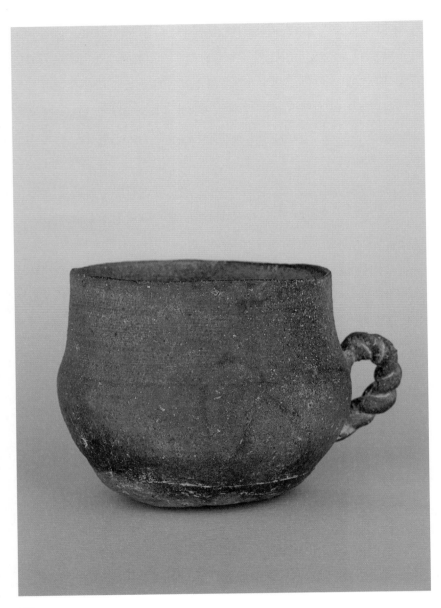

높이
8.8cm

입지름
8cm

새끼줄처럼
꼬아
만든
손잡이

　담담하고 질박한, 작은 토기 잔은 무욕의 얼굴과 몸을 하고 있다. 감자처럼 흙속에 박혀 뒹굴다 끌려나온 형세다. 먹빛으로 까만, 기와 색의 진한 색상이 스며들어 어둑어둑해졌다.

　찌그러지면 찌그러진 대로 대강 빚어 구운 형태로 마감된 이 작은 잔은 참으로 수수하고 소박해서 무심하다 싶을 정도다. 조형적 긴장미나 완성도, 세련미는 떨어지지만 전체적으로 보면 있는 그대로의 편안함과 형태감, 자연스러움이 주는 고졸한 미감을 힘껏 껴안고 있는 잔이다.

　배 부분이 볼록하니 튀어나오고, 구연부는 반듯하게 올라와 서 있으며, 바닥은 울퉁불퉁하게 마감한 편이다. 더구나 한쪽으로 쏠려서 기우뚱거리는 형세가 다소 우습기도 하다.

작은 약藥 잔이나 종지를 닮은 기형인데, 이런 형태감은 한국인에게는 매우 익숙한 것이다. 자그마한 돌멩이 같은 이 잔을 앞에 두고서 이런저런 생각을 하게 되고, 여러 가지 이미지를 떠올리게 된다. 이 잔은 가야와 신라시대에 있었던 것이고, 당시 사람들은 지금의 내가 보는 관점과는 전혀 다른 시각에서 잔을 이해했을 수 있다. 내가 보고 있는 잔은 결국 나란 주체의 한계다. 나는 내 기억 속에 들어 있는 형태들을 통해 이 잔의 형태를 감상하는 셈이다. 본디 사물이란 것에 대해 온전한 이해는 불가능하고 일체가 결국 인식된 대상에 불과하다고 하는데, 그러니 대상은 '처럼', '같이'로만 존재할 수밖에 없는 것이다.

●

"주체가 인지할 수 있는 '있음과 없음'의 경계 너머 '세계 바깥'은 불가능이며, 역易에서 '이것을 벗어나는 것은 알 수 없다'過比以往末之或知는 것은 이를 일컫는다. 눈도 귀도 없이 오직 힘으로만 존재하는 세계에 대해 희망과 절망 또한 세계 안에 있으므로 세계는 희망도 절망도 아니며, 희망 그 자체 혹은 절망 그 자체라 할 수 있다."[18]

●

그러니 결국 나는 내가 속한 세계 속에서, 내 기억과 경험의 한계치 내에서 이 손잡이잔을 은유화하고 있을 뿐이다.

●

구연부에서 몸통 중앙 쪽으로 물레를 돌려 이룬 결이, 가는 선을 만들며 지나가고 있다. 가늘고 여린 선들은 예민하게 토기의 피부를 긁어대면서 긁힌 자국을 만들며 다소 어지럽게 선회한다. 시간을 견디기 힘겨운

토기의 피부는 색이 바래고 박락이 일어나 소멸하려는 중이고, 그만큼 허물어진 편이지만 기형은 여전히 견고하게 버팅기고 있다.

◦

이 작은 잔은 조심스레 흙을 새끼줄처럼 꼬아 만든 손잡이가 압권이다. 이런 식의 손잡이잔도 더러 발견되고 있지만, 이처럼 작은 잔에 앙증맞게 달라붙어 있는 매력적인 새끼줄 형상의 손잡이는 드물다. 두 줄을 엮어 이은 손잡이는 상당히 역동적이고 강한 생명력을 지닌 존재가 되어, 잔의 옆구리에서 밖으로 번성해나가려는 기세를 보여준다. 흡사 덩굴식물과도 같아 보인다. 이른바 탯줄을 연상시키기도 한다. 옛사람들에게 태아의 탯줄은 신성한 생명의 기원, 목숨줄이었으리라. 고대로부터 인류는 수태, 임신, 출산에 이르는 생물학적·생리학적 과정과 특징을 신이나 자연의 특정 물체나 형상, 혹은 상상적 존재에게 투사시켜 이를 객체화하는 한편, 신화나 예술 표현의 방식을 통해 상징해왔다. 이때 생명줄로서의 탯줄은 생명과 재생을 상징하며, 세 개의 혈관이 새끼줄처럼 꼬인 구조를 갖는 탯줄의 이미지는 '3'에 대한 중요한 의미를 부여하고 있다. 그래서 새끼줄을 '삼줄'이라고도 한다.[19]

◦

덩굴나무는 다른 나무에 기대어, 그 나무를 감으며 자라는데, 이를 불교에서는 '반연작용攀緣作用'이라 한다. '반연식물'이란 칡, 호박, 나팔꽃, 수세미, 등나무 같은 것을 말하니, '반연 작용'이란 '원인을 도와서 결과를 맺게 하는 작용'이란 뜻이다. 이처럼 우리 생각을 만드는 의식도 어떤 사건을 만나, 의지하면서 발생한다는 것이다.[20]

◦

손잡이의 꼬여 있는 형상은 탯줄과 유사해 보인다. 죽은 이의 무덤에 안치된 손잡이는 다시 새로운 생명으로 태어날 존재의 탯줄이 될 작정으로 야무지게 매듭처럼 조여져 있다. 산 자들이 죽은 자들을 위해, 다시 살아나 삶을 도모하고 이곳에서의 삶을 복기할 존재를 위해 마련한, 정성스럽게 꼬아 만든 손잡이다. 그것은 산 자와 죽은 자를 잇는 길이기도 하고, 단단한 약속이자 뜨거운 접속이다. 인간은 신처럼 불사 불멸할 수는 없지만 탯줄로 대를 이어 생명이 지속될 수 있다는 것이고 이는 생물학적인 존재로서 개체의 삶은 불가피하게 마감되지만 자손을 통해 죽음을 이길 수 있다는 인식의 반영이다. 시간은 비록 모든 것을 잡아먹기에 인간 역시 그 시간에 의해 사라지지만 탯줄에 의해 태어나는 일은 시간에 저항하는 일이 된다.

인간이 태어나는 것은 자궁 안에서 어머니와 연결되어 있던 생명줄, 즉 탯줄을 자르고 나누는 일로 가능한 것이고 탯줄이 절단되어야 비로소 한 개체로서의 인간이 탄생된다. 그러니까 탯줄의 절단이야말로 한 인간이 정체성을 갖는 매우 중요한 순간이 되는 것이다. 모든 신화는 인간의 탄생을 어두운 자궁지하 세계에서 빛이 있는 지상 세계로 출현하기 위한 통과의례로, 죽음은 재생하기 위해 다시 자궁대지으로 들어가기 위한 의식으로 설명하고 있다. 그러니 이 손잡이의 매듭과 꼬임은 중요한 텍스트의 역할을 한다. 얇고 가는 흙을 선으로 빚어, 두 개를 엇갈려놓고 비벼가며 새끼줄을 꼬듯이 해서 만든 모양과 흐름은 꼬불꼬불한, 유동적인 선의 흐름과 동세를 생동감 있게 연출하며 꿈틀대고 있다. 그러니 이 잔의 꼬임은 새끼줄, 탯줄의 은유다. '새끼'의 고어는 '삿기'인데, 사전에 따르면 '사이 간間'에 어원을 둔 말로, 어미의 다리 사

이에서 태어난 것을 의미한다고 한다. 그런데 이보다 '줄 삭索'에 '-의'가 붙은 다음 '삭기'로 음운 변화를 일으켜 삭이, 사기, 삿기, 새끼가 되었다고도 한다. 김영균에 의하면 '새끼줄'은 '탯줄'의 해부학적 형상과 줄rope로서의 기능이 투영된 모델로서, 우리말의 '새끼줄'이 양자 모두를 아우르는 말로 만들어진 독특한 우리만의 문화유산이라고 말한다. 잔의 몸통에서, 중심부에서 바닥으로 연결된 이 가상의 탯줄은 또한 삶과 죽음을 이어가며 돌진하고 선회한다.

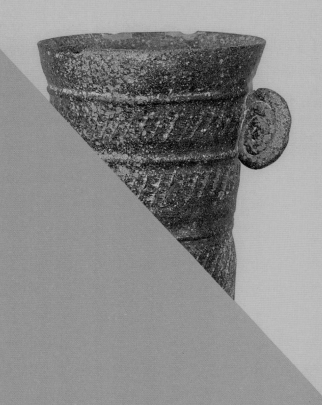

반영된 무늬들

당시 사람들의 신앙심이

文樣

문
양

인간이 도구를 만드는 존재Homo Faber가 된 지도 거의 1만 년의 세월이 되었다. 1974년 프랑스의 브리우드Brioude에 있는 실락에서 인간의 손으로 만든 최초의 도구가 발굴되었다. 그것은 세 개의 석기였는데, 하나는 쳐서 다듬은 자국이 선명한 석영수정이었고, 다른 하나도 쳐서 다듬은 흔적이 있는 석영이었다. 다른 하나는 물결무늬 모양의 모서리를 가진, 앞면과 뒷면을 쳐서 다듬은 흔적이 남아 있는 돌이었다. 인간이 도구를 만들기 시작하면서 나타난 현상은, 기술은 어느 한 곳에서 발명되어 세계 곳곳으로 전파된 것이 아니라 인간들이 살았던 곳곳에서 동시에, 필요에 의해서 발견되는 것으로 추정된다는 점이다.[21]

나로서는 인간이 만든 최초의 도구에 물결과 유사한 무늬를 의식적으로 새겨놓았다는 점이 흥미롭다. 이러한 물결무늬는 세계 보편적인 문양이었다. 가야와 신라시대 토기 잔에 새겨진 물결무늬의 기원이 이토록 오래되었음을 상기해본다. 한편 토기에 새겨진 무늬는 아마도 인류 최초의 아름다움에 대한 의지의 표현으로 읽을 수 있다. 신석기시대 토기에 나타난 빗살무늬, 또는 덧무늬나 지그재그 번개무늬 등은 우리 미술에 처음 등장하는 문양일 것이다. 당시 토기에 새겨진 것들은 외형적으로 봤을 때, 대부분 기하학적인 문양이며 추상적인 기호에 가깝다.

그러나 우리가 정확히 알 수 없어서 그렇지, 의미 없는 장식 문

양이나 단순한 추상무늬는 없을 것이다. 그 무늬들은 분명 모종의 의미를 지니고 있을 것이고 무엇인가를 지시할 것이다. 그러니까 단순한 '추상'이 아니라 언제나 당대인들에게는 구체적인 '현실'이자 '실제'였을 것이다. 예를 들어, 빗금무늬와 삼각집선문 三角集線文 혹은 파상문을 두른 것들은 추상적이고 관념적인 것이라기보다는 구체적이고 현실적인 구름을 그린 것으로 본다. 그릇은 물을 담는 용기이기에, 표면에 물의 기원인 비와 비의 기원인 구름을 새겼을 것으로 보는 시각이다. 한편 번개무늬의 경우, 고대인들이 그것을 신의 소리라고 인식했고, 아울러 비를 부르기에 신성시했던 것 같다. 따라서 그러한 무늬를 새긴 그릇은 일종의 신앙과 관련된 그릇으로 추정된다. 그러니까 자연현상을 구체적으로 묘사하고자 한 무늬는 당시 사람들의 세계관, 자연관에 따른 신앙심을 반영하는 것이었다고 본다. 가야와 신라의 손잡이잔에 새겨진 무늬들은 이후 여러 기물을 통해 등장하여 조선시대의 질그릇, 직선무늬 떡살, 민화 등에 이르기까지 지속적으로 나타난다. 한국인의 고유한 신앙심의 지속적인 반영이자 한국 미술의 기원에 해당하는 원초적인 이미지이고 가장 고졸한 미감을 드러내는 전통적인 도상, 그림이라고 부를 만하다.

가야와 신라의 손잡이잔에 빈번하게, 공통적으로 나타나는 문양은 직선의 줄무늬, 물결무늬다. 한편 그릇 표면을 예리한 돌기 줄로 등분한 것은 고식이고, 돌기 줄이 부드러워지거나 없어지

고 측면 곡선이 아름다운 것은 후기에 속한다. 가야의 것은 점선으로 된 톱니바퀴나 파선 무늬가 주로 나타나고, 신라의 것은 예리한 직선 위주가 우선한다.

4~6세기에 이르면 가마 번조 기술이 더욱 발전하고, 지하굴식 형태의 가마가 등장한다. 지하굴식 가마에 그릇을 넣고 구우면, 가마 안의 온도가 1000~1100도까지 올라간다. 이 밀폐된 공간에 한정된 공기가 다 타고 나면 그릇이 품고 있는 내부의 산소를 태우기 시작하는데, 이러한 과정을 환원 번조라고 한다. 이로 인해 경질의 토기_{도기} 제작이 가능해진다. 그리고 고온에서 굽기 때문에 대부분 회청색, 회흑색을 띤다. 한편 4세기경 회전반의 원심력을 이용하는 물레_{녹로轆轤}가 도입된다. 물레는 회전운동을 통한 원심력을 이용해 만들고자 하는 그릇의 좌우대칭을 맞출 수 있으며, 도구의 힘을 이용하기 때문에 대량생산이 가능하다. 물레를 사용하면서부터 토기를 매끈하게 성형할 수 있게 되었다. 또 물레를 돌리면서 그릇의 겉면을 더욱 고르게 다듬을 수 있게 된 것이다. 손잡이잔의 몸통에 그린 무늬는 주로 빗과 같은 도구나 칼을 이용해 직선의 집선문을 베풀거나 물결무늬, 톱니무늬 같은 기하학적 무늬를 선각_{線刻}하는 것이 대부분이다. 그리고 직선무늬는 앞서 언급한 것처럼 매우 특징적인 주제의 표현으로 추정된다.

손잡이잔에 새겨진 무늬는 주로 당시 물가에 살았던 이들이 지

닌 물에 대한 신앙의 표현이 아닌가 하는 시각이 있다. 설득력이 있는 얘기다. 가야인들은 신라인들과 달리 세상 만물이 구름과 구름에서 내리는 비에서 태어난다고 보았다. 그래서 죽어서 다시 구름과 비로 돌아가겠다는 소망을 담은 것이 토기의 문양, 무늬에 반영되어 있다고 본다. 빗살무늬토기 이전부터 한반도의 신석기인들은 하늘 속 물, 구름, 비의 세계관을 그릇 디자인에 구체화했고, 바람은 고사리나 달팽이 모양으로 표현했다. 그것은 세상 만물이 구름에서 비롯한다는 이른바 우운화생雨雲化生의 세계관에 기인한다. 또한 항아리, 토기와 손잡이잔 등에 시문된 무늬는 세상 만물의 기원인 물水, 雨과 물의 기원인 구름雲 등을 의미한다. 이 물과 구름 무늬를 지닌 항아리, 토기와 손잡이잔 등을 시신 머리맡에 둔 까닭은 사람을 비롯하여 세상 만물이 천문에서 비롯했으니 죽어 다시 천문으로 돌아가고자 하는 의도였다고 한다.[22] 가야인들이 천문에 나오는 구름과 비를 더 중요시했다면, 신라인들은 비와 구름의 기원인 천문을 더 중요하게 여겼다고 전한다. 그것은 당시 가야와 신라의 지배계급군주와 귀족의 세계관이고, 당시 사람들의 생사관과 자연관이었으니, 토기의 문양은 이를 시각화한 것으로 볼 수 있다.

동양의 자연관은 살아서 움직이는 자연을 동사적動詞的으로 파악하고자 하는, 이른바 '생성론적 자연관'이다. 기氣가 모인 것이 유有: 형상, 존재라고 하면, 기가 흩어진 것이 바로 무無이다. 생성론

의 관점은 유에서 무를 보고 무에서 유를 보는 일이다. 그렇게 유와 무는 구분 없이 섞여 있다. 우리의 감각 세계가 유에 사로잡혀 있으면, 생성을 보지 못한다. 따라서 생성을 포착하기 위해서는 개별적 형상 속에 요동하고 있는 무를 보아야 한다. 이른바 공즉시색, 색즉시공이다. 사실 우리가 보고 있는 자연은 맹렬하게 사라지고 있다. 고정된 존재는 없다. 자연 세계를 무궁한 생성으로 파악하는 것은 동아시아 상상력의 일반적 특성이다. 문제는 그렇게 소멸되는, 순환하는 자연을 어떻게 형상화할 수 있는가이다. 예컨대 산수화의 선은 단순히 형태의 윤곽을 재현하는 것이 아니라 기운의 세, 흐름, 리듬을 암시한다. 선 긋기는 리듬 속에 공명하는 대상과 화가의 기를 구체화하는 적극적인 방법이다. 따라서 그림의 선은 자연이 가진 무궁한 생성의 힘과 리듬을 재현하고 있다. 그 선에 의탁해 기운, 생명, 리듬을 느끼는 것이 산수화 감상법이다. 그림 속에 들어가 자연을 무궁한 변화 과정으로 보고, 일체의 변화를 긍정하여 변화와 함께 노니는 존재가 되는 일, 그것이 바로 동양의 그림 감상이다. 장자莊子에게 있어 자기완성이란 우주 자연 일체의 생성 변화 과정을 전적으로 긍정하고 수용하는 것을 말한다. 만물과 하나 되기가 바로 자기완성이란 뜻이다. 그림의 진정한 의미도 여기에 있다. 가시적인 형상은 눈에 보이지 않는 것을 느낄 수 있게 해주는 자극의 방편에 해당하는데, 이는 가야와 신라시대 손잡이잔의 외형을 이루는 선, 무늬이기도 하다.

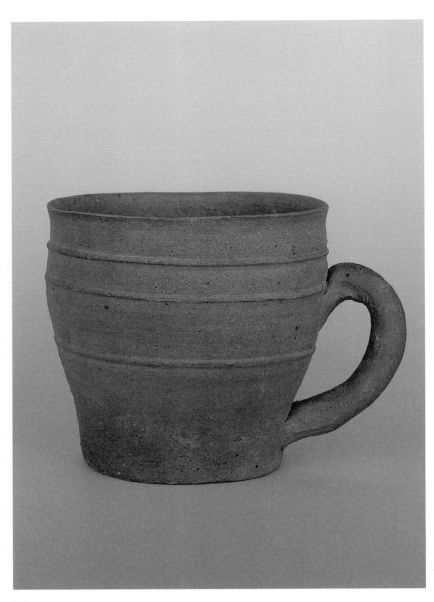

높이
10.8cm

입지름
10.9cm

고도의
상징체계를
반영한
텍스트

　의도적으로, 위쪽은 올라갈수록 엄청난 팽창감을 부여하고, 아래쪽은 잘록하게 내려가 상당히 맵시 있는, 볼륨감 넘치는 몸매를 보여주는 잔이다. 의젓하고 당당하면서도 부드러운 기형의 선들이 단호한 돌대와의 대조 속에서 긴장감을 이룬다. 가지런하게 도열한 세 줄의 돌대가 간격을 달리하면서 표면을 가로지르고, 구연부 부위는 슬쩍 안으로 들어가다가 다시 밖으로 밀려 나가면서 끝난다. 구연부 부위를 다소 유동적인, 출렁거리는 선으로 가다듬어서 잔 전체가 상당히 역동적이랄까, 다양한 동세를 유지하며 일렁이는 느낌을 준다. 전체적으로 동세가 강조된 편이다. 그만큼 무브망mouvement이 돋보이는 잔이다. 이 잔이 출현할 즈음에, 무뚝뚝하고 강직한 잔에서 부드럽고 관능적인 곡선을 지닌 기형으로 방향 선회가 일어났다고 본다.

　손잡이 또한 굴절이 사뭇 드라마틱하다. 얌전히 갖다 붙인 게 아니라 주어진 한도 내에서 격렬한 동세와 순간적인 장인의 감흥을 밀어 넣

고 부착했다. 한 번에, 순식간에 이루어진 동작이지만 엄청난 내공으로 단련된, 숙련성이 감지되는 손놀림을 볼 수 있다. 둥글고 길게 만 흙덩이를 위에 부착하면서 손의 압력으로 누르고 밀어서 기형의 하단에 '꾹' 눌러 박았다. 그러고 난 후, 그 부위에 대칼로 능숙하게 몇 번의 터치를 주어 절도 있게 깎아나가면서 경쾌한 면을 만든다. 특히 잔의 상단에 자리한 손잡이가 시작하는 부분을 보면, 손가락으로 흙을 힘껏 눌러 생긴 자국이 생생하게 남겨져 있다. 한 번에 잡아채듯이 끌고 내려와 붙여놓은 경로가 생생하게 그려지는 손잡이다. 손잡이를 단호하게 밀고 나가는 궤적이 실감나게 연출되어 있어 놀랍다. 손잡이는 잔의 표면에 올려놓은, 단호하고 선명한 돌대와 날카로운 대비를 이룬다. 반듯한 직선의 질주와 유연하게 꿈틀대는 선의 굴곡!

　　　　　·

　　　　구연부 아래에 둘러쳐진 두 줄의 돌대는 구연부를 이루는 면과 거의 일치하면서 하단으로 밀려 내려가고, 다시 두 줄의 돌대 밑으로 약간의 간격을 벌리며 놓인 또 하나의 돌대까지의 여정이 재미있다. 그것은 마치 구연부에서 시작해 마지막 돌대까지 이동, 전개, 생성과 변화의 전 과정을 목격하게 해준다. 마치 물살이 파장을 일으키며 멀리까지 나아가 점차 확산되는 느낌이다. 그것은 또한 잔의 볼륨, 봉긋하게 부푼 여자의 가슴 같은 부위에서 더 멀리 밀고 나가는 편이라 잔 자체가 그만큼 흔들리고 움직이는 모습을 환시적幻視的으로 재현한다. 회청색 토기의 표면은 어둡기도 하고, 밝기도 하고, 밤이기도 하고, 새벽녘 같기도 한 그런 색상이다. 영락없이 바위나 물의 색상이기도 하다.

　　　　　·

여기서 확실하게 둘러친 돌대는 또렷한 선이고 문양인데, 이것은 분명 특정 집단의 고도의 상징체계를 반영하는 듯하다. 필획과도 같은, 한 일一자를 연상시키는 선은 당시의 집단 구성원의 세계관을 반영하는 동시에, 그들의 미적 감수성을 온전히 그릇 표면에 저장하고 있다. 그릇은 인간이 섭취하는 음식물만 담는 용기가 아니라 그것을 사용했던 이들의 사유 체계, 미적 요소를 부지불식간에 표출하는 화면이 된다. 종이나 비단보다 더 오래 살아남은 이 흙덩이가 약 1500년 전, 그 이상의 시대를 봉인해서 우리 눈 앞에 펼쳐놓고 있다. 이 돌대 또한 상형문자, 그림문자로 새겨지고 서술되고 조각화되어 오늘에 이른다.

손잡이잔의 표면을 횡단하는 저 선은 한국인의 우주관과 세계관의 기원을 담아내고 있는 모종의 텍스트로서, 흙으로 빚고 구워낸 필획이자 문자가 아닐까. 그리고 이 선들은 당시 사람들의 삶의 터전인 자연에 대한 이미지 해석을 사실적으로 표현한 것이자 천지자연의 문양, 문자를 기술한 것일 수도 있다는 생각이다. 그러니 돌대선는 그려진 것이고, 쓰인 것으로 문자文字를 대신한다. 동시에 조형적인 미 역시 유감없이 발휘한다.

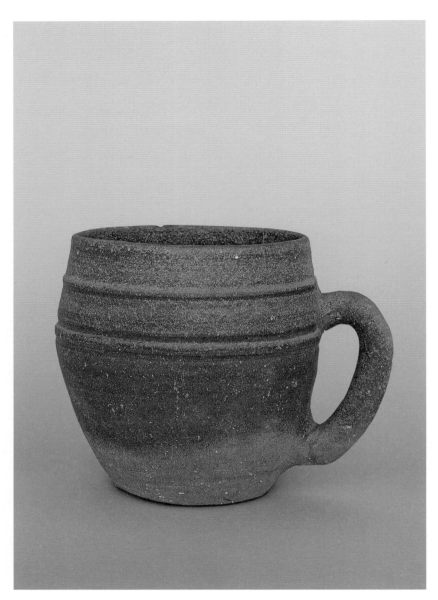

높이
10.8cm

입지름
9.6cm

돌대나
선의
경계

　　회청색의 단단한 토기인데, 색채가 사뭇 오묘하다. 먹색에 가깝기도 하고 회청색에 보랏빛이 조금 감도는 듯도 한 건포도 색상이기도 해서, 언어로, 문자로 표현할 수 없는 난해한 색을 제 몸에 깊숙이 내장하고 있는 손잡이잔이다.

　　잔의 위와 아래가 오무려져 있고, 그 가운데 부분이 두드러지게 볼록해서 이른바 복어의 형태를 띤다. 전형적인 항아리의 형체이기도 하다. 그래서인지 정겹고 친근감이 도는 기형이다. 전체적으로 아담하면서도 나름 단단한 완성도를 지니고 있다.

　　몸통에 비해 다소 두툼한 두 줄의 돌대가 깊은 이마 주름처럼 잔의 표면에 단단히 박혀 있고, 구연부는 약간의 비스듬한 경사면을 유지하면서 그대로 올라가 멈췄다. 두 줄의 돌대 사이에서 시작되는 손잡이는 용기

에 비교적 바짝 붙어서 내려오다가 아랫부분에서 거의 직각을 이루는 선으로 밀고 들어와 박혔다. 그로 인해 손가락을 밀어 넣을 수 있는 공간은 다소 협소해졌지만, 소극적인 존재로 자리한 손잡이로 인해 옹골차게 자리한 잔의 '셰이프'shape와 두드러진 돌대가 유난히 눈길을 사로잡는다.

한편 두 개의 돌대 중 위의 것에 비해 아래쪽에 자리한 돌대가 더욱 분명하고 확실하게, 깊게 들어와 박혀서 눈에 띈다. 돌대가 만들어져서 생긴 주변의 움푹 들어간 부위가 각을 형성하고, 그것이 단조로울 수 있는 잔의 기벽에 상당한 변화, 굴곡과 명암의 대조를 동반하며 펼쳐진다.

당시 이 손잡이잔을 만든 가야와 신라의 장인들은 자신들이 속한 자연계, 생태계 내에서 인간의 한계에 대한 모종의 앎을 전제로 하여, 그 앎을 형상화하고자 했을 것이고, 그 결과물을 이와 같은 돌대·선으로 가시화했을 것이다.

"자기 자신으로부터 나와 각자의 한계 속으로 진입하고 있고, 여기서 거하고 있는 것을 가시성으로 창조해내는 것"마르틴 하이데거이 예술그리스어로 '퓌시스'이라고, 그래서 예술ART의 어원인 그리스어 '테크네'가 기술이자 예술이고, 그것은 존재를 드러내는 역할을 수행하는 것이라고 말한다. 당시 사람들은 자신들을 둘러싼 자연, 자연의 에너지를 포착하고 해명하고자 하는 차원에서 돌대·선을 추출했을 것이다. 두드러진 특징이 대상을 구분해서 인식하는 추상이지만, 주체와 대상에 구분되지 않는 추상 같은 선은 그러나 구

체적인 대상을 직접적으로 지시하는, '주체와 대상의 분화 이전의 미술적 세계를 표상'^{앙드레 르루아구랑}하는 문양과 선, 무늬인 셈이다. 그것은 자신들의 삶의 터전에 대한 비전을 담고 있는 인식론적 지도에 해당한다. 또한 자신들의 요충지, 삶의 핵심적 장소에 대한 인식의 가시화다.

더욱이 이 돌대·선을 경계로 점차 맑아지는 윗부분과 짙은 어둠처럼 뭉쳤다가 서서히 아래쪽으로 가면서 풀어지는, 밝아지는 색채의 변화가 이뤄진다는 점도 흥미롭다. 이 부분은 당연히 장인의 의도가 아닌, 우연의 소산이었겠지만 절묘한 색채의 변화가 아닐 수 없다. 잔의 하단, 바닥 면은 색채가 흐릿하게 비워져서 마치 물안개가 잔뜩 피어오른 새벽 강가를 거니는 듯한 착시를 일으킨다. 하여간 잔의 밑부분은 물이나 안개에 잠겨 있고, 나머지 부분이 서서히 밀고 올라오는 환영을 기꺼이 제공해주는 잔이다. 동시에 주름 위로 펼쳐지는 어두운 하늘이 연상될 수도 있다. 이러한 서정성을 강하게 추인하는 표면이 지닌 색채는 그대로 색채추상이기도 하다. 캔버스 천을 흠뻑 물들이면서 부유하는 색채의 층으로 평면적인 추상회화를 선보인, 미국의 추상표현주의 화가 마크 로스코^{Mark Rothko, 1903~1970}의 그림 중에 이와 유사한 색으로 마감된 것이 연상된다.

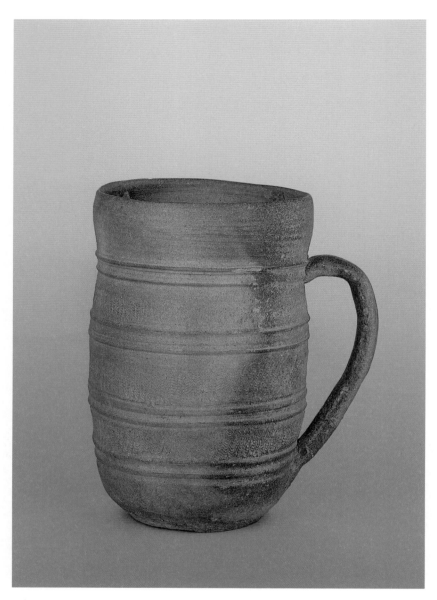

높이
19.2cm
입지름
12cm

으뜸인
강골의
선
맛

　나는 크기가 대략 10센티미터 이하의 작은 잔들이 귀엽고 앙증맞아서 좋은데, 그중에서도 거의 직선형이나 원통형으로 된 단순한 기형의 손잡이잔들을 선호한다. 그런 것들은 대개 가야의 기물이 많고, 비교적 이른 시기의 것들, 이른바 고식이 좋다. 시간이 지날수록 토기가 지닌 선이 둥글고 부드러워지면서 날카롭고 예리한 맛이 죽어간다는 느낌이다. 이 손잡이잔은 비교적 꽤 큰 기형에 속한다. 완성도가 높거나 딱 떨어지는 맛이 있는 건 아니지만 볼수록 묘한 생김새에서 우러나는 맛이 있다. 길쭉하게 자리한 원통형의 몸체는 대나무 줄기처럼 여러 개의 굴절, 굴곡점을 거느리고 직진한다. 대나무 마디처럼 두 줄의 돌대가 선회하는데, 모두 여덟 줄이 두드러지게 올라와 있다. 돌대 사이사이에도 잔물결무늬가 촘촘히 새겨져 있는데, 확연히 물결무늬를 그리고 있음을 알 수 있다. 문자가 사용되던 시기였겠지만, 그 당시 종이와 나무, 천에 쓰인 문자가 전해오는 것은 극히 드물다. 희박하게 존재하는 것들은 돌에 새겨진, 이른바 금석문일 것이다. 뒷사람의 손길을 타지 않은, 당시

문
양

의 생생한 자료인 금석문은 문헌 자료에서 찾아볼 수 없는 사실을 전해준다.

　　　　　·

　　　　나는 토기에 새겨진 무늬 역시 금석문의 하나로 이해한다. 글자의 생성을 예감적으로 보여준 사례가 선사시대 사람들의 토기에 그려진 기하학 무늬일 것이다. 그리고 이는 당시 사람들의 구체적인 자연관, 세계관에 대한 기록에 해당한다고 본다. 특정한 대상이나 그것들의 특징을 지시하고 있다는 얘기다. 빗살무늬 같은 신석기시대 그릇에 새겨진 무늬와 울산 반구대 암각화, 청동기에 새겨진 무늬들, 그리고 가야와 신라시대 토기 손잡이잔의 무늬 등이 마찬가지다. 새겨진 형태는 분명 우연히, 무목적으로 그은 것이 아니고, 무엇인가를 표시하거나 의미하고자 한 것이다. 당시 사람들에게 두렵고 신비로웠던 자연계에 대한 일정한 생각이 투사되었을 것으로 보인다. 물결무늬, 별무늬, 햇빛무늬, 번개무늬 등의 문양, 무늬가 그것들이다.[23]

　　　　　·

　　　　그러니 이 길쭉한 기형의 독특한 손잡이잔에 새겨진 성형된 돌대나 물결무늬 역시 그림글자이고 문자의 일종이다. 아울러 그것에는 조형 의지가 선명히 개입해 있다. 고대세계에서 문자는 문명권별로 다양한 목적을 지니며 발전해왔을 텐데, 아마도 그 가운데 가장 중요한 것이 제의祭儀의 수행이었을 것이다. 이 잔 역시 죽음 의식과 깊은 관계가 있고, 당시 사람들의 시간관, 내세관과 연동되어 있는 모종의 문자의 역할을 한다고 본다. 우리는 이 손잡이잔의 표면에 새겨진 문양, 무늬그림이자 부호, 문자를 당시의 시대상과 생활을 이해하는 통로로 삼을 수 있다. 희멀건 색상과, 조금은 불안한 기형이긴 하지만 보기 드문 형태에 상당히 감각적인 손잡이를, 그 엿가락처럼 늘어진 손잡

이를 다소 위태롭게 부착하고 서 있는 모습이 재미있다. 사실 손잡이 부분이 가늘고 약해서 집어 들면 깨질 것 같은 불안감을 안겨주긴 하는데, 워낙 경질의 토기라 그럴 염려가 없기는 하다. 그러나 몸체에 비해 너무 메마르고 얇게 만든, 예민하게 자리한 손잡이다.

•

기형은 구연부 부분에서만 약간 밖으로 벌어졌고, 아래로 조금씩 내려가면서 부풀어 오른다. 바닥으로 가면서 다소 좁아지는 듯 배흘림기둥 같은 구성을 보여주면서, 설핏 볼륨감을 지닌 여성의 몸매를 연상케 한다. 그만큼 변화의 굴곡이 풍부한 기형이다. 더구나 표면에 여러 줄의 돌대가 힘줄처럼, 뼈처럼 강렬하게 지나가는 관계로 매우 속도감 있는 질주를, 그 아래 자리한 물결무늬와 더불어서 안겨준다. 그러니 전체적으로 율동감, 동세감이 풍성하고, 그만큼 진폭이 크며 변화가 많은 기형에 속한다. 토기 색이 매끈하고, 균질하게 마감되지는 않았지만 부분적으로 자연유가 얹혀 자기처럼 반짝이고 번들거리면서 투명한 효과를 낸다. 또 그것을 유리처럼 만드는 부분과, 부분적으로 색의 변화가 양분되어 가로질러서 생긴 얼룩 같은 흔적이 회화적인 뉘앙스를 짙게 안겨주는 편이다. 잔의 위와 바닥 부분이 서로 안쪽으로 옹골차게 말려들어가 안정감을 주면서 나름 묘한 기형의 잔을 지탱한다. 예리하게 굽어서 한 획으로 절묘하게 떨어져 붙은 손잡이의 위태로우면서도 강한 기세도 볼만한데 무엇보다도 강골의 선 맛이 으뜸이다.

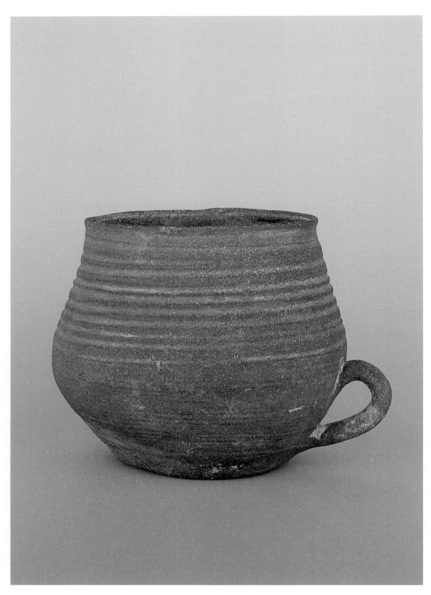

높이
10.8cm

입지름
9.5cm

선으로
충분한
문양의
극치

　　야무지고 당당한 이 손잡이잔은 비록 작은 몸체를 지녔지만 온몸에 두르고 있는 돌대의 선들이 지닌 출렁이는 리듬감과 운율성이 압도적이다. 유동성의 미학이 아름답다. 절제 속에 은은한 미를 내포하고 있는 선의 여정이 매력적이다. 여러 줄의 돌대가 파도처럼 일고, 짙고 깊은 색채가 온몸을 우아하게 에워싸고 있다. 오로지 선만으로도 충분한 문양의 극치를 보여준다. 더구나 이 선은 잔의 피부에 촉각성을 야기시켜 더듬게 만든다. 손잡이잔은 제 살을 죄다 융기시켜, 자신을 보는 존재에서 구체적으로 만지고 애무하는 물적 존재로 전이시킨다. 정갈하면서도 '딱' 하고 떨어지는 맛이 있다. 탁월한 조형은 이런 군더더기 없는 완결과 구차한 장식이 없는 것이다. 나는 가야와 신라의 이 작은 손잡이잔에서 시공을 초월하는 뛰어난 조형미와 세련된 디자인의 가치를 접한다. 동시에 그 안에는 한국인의 미적 경험, 일정한 미의식을 전제로 한 미적 형식이 흥건하게 스며 있다. 예술은 한 개인 또는 한 사회의 미의식이 응결된 결과물이다. 그리고 그것은 개념 이전에 감성적 형식을

통해 미적 범주를 구성한다. 그러니 미적 범주에 선행하는 것은 예술이며, 예술에 선행하는 것이 미의식이다. 글쎄, 이 가야와 신라시대의 잔에는 어떤 우리의 미의식이 묻어 있을까?

●

분명한 것은 이 미감과 조형미가 유장하게 이어져 조선시대 옹기나 민화, 기타 다양한 일상의 공예품 전반에까지 광범위하게 이르고 있다는 사실이다. 하여간 이 잔에도 나름의 일정한 미의식과 미적 범주가 깃들어 있다. 이 미의식을 포착하게 하는 것은 조형 혹은 디자인이다. 잔의 디자인은 당대 사회의 감성을 가장 잘 보여주는 미적 형식이다. 3세기에서 6세기까지, 당대인들이 지닌 미적 감수성과 미적 형식이 그들이 제작한 손잡이잔에 오롯이 구현되어 있다.

●

디자인이란 대상이 아니라 행위에 붙여진 이름을 말한다.[24] 가야와 신라인들은 자신들의 생활 세계에서 아름다움을 느끼고 만들 줄 아는 감정으로 이 잔을 빚었을 것이다. 그런 면에서 이 잔은 공공 디자인의 영역에 속한다. 일상의 생활 용기로, 부장용품으로 제작했지만 동시에 그 안에 여러 의미를 부여하고 자신들의 미의식을 얹어놓고 공유하였을 것이다. 그런 차원에서 이 잔에는 당시 사람들의 감성과 욕망이 충실하게 스며 있다. 디자인은 근본적으로 생활 문화 영역에 속하며, 거기에는 경제적 차원뿐만 아니라 사회적이고 이념적인 것들 또한 반영되어 있다. 당시 잔에는 그들의 생사관과 우주관, 내세관이 복합적으로 깃들어 있다. 그리고 그것들은 삶을 고양하는 차원에서 기능한다.

자그마한 고추장 단지 같기도 하고 옹기 같기도 하다. 그러면서도 잔으로서의 기능에 더없이 충실한 자태다. 구연부에서 시작된 돌대는 물결이 퍼지듯이 아래쪽으로, 위에서 아래로 혹은 밑에서 위로 순차적으로 퍼져나가고, 서서히 번져간다. 구연부에서 시작한다면, 바닥 쪽을 향해 점차 확장되어가는 추이이다. 돌대가 얹히면서 그 양옆으로 확고하고 예민한, 가는 선이 토기의 표면에 옴팡지게 파 들어가며 새겨졌다. 볼록하게 부푼 배를 기점으로 위아래가 안으로 말려 들어가, 팽창한 부위를 강조한다. 마치 임신부의 배를 연상시키는 볼륨감은 이후 손잡이잔들에서 항아리 형태를 갖춘 것들이 나오는 계기를 만든다. 진한 회청색의 경질토기는 단단해서 잔의 내구성을 자신 있게 드러내 보이는 편이다.

　희한하게도 손잡이는 바닥 근처에 내려가, 그 언저리 어딘가에서 제 존재를 희미하게 드러낸다. 작은 고리를 만들어놓은 형국이다. 지극히 자연스럽고 무심하게 빚은 흙덩이가 몸을 구부려 단단하게 박힌 모습이, 가지런한 돌대를 침착하게 두르고 있는 몸체와 대비를 이룬다. 어느 찰나의 동작, 손놀림을 영원으로 응고시킨 것이다. 따라서 고형이 된 흙들은 흙에서 멀어진 것들이자, 본래 상태의 흙이 어떤 굴절 과정을 거쳐 이런 형상을 지니게 되었는지를 또한 숨김없이 발설하는 것들이다. 이 손잡이잔을 보고 있으면 부드럽고 풍만한, 지극히 자연스러운 선을 만든 옛사람들의 미의식, 그 디자인 감각을 새삼 되새겨보게 된다.

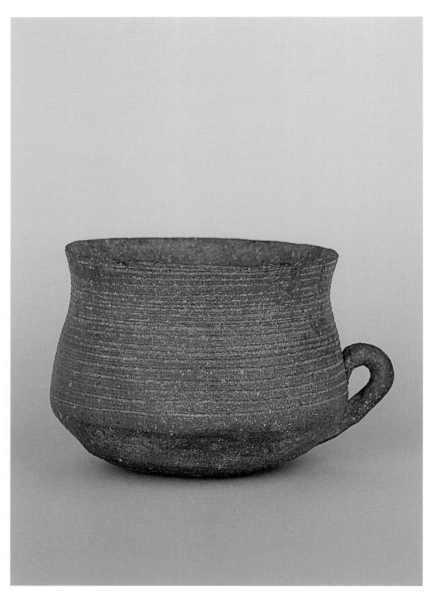

높이
9.5cm

입지름
11cm

물의
영靈으로
둔갑한
잔

중국 상나라^{기원전 1500~1050년경}와 주나라^{기원전 1050~221년} 시대에 만든 의식 절차용 그릇^{청동 주조 삼발이 그릇}에 장식된 문양, 즉 부장품 그릇의 문양 형태는 대부분 죽음의 의식을 상징화한다. 조상의 제사를 지낼 때, 음식을 담는 솥의 다리 앞쪽에 용기 또는 탐욕을 의미하는 도철饕餮, 전설 속의 사나운 괴물 얼굴을 돋을새김한 것뿐만 아니라, 그릇 표면에도 도철 및 용과 뱀, 영적 세계에 등장하는 동물, 소용돌이무늬나 곡선 등을 빼곡히 장식했음을 본다. 중국에서 용과 뱀은 초자연적인 영적 능력을 상징한다. 이러한 문양은 이후 토기 항아리 표면의 다양한 문양으로 전이된다.

기원전 8세기 후반, 아테네에서 제작된 토기 표면에 시문된 강렬한 기하학 문양은 그 절정이다. 마름모, 네모, 동그라미와 사람과 동물의 형상이 두루 얽혀 이룬 문양들이 그러하다. 고대 그리스 남성들이 학술 토론회, 심포지엄 등의 행사에서 포도주에 물을 섞을 때 쓰던 항아리를 '크라테

르'라 하는데, 이 항아리는 보통 무덤에서 시신과 함께 출토된다. 당연히 기원 전 750년경의 그 항아리 표면에는 죽은 이와 관련된 내용, 이승과 저승의 여정이 문양으로 시문되어 있다. 구체적인 형상과 기하학적인 문양이 공존한다. 오랜 시간이 흐른 후에, 300년을 전후로 물레와 가마가 들어와 대량 제작되는 가야와 신라시대의 손잡이잔의 표면에서도 장경호나 굽다리 접시만큼은 아니지만 꽤나 흥미로운 문양을 접할 수 있다. 분명 부장품이기에 죽음과 긴밀한 연관을 갖고 있을 것이다. 문양에는 세상을 바라보고 만들어가는 방식이 반영되어 있다. 뿐만 아니라 그것은 당대인들의 생사관과 우주관이 상징적으로 함축된 텍스트 구실을 한다. 동시에 우리가 알 수 없는 매우 복잡한 의미 체계가 놓여 있다.

　　　　　매우 단순하고 소박한 이 잔은 그저 구연부 부근에서 슬그머니 바깥으로 외반되었을 뿐, 별다른 장식이나 특별한 굴곡, 기형의 변화 같은 것을 결코 도모하지 않는다. 비교적 넓적한 표면을 풍경처럼 펼칠 뿐이다. 또한 가장 팽창해서 부푼 기형의 아래쪽 배 부분에 근접한 쪽에서 시작해, 바닥 면까지 이어져 달라붙은 작은 손잡이는 그 기능을 수행한다기보다는 마지못해 그 자리에 겨우 은신하고 있는 형국인 양 붙어 있다. 손잡이잔의 표면에는 여러 줄의 가로선을 규칙적으로 채워 넣었다. 오로지 가는 선들이 구연부에서 잔의 바닥 쪽을 향해 밀려 내려오듯이, 물결이 점차 커져서 확산되듯이 그렇게 번져가면서 그어졌다.

　　　　　가늘고 예리한 음각의 선이 잔의 피부를 조심스레 절개하면서 파

고들었는데, 이 정교하면서도 조금은 구불거리는 직선·가로선은 촘촘히, 빽빽하게 표면을 점유하면서 마냥 출렁거리듯이 흔들린다. 따라서 이 잔의 표면을 보는 이들은 잔을 보는 게 아니라 영원히 밀려오고 밀려나가기를 반복하는 바다 앞에 서 있거나 지속해서 흔들리는 물줄기와 물의 흐름을 망연히 바라보는 듯한 느낌에 사로잡힌다. 이 잔은 흡사 배처럼 보이기도 한다. 그래서인지 잔물결을 제 몸에 새긴 작은 잔은 물살을 헤쳐 나가는 배에 대한 이미지를 안긴다.

　　　　　●

이 잔을 만든 장인은 풍요롭고 영원한 물이라는 자연 대상을, 그 신비스러운 기호를 잔의 피부에 정성껏 새겨놓았다. 동시에 물결에서 본 지극한 아름다움을 모방하고 있는지도 모른다. 인간의 손으로는 그만한 아름다움을 결코 빚을 수 없어서, 다만 그 흔적을 안타깝게 모방할 뿐이다. 또한 장인은 물의 정신을, 물의 신비를 상징으로 시각화한다. 그래서 이 선에는 신비성과 귀기가 감돈다. 그것은 단지 선을 규칙적으로 새겨놓은 상태도 아니고, 물결을 흉내 낸 것만도 아니다. 물의 신비, 물의 정신을 구현하고자 한 자취다. 따라서 자연의 재현 이상의 어떤 의미를 지닌다.

　　　　　●

물의 영靈으로 둔갑한 이 잔은 주검 옆에서 영원과 불사, 불멸의 가락을 들려주었을 것이고, 그 출렁거림을, 유동성의 어질함을 안겨주었을 것이다. 가야의 악사인 우륵于勒, ?~?의 가야금 연주도 아마 그런 소리를 베풀었을 것이다. 그렇게 해서 죽은 이를 물의 이미지로 변용시키고자 했을 것이다. 제물로 바쳐진 잔은 이 세상을 떠난 이를 잔·물에 실어 저세상으로 보내야 하는 신성한 임무를 부여받고, 오래전 그 중요한 역할을 수행했다.

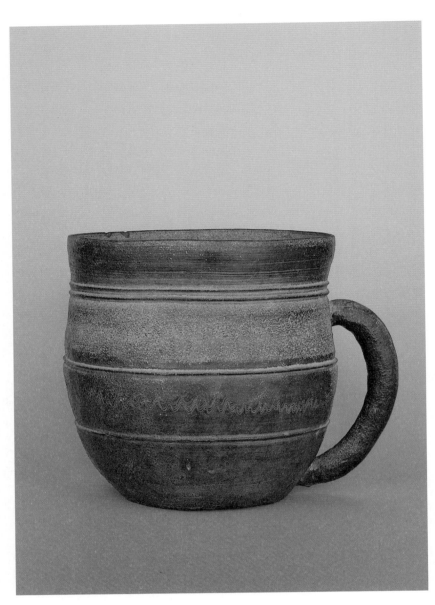

높이
20.3cm
입지름
18.4cm

기벽에
출렁이는
물결무늬의
리얼리즘

　든직하고 커다란 토기 잔이다. 볼륨감도 상당해서 도량형 용기로 사용되던 그런 잔이 아니었나 추정되기도 한다. 경질의 단호함과 함께 엄숙하고 장중한 색채감이 이 잔을 한층 무겁게 내리누르고 있다. 오늘날 피처맥주잔과 유사한 기형이기도 하다. 둔중한 몸체에 짙은 색채를 무겁게 드리운 잔은 남성적인 위용을 당당하게 앞세우며 부풀대로 부푼 덩어리로 존재한다. 입언저리는 예리하고 강철처럼 단호하게 각이 진 채로 날이 서 있어 몸통의 둥근 부위와 대조를 이룬다. 또 크기만큼이나 큼직하게 빚어 만든 손잡이가 길게 포물선을 그리면서 버티듯이 달려 있다. 잔의 볼륨을 더욱 시각적으로 밀고 나간 궤적이 손잡이로 연장되어, 자꾸만 저쪽 바깥으로 직진한다. 그것은 중력의 법칙을 받으며 대지를 내리누르는 잔의 하중을 해찰하고 분산시키며, 또 다른 영역으로 몰고 가는 듯한 연출을 보인다.

　다섯 개의 돌대를 돌려놓았고, 이에 따라 잔의 표면은 크게 네

면으로 나뉘고 각 면은 저마다 조금씩 다른 색채로 진하게 착색되어 있다. 지난 시간의 입김에 의해 지워지기도 한, 쓰라린 마찰의 상처를 내장으로 간직하고 있기도 하다. 이토록 단호하고 짙은 질그릇의 어둠은 옻칠을 올린 듯이 깊고 아득해서 거의 절망적인 검은 영역이다. 이것은 어쩌면 이를 만들고 부장副葬으로 밀어 넣었던, 당시 사람들이 느낀 저 세계의 색채, 저승의 색감은 아니었는지 모르겠다. 그토록 칠흑 같은 어둠을 거느린 밤과도 같은 땅속에서 거느리면서 망자와 동반했던 이 잔은 오랜 시간이 지나 다시 현실계의 공기와 빛, 바람과 여러 소음에 노출되어 있다. 이 잔이 망자를 대신해 다시 이승으로 돌아와 이전의 생을 연장하고 있는 셈이니, 옛 가야와 신라인들의 꿈은 어느 정도 현실화되었는지도 모르겠다.

　　　　　·

　　몸통의 정중앙을 구획하는 두 화면에는 물결무늬가 새겨져 있다. 구연부와 바닥 부분을 제외하고 말이다. 맨 위와 가장 아래 부분은 너무 짙고 어두워서 시야에서 배제되거나 사라지려는 듯하다. 그곳은 판독될 수 없는 비가시권의 영역이고, 무문의 공간이자 비텍스트의 자리이다.

　　　　　·

　　물론 구연부 자리에도 날카로운 도구로 긁어 만든 집선들이 경쾌하게 피부를 문지르며 돌진하고 있어서, 그것이 물레질로 인한 것인지 특별히 의도된 선인지 구분은 애매하다. 하지만 이 선으로 인해 구연부 역시 당당히 빠른 속도로 회전하는 원형의 공간을 제공한다. 더구나 가늘고 예리한 선들은 바로 아래 놓인 두툼하고 통통한 두 줄의 돌대로 이어지고, 돌대는 다시 기벽器壁에 새겨진 물결무늬로 자리를 옮겨 출렁거린다. 그러다가 다시 정중

앙에 자리한 돌대로 멈추어 집결했다가 이내 어두운 물속, 까만 강물 위로 흐르는 물줄기가 되어 파동 친다.

·

일정한 높이를 유지하며 오르락내리락 하는 선은 대략 네 줄로 새겨졌다. 마치 등고선이나 고구려 고분벽화에서 엿보이는 산의 묘사와 같은 선의 맛은 있지만, 실은 이 선은 계속해서 변함없이 동일한 높이로 일렁이기를 반복하는 물결에 대한 너무나 사실적인 재현이 아닐 수 없다. 이른바 리얼리즘 미술인 것이다.

·

결코 삐뚤어지거나 겹치거나 생략되지 않고, 일정한 간격을 유지한 상태에서 높낮이를 바꾸며 출렁이는 물결무늬의 선들은 심전도의 선들을 연상시키면서 빠르게 이어간다. 마치 심장박동에 따라 심근에서 발생하는 전기신호를 기록하듯, 자연계가 발산하는 신호를 포착해서 이미지로 고착시킨다. 그리고 이 선의 묘사는 장인들마다 편차를 낳는다.

·

신화적으로, 물은 죽은 사람을 살아나게 하는 재생의 기능이 있다. 그러니 물은 생명의 근원이며 재생의 상징이다. 또한 옛사람들은 물에는 생명력과 정화력, 부정을 물리치는 힘도 있다고 믿었다. 죽은 이와 함께 껴묻거리로 묻은 잔의 표면에 새긴 물결무늬는 이처럼 비와 물에 대한 여러 신화적 사고, 샤머니즘적 인식을 불어넣고 있다. 가운데를 움푹 파서, 물을 채우려는 용기인 잔은 표면의 물결무늬를 통해 물의 미덕과 의미를 한껏 드러내며 물의 힘을 지닌 또 다른 존재로 자신을 활성화시키고 있다.

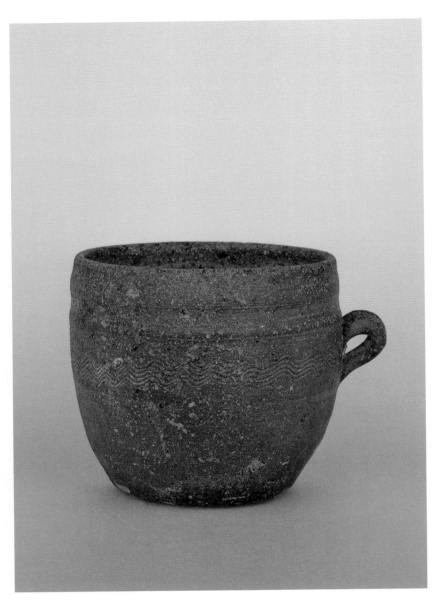

높이
9.7cm
입지름
10.1cm

물에서
도道를
보다

 •

 종지 그릇을 연상시키는 이 아담한 잔은 전체적으로 포용성 있는 내부를 간직하고 있다. 작은 단지 같은 이 잔은 기존의 잔 형태와는 다소 상이하기에 의심스러운 구석도 있지만 바닥을 보면 자연유가 응고되어 있어 진품으로 여겨진다. 주저앉은 품새와 전체적으로 둥그런 형, 마지못해 부착된 듯한 아주 작은 손잡이 등이 이례적이지만 상당히 매력적인 자태를 지니고 있다.

 •

 이 까만, 작은 손잡이잔은 그릇이나 국자 같기도 하고 약 잔 같기도 하다. 그릇의 위쪽 부근으로 아주 작은 고리처럼 손잡이가 부착됐다. 손가락을 넣어 걸고 집어 올리기는 어려운 형세다. 엄지와 검지를 사용해 이 잔을 들어 올려야만 하는데, 이런 손잡이는 당시 고사리蕨 문양이나 뿔의 형상을 한 손잡이들과 매우 유사한 편이다. 마지못해 슬쩍 융기되어 오른 듯한 앙증맞은 손잡이는 아주 작은 여백, 빈틈을 남기고 걸려 있다. 구연부 아래쪽으로 넙적한 면을 만들어 경계 삼았고, 그로 인해 두드러진, 튀어나온 부위가 돌

대같이 위치해 있다. 구연부에서 부드럽게 부푼 그대로 바닥까지 내려온 선이 풍성한 외양을 그려 보인다. 둥근 두 볼을 감싸 쥐고 있다는 느낌도 든다. 지극히 편안한 형태감은 기존 잔들의 전형성이 지워진 자리에서 더없이 수더분하고 소박한 멋을 지녔다. 별다른 수식이나 조작 없이 두리뭉실하게 빚고 둥글둥글하니 매만진 잔의 형태는 고졸하고 후박해서 볼수록 정겨운 맛이 있다.

•

먹색에 가까운 잔의 색은 썩은 나무뿌리 색과도 같고 검은 흙의 색과 유사하다. 이 짙은 잔의 색채는 마냥 밤처럼 어두워서 깊은데, 그 안으로 잔잔한 물결무늬가 출렁인다. 짙은 색채에 묻혀 있지만 잔의 표면에 난 굴곡들이 힘찬 물줄기가 되어 일렁거리고 있다. 밋밋할 수 있는 몸체에 그저 손가락 하나로 길을 내듯 문질러 펴낸 흔적이 잔의 구연부와 몸통의 경계를 짓고, 그것이 비교적 순식간에 빠르게 질주한 자취로 이어지기에, 그 아래 그려진, 새겨진 물결무늬는 더 급한 소리로 출렁이는 듯하다. 이 자그마한 공간에 펼쳐진 자연 풍경의 어느 순간이, 그 긴박감이 시각적·청각적으로 전해진다.

•

동양의 산수화는 그림 속 경관이 실제 존재하는 풍경 자체라고 믿게 한다. 화가는 예술적 감동을 위해 경관을 가공해서 한 폭의 그림으로 재구성하지만, 산수화는 그려진 경관이 불가피하게 주어지고 필연적으로 존재하는 세상처럼 보이게 하는 효과를 준다. 그것은 상징적 형태여서, 보는 이의 적극적 참여로 완성된다. 나로서는 잔의 표면에 그려진 문양과 몇 가지 흔적들로 인해, 충분히 모종의 자연경관을 연상하게 된다. 그 안에는 자연 풍경의 강렬한 아름다움 내지 자연의 신비로운 힘에 대한 메시지가 담겨 있다. 동양

에서 산수화를 좋아하는 것은 그 속에 그려진 자연경관을 진실로 사랑하기 때문이고, 산수를 사랑하는 사람은 큰일을 성취할 수 있는 뛰어나 인품과 지성을 겸비한 인재라고 보았기 때문이다. 산수·자연을 사랑하는 것은 고결한 인간의 가치와 직결되는 일이었다.[25]

·

가야와 신라인들 역시 그러한 맥락에서 크게 벗어나 있지는 않았을 것 같다. 아직 산수화와 산수미山水美에 대한 인식은 미비했겠지만 자연에 대한 특별한 인식과 감흥이란 동아시아의 유구한 전통이고 사유 체계이기에, 분명 그런 요소가 없지는 않을 것이다. 일찍이 중국 남송의 학자들이 자연 산수에 도道가 있다고 생각했듯이 가야인들은 그것을 물에서 보았을 것이다. 그래서 성스러운 물줄기가 지닌 영험한 힘에 대한 사유를 잔의 표면에 시문하고 있다. 흐르는 물을 바라보는 것은 이 세상에서 충족되지 않은 영원을 향한 갈망이자 불사와 불멸의 희구였으리라. 이 이미지는 세상을 새로운 각도로 인식하게 해준다.

·

유심히 보면, 손잡이는 마치 물결무늬에 의해 튕겨져 나간 물보라나 커다란 파도처럼 크게 일더니 부침하는 형국으로 솟아 있다. 물음표 기호처럼 잔의 한쪽에 조심스레 달라붙어 잔의 피부에서 전개되는 물결 풍경을 관조하는 듯도 하다. 따라서 잔을 보는 이들은 이 손잡이로 자기 존재를 투사해, 잔의 피부로 죄다 몰려가고 싶어 할 것이다.

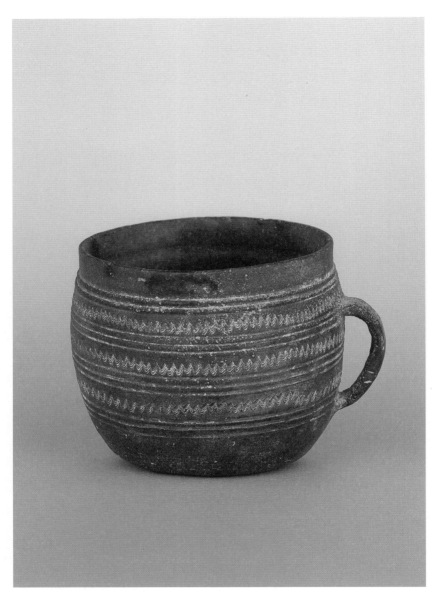

높이
10.5cm
입지름
10cm

표면에
가득
찬
문양의
매력

청회색조가 부드럽고 우아하게 착색된 이 잔은 너무 앙상하고 얇아 보이는 손잡이를 귀걸이처럼 달고 있다. 약간 앞으로 기울어진 형세는 잔 전체를 다소 기우뚱거리게 하지만 잔이 제자리에 직립하는 데 큰 무리는 없다. 작은 잔이라고 하기에는 크기가 약간 큰 편인 데다 몸통에 상당히 많은 양의 무늬를 현란하게 거느리고 있다. 우선 두 줄의 돌대가 네 개나 돌려져 있고, 그 사이로 난 세 개의 공간에 물결무늬가 다소 격렬하게 일고 있다. 매우 규칙적이고 정교하게 새긴 무늬는 실제 파도가 치는 듯한 환각을 일으킨다. 물결이 지속적으로 출렁거리는 물가의 장면을, 잔의 내부는 실시간 동영상으로 보여주고 있는 셈이다. 그 사이 돌대는 밀려가는 물줄기나 수평으로, 한없이 지속되는 평탄한 물길일 것이다. 어쩌면 이 도저한 물줄기의 힘으로, 파문으로 잔은 조심스레 한쪽으로 기울고 모로 쏠려 있다.

신라와 그 영향력 아래 있었던 가야 지방 고분에서 출토되는

토기에는 손잡이가 달린 것이 많다. 그것들은 모두 로마 계통의 잔에서 디자인의 영향을 받은 것으로 추정된다. 4~6세기 전반의 신라 고분에서 출토되는 수많은 로마 계통의 문물은 로마 세계에서 만든 것과, 로마의 디자인과 기술의 도입으로 신라에서 만든 것으로 대별되는데, 후자의 대표적 사례는 바로 뿔잔, 손잡이잔과 같은 것들이다. 스텝 지역을 따라 한반도의 남쪽까지 들어와 미친 영향의 흔적이다. 그릇에 손잡이를 붙이느냐 마느냐의 문제는 제작자가 속하고 있는 문화의 기본적인 성격에 좌우된다.[26]

•

우연한 기회에 손잡이 달린 잔에 주목해 그것만을 가능한 한 수집해온 나로서는 작지만 그 안에서 무궁무진한 조형의 변화를 거듭하고 있음에 매료되었다. 대략 300점 이상의 잔을 수집해서 완상하고 있다. 이 작은 손잡이잔은 보기 드물게 표면을 가득 채운 장식, 문양을 지닌 것으로, 희귀한 편이다. 전체적으로 새 둥지처럼 편안한 둥근 형태를 유지하고 있는데, 배 부분이 볼록하게 부풀었으며 바닥 쪽으로는 다소 급하게 기어 들어갔다. 구연부는 일직선을 이루며 긴장감 있게 서 있어서, 직선과 곡선의 대비가 우월하다. 매력적인 청회색조의 색상을 피부에 둘렀는데, 그 사이로 난 파상문은 흙물이 파고들어 마치 황금빛으로 빛난다. 흡사 햇살에 파닥이는 물결과 유사하다. 실제 그런 장면이 생생하게 떠오르는 것이다. 선명하고 견고한 물성을 유지한 돌대는 깊게 파인 자국을 뒤로하고, 표면 위로 튀어 오를 기세다. 장인은 욕심껏 잔의 표면에 돌대와 파상문을 힘껏 집어넣어 장식했다. 비록 작은 것임에도, 이 무늬로 인해 잔은 상당한 위용을 지니며 자연 자체가 되어 활기차게 유동한다.

한편 일그러진 기형에 달라붙은 앙상한 손잡이는 매우 가늘고 위태로워 보인다. 이 손잡이는 뚱뚱한 잔과 어울리지 않는 형국이지만, 어찌 보면 이런 부조화의 조화로움이 장인의 기발한 발상인 듯하다. 잔의 몸통 한가운데 부착된 귀 형상의 손잡이는 조심스레 아래쪽으로 내려가 구부러지면서, 한 번 숨을 고르듯 꺾은 후 붙었다. 흡사 잔의 몸통을 숙주 삼아 기생하는 존재처럼 둥글게 붙어 있다. 작지만 잘 어울린다. 풍성하고 현란한 장식으로 몸이 무거운 잔에 신경을 집중시키기 위해, 가능한 한 손잡이의 존재감을 약화시켰다. 보는 이의 시선은 전적으로 돌대와 그 사이에서 맹렬한 기세로 이는 물결무늬가 핵심이기에, 그것에 초점을 맞출 수밖에 없다. 날카로움과 딱딱함을 지우고, 직선의 예리한 돌기 줄이 선연하게 등장하는 것은 연대가 앞서고 있음을 보여준다. 고식 토기인 것이다. 정교하고 반듯하게 만든 돌대와 파상문에 비해 더없이 무심하고 소박하게 빚은 손잡이의 부조화가, 역설적으로 잔의 피부에 새겨진 문양, 상징에 더욱 주목시킨다.

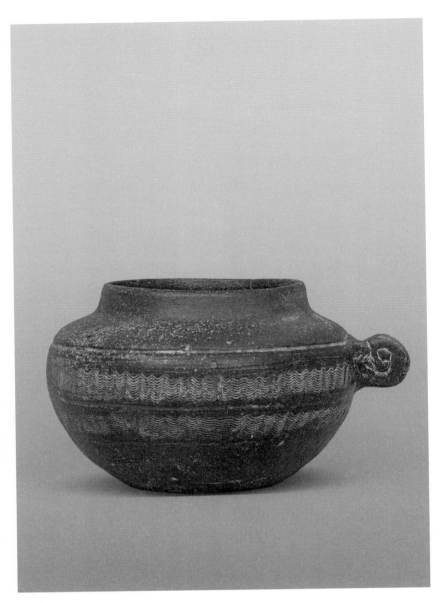

높이
9.8cm
입지름
8.5cm

면발처럼
구불거리는
물의
영원성

＊

두 줄의 음각선이 깊게 파여 있는 몸통은 그 선을 경계로 잔잔하게 흐르는 잔물결을 더없이 평화롭게 흘려보내고 있다. 날카로운 도구로, 마치 빗을 위아래로 움직여 밀고 나간 것 같은 출렁임이 가지런히, 정갈하게 표면에 새겨져 있다. 위와 아래로 나뉘어 줄기차게 이어지는, 결코 죽지 않고 흘러가는 물이나 쏟아지는 비雨를 형상화한 것 같다.

＊

특정 도구를 움직여 손으로 밀고 나가다 보니 어느 부분에서는 간격이 넓어지고 퍼져서 수평의 선들로 느슨해지는 경우도 있는데, 하단의 경우가 특히 그렇다. 의도된 경우일 수도 있고, 제작 과정상에서 반복되는 시문 행위에 따른 불가피한 사정일 수도 있을 것이다. 신속하게 긁어나간 솜씨는 물결무늬를 무수히 반복해서 그려본 이의 매우 능숙하고 개성적인 손맛을 반영하고 있다. 흙을 파들어 가다 보니 양각으로 세워진 가는 선들이 산처럼 솟구쳐 오르고, 그것들이 중층적으로 연이어 포개진 형국을 연출한

다. 영락없는 물결이고 파도 이미지이다.

　　·

　　라면의 면발처럼 구불거리는 선들은 잔의 표면을 죄다 덮어가면서 어디론가 보는 이의 시선을 끝까지 몰고 간다. 그것은 실제 물의 흐름처럼 결코 고갈되거나 멈추지 않고 하염없이 흘러갈 뿐이고, 멈춤 없이 계속해서 스스로 정진해서 밀고 나간다. 그것이 또한 물의 미덕이다. 옛사람들은 그러한 물에서 영원성, 무한성, 불멸성을 보았다.

　　·

　　약간 주저앉은 듯한 재미난 기형은 단단하고 견고한 둥근 형태를 지니면서 짧은 목과 밖으로 확장된 제 몸의 최대치를 생선의 배처럼 부풀리고 있다. 물결은 또 그 한계까지 가 부딪힌다. 타원형의 기형과 물결무늬가 잔의 한계나 물결이 가닿는 한계를 지시한다.

　　·

　　깊게 착색된 잔의 색은 검정과 녹색, 청색과 회색, 밤색과 붉은색 등을 죄다 껴안고 있어, 무어라 형언하기가 어렵다. 마냥 짙고 어두운, 무겁고 진중한 색채의 무게가 잔을 더욱 신중하게 주저앉힌다.

　　·

　　벌어진 아가리의 시커먼 공간의 구경(입지름)과 바닥의 지름이 거의 일치하기에 안정적으로 보이는 잔은 그저 단순한 타원형의 형태감을 '빵빵'하게 견지할 뿐이다. 그리고 어깨에서 올라오는 선이 안쪽으로 슬쩍 기울면서 짧은 목을 형성한다. 아가리 쪽으로, 구연부 부근으로 잔의 기형을 이룬 선들의 기세가 덤벼들듯이 응집되어 있다.

⚬

어깨를 정점으로 해서, 바로 그 어깨선에서 음각으로 깊숙이 파들어 간 돌대·선이 둘러쳐지고, 다시 일정한 공간을 비워둔 후 또 하나의 돌대, 음각선이 잔의 피부를 절개하듯이 안으로 깊게 들어가 여백을 남겼다. 그리고 돌대의 아래, 위에 물결무늬가 잔잔하면서도 한편으로는 세차게 흐르고 있다.

⚬

흡사 청전 이상범이 특유의 붓놀림으로 그린 물의 이미지가 연상된다. 청전은 유현한 묵법과 절묘한 붓의 각도로 굵어졌다 가늘어졌다 하는 혹은 끊어질 듯 이어질 듯한 필선으로 물의 흐름을 표현했다. 그 특유의 리듬감과 생동감 있는 선은 이 잔의 문양을 그대로 떠올리게 한다.

⚬

두 줄의 돌대 사이로 힘차게 흐르는 물결은 손잡이 부근으로 죄 몰려가고 있다. 흔히 형태적인 유사성에 따라 고사리 손잡이잔, 혹은 달팽이 손잡이잔이라고도 불린다. 고사리가 지닌 엄청난 생장력에서 기인했다는 설도 있지만, 실은 그것은 이미 청동기시대의 소용돌이무늬渦文에서도 엿보이고 동심원 문양 내지 여성의 음문 표시와도 유사성이 강한 문양이다. 그런데 구름과 바람의 형상이라고 보는 게 맞을 것도 같다. 바람이 불고 먹구름이 끼고, 물기를 머금은 구름에서 비가 쏟아지고, 그것이 강으로, 바다로 나가는 장면은 옛 사람들에게는 무척이나 신비한 자연현상이었을 것이다. 그런 장면이 삶과 죽음과 겹치면서 죽음이란 저 세계로, 하늘과 별, 바람과 구름의 영역으로 돌아가는 것이라고 믿었고, 그래서 물과 같은 불사의 힘으로 생을 밀고 나가, 다시 자신들이 태어났던 곳으로 간절히, 간절히 돌아가고자 했으리라.

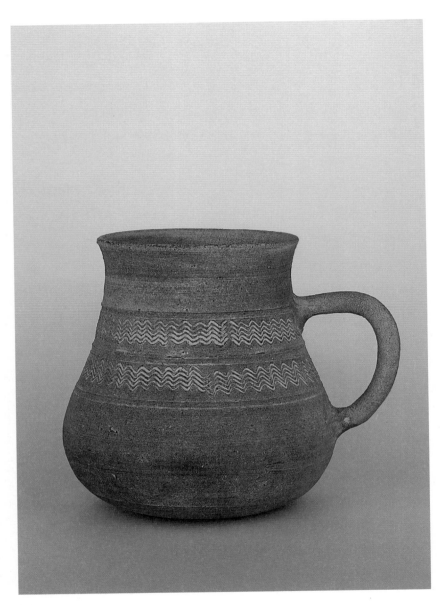

높이
12cm
입지름
8.5cm

다섯
줄의
음각선의
환영

볼록한 복주머니 같기도 하고 열매나 과일을 연상시키는 특이한 기형의 손잡이잔은 아랫부분이 심하게 팽창되어 있다. 구연부는 좁게 위로 오르다가 슬그머니 바깥으로 벌어졌고, 몸통은 구연부에서 그대로 급한 경사를 만들면서 아래쪽으로 미끄러져 내려간다. 이런 기형은 매우 드문 사례에 속해서 상당히 의심스러운 잔이긴 하다. 묵직하고 둥근 하단을 뒤로하고 조심스레 상단으로 밀고 올라오는 잔의 기형은 구연부 부근까지 이르러, 결정적으로 '탁' 하고 밖으로 꺾여 예리한 각을 만들며 풍만한 곡선의 기형에 모종의 긴장감을 벼락처럼 안겨준다. 그리고 자꾸 제 무게와 중력 때문에 바닥으로 몰리는 것을, 손잡이가 낚아채듯이 잡아당겨 끌고 간다.

몸체에는 네 줄의 음각으로 들어간 선이 저부조低浮彫로 밀려 들어가 있다. 음각의 원이 공간에서 뚜렷한 자기 영역을 점유하기보다 소극적으로, 잔의 피부막에 최소한의 깊이, 바닥을 만드는 데 그치며 차이를 발생시킨다. 구

연부 아랫부분은 사실 미세하게 들어간 공간이 있어서, 그 아래 세 줄의 선·음 각화된 부위와 동일시하기 어렵긴 하다. 그러나 분명 물레질을 하면서 의도적으로 압력을 가해, 구연부의 시작 지점을 조심스레 지시하고 있다. 그 미세한 들어감에 의해 구연부 부분이 위로, 바깥으로 벌어지면서 올라가고, 다시 그 아래는 바닥으로 하강하기 때문이다. 그러고는 보다 분명한 음각의 공간이 자리하고 있어, 이를 사이에 두고 손잡이가 자신의 착지점을 최대한 벌려놓은 상태에서 'ㄱ'자에 가까운 글자꼴을 만들며 부착되었다. 넉넉한 여유 공간을 확보해주는 이 손잡이는 그로 인해 바닥으로 몰려 부푼 잔의 모양새, 그 결핍을 보완한다.

　　　　　　　이는 또한 몸통에 나 있는 세 줄의 선 사이에 자리한 물결무늬들이 연이어 손잡이가 만든 빈 공간, 구멍으로 모두 사라지게, 흐르게 하는 효과도 발생시킨다. 모두 다섯 줄의 음각선들이 비교적 일정한 간격과 파동을 지니며 흐르고, 선이 표면을 긁고 노이즈를 발생시키며 쉬지 않고 흘러가는 듯한 환영을 자아낸다. 그러니 이 문양·무늬는 막연한 미감을 충족시키거나 장식적 차원에서 시술된 것이라고 보기만은 어렵다. 분명 모종의 의미망, 맥락이 놓여 있다. 이른바 '무늬의 대화성'이 존재한다. 뚜렷한 목적의식을 지닌 문양이기에 그것은 문양文樣이 된다. 자연과 신의 신비로움에 대해 의식하는 삶 속에서 무늬, 문양은 싹을 틔웠고 발전하였다.

　　　　　　　문양은 무늬이기도 하다. 무늬란 '물건의 표면에 얼룩진 형상이 나타난 모든 모양'을 말한다. 미국의 심리학자인 윌리엄 제임스 미켈William James Mickel 1876~?에 따르면, 인류가 주위의 사물에 무늬를 넣어 장식한 근본적

인 이유를 인간의 눈이 특정한 공간을 오랫동안 보고 있으면 어딘가 한 점에서 중심을 찾아 눈의 안정을 얻고 싶어 한다면서 그 지루함과 불안정감을 해소하기 위해 물건에 무늬를 넣었다고 설명한다.[27] 실용성과 종교성, 그리고 미감이 모두 갖추어진 것이 문양일 텐데, 손잡이잔에 새겨진 판독하고 이해하기 어려운 그 문양, 무늬는 또한 일정한 구조를 가진 서사를 만들고 있다. 그것은 문자 이전의 시기에 출현한 모종의 텍스트가 되어 현재의 우리와 소통하고자 한다. 그래서 전통 문양 전문가인 미술사가 임영주[1943~]는 "우리 삶에 대한 한 편의 거대 서사처럼 읽히는 것이 우리의 전통 문양"이라고 말한다.

◦

『삼국유사』에 보면, 환인의 아들 환웅이 3000의 무리를 이끌고 태백산정에 내려와 신시神市를 열고, 백성을 다스리는데, 백성들의 살림에 반드시 필요한 주곡主穀과 주명主命, 주병主病, 주선악主善惡을 할 수 있도록 풍백風伯과 우사雨師, 운사雲師라는 세 도깨비를 부렸다는 대목이 있다. 이를 염두에 둔다면, 바람과 구름, 비가 신앙의 대상이고, 그 신비로움의 해명이 잔의 표면에 문양화된 것으로 보인다. 그러니 이 물결은 무늬 그림이고, 일종의 텍스트다. 물결무늬는 '십장생十長生'의 물, 「일월오봉도日月五峯圖」의 물무늬로 이어진다. 당연히 옹기의 파상문, 그러니까 물결 모양을 한 문양으로도 지속된다. 옹기의 경우, 곡선의 배가 아래로 산형山形을 뒤집어놓은 문양은 '파도문', 위아래로 구불구불한 것은 '파상문', 직선으로 물결을 이루는 것은 지그재그 무늬라고 한다. 대부분의 옹기 파상문은 한 줄 내지 두 줄로 간략화되고 있다. 신석기시대의 빗살무늬토기와 청동기시대의 기하학적인 문양을 거쳐 가야와 신라시대 손잡이잔에 이르러서는 가는 선의 밀집도와 예민하게 출렁이는 동

세, 자글자글한 맛이 대폭 축소, 단순화되어 이어지는데, 그것이 그대로 조선 시대 옹기로 전해지고 있음을 볼 수 있다.

•

　　오늘날 현대미술이란 과거를 숙주 삼아 이에 기생해서 미술 행위를 질문해보는 것이다. 그러니까 오랜 전통들이나 과거의 논의들은 항상 새로운 형태를 만들며 결과적으로 미래의 방향들은 가장 최근의 논의인 '마지막 전통'에서 나오는 것이다. 따라서 작가란 존재는 자신들의 미술사적, 문화적 전통의 토대와 자신의 경험 세계 사이에서 긴장하고 길항하는 이들이다. 한편 미술을 한다는 것은 역사적으로 선택된 매체의 제약을 받는다. 아니 그것보다는 매체의 사용에 대한 전통에 기인해서 작업한다고 말해야 할 것이다. 생각해보면 그것은 더 넓은 의미의 문화적 조건에 의해 지배된다. 우리가 사물을 보는 행위, 미적인 것을 감지하고 이해하는 것 역시 바로 그런 조건과 연관된다. 시각은 본질적으로 그것이 작동하는 것에 영향을 미치는 어떤 신념, 이데올로기 영역 내에서 성립하는 것이기 때문이다. 그러니까 사물을 보는 방식은 우리가 알고 있는 것, 믿고 있는 것과 깊게 관련되어 있다. 우리의 지각, 평가 또한 우리 자신의 보는 방식에 의존하고 있으며 선입견에 영향을 받는다. 시각을 통해 세계를 형상적으로 인식하는 동시에 인식하는 시각 방식을 드러내며 이미지를 창출하는 것이 다름 아닌 시각의 행위, 미술의 본질적 특성이다. 그것은 '한 문화의 형이상학을 말해주는 핵심적인 지표'이기도 하다.

•

　　서구 문화를 만들고 변형시켜온 서구의 문화적 문법으로 동양의 문화를 바라볼 때 동양의 문화는 이해할 수 없는 수수께끼에 불과할 수도

있다. 서구인들이 그들의 사유 체계와 시각으로 동양의 문화를 바라보면서 해독되지 않는 것을 비합리적, 비과학적, 신비적이란 수사로 규정할 수도 있다. 이런 인식틀을 이른바 '오리엔탈리즘'이라고 칭한다. 그로 인해 오랫동안 우리들에게 '서양적'이란 합리적, 이성적, 논리적인 것을 의미하고 '동양적'이란 비합리적, 비이성적, 비논리적, 신비적인 것을 의미하는 하나의 기호가 되었다. 따라서 그동안 우리들에게 당연시된 지식의 형태로 행사되는 '지식-권력'인 서구적 가치의 정당성을 새삼 의심해보고, 그 인식론적 근거를 해체함으로써 우리의 기준과 잣대를 만들어나가야 할 것이다. 우리의 문화적 콘텍스트 안에서 우리의 문화적 텍스트를 이해하는 것, 우리의 전통문화를 이해하는 정당한 선입견^{이해의 전} 구조과 정당한 인식 틀이 필요하다는 얘기다.

　　　　　하나의 문화적 텍스트로서의 모든 유형·무형의 문화 산물들은 그것이 형성되고 발전되어온 사상적 토대가 있기 마련이다. 그러므로 문화적 텍스트를 구성하는 문법으로서의 사상적 토대에 대한 이해 없이는 그 텍스트에 대한 정당한 이해를 기대할 수 없다. 그러니 종속적 문화 상황을 해체·극복하는 가장 시급한 과제는 자신의 문화적 텍스트를 그것이 만들어지고 형성되어온 문화적 문법으로서의 사상적·문화적 맥락에서 이해하는 '인식론적 전환'을 만드는 것이라고 할 수 있다. 우리의 전통문화를 형성하는 문화적 문법을 모르는 대부분의 사람들에게 그것은 해독되지 않는 '문화의 수수께끼'일 뿐이다. 우리의 전통문화를 해독하는 코드로서의 문화적 문법에 대한 이해 없이는 우리 문화의 텍스트를 제대로 해독할 수 없다. 가야와 신라시대 손잡이잔의 문양이라는 텍스트 독해의 중요성의 일단이 바로 여기에 있다.

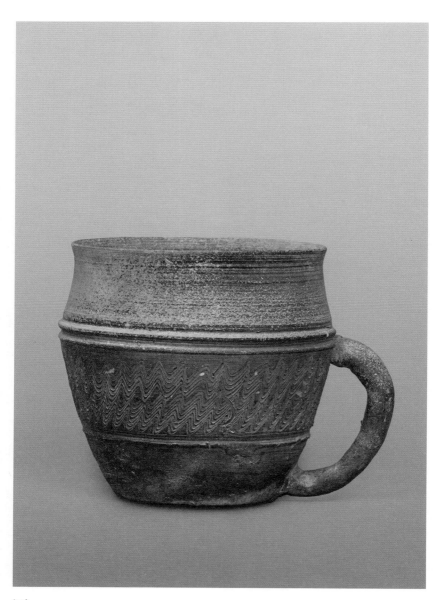

높이
10.7cm
입지름
10cm

물의
생애를
조감한
풍경

시원하게 자리한 구연부는 아가리 부근에서 급하게 밖으로 빠져
나가려는 듯이 휘어져 올라오고 있다. 그 아래 경쾌한 선들이 여러 주름을 만
들면서 줄지어 내려가는데, 마치 잔 자체가 회전하고 있는 듯한 착시를 안긴다.

구연부가 밑으로 꺾이면서 멈춘 자리에 두 개의 굵은 돌대가 싱
싱하게 버티고 있어서, 그로 인해 두 줄의 깊은 공간, 심연과도 같은 안쪽이
열린다. 이 모습이 흡사 구연부가 내려오면서 몸통이 시작되는 경계 지점, 즉
두 줄의 돌대가 박힌 자리에 이를 박고 단단히 정박하고 있는 듯하다. 매우 견
고한 맞물림, 연결 지대를 연출하고 있다.

이 두 줄의 돌대로부터 다소 급한 경사를 만들며 바닥으로 미
끄러지는 몸통의 아랫부분은 구연부에 비해 상대적으로 맑고 환한 영역을
빛내는 중이다. 그래서 한 개의 잔에서 서로 달라 보이는 색면과 이질적 화면

을 동시에 조우하게 된다.

·

몸통의 하단에 자리한 돌대는, 윗부분처럼 양각으로 두툼하게 튀어올라 형성된 것이 아니라 표면을 긁어서 음각화시킨 선이다. 이는 동시에 윗부분에 자리한 두 개의 돌대 사이에 자리한 음의 공간과 이어져, 모두 세 개의 빈자리가 도열하는 셈이다. 그리고 그 사이에 격정과도 같은 물결이 기세 좋게 표면을 가득 채우고 있다.

·

그동안 보았던 물결무늬에 비해, 이 파상문은 끝부분이 날카로운 선으로 솟아 있고, 돌대 바로 밑을 뾰족한 끝선으로 찔러대고 있다. 무서운 기운이고, 엄청난 생명력이며, 불꽃처럼 일렁이는 물의 힘이다. 이 물결처럼 환생하기를, 영원히 불멸하길 염원하며 도공은 두 줄의 파상문을 간격 없이 이어 붙여 수평으로 펼쳐 보인다. 각 파상문은 여섯 줄, 다섯 줄, 네 줄 혹은 여섯 줄, 아홉 줄로 연이어 새겨나간 듯하다. 정교하고 차분하게 그어나가기보다 즉흥적이고 격렬하게, 순식간에 흙의 피부에 긁어댄 흔적이 느닷없이 불에 달궈져 응고되어 있지만, 당시의 몸놀림과 퍼포먼스에 가까워 보이는 도공의 손맛은 여전히 생생하다.

·

이는 단지 물결무늬, 문양을 그려 넣은 것에 머무는 것이 아니라 물의 기운, 물에 대한 당시 사람들의 관념이 투사된 결과물로 보인다. 물은 가시적인 것과 비가시적인 영역을 두루 아우르는 형국 아래 몸을 내민다. 그것은 마치 물의 생애를 조감한 풍경 같기도 하고, 물의 기류나 순환을 상상

해 하나의 공간 안에 풀어놓은 상상적인, 초현실적인 그림을 닮았다. 이는 상식적으로 접하고 인식하는 물의 외형을 넘어가고자 한다. 그리고 이런 접근은 단지 물이라는 대상에 머물지 않고, 자연계에 존재하는 생명체 혹은 모든 존재의 근원에 대한 탐구로 확장된다. 물은 자연 만물을 존재하게 하는 핵심이자 보이는 것과 보이지 않는 모든 것을 두루 관통한다. 그러니까 물을 생각하고 이를 탐구하면서 그린다는 행위는 상당히 철학적이고 인문학적인 해석에 해당한다는 생각이다. 만물의 근원을 물로 보았던 그리스의 현자나 고대 동양의 사상가들이 한결같이 물을 그토록 중요하게 다루었던 이유가 그것이다.

 ●

 물이라는 뜻의 한자 '수水'는 물길과 소용돌이, 모래언덕이 있는 강의 모습을 그린 데서 연유한다. 중국인들은 생명이 있는 모든 것과 벗이 되는 것, 즉 돌, 물 등이 사람과 마찬가지로 영성을 갖고 있다고 생각했다. 중국인들은 산을 양陽으로, 그리고 인체의 골격에 해당하는 것으로 간주했고, 물은 음陰에 속하며 인체의 혈액에 해당한다고 보았다. 산과 돌 그리고 물이 없으면, 자연은 성립되기 어렵다. 물은 침투와 부딪침, 씻김과 압착 등을 통해, 산과 돌을 천태만상으로 만든다. 중국 화가들의 산수화에는 단지 제재뿐만 아니라 세계관과 삶에 대한 교훈이 가득 담겨 있다. 그러니까 화가의 목적은 우리에게 어떤 감정을 불러일으키는 것이 아니라, 우리들이 어떻게 살아야 할지를 말해주는 것이다. 대자연의 질서를 파괴하지 말고, 있는 힘껏 이해하며 자연의 규율에 따라 생활해야 한다는 말이다. 물은 생명을 제공하고 땅으로부터 자발적으로 솟아올라 저절로 움직이며, 고요한 상태가 될 때 완전한 수평이 되는 동시에 스스로 침전 작용을 하여 맑아진다. 또 그릇의 모양에 따라 어떠한 형태

든 취하고, 가장 조그마한 틈도 뚫고 들어가며, 강압에 양보하지만 가장 단단한 돌도 닳게 하고, 얼음이 되어 단단해지고 증기가 되어 사라지기도 한다. 이러한 특성을 지닌 물은 일찍이 동양에서 우주의 본성에 관한 철학적 개념을 위한 모델이었다. 모든 곳으로 퍼져 나아가고, 의도적 행위를 하지 않으면서 모든 것에 생명을 주는 물의 이미지에 대해 노자老子는 다음과 같이 말한다.

.

"최상의 선은 물과 같다. 물이 선하다는 것은 만물을 이롭게 하고 다투지 않으며 많은 사람이 싫어하는 곳에 머문다는 점 때문이다. 그렇기 때문에 물은 도에 가깝다. 중략 물은 다투지 않기 때문에 허물이 없다."[28]

.

인간의 호흡으로서의 기氣는 우리에게 활력을 주고 마음의 생명 에너지처럼 우리의 생각과 감정과 도덕적 감각의 근원을 통제한다. 그리고 기는 바로 물을 모델로 한다. 자연계에서 기는 아래로 흐르고, 안개가 되어 위로 올라가며, 비가 되어 떨어지고 식물들에게 생명을 주는 물의 순환으로 나타난다. 그리고 물과 식물은 다름 아닌 여성성과 동일하다.

.

한편 상단의 두 돌대에서 출발한 손잡이는 바닥까지 이어져 오면서, 길게 유선형의 반원형 고리를 만들면서 들어오듯이 박혔다. 손잡이는 몸통의 현란하고 뜨거운 장식에 비해, 더없이 소박하고 순한 상태로 빚어져 다소곳이 고개를 바닥 쪽으로 처박고 있다. 심플하면서도 그 안에 깃든 정교한 디자인과 형태에 대한 치밀한 심미안, 그리고 특정한 미적 이념에 입각해서 만들었음을 알 수 있다. 텅 빈 내부를 간직한 몸통에 손잡이를 단 잔이라

는 기형·물건을 만드는데, 기본 구조를 유지하면서도 무수한 변주를 거듭하여 최고의 미적, 조형적 논리와 구상을 통해 자신들이 의도한 세계를 구체적으로 실현한다. 그렇게 완성도를 높인 손잡이잔은 동시대 현대미술 또는 디자인을 넘어서는 뛰어난 예술작품으로 자리하며, 이를 만든 장인들의 조형 요소를 다루는 놀라운 솜씨 역시 유감없이 보여준다.

　　　　　•

　　　실용적 차원에 저당 잡힌 잔의 속성을 와해시키거나 괴이하게 변질시키지 않고, 과도하고 흉물스러운 과잉의 장식으로 버무려놓지도 않았다. 그저 신실한 자연관과 세계관, 생사관에 따른 극진한 표현 의지를 기반으로 한 주도면밀한 조형미를 확인하게 된다. 비례나 조화, 기하학적 단순화 등 현대적인 조형 원리[29]를 죄다 거느린, 너무나 현대적이면서도 결코 시간을 이길 수 없는 매우 수준 높은 고졸한 미감의 어느 정점을 이 잔은 유감없이 발휘한다. 이는 가야와 신라의 손잡이잔이라는 시각적 오브제만이 지닌 매력이고 중요한 특질이다. 과거와 현재에 걸쳐 있고, 그 모든 시간의 조형미를 관통하며 여전히 동시대의 현재적 감수성을 겨냥하고 있는 이 손잡이잔은 그래서 경이로운 미감을 지금 이 자리에 생생하게 기적처럼 펼쳐내고 있다.

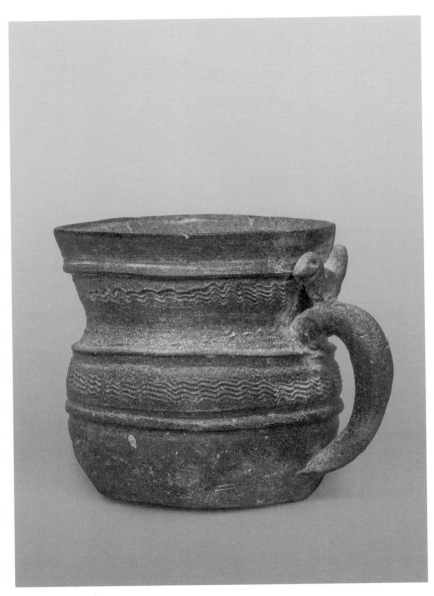

높이
9cm
입지름
8.5cm

오리를
빚어
올린
까닭

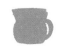

실용적 차원의 물건인 병, 잔은 인간의 육체에 접속되어 다양한 용도로 사용되지만 그 자체로 굳건하고 당당한 조각품, 오브제이기도 하다. 나는 늘상 병, 잔이 지닌 완벽한 대칭의 형태와 구조, 견고한 물성에 매료된다. 평생 병만 단독으로 설정해 그린 조르조 모란디Giorgio Morandi, 1890~1964의 그림은 병을 병으로만 보지 않고 그것을 구축적인 건축물의 일부, 그러니까 그에게 친숙한 모국인 고대 이탈리아 신전이나 성당 등의 기둥이나 벽면과 대등한 존재로 바라보았을 때 가능했다. 일상 속의 친숙한 사물, 도구들을 관습적인 시선에서 벗어나 바라본다면, 소소하고 하찮은 것들이 얼마나 매력적인 존재인지 새삼 깨달을 때가 있다. 예술가란 존재는 기존의 인간과 사물의 관계를 전복적으로 사고하는 이들이다.

가야와 신라의 잔들을 보다 보면, 이처럼 거의 조각에 가까운, 놀라운 것들을 만나게 된다. 아주 작은 잔이고, 기형은 단순한 편이지만 잔

의 크기에 비해 상당히 두드러진 돌대를 세 개나 둘렀고, 그 사이에 잔잔한 물결무늬를 더없이 평화롭게 새겨놓았다. 무심하게 흐르는 연못이나 강의 수면을 보고 있는 듯하다.

•

손잡이는 식물의 줄기처럼 잔의 몸통에 박혀 있는데, 가운데 부분에 선을 새겨 마치 점토 띠를 두 개 잇대어 만든 것처럼 보인다. 그리고 손잡이 위에 작은 새를 빚어 올려놓았다. 잔잔한 수면에 유유히 떠도는 오리를 순간 자연스레 떠올리게 된다. 실제 오리가 수면에서 제 몸을 밀고 나가는 듯한 환영이 인다. 절묘한 배치, 연출과 구성이 아닐 수 없다.

•

특히 고려청자의 경우, 표면에 새가 자리한 물가 풍경을 소박하게 그린 그림을 자주 접하게 된다. 특히 청자 주자注子에 그려진 그림이 압권이다. 주자란 술을 따르는 주기酒器로 사용되다가 차 문화의 유행에 따라 점차 다기茶器로도 사용한 것을 말한다.[30] 그 주자의 피부에는 대부분 버드나무와 연못, 오리의 모습이 등장한다. 전하기를 고려시대에는 연못을 만들어 버드나무, 갈대를 심고 오리 등을 키우며, 이를 감상하는 취미가 널리 유행했다고 한다. 물가 풍경을 앞에 두고 술을 마시고 한가롭게 소일하는 것이 가장 큰 행복이었던 것이다. 바람에 흔들리는 버드나무 이파리와 우아한 몸놀림으로 물살을 가르는 오리의 몸에서 더없는 아름다움과 지루한 평화로움을 엿보았던 것이리라.

•

이 가야시대 것으로 보이는 잔은 앙증맞게 작은 크기의 오리

를 빚어 손잡이 상단에 조심스레 올려놓았다. 이 새는 망자가 천상계로 가는 길에 동반하는 매개자였을 것이고, 영원한 순환을 은유하는 존재이기도 했을 것이다. 옛사람들에게 새는 하늘과 땅 사이를 자유롭게 날아 오르내리는 영물靈物이었다. 고대인들은 인간의 고향은 하늘이므로, 땅에 내려와 살다가 죽으면 다시 하늘로 돌아간다고 생각했다. 한국인은 자신들이 특별히 하늘에서, 별에서 온 사람들이라고 믿었다. 그래서 죽으면 다시 그 별로 돌아간다고 여겼기에 죽음을 "돌아가셨다"라고 표현하는 것도 그런 의미이다. 또한 우리가 생일을 생신生辰이라고 높여 이르는 것도 별에서 태어났기에 그렇다. 자신이 본래 태어난 자리, 그 별·하늘로 육신과 영혼을 인도하는 안내자가 바로 새라는 존재다. 특히 오리는 하늘과 물속을 마음대로 드나들 수 있고, 천상과 하계를 잇는 매개자로 기능한다고 여겼다. 이는 이미 중앙아시아와 시베리아 유목민들에게 널리 퍼진 사상이었다. 결국 새는 영혼의 모습으로 간주되었던 것이다.

•

더없이 순한 물살 위에 가벼이 부양하는 새는 유유자적하며 어딘가로 건너가는 모습이다. 산 자들은 죽은 이들도 이렇게 죽음의 강을 건너 어딘가로, 죽음 너머의 세계로 가리라고 믿었지만 그곳이 어딘지, 어떻게 생겼는지, 현실계에서는 볼 수 없다는 사실을 알고 있다.

•

고개를 앞으로 내밀고 꼬리를 바짝 치켜든 오리의 동작이 상당히 구체적으로, 생동감 있게 묘사돼 있어 놀랍다. 대략 그 특징만 그렸음에도 새, 오리의 전형성을 정확하게 포착하고 있어 도상화 능력의 탁월함에 감탄한다. 물결 표현 역시 추상적이라고 볼 수도 있지만 사실 더없이 사실

적인 재현이기도 하다.

　　　　　　　·

　　　원형의 잔을 지속적으로 순환하면서 돌고 있는 물과 그 위에 떠 있는 오리의 모습을 보여주면서, 망자 옆에서 그가 갈 길을 선행하는 지도의 역할을 하고, 함께 가야 할 길을 채근하는지도 모르겠다. 세 개의 돌대는 삐뚤거리면서 어긋나고 일그러져서 의도된 것인지 그렇지 않은지는 알 수 없지만 여러 갈래의 물길을 또한 암시하기도 한다.

　　　　　　　·

　　　이 가야시대 손잡이잔에 새겨지고 조각된 새와 물가 풍경, 물결무늬가 고려청자의 표면 위로, 그리고 조선백자와 민화에도 지속적으로 출몰하면서 새를 토템으로 하는 한국인들의 오랜 조령 신앙의 한 편린을 생생하게 보여주고 있다. 죽음에 대한 사유가 무엇이었는지도 또렷하게 일러준다.

　　　　　　　·

　　　사실 죽음은 삶의 끝이고 생각이 멈추는 지점이다. 죽음은 출생과 함께 인생의 가장 중대한 사건이다. 사람의 일생은 출생으로부터 시작하지만 인간의 삶은 죽음을 향해 나아가는 여정이기도 하다. 살아가는 것이 죽어가는 것이다. 생각해보면 삶의 뒷면이 죽음이고 죽음의 앞면이 삶이다. 동양의 유가나 도가에서는 개별 생명체를 자연의 기氣의 응집으로 여기며 따라서 죽음은 응집된 기가 혼비백산魂飛魄散으로 흩어져 자연으로 되돌아가는 과정으로 간주한다. 자연으로부터 왔다가 다시 자연으로 되돌아가는 것을 우주만물의 당연한 이치로 본 것이다.

　　　　　　　·

한국인의 죽음에 대한 전통적인 인식 태도는 서양인의 합리적이고 분석적인 태도와는 달리, 다분히 '관조적'이고 '관념적'인 편이다. 우리 조상들은 저승을 이승의 연장선상에서 항상 파악했다. 죽음을 새로운 삶의 시작이며, 생명의 전이로 해석한 것이다. 사람이 죽으면 영혼은 세 가지로 분류된다. 즉 혼과 귀와 백의 핵분열이 일어나게 된다는 것이다. 혼은 승천하고, 백은 땅으로 스며드는 데 비해, 귀는 공중에서 떠돌아다니다가 기일이 되면 제사에 참석하게 된다. 이중에 귀와 백은 항상 산 자와 관련을 맺으며, 풍수지리설과 연관되어 지속적으로 산 자손들에게 중대한 영향을 미친다고 믿었다. 이렇게 볼 때 죽는다는 것과 산다는 것은 존재 전이일 뿐, 별반 차별이 없는 것으로 해석된다. 이처럼 한국인의 사생관은 '현세적이면서도 내세적'이고 '내세적이면서도 현세적'이라는 데 그 특징이 있다고 지적된다.

한국인의 내세관에 있어서의 특징은 죽음을 '현실 극복을 위한 이상향'으로 설정하고 동경하고 있다는 점이다. 서양인들이 죽음이나 내세를 공포, 불안의 요소로 간주하고, 단지 현세의 본래성을 되찾기 위한 방안으로만 죽음을 사색하는 데 비해, 무속에 뿌리를 두고 있는 한국인의 정신은 죽음을 전혀 두려워하지 않을뿐더러, 저승을 하늘이 준 복수福壽를 다 누린 후에는 가야 할 이승의 연장으로 사고하는 관계로 행복하고 편안하게 죽음을 맞아들이는 점도 커다란 차이점이다. 이처럼 한국인의 전통적인 생사관에서는 우주적 생명과 인간의 생명은 유기적이라 생각해왔다. 따라서 인간 중심의 생사관은 애초부터 없었다. 우주적 생명과 인간의 생명이 본래 하나라는 것이 당시 사람들의 믿음이었을 것이다.

높이
8cm
입지름
8cm

피부
가득한
문양의
비밀

　　작은 잔의 표면에 세 줄의 돌대가 원형의 고리를 이루며 몸체를 휘감고 있다. 짙은 회색 톤에 가까운 회흑색이나 청회색이 감도는 잔은 소박한 기형인데, 손잡이는 중간에 일정 부분 꺾여서 내려오고 있다. 전체적으로 기형과 손잡이의 형태는 다소 과할 정도로 담담하고 소박하다. 아가리 부분도 많이 닳아서 본래의 위엄을 잃었지만 그래도 제 기형의 기본 구조는 여전히 유지하고 있다. 이 잔의 바닥 부분이 흥미로운데, 손으로 문질러 비벼서 마감한 흔적이 생생하고, 아래 손잡이가 붙는 지점 쪽으로는 지문도 뚜렷하게 인장처럼 찍혀 있다. 고졸한 맛이 앞서는 고식 토기 잔이어서 연대가 더욱 앞서는 것으로 추정된다. 나로서는 이런 원시성에서 연유하는 질박함과 야생의 힘이, 세련되고 장식적인 것들보다 호감이 가는 편이다.

　　무엇보다 이 잔의 압권은 표면에 가득한 문양에 있다. 사실 이렇게 피부를 온전히 채운 경우는, 잔에서는 드문 편이다. 주로 그릇받침이나

긴 목 항아리 등에서는 자주 접하는데, 몸통 전체에 삼각띠무늬 혹은 삼각집
선문을 그려넣고, 또 이를 엇갈려 놓았다.

　　　　　•

　　　그 위에는 격자무늬, 사선을 겹친 무늬를 베풀었다. 몸통은 비
교적 굵은 돌대로 나누고, 그 사이에 서로 다른 무늬를 촘촘히 시문해놓은 경
우인데, 두 가지 문양이 복합적으로 펼쳐진 특별한 것이다. 나로서는 무엇보다
흙을 시원하게 긁어나간 선의 활달하며 즉흥적인 필치, 손맛의 생생함을 직
접 목격하는, 현장감 같은 것이 느껴져서 좋다.

　　　　　•

　　　이런 문양과 유사한 것을 함안 지역에서 출토된 가야의 집 모
양 도기집 모양 도기, 5세기 중반, 호림박물관, 높이 15.5cm의 지붕에서 보았다. 이 잔에 있
는 문양의 순서와 동일하게 사방형 격자무늬가 있고, 그 아래에 삼각띠무늬
를 지붕에 새겼다. 그래서 이런 문양의 배치, 구성에 대한 당시 사람들 나름의
조형 규칙이랄까, 조형 의식이 있었음을 엿보게 된다.

　　　　　•

　　　삼각띠무늬는 빗살무늬토기와 유사성이 강하다. 그래서 이를 삼
각형 구름과 그 안에 담긴 비로 해석하는 이도 있다. 삼각형 구름 안의 빗금은
구름 속 수분이거나 비雨의 수분이라고 한다. 이러한 삼각형 구름 사이에 위에
서 아래로 내려 그은 선은, 새긴 빗금은 삼각형 구름에서 내리치는 빗줄기로
보고 있다. 그럴듯한 해석이다. 그 사이의 선들도 비로 볼 수 있다는 것이다.[31]

　　　　　•

　　　반복하지만 빗살무늬새김무늬는 이처럼 가야와 신라의 손잡이

잔으로 이어지고, 조선시대 자기와 옹기로까지 연면히 이어져 오고 있다. 그것은 분명 한국인의 자연관, 세계관에 깊숙이 뿌리내린 원시 신앙과 밀접하게 접속되어 있을 것이다.

●

빗살은 "빗의 가늘게 갈라진 낱낱의 살"이라는 뜻과 "내리 뻗치는 빗줄기"라는 두 가지 뜻을 지니고 있다. 토기 잔의 문양을 보면 두 번째 의미에 더 근접해 보인다. 김찬곤은 이를 그래서 '비구름 무늬'라고 부르자고 한다.

●

가야인들은 세상 만물의 기원을 물로 보았고, 따라서 죽으면 물로, 물의 기원인 구름으로 되돌아가고자 했다고 한다. 결국 하늘로 가는 것이다. 그래서인지 이를 부장용 잔의 표면에 구체적으로 형상화했던 것 같다. 그러니 이 작은 손잡이잔 자체가 흙으로 빚어 단단한 경질의 존재로 굳혀놓은 구름의 모습인지도 모르겠다. 비를 잔뜩 품은 구름이 있고, 그런 구름에서 빗줄기가 쏟아지기를 반복한다. 망자와 함께하는 이 작은 잔에 담긴 구름과 비는 죽은 이를 다시 하늘나라로 되돌려 보내기 위한 매개체가 되고, 운송수단이 된다. 구름이 되어 망자를 태우고 하늘로 올라가고자 하는 것이리라. 구름이자 그릇, 잔이었다는 얘기다.

높이
9.6cm
입지름
6.2cm

작고
길쭉한
잔의
세계관

상당히 이례적인 손잡이잔이다. 몸통은 세 개의 돌대로 인해 네 부분으로 크게 나뉘어져 있고, 구연부는 바닥에서부터 그대로 이어져 온 선이 양갈래로 각을 이루며 펼쳐지듯 벌어져 있다. 그래서인지 바닥에서 구연부까지가 지극히 자연스러운, 단일한 한 형태감 속에 안정감 있게 서 있다. 네 마디의 대나무 줄기를 잘라놓은 듯도 하고, 비교적 긴 꽃봉오리 자체로도 보인다.

특이한 점은 분명하게 구획된 돌대·선이 세 개나 몸통을 감듯이 지나고 있고, 더구나 각 공간에 빗금을 치듯, 사선의 줄무늬가 그려져 있다. 양각으로 이루어진 도톰한 돌대와 피부에서 자연스레 불거져 나온 듯한 빗금들은 단조로울 수 있는 잔의 표면에 생기와 활력을 부여한다. 그와 동시에 무심하게 지나가는 선으로 인한 매력적인 조형감을 안긴다. 흡사 돌대 아래 방향으로 비가 내리는 듯하다. 아마도 돌대를 구름으로, 그 밑에 그린 선들은 구름에서 쏟아지는 비를 형상화하고 있는 것만 같다. 선사시대 빗살무늬토기의 선

을 이 손잡이잔의 피부에서도 여전히 만나고 있다는 사실이 다소 경이롭다. 손잡이는 작고 둥근 형태로 안으로 말려들어간 흙띠로 이루어졌는데, 이를 흔히 '달팽이잔'이라고들 부른다. 그러나 이는 바람을 형상화한 것이라고 보는 것이 맞을 듯하다. 신석기인들은 바람을 달팽이 모양으로 표현해왔음을 알 수 있는데, 이는 그만큼 하늘, 구름, 비, 물 같은 자연과 자연현상이 애초에 인간들의 삶에 핵심적인 것이자, 그들의 세계관과 긴밀히 맞닿아 있기 때문일 것이다. 이는 세계 각지의 신석기인들, 그들 문화의 공통점이기도 하다.

·

옛 가야인들은 세상 만물이 구름과 함께, 그 구름에서 내리는 비에서 태어났다고 인식했다고 한다. 이는 동시에 죽어서 다시 구름과 비로 돌아가겠다는 소망과 의지로 구현되고, 이것이 잔의 문양과 장식을 통해 생생하게 남겨져 있음을 볼 수 있다. 잔의 몸통에 남긴 돌대는 선이자 동시에 신석기시대 사람들이 제작한 빗살무늬토기나 당시의 토기 윗부분에 남긴 덧띠와 동일해 보인다. 사실 덧띠를 구름으로 보기도 한다. 아가리 테를 이룬 덧띠가 자연스레 돌대가 되고, 따라서 돌대 역시 구름의 상형으로 볼 수 있다는 얘기다.

·

대나무를 연상시키는 이 작고, 길쭉한 잔은 삼국시대 이전부터 자리한 한국인의 유장하고 깊은 세계관, 자연관을 여전히 방증한다. 그러니까 빗살무늬토기에 담긴 선의 의미와 그것을 지탱했던 세계관이 이 가야 잔에도 이어지고, 이는 곧이어 삼국시대, 고려시대, 조선시대의 질그릇과 그 모든 이미지와 실생활에 사용된 물건의 표면에 살아남아 빛을 낸다. 그러니 이 손잡이잔의 형태와 그 안에 시문된 선과 손잡이 모양이 결코 예사로울 수 없다.

반듯하고 정갈하게 서 있는 이 작은 잔은 다소 컴컴한 하늘에서 쏟아지는 비를 환시적으로 보여주는 듯하다. 너무 오래 살았기에, 표면에는 마모되고 떨어져 나간 흔적, 이런저런 상처가 안개처럼 자욱하다. 구연부의 단면 부위는 세 곳에 튐의 흔적이 있다. 그러나 이런 결손은 큰 흠이 되지 않는다. 돌대를 경계로 약간씩 부푼 몸들이 다소 관능적인 덩어리감을 느끼게 한다. 손으로 잔을 집어 들었을 때의 감촉, 느낌을 선험적으로 이 볼륨이 일러주고, 미리 체험하게 해준다. 구연부와 몸통의 경계 지점, 바로 돌대 밑에서 한 마디의 영역을 차지하고 있는 둥근 손잡이는 작고 가늘게 빚은 흙덩이를 조심스레 안으로 말았다. 그 모습이 달팽이나 고사리를 연상시키기도 하고, 앞서 언급했듯이 구름 형상을 띠기도 한다. 통잔의 구조에 살짝 올라와 붙은 손잡이는 실용적 차원보다 다분히 의식적이고 모종의 세계관을 표상하기 위해 부착되었을 것이다. 이 작은 손잡이잔은 그런 의미에서 텍스트가 된다. 텍스트의 주체는 저자제작자보다 오히려 독자관자에 가깝다. 당시 이 잔을 만들었던 장인들이 속한 세계, 문화권에서의 약속된 체계, 도상의 이념들이 이 문양을 가능하게 했겠지만 지금 우리는 오로지 잔의 피부에 남겨진 다소 희미한 흔적만을 단서삼아 그것의 의미를 추측하고 상상할 수 있을 뿐이다.

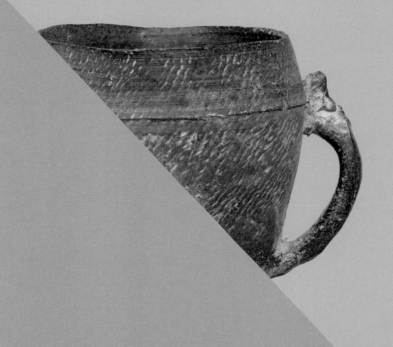

수수께끼 같은 심연
손잡이잔 색채의

색채 色彩

채

이미지의 어원에는 빛이란 단어가 숨겨져 있다. 빛이 없다면 우리는 볼 수 없고 이미지도 없다. 모든 이미지는 빛에 빚지고 있다. 자연은 빛과 더불어 항상 변모하는 질료로 존재한다. 광물질의 표면처럼 빛나기도 하고, 부서지는 색채의 가루로 소멸하기도 하고, 흐린 대기처럼 엷어지기도 한다. 이렇듯 실체를 규정할 수 없는 끊임없는 변모가 자연의 실체다. 수시로 자연은 색을, 밀도를 바꾼다. 자연은 쉼 없이 변화 생성하는 존재에 다름 아니다. 도공은 그런 자연현상을 좇는다.

손잡이잔의 표면에 얼룩진 색채는 우선 흙과 불에 의해 이루어진, 불가피하면서도 우연적인 색채이면서 동시에 그 시대 사람들이 지향했던 우주관, 세계관, 생사관과 밀접한 연관을 맺은 색일 것이다. 한편으로는 자연적인 조건 속에서 주변 환경을 이루는 색들이 깊숙이 각인된 결과일 것이다. 자연에서 받은 총체적인 인상과 느낌을 매우 심플하고 직접적으로 표현한, 그림에 해당하는 것이 손잡이잔을 물들이는 색들이다. 그것은 구체적이면서도 추상적이고 현실적이면서도 몽환적이다. 색채들은 기화하고 이동하며 흐른다. 색채의 이 흐름과 이동, 흔들림, 진동은 작가의 신체성과 함께 자연의 생명력과 순간의 파동 같은 것을 짐작하게 해준다. 색채로 파악되고 직관으로 포착된 세계의 한순간이 이미지화되어 있는 것이다. 잔의 피부는 정지된 것이 아니라 환각적으로 흔들리고 겹쳐지는 느낌을 발산한다. 그것은 자연에

서 받은 도공의 감정과 인상을 시각화하는 정보가 된다. 여기서 세계를 모두 색으로 환원하려는 적극적인 도공의 의지를 만난다. 따라서 손잡이잔의 피부는 도공이 자신의 감각으로 받아들인 자연 세계를 색으로, 빛으로 잡아내려는 의지로 충만하다.

본다는 행위는 헤아릴 수 없는, 형언하기 어려운 복잡한 감정, 기억 등을 동반한다. 당시 가야와 신라시대 도공은 자신의 신체가 받아들인 자연에 대한 기억, 지각, 감각을 형상화하고자 했을 것이다. 응시한다는 것은 모종의 욕망이기도 하다. 그 욕망은 사물의 이면을 보고자 하는 것이자 시선이 도달할 수 없는 곳까지 보고자 하는 것이다. 따라서 욕망은 충족되거나 실현되기 어렵다. 어쩌면 미술은 그러한 불가능을 반복적으로 수행하는 일이다. 이를 통해 익숙하지만 알 수 없는 주변의 사물, 세계를 바라보고 이해하는 방법을 배운다. 미술은 우리에게 낯익은 세계의 재현을 파괴함으로써, 그 뒤로 우리가 미처 생각하지 못했던 어떤 낯선 세계를 드러낸다. 현대미술에 와서, 미술은 단순한 미적 대상이 되기보다 그것을 뛰어넘는 감동과 숭고의 대상이 되어야 했다. 현대미술에서 대상성이 사라진 자리에 남는 것은, 유한한 대상의 재현으로 인한 미가 아니라 무한한 대상의 숭고를 현시하려는 욕망이었다. 그래서 색면 화가들color field painters처럼 의식적으로 숭고의 효과를 추구한 이들도 있었다. 이렇듯 현대미술은 형상을 지움으로써 이 세상에 말할 수 없는 것, 볼 수 없는

것, 보아도 표현하거나 재현하기 어려운 것, 형상화할 수 없는 어떤 것이 있음을 인정하고 그것을 증언하고자 했다.

가야와 신라시대 손잡이잔의 색채는 흙과 불의 만남으로 인한 불가피한 것이지만 그 당시 사람들이 지향했던 무한한 대상에 대한 숭고의 감정과 간절한 염원을 가시화하려는 목적으로 채색되었을 것이다. 결코 이름 지을 수 없는, 표현할 수 없는 난해한 손잡이잔의 색채는 분명 당시 가야와 신라인들이 추구하던 문화적·종교적·이데올로기적 영향력과도 깊은 연관이 있을 것이다. 한편으로는 손잡이잔의 색은 당시 사람들이 지닌 미의식의 반영이자 자연에 대한 기호를 반영하는 텍스트가 된다.

신라의 것은 소나무를 땔감으로 사용해서 회청색이 많이 나오는데 비해, 가야 지역에서는 참나무를 주로 사용했기 때문에 갈색을 띠는 것들이 많이 나온다고 한다. 이처럼 가야와 신라의 손잡이잔들은 대체로 갈색, 회청색의 고요한 분위기가 감돌며 단순함과 소박한 아름다움을 지녔다. 아득한 시간을 견뎌낸 손잡이잔의 표면이 불가피하게 두르고 있는 흐릿한, 이상한 색채는 다양한 감정을 불러일으킨다. 그것은 생각할 수 있는, 상상할 수 있는 공간을 허용한다. 뚜렷한 형상이 보는 사람의 사고를 제한하는데 반해, 이 모호하면서 기이한 색채는 여러 생각에 잠기게 한다. 그것은 하나의 단일한 의미만 제안하는 것에 반대하면서 보는 이

의 마음에 다양한 의미 작용을 유발시켜, '흔적'을 남긴다. 질그
릇 잔의 피부는 지워지고 희박해진, 문드러지고 떨어져 나가고
뭉개진 얼굴과 몸체로 이루어져 있다. 헤아릴 수 없는 시간의 힘
과 아득한 사연과 도저히 이해하기 어려운, 그 존재의 생을 다만
희뿌옇게 어른거리게 한다. 그것들은 더이상 이 세상의 것이 아닌
듯하다. 그저 소멸과 부재의 자리를 아련하게 추억하게 해준다.

이 희박하고 불가해한 표면은 결정적인 볼거리를 망막에 안기
는 편이 아니다. 그것은 형상이 아니고, 그렇다고 단호한 색도
아닌, 그저 상처, 흔적, 잔여물이 되어 산개하고 있다. 또 심안으
로 보아야 하는 것이고, 희미하고 사라져버리기 직전의 추억의
이미지들이기도 하다. 무엇인가의 잔해이고 죽은 것들이고 망실
된 것들이자, 도저히 잡히지 않고 포착하기 어려운 것들이다. 그
것은 흙이 약 1000도 이상의 불을 맞아서 생긴, 불가피한 색채
를 피범벅된 것처럼 뒤집어쓰고 있다. 또한 시간의 입김 아래 허
물어지는 벽면이자 사물의 피부이기에, 그 위에 얹힌 흔적, 상처
는 주술적이며 신비스러운 영감으로 가득해, 보는 이를 몽상에
빠지게 한다. 그래서 잔의 표면은 명료성과 구체성에서 한 발짝
물러난 얼굴이고 몸이다. 머지않아 사라질 얼굴이고 몸들이기
도 하다. 하여간 시간의 격렬한 흐름 속에서 겨우 끄집어낸 자취
이고 마지못해 드러난 색의 기미들이다. 이처럼 오랜 시간과 아
련한 기억과 깊은 추억 속에서, 상처 속에서 나온 것들은 모두

슬프거나 외롭거나 더없이 고독하다.

흙 자체를 무심하게 다루고 불에 구워 만든 손잡이잔들은 분명 인간의 손길이 깃든 인공의 것이긴 하지만, 동시에 흙과 돌, 나무 둥치 그대로인지 구분이 잘 안 되는 편이기도 해서 지극히 무심한 작업에 속한다. 잔의 색채도 바로 자연 그대로의 색감이기도 하다. 삶과 죽음, 물질과 마음의 분리도 더 이상 무의미한, 그리고 완성과 미완성, 자연과 인공의 경계도 넘어서 있는, 초월하는 수수께끼 같은 표정아우라 하나를 불멸로 새겨놓고 있을 뿐이다. 그 것이 모든 질그릇의 피부가 짓고 있는 유일한 얼굴이자 진실이다. 이처럼 낡고 오래된 손잡이잔들의 허물어지고 박락된 피부와 색채는 자신이 지나온 생을 남김없이 발설한다는 점에서 너무나 정직하고, 그래서 당혹스럽기까지 하다. 그 자리에는 모종의 알리바이가 없다. 구차한 변명의 밑자락이 끼어들 여지가 없는 것이다. 시간 앞에서 잔인할 정도로 평등한 제 삶의 이력을, 그저 침묵 속에서 묵묵히 펼쳐 보일 뿐이다. 인간은 꿈도 못 꿀 그런 경지다.

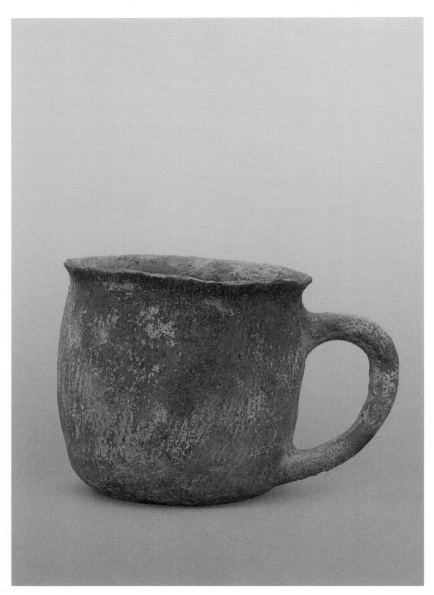

높이
12cm
입지름
12cm

적색토기의
미묘한
피부

．

　　　토기의 색은 인위적인 것이 아니라, 흙이라는 자연 재료 자체에서 발효되는 색과 불에 의한 소성燒成이라는 화학적 작용으로 인해 우연적으로 발생한 색이다. 그것은 의도되는 것과 결코 의도될 수 없는 우발성에 의한 색채로 이루어진다. 그러나 가야와 신라시대 토기의 색은 단지 재료와 소성 과정만으로 설명하거나 규정될 수 없다. 여기에는 한국인이 지닌 원초적인 색 감정, 색에 대한 인식 체계가 깊게 자리하고 있다. 토기와 청자, 백자 등의 색감에는 모두 당대인의 취향, 심미관, 신앙 체계가 내려앉아 있다. 그러나 오늘날 우리의 고유색은 망실되고 사라졌다. 이 같은 문제의 배경에는 색 취향을 비롯하여 취향 전반을 잃어버린 '한국인의 기억상실'이 자리 잡고 있다고 본다. 그러한 기억상실을 어떻게 치유하고 복원하느냐가 한국의 미감과 한국의 색에 대한 모색과 연결되는 중요한 지점일 것이다. 손잡이잔을 물들이고 있는 색채는 가장 원초적인 한국인의 색채감각을 여실히 보여주는 중요한 사례이다.

．

손잡이잔의 가장 초기 단계의 잔이 아닐까 한다. 구연부와 몸통, 손잡이 등이 고루 갖춰져 있고, 잔으로서의 기능과 디자인에 충실하다. 흙맛이 생생하게 살아 있는데, 그 순연한 맨살을 거침없이 드러내면서 가장 원초적이고 가식 없는 몸으로 당당하게 직립하고 있다.

●

물레를 사용하지 않고 오로지 손으로만 빚어 만든 원시적 순박성이 싱싱하게 부각된 토기 잔이다. 그로 인해 거의 조각적인 성형 과정, 궤적이 표면에 그대로 엉겨 있다. 나무나 바위를 보는 듯도 하다. 좌우로 힘껏 확장되어 공간을 차지하고 있는 여유랄까, 자신이 놓여 있는 영역에 대한 점유욕이 유난히 강해 보이는데, 약간 뒤로 젖혀서 앞면을 응시하는 듯한 자세를 취하고 있다. 잔의 아가리 부근은 손가락으로 꾹꾹 눌러 밖으로 밀어 올렸고, 그로 인해 벌어졌다. 다분히 불규칙하고 무심하게 이루어져 있다. 굽과 몸통의 차이를 어느 정도 깊이 있게 주면서, 입술이 닿는 부분을 보다 확실하게 만들려는 의지가 돋보인다.

●

기능에 충실한 채, 제 소임을 기꺼이 다하고자 하는 이 잔은 풍성하게 부푼 몸통을 통해 자신의 가능성을 최대치로 밀어 올린다. 또한 그 내부에 담긴 내용물의 무게를 기꺼이 들어 올릴 수 있고, 감당해낼 수 있는 손잡이를 상당히 확실하고 여유 있게 밀고 간다. 넉넉하게 빈 공간으로 몰고 나가 상승한 손잡이는, 유연한 곡선을 긋다가 매끄럽게 하강하면서 밑바닥 부근으로 부드럽게 말려 들어간다. 세련되고 매끄러운 경질토기가 등장하기 이전의 상태를 보여주는 단계의 이 토기는 손잡이잔으로서는 상당히 보기 드문 사례다.

적색토기라고 부르지만 이 색은 붉은 황토와 함께 다양한 태
토의 색들이 혼재된 얼룩으로 이루어진, 그 피부가 미묘하기 이루 말할 수 없
다. 유사한 색조들의 물감을 비벼 바른 화면은 흡사 필립 거스톤Philip Guston.
1913~80의 오밀조밀한 붓질들의 집적으로 이루어진 추상회화인 「영역Zone」
1953~54을 연상시킨다. 잔의 피부는 부드러운 피부색 내지 크림색 바탕에 나이
프로 여러 색의 물감을 문지르고 지나간 자국 같기도 하고, 가는 붓으로 죽죽
긋고 덧칠해 만든 듯하기도 하다. 이런 피부는 오묘한 색채의 맛과 흥미로운
질감, 흙의 물성으로 인한 극적인 장면을 선사한다.

　　　이 잔은 당시에 용기로 사용했을 것으로 추정된다. 특히 두툼하
고 둥글게 빚어 올려 부착한 손잡이 부분이 은근히 눈에 든다. 그 유선형의,
궁형의 곡선미가, 허공에 그려진 선의 자취가 그만큼 아름답다.

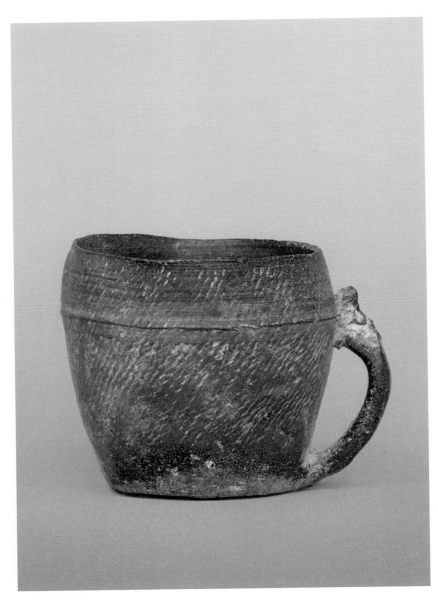

높이
12cm
입지름
10.5cm

무수한
색채를
품은
잔

　그릇은 '무엇'을 담는 기물이다. 그러니 그릇의 형태는 기능을 의미한다. 그릇의 형태, 즉 그릇의 벽과 바닥, 테두리, 구연부와 손잡이는 그 안에 담길 내용물과 그릇을 집어 올릴 수 있는 기능을 고려해서 만들어진다. 우리 몸이 요구하는 생리적 기능과 밀접하게 연동되어 있다. 따라서 우리 신체 구조와 움직임에 적합하도록 만들어져야만 한다. 특히 잔은 입술에 닿는다는 점에서 사실 가장 예민하고 치명적인 부분이다.

　이 잔의 표면에는 다양한 흔적이 빗줄기처럼 흘러내리고 있다. 일정한 간격을 지닌 사선들이 토기의 피부 전체를 감싸고 있는데, 특정 도구로 표면을 긁어서 만든 의도적인 흔적으로 보인다. 마치 가마니의 표면 같기도 하고 승석문새끼줄문양을 연상시키기도 한다. 보통 승석문은 승문에다 돗자리 엮듯 횡침선을 돌린 것을 말한다. 이 잔은 토기를 물레 위에서 돌리면서 타날구를 갖다 대고 기면을 긁어서 특정 선·문양을 만든 것으로 보인다.

잔의 표면 위로 지나가는 선은 일률적인, 정형화된 직선이 아니라 옆으로 기울어져 있고 그것들은 흔들리고 요동치듯 가고 있다. 그 모습이 마치 물줄기나 물의 흐름을 연상시킨다. 물레질과 도구, 손으로 생성된 흔적이 고루 혼재해 있는 잔의 피부는 그만큼 많은 변화를 동반하면서 볼거리를 안겨준다. 이는 태토와 손이 만나 드러나는 재료의 변화에 주목해 이룬 성과이기도 하다. 물질이 변화하는 과정에 순응함으로써 최선의 형태를 구현했다. 그 결과, 희한한 문양, 선이 만들어졌고, 너그러운 자연의 품새를 닮은 오묘한 빛깔을 얻었다. 이끼가 낀 바위나 돌꽃이 핀 석물의 피부를 접하고 있는 듯하다.

　　　　비교적 짧고 넓은 구연부를 지닌 이 질그릇 손잡이잔은 작지만 상당히 부풀어 오를 대로 오른 모종의 풍만하고 넉넉한 상태를 보여준다. 기형은 하단에서 위를 향해 힘껏 상승하다가 구연부에 이르러 안쪽으로 다소 급하게 꺾여서 안으로 몰려가다가 멈추었다. 아가리 부분은 물결이 출렁이듯 일그러진 상태로 휘어져 맴을 돌고 있는 듯하다. 이처럼 구연부 부위는 정점에서 둥글게 말려지면서, 안으로 부드럽게 밀려 들어가는 주둥이를 만들었다. 몸통과 구연부 사이에 한 줄기 띠가 선명하게 자리하고 있다. 선명한 돌대는 아니지만 확연히 경계선을 만든다. 그로인해 구연부의 영역이 상당히 여유가 있고 넉넉하게 자리하면서 이 부위를 주목하게 만든다. 꽤나 두드러지게 자리한 구연부가 기형 전체의 생김새를 규정하는 독특한 영역으로 자리하면서 미묘한 선의 경사면과 흐름을 만들고, 그것이 보는 이들에게 구연부 너머의 빈 공간으로 유인하는 편이다. 특히 구연부를 둥글게 감싸면서 테를 이룬 처리는 본격적으로 입술이 닿는 부분에 대한 의식적인 강조로서, 잔 스스로 불거져

도드라진 채 도톰한 입술·살의 촉각성을 다소 관능적으로 보여준다. 담담한 몸통과 담벼락 같은 피부의 질감, 그리고 희박해진 문양과 함께 돌대에 걸쳐서 바닥까지 이어져 내려오는 손잡이의 궤적과 형태 등이 편안하게 자리잡고 있다. 이 편안함을 두드러지게 하는 것은 단연 잔의 피부를 절어놓고 있는 희한한 색감이다. 녹색과 회색, 검정색과 청색 등이 뒤섞여 있는 듯한 표면은 도저히 언어로 문자로 기술하기 어렵다. 하여간 나로서는 이 잔의 매혹적인 색감을 감각적으로 애완할 수밖에 없다.

이 질그릇 손잡이잔의 표면은 형언하기 어려운 희한한 색채로 잔뜩 물들어 있다. 찐득하니 달라붙어 있는 듯한, 녹청색에 가깝거나 그 안에 무수한 색채를 가득 품고 있는 피부의 맛이 절묘하다. 한국인의 색 취향을 올바로 이해하기 위해서는 먼저 한국인이 지닌 심상의 바탕색에 해당하는 소색素色의 아름다움에 눈을 떠야 한다고 말한다. 은은하고 투명하면서도 깊은 맛을 지닌, 미묘한 뉘앙스의 매력을 지닌 색이 그것이다. 이는 한마디로 규정할 수 없는 복합적인 뉘앙스를 지니고 있다. 이런 색에 대한 인식은 먹을 주로 사용했던 동북아시아의 문화에서 비롯된다고 보는 시각도 있다. '먹색 하나도 다섯 색을 구비했다'고 보는 동아시아의 색채론과 관련되어 있다는 것이다. 비록 손잡이잔의 색들은 먹색과는 분명 다르지만 강렬한 원색으로 물들기보다 하나의 색으로, 단일한 색채로 규정될 수 없는 희한한 색채를 무수히 머금고 있음은 사실이다. 단일해 보이면서도 그 안에 다층적인 색채를 껴안고 있는 것이다. 그래서 그것을 어떤 색이라고 단정지어 표현할 도리가 없다.

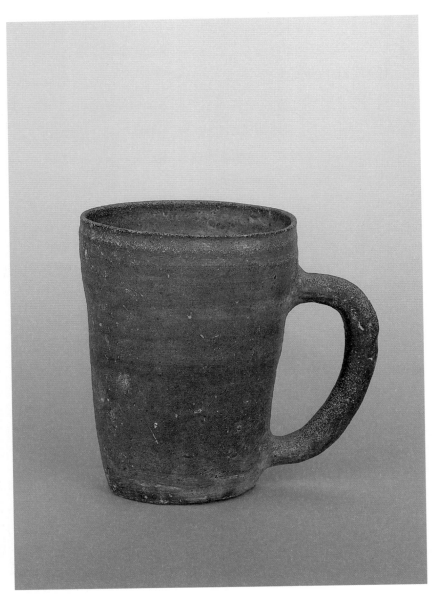

높이
12.6cm
입지름
9.3cm

'홀쭉이 아저씨 잔'의 색감

　　붉은색고동색 혹은 갈색 색감으로 흥건하게 적셔진, 길고 가는 몸통에 둥글게 말아 감은 손잡이가 길쭉하게 부착되어 있는 잔이다. 오른쪽으로 기울어진 듯한 형세라, 전체적으로 동적인 느낌을 준다. 밑바닥에서 위로 올라갈수록 약간씩 넓어지면서 역삼각형의 구조를 보여주는 기형은 아가리 부근으로 올라가면서 두 번의 꺾임을 이룬다. 이 두 개의 층은 주변부 안쪽으로 말려가는 턱을 만들면서 형성되었다. 그리고 다시 살짝 직립하는 형국이다.

　　이처럼 단순한 몸통에서, 입구에 이르면 무수한 변화가 동반되는 여러 연출이 흥미롭게 진행되면서 재미를 안긴다. 사실 대충 마구 빚어놓은 잔의 몸통 부분과, 하단에 비해 상대적으로 구연부에 이르러서는 상당히 섬세하게 신경을 집중하면서 아가리의 선을 일정하게 가다듬어 세워놓았다. 그리고 그 돌올한 선에 이르게 하기 위해, 약간 턱을 지게 하고 경계를 만들어 몸통과 구분을 지었다. 나로서는 이러한 변화가 손잡이잔에서는 획기적인

변화이고 중요한 전환점이라 생각한다.

　　　　　　·

　　　손잡이는 둥글게 빚은 흙덩이를 그대로 양쪽에 연결하고 잘 펴
서 접착해놓았는데, 위아래에 각기 일정한 각도를 주어 단단하게 부착시켰음을
알 수 있다. 이 잔은 그야말로 흙과 불로 인해 생긴, 형언하기 어려운 색채와 질
감의 풍성함으로 희한하게 얼룩져 있어서 더 아름답다. 더구나 고졸하고 천진
하며 더없이 무심하게 빚어놓은 도공의 손맛은 자연스러운 색채와 긴밀하게 어
우러져 있다. 이 색을 분별하는 것은, 지각하는 것은 심안으로 인해 가능하다.

　　　　　　·

　　　망막은 광자극을 신경신호로 변환하는 일을 하는데, 즉 빛의
형태로 눈으로 들어온 정보를 우리의 뇌가 인지할 수 있도록 전기적 신호로
바꾸는 일종의 신호 변환기로서 세상과 뇌를 연결하는 핵심적인 관문이다.
사람의 눈에는 1억 3000만 개 정도의 광수용체가 존재하고, 이들과 연결된
120만개의 신경들이 정보를 뇌의 시각피질로 전달한다고 한다. 광수용체는
다시 막대세포와 원뿔세포의 두 종류로 나뉜다. 막대세포는 빛에 민감해 어
두운 곳에서 빛을 인식하는 구실을 하며 원뿔세포는 색을 구별할 수 있는 특
징을 지닌다. 주로 낮에 생활하는 인류의 생활 습성상 우리는 주로 원뿔세포
로 이 세상을 인식한다. 우리가 보는 세상은 결코 정지 화면이 아니기에, 이를
인식하고 변환하는 망막의 광수용체와 신경세포들 역시 매우 역동적으로 끊
임없이 움직인다. 따라서 이 부위에는 늘 충분한 산소와 영양분의 공급이 필
수적이다. 그래서 인간의 눈에 존재하는 모세혈관들은 망막의 뒤쪽이 아니라
망막의 안쪽에 존재한다. 시신경 역시 안구 안쪽으로 들어와 있다. 망막이 세

상의 빛을 있는 그대로 인식하기 위해서는 망막을 가리는 것이 아무것도 없어야 하기 때문이다. 그래서 인간 눈의 각막과 수정체는 그토록 투명하다. 그리고 그렇게 이루어진 눈이 미세하게 진동하면서 사물을 인지하고 색을 감지한다.

'키다리 손잡이잔'이라거나 '홀쭉이 아저씨 잔'이라고 부르고 싶기도 한 이 잔을 채우고 있는 색채는 내 망막에서 마구 흔들린다. 그것은 파악할 수 없는 색채의 더미 앞에서 느끼는 혼란스러움이자 동시에 너무나 매혹적인 색채로 인해 전율하는 마음의 진동으로 인해서다. 그래서 심안이 요구되는 것이다.

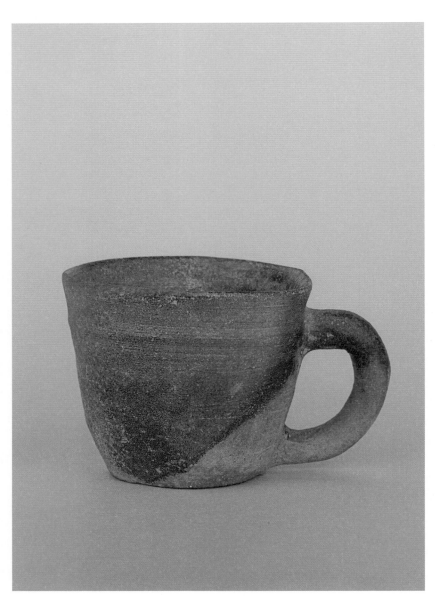

높이
6.7cm

입지름
7.8cm

흙색으로
우려낸
부드러운
잔

　　마치 반쪽이 불에 그을린 것과도 같은 흔적을 남기고 있는 이
작은 잔은 오늘날 보이차나 녹차를 마시는 잔과 매우 흡사하다. 앙증맞을 정
도로 귀엽고 매력적인 이 잔은 부장용품이기는 하지만 동시에 당시 사람들이
차를 마시는 데 썼던 찻잔이 아니었을까 생각해본다.

　　흙색의 부드러운 톤과 부분적으로 생겨난 얼룩, 그리고 다소 대
강 빚어 만든 듯한 무심한 솜씨가 볼수록 멋이 있다. 바닥에서 위로 올라갈수
록 넓어지다가 구연부가 외반되어 있는데, 구연부를 이루는 한 면을 물레질 하
면서 손가락으로 눌러 펴서 경계를 만들었다. 약간의 들어가고 나옴의 차이가
구연부 부분을 비교적 선명하게 구분 짓고 있다. 그로 인해 생겨난 돌올한 부
위가 흡사 돌대처럼 슬쩍 지나간다. 작은 잔이어서 그런지, 피부에 선명한 돌
대/선을 확고히 남기지 않고 거의 감각에 의지해 높낮이 변화를 주었다. 또 그
것으로 잔의 표면에 표정을 새겼다. 잔은 바닥으로 내려오는 도중에 약간 부

풀다가 급경사를 만들며 꺾여서, 잔이 바짝 긴장한 상태로 설 수 있게 해준다. 희한하게 생겨난 얼룩은 소성 과정에서 생긴 불가피하고 우연적인 자취이겠지만, 그것이 잔을 부분적으로 분할하고 손잡이의 윗부분까지 먹어 들어가면서 마치 먹물이 스며든 자취 같은 것을 움켜쥐고 있다. 혹은 타들어가다 멈춘 불꽃에 잠식되는 한지 같기도 하고, 여러 풍경의 잔상을 그려 보이기도 한다. 이런 우연과 우발적으로 만들어진 이미지, 색채와 번짐으로 인한 형언하기 어려운 것들은 각종 잔의 표면을 더없이 회화적으로 감상하게 한다. 너무 오래 살아서 피부는 벗겨지고, 본래의 흙으로 맹렬히 되돌아가기 직전의 상태로 그저 얼얼하다. 단단하고 깊고 품위 있었던 본래의 색을 겨우 희미하게 보여주는 잔의 몸통은 쇠잔해가는 최후의 얼굴 같은 표정을 설핏 드러낸다. 부분적으로 피부가 상해서 뜯기고 망실되어, 내부의 흙들이 전면으로 뼈처럼 드러나고 있다. 그럼에도 애초에 이 잔이 지녔을 모습을 죄다 잊어버리지는 않았다. 끝끝내 살아남아 자신이 어떤 형상이었는지를 산 자들에게 보이고자 한다.

●

　　　이 작은 잔은 그에 못지않은 아담한 크기의 손잡이를 옆에 붙여두었다. 곡선을 그리기보다 다소 각을 만들며 네모난 꼴로 구성되다가 뒤집힌 'ㄷ' 자 꼴이기도 하다. 작은 크기의 컵이기에, 그에 맞게 손잡이 역시 옆으로 보다 밀고 나가고, 컵의 형태와 다소 대등할 수 있는 공간을 차지하도록 배려한 덕택이다. 절도 있게 나가다가 아래로 꺾여 둥글게 말린 후, 부드럽게 바닥 쪽으로 미끄러져 들어오는 손잡이의 궤적이 우아하다. 그렇게 해서 생긴 여백, 빈공간이 말풍선처럼 박혀 있어, 잔이 내는 무언의 소리를 담고 있다. 동시에 잔의 구연부 앞쪽이 바깥으로 밀고 나가려는 듯한 기세를 보여주는 것

과 반대로, 이 손잡이는 그와 정반대 쪽에서 끌고 가는 형국이다. 그로 인해 양쪽에서 가해지는 잡아당김의 긴장이 잔을 이 자리에 제대로 위치 짓게 한다. 피부, 껍질이 죄다 벗겨지고 허물어져 속살만이 민망하게 드러나고 있는 듯하지만, 오히려 이 속·내부는 숨길 수 없는 잔의 본성을 정직하게 드러낸다.

　　　　　·

　　이 땅에서 난 흙들을 뭉쳐 빚어냈으며, 그것이 뜨거운 불과 만나 응고된 결정임을, 우리의 생의 터전인 이 바닥의 질료를 통해 태어난 몸들임을 이 잔은 생생하게 보여준다. 그것은 이 나라의 모든 나무와 식물, 대지에 뿌리박고 자라는 것들이 결국 한 근원에서 발아하고 있음을, 태동하고 있음을 솔직하게 드러낸다. 또한 흙의 어느 자리에는 살다 죽은 이들의 살과 뼈가 무수히 엉겨 있을 것이니, 이 잔은 수많은 육신이 바글거리는 질료들로 이루어졌을 수도 있다. 어느덧 흙으로 돌아가 부서지고 흩어져 가루가 될 것만 같은 작은 손잡이잔은 그래도 아직은 제 몸을 일으켜 세우며 여전히 당당하다. 따라서 이 잔의 피부를 채우고 있는 색 또한 이 땅의 무수한 시간과 사연, 생의 영욕이 죄다 비벼져서 밀고 나온 색이 아닐 수 없다.

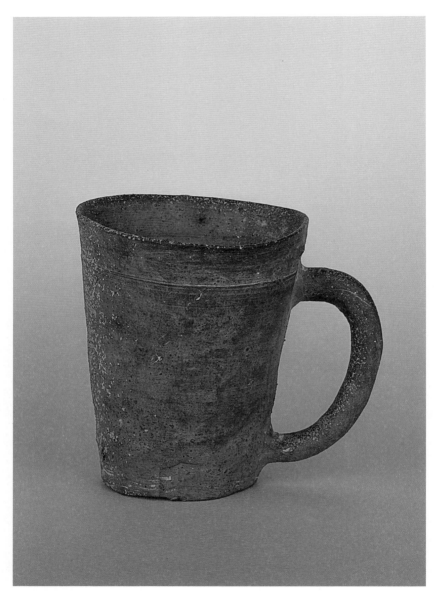

높이
10.5cm
입지름
8.6cm

이토록
붉은
토기

구연부가 일그러진 이 손잡이잔은 전체적으로 기우뚱한 자세를 취하고 있어서 다분히 동적인 느낌을 주는 편이다. 상당히 날렵하게 빠진 하단에, 위쪽으로 올라가면서 약간씩 벌어진 구조인데, 무엇보다도 붉은색으로 물든 토기의 색감이 매력적이다.

진흙 물을 듬뿍 머금고 있는 듯, 혹은 적색의 천연 안료가 덧칠된 듯 화장한 느낌이다. 군데군데 검붉은 색채, 마치 불에 맞아 재가 엉켜 이룬 것들이 만든 다양한 색상이 안개처럼, 밤하늘의 별처럼 산개하듯 들러붙어 얼룩을 만들었다. 그런데 그 얼룩들이 단조롭지 않고 풍부한 표면을 일구고 있다. 이 색채와 질감, 표면의 여러 흔적이 이 잔의 백미이다.

그런가 하면 유려한 곡선을 이루며 고리 형태를 지닌 손잡이는 잔의 외벽에 단단하게 고정되어 있는데, 잔의 몸통에서 이어져 나온 살

들이 그대로 손잡이로 연결된 형국을, 이음새 부위의 접합 지대를 실감 나게 보여주어 흥미롭다.

　　　　•

　　　아직 아가리 부분과 몸통 부분이 확연히 구분되어 있지도 않고, 돌대가 있는 것도 아니지만 구연부 자리에 선명하고 예민한 선을 단호하게, 의식적으로 그었음을 볼 수 있다. 분명 약간의 요철 효과를 내며 융기된, 촉각적으로 도톰하게 튀어 올라온 선을 확인할 수 있다. 그리고 이 경계선 위로는 선이 약간 외반되면서 올라가고 있다. 또한 경계선 밑으로도 물레 자국으로 인한, 여러 선이 몇 개의 줄을 만들며 평행을 이루어 지나간다. 그렇게 지나가던 선은 하단으로 내려가면서 이내 사라진다. 아가리 부분도 일정한 두께를 지닌 선이 둘러쳐져 있다. 물레를 돌려 만들었지만, 부분적으로 대나무 칼로 손을 보면서 단호하고, 대담하게 깎아내고 보다 분명한 면을 만들려는 조형 의지가 감촉된다. 직선에 가까운 몸통과 위로 상승하는 기형에 반해 활시위처럼 둥글게 반대 방향으로 나아가는 손잡이의 대조가 낳는 긴장감, 그리고 형언하기 어려운 붉은 색상의 매력적인 색채가 돋보이는 손잡이잔이다. 이토록 선연하고 강렬한 붉은 기가 감도는 잔은 주술적이고 신성한 의미를 지닌 잔이었을 것 같다.

　　　　•

　　　우리가 색을 구별할 수 있는 것은 망막 안에 세 가지 종류의 원뿔세포가 있기 때문이다. 이 원뿔세포는 각각 빨강, 초록, 파랑을 내는 빛의 파장을 인식한다. 사실 인간의 눈은 빨강과 초록, 파랑밖에 인지하지 못한다. 그 외 나머지 빛깔들은 이 세 가지 색들의 조합으로 인식한다. 빛이 눈

으로 들어오면 원뿔세포를 자극해 진동시키고, 이 자극이 뇌로 전달되어 색을 인식하게 된다. 이때, 각각의 원뿔세포들은 빛의 파장과 자신이 좋아하는 파장 사이의 일치도에 따라서 정도를 달리해 반응한다고 하는데, 이 세 종류의 원뿔세포만으로도 약 100만 가지의 색을 구별할 수 있다고 한다. 사실 우리는 그처럼 다양한 색에 대해 알지 못한다. 서로 다른 색을 지시할 언어나 문자를 갖고 있지 못하기 때문이다. 그러니 색은 우리의 지식 체계 밖, 언어의 영역 바깥에서 서식한다. 그것은 결코 표기될 수 없는 영역 안에서 맴돈다. 그러니 우리는 다만 느낌으로만, 막연한 심리로만 색을 감지할 수 있을 뿐이다. 나 역시 손잡이잔의 피부를 이루는 오묘한 색에 대해 온전히 표현할 도리가 없다. 그것을 표현하고자 하는 나의 무모한 욕망은 표현될 수 없다는 엄정한 현실 앞에서 매번 좌초한다. 그러나 오히려 온전히 재현될 수 없는 색채, 아니 인간의 음성과 언어, 문자의 체계 바깥에서 배회하는 색채는 그렇기 때문에 정의할 수 없고, 표현할 수 없는 영역 속에서, 부유하는 존재로서 숭고하다. 그것은 오로지 감각에 의해서만 느껴지고, 따라서 보다 더 강렬하고 예민하며 강도 높은 감각의 세계를 요구한다는 점에서 의미를 지닌다. 비언어적·비문자적 체계 밖에서 서식하는 색채·이미지는 보다 많은 감정과 해석과 느낌을 가능하게 하면서 삶을 풍요롭게 한다. 손잡이잔을 보는 진정한 쾌락이 바로 여기에 있다.

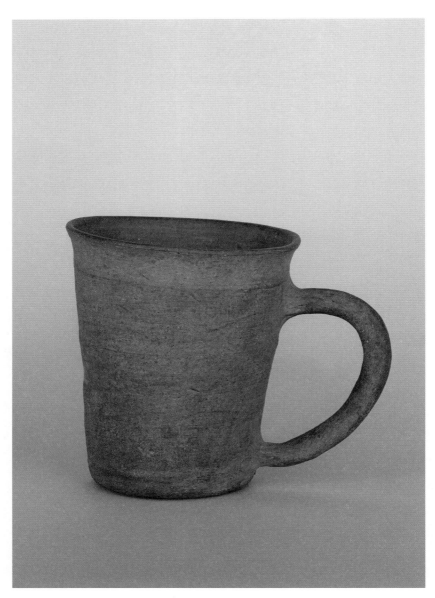

높이
10.3cm
입지름
8.8cm

회청색의,
언어
밖의
색상

　　상당히 날렵하고 가볍게 만든 손잡이잔이다. 손잡이 또한 얇고 확연하게 바깥쪽으로 외연을 넓혀 나가는 확장성이 크다. 다소 위태로워 보일 정도로 불안하게 자리한 몸통은 다소 길쭉하게 자리하고 있고, 구연부는 살짝 벌어져 있다. 명확한 돌대는 선연하게 자리하고 있진 않지만, 슬쩍 융기한 경계선을 기점으로 구연부와 몸통이 나뉘고 있다. 이 밋밋하고 조금은 무덤덤한, 상당히 무심하게 처리한 몸통이 희한하다. 더구나 회청색의 독특한 색감은 사실 정확히 문자로 표기할 수 없는, 우리가 지닌 언어 바깥의 색상이다. 색은 모두 문자·언어 너머에 자리하기에 차라리 심리적인 편이다. 그것은 표기될 수 없어서 모호한 느낌으로만, 감정으로만 얼추 얼버무리듯 말해지거나 마지못해 표현된다. 이 오묘한 색채뿐만 아니라 어딘지 미완성으로 보이는, 만들다 만 듯한 그래서 약간 모자라 보이는 기형이 더없이 심오하다.

　　날렵하고 메마른 듯한 기형이, 몸통에 비해 바닥은 다소 두툼하

고 단단해서 안으로 말려 들어간 부위가, 이 잔의 몸 전체를 상당히 안전하게 지탱해주고 바닥에서 직립해 올라가 서는 데 무리가 없게 해주는 편이다. 구연부의 경계면·선 아래로 다소 희미하지만 물레질로 인한 여러 선이 빗질하듯 지나가거나 물살처럼 흐른다. 잔의 표면에서 온갖 물소리, 바람 소리가 줄을 이어 환청처럼 들린다. 더구나 엄청난 세월, 시간의 흔적이 그 위로 말라붙어 이룬, 형언하기 힘든 색채와 여러 자국이 기이한 부호나 자취를 지문처럼 남겨 더 신비롭다. 이 신비는 그러나 해독될 수 없는 것들이 주는 다소 안타까운 신비다. 내 앞에 자리하고 있는 손잡이잔은 구체적인 '사물인데' 그 피부를 감싸고 있는 색채는 너무나 추상적이다. 그러니 손잡이잔은 직접적이면서도 가상적이고 사실적이고 환상적이다. 구상과 추상, 재현과 비재현의 대상이다.

　　바깥을 찌르듯이 허공을 겨냥해 날카롭게 직립한 이 잔의 구연부 끝부분은 반대편 손잡이의 뒤로 젖혀진, 활의 형태처럼 뉘어서 당겨진 듯한 손잡이로 인해, 어딘가로 곧바로 튕겨져 나갈 기세다. 시원하고 활달하며 자유분방하게 만든 손잡이의, 그 선의 궤적이 이 잔에서 매우 특별한 부분이다. 다소 과잉된 손잡이지만 이 정도 크기와 부풀림이 아니었다면, 상당히 옹색한 손잡이가 되었을지도 모를 일이다. 사실 이 손잡이는 잔을 집어 들기 위해 손가락을 걸기 위한 용도만을 고려한 것 같지 않다. 그렇다면 이렇게까지 밖을 향해 잡아당기듯이 부풀려놓았을 리가 없다. 아마도 길쭉한 몸통의 길이를 고려해, 그에 맞는 조형적인 처방에 따라 수직에 조응하는 수평의 길항작용을 안배한 덕분이리라. 그래서 외부로, 옆으로 더 나갔을 것이다. 그렇게 커다란 '귀'를 단 이 손잡이잔은 물이나 기타 액체성 음료를 섭취하는

데 쓰는 실용적 도구의 역할뿐만 아니라, 다른 역할도 함께 하는 듯하다. 마치 무엇인가에 진지하고 성실하게 귀를 귀울여, 온 신경을 집중해 일을 도모해야 하는 어느 순간의 경각심을 새삼 일깨워주는 역할도 하는 것 같다. 듣는 일의 중요성을 이 손잡이잔만큼 실감 나게 일깨워주는 잔은 없지 않나 싶다. 지혜란 '듣는 것에서 이루어진다'는 말을 새삼 떠올려본다. 내 턱없이 작은 귀를 부끄럽게 만드는 손잡이잔이다.

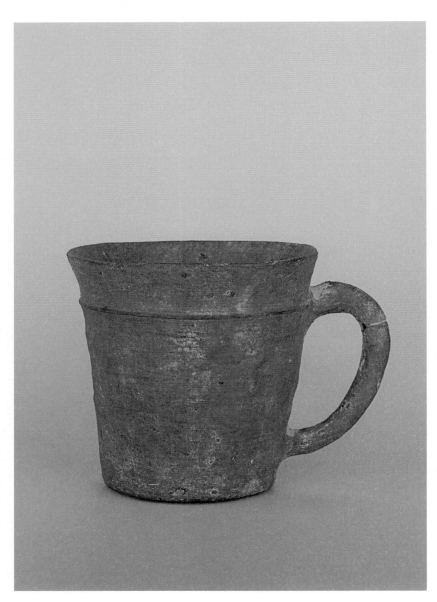

높이
9.8cm
입지름
9.8cm

깊이
있게
가라앉은
색채
감각

　　단순하고 꾸밈없는 잔의 가장 기본적인 구조만을 거느리고 있는 소박함이 돋보인다. 과장이나 과도한 장식, 수식이 철저하게 배제되어 있다. 몸통 전체에 비례해서 적절하게, 상큼하고 시원하게 들어찬 구연부가 눈에 가득 들어온다. 적당히 밖으로 외반되어 있고, 선명하게 돌대가 쳐져 있어, 그것도 양각으로 둘러져 있어 구분이 확실하다. 몸통은 바닥 쪽으로 약간만 좁아지면서 경사를 이루어 내려가고 있다. 그것이 사뭇 당당하다. 반듯하고 매끄럽기보다 울퉁불퉁한 대로, 다소 거친 대로 그대로 적당히 빚어둔 그 맛이 매우 자연스럽다.

　　이 소박함과 단순미, 자연스러움과 고졸함이 고대 손잡이잔의 핵심적 조형미다. 구연부와 몸통의 경계 부근에서 시작된 손잡이는 구경과 높이가 일대일의 비례인 잔에 맞춰, 적당한 크기로 휘어지며 달라붙었다. 둥글게 빚어 자연스럽게 갖다 붙인 손잡이는 아래쪽으로 내려가다가 잠시 멈춰 서

서 몸통 쪽을 향해 직진하면서 꽂혔다. 그로 인해 손잡이는 몸통 바깥에서 슬쩍 들린 형태로 떠 있다가 활착하고 있다는 느낌을 준다. 잔에 인간의 귀를 달아주어 모든 소리를 신중하게 경청하도록 만드는 듯하다. 이 잔은 매우 얇은 기벽으로 인해, 흡사 종이로 만든 공예로 착각할 정도다. 딱딱하게 만든 종이 공예품이랄까. 정사각형꼴에 가까운 이 잔은 매우 안정적인 기형을 유지한 채 상당히 반듯한 자태로 자리하고 있다. 잔이 앉아 있다고 해야 할지, 서 있다고 말해야 할지 좀 까다로운 문제인데, 나는 '당당히 직립해 있다'고 쓰고 싶다.

　　　　　●

　　　　전체적으로 붉은색이 감도는, 손잡이잔으로서는 매우 희귀한 색상을 지녔다. 단지 붉다고 표현하기는 곤란하다. 나로서는 이 색채의 맛이 중후하고 감각적이어서 좋다. 나는 이런 톤의 색을 좋아한다. 원색이 아니라 다른 색과 섞여서 '톤 다운'된, 가라앉고 밀착된 그런 색채의 맛이 있다.

　　　　　●

　　　　오랜 시간의 경과로 인해서인지, 잔의 표면이 오래된 흙벽이나 마모된 담벼락 그 자체다. 바로 그런 맛을 주기 때문에, 그만큼 회화성을 느끼고 조형적 아름다움에 매료된다. 물론 이런 피부의 맛은 애초에 이 토기가 만들어졌을 때의 본래 상태와는 분명 다를 것이다. 어느 정도 수준의 조형적 힘과 미적인 맛은 충분히 지녔겠지만 여기에 더해진 것은 땅속에서 견뎌낸 1500여 년의 시간의 무게, 압력일 것이다. 그 시간 동안, 무덤 안에서 흙과 함께 버티고 견뎌온 자취가 이 손잡이잔의 피부에 스며들고 엉겨붙어 차마 기술하기 어려운 이런 색감, 자취를 매력적으로 뿌려놓았을 것이다. 흙 속에서 부식되고 스러지면서 생겨난 상처로 인한 색채다. 그것이 그대로 회화, 그것도

대단히 수준 높은 회화성을 간직한 추상회화가 되었다. 농밀한 물감의 물성이 얹힌 자국들, 바탕이 드러난 부분과 물감이 두툼하게 이겨 발려진 부위, 붓질이 쓸고 지나간 부위, 흥미로운 마티에르, 평평하면서도 무수한 다층적 레이어를 보여주는 화면이 되었다. 그 피부는 심층적인 피부다. 모든 깊이와 시간의 흔적들을 표면으로 불러들이고 펼쳐 보이면서도 심연을 간직하고 있는 모순적인 피부다. 그 표면은 기억을 축적하는 공간이자 시간의 결을 누적시키고 고고학적 지층을 새기고 있는 기이한 표면이다. 깊이 있게 가라앉은 색채 감각 등은 대단히 수준 높은 색채추상의 한 경지와 매우 유사하다. 그러니 이 가야시대 손잡이잔의 피부만 유심히 들여다봐도 매혹적인 추상회화의 어느 경지를 터득할 수 있을 텐데, 나로서는 그런 관찰과 관심, 공부가 거의 전무한 이곳 한국 현대미술계가 매우 불우하게 느껴질 따름이다.

　　　　•

모든 선이 조금씩 삐뚤거리고 무너지고 울퉁불퉁하지만, 이 자연스럽고 소박하고 가식 없이 만든 장인의 마음과 흙의 본성을 그대로 살려놓은 무욕의 솜씨는 사실 가닿기 힘든 높은 경지임을 새삼 깨닫게 한다.

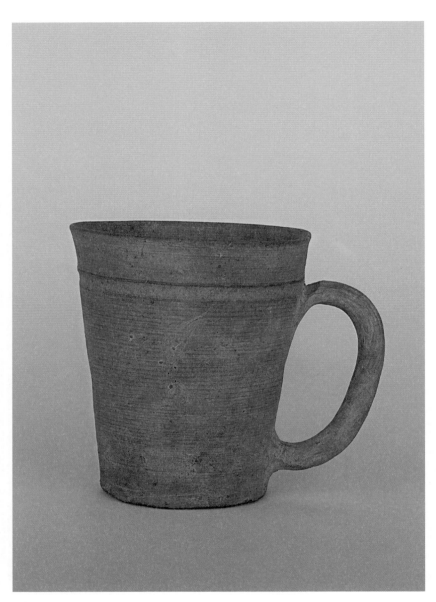

높이
11cm
입지름
9.5cm

붉은
기운이
감도는
오묘한
색채

　　상당히 날렵하고 민첩하게 빠진 손잡이잔이다. 몸통도 그렇고, 손잡이도 그렇고, 모든 것이 가늘고 예리한, 추려진 뼈의 느낌이 든다. 흙으로 빚은 후 날카롭게 칼로 구획하고 떠내고 깎아낸 자취들이 선명하게 맴도는, 그래서 어딘지 비장한 맛도 감도는 그런 잔이다.

　　무엇보다도 구연부 부분이 매우 선명하게 하나의 면으로 분절되고 있다. 위로 상승하는 아가리가 한쪽에서 유난히 뻗쳐오르는 느낌인데, 단호하게 구연부 면을 명확하게 떠내듯이 몸통과 구분 짓고 있어서 상당히 의식적으로 차이를 주고 있음을 알 수 있다. 그로 인해 구연부 부분은 몸통에서 분리되어 위로 상승하는 느낌을 주고, 한편으로는 잔의 상·하를 확연히 분절시키려는 의도가 곁들여져 그것이 모종의 장식이 되기도 한다. 그 한 면에 약간의 차이를 주고 이어지는 몸통은 아래로 유연하게 미끄러지면서 상당히 맵시 있게 빠져나간다. 여리여리하면서도 어딘지 모르게 흔들리는 선으로

지면을 향해 내달린다. 이 손잡이잔의 표면에는 마치 줄무늬 티셔츠처럼 선명한 줄이 연이어 시문되어 있다. 마치 의도적으로 선을 긋거나 새기거나 그려 넣은 것처럼 작위성이 뚜렷하다.

일정한 간격을 유지한 채 수평으로 이어지는 선들은 원통의 몸체를 에워싸고 감아가면서 어지럽게 선회한다. 따라서 이 몸통의 선은 보는 이에게 무한의 경지나 영원에 대한 믿음을 온전히 가시화하려는 의도를 지닌 듯하다. 상당히 규칙적이고 일률적인 선들이 속도감 있게 지나가는 표면의 맛이 이 잔이 지닌 매력의 하나다. 그것은 물레의 속도와 장인의 손놀림, 그리고 시간의 흐름을 기억하는 흙의 물성, 그 흙의 피부에 영원히 각인하려 했던 표식으로 인한 불가피한 선, 시간, 흐름의 총화일 것이다. 입지름에 비해 훌쩍 큰 키를 지닌 몸통 때문에 무척 길어 보이는 이 잔은, 그로 인해 이렇게 시원하고 유연한 유선형의 리듬을 간직한 손잡이를 우리에게 선사하고 있다.

둥근 고리 형태를 지닌 손잡이는 마치 허공에서 춤을 추듯이 몸체로부터 떨어져 나가 제 스스로의 삶을, 자족적인 곡선과 부드럽고 관능적인 둥근 형태를 거느린 삶을 충분히 유지하고 있다. 손잡이와 몸통의 접속 면의 상단부는 일부 튀었는지, 손실의 상처가 있지만 오히려 그 날카로운 각짐이 부드러운 손잡이에 강조점을 주고 있다. 허공을 안겨주며 외부로 나가 손잡이가 된 선은, 몸통에서 자연스레 나와 그 살로 연장된 또 다른 이질적 몸을 안겨주기도 한다. 하여간 전체적으로 '깡총'하니 서 있는 이 호리호리한 손잡이잔은 개성적인 색채와 전체적으로 예민한 선의 흐름을 견지하면서, 특이한 조형미와

세련되고 우아한 조각 작품으로서 손색없는 어느 경지를 가시처럼 드러낸다. 그러나 무엇보다도 회색에 가까운, 어둡고 진한 갈색과 회색이 엉긴 더구나 붉은 기도 감도는 오묘한 색채는 홀쭉한 자태만큼이나 너무나 개성적이다.

·

이 손잡이잔의 피부색은 권옥연의 그림에서 접하는 암청색의 색조와 유사하다. 나는 그이의 중후하고 무거운 색감과 톤을 좋아했다. 1960년대 파리에서 돌아온 직후 그의 그림에는 바로 이 토기에서 연유하는 색감이 질펀했다. 특유의 억제된 단색조의 회색톤 화면은 다분히 비현실적 세계를 이루면서 모종의 운치를 자아내는 편이었다. 그 색채는 감각적이기보다는 차라리 심정적인 색채였고 그것은 현상세계에서는 존재하지 않는 색채이며 자연이나 사물 고유의 색채도 아니었다. 권옥연의 매혹적인 회색은 매번 갈색, 청색 등과 어우러져 섬세하고도 미묘한 빛깔로 변주되면서 그만의 독특한 개성과 체취를 이루었는데 이른바 흑회색, 회청색, 회갈색조의 색채들이 그것이다. 그러나 나는 암청색이라고 부를 수밖에 없는, 그 단색의 미묘한 아름다운 색을 가장 좋아한다. 그것은 분명 보는 이를 차분하게 심연으로 가라앉게 하는 매력이 있다. 권옥연은 자신의 그 색을 우리 고유의 정서와 향토성으로 귀의하고자 하는 과정에서 체득되었다고 말한 바 있다. 그것은 먹과 유채물감이 합류되어 나온 결과이기도 하겠지만 무엇보다도 가야와 신라 토기, 조선 목기의 색감에서 자연스레 우러나온 색채감각이 아닐 수 없다.

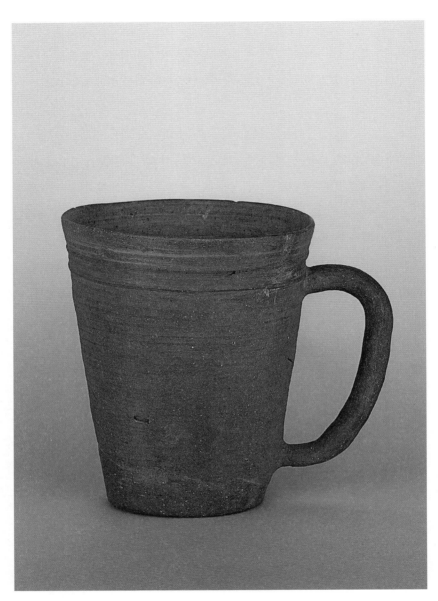

높이
10.5cm

입지름
8.6cm

어두우면서도
침잠된
색조의
묵은
맛

　　온통 짙은 회색과 검정에 가까운 색으로 흠뻑 적셔진 이 잔은 기이한 광물질의 물성을 빛내고 있다. 그로 인해 기존 잔과는 다소 다른, 낯선 잔의 피부를, 그 생경한 질감을 안겨준다. 무엇보다 어두우면서도 침잠된 색조의 깊은 맛이 더없이 중후하고 무게감 있어 보인다. 흑연이나 석탄 색과 흡사하기도 하고 어둡고 진한 회청색을 거느린 이 손잡이잔은 반들반들한 몸체에 어울리는, 긴 문고리형 손잡이를 달고 있다. 마치 다리미의 손잡이를 닮기도 했다. 몸통에 비해 손잡이를 다소 크고 가늘며 예리하게 빼낸 편이다.

　　원통형 잔이지만 어딘지 평면적인 느낌이 강하게 든다. 특히 구연부 부분에 무척 신경을 써서 장식을 얹어놓았다. 대략 6분의 1에 가까운 부위를 잔의 구연부로 상정하고, 이 부분을 크게 삼등분하듯이 구획을 주어 굴곡과 선으로 나누었다.

앞서 본 잔들에 비해 상당히 복잡한 조형적 수식이 진행되고 있음을 알 수 있다. 의식적으로 잔의 상층부를 구분하고, 이를 매우 율동적인 선, 흐름으로 돌려놓았다. 몸통 부위 역시 물레질에서 파생한 자잘한 선들이 물결이 흘러가듯 새겨져 있다.

　　　•

구연부 맨 밑 부분의 선은 요철 효과를 크게 주었기에, 아랫부분과 확연히 차이를 이루면서 깊이를, 높이를 만든다. 아주 두드러진 선, 돌대까지는 아니지만 그 전 단계의 조짐으로 볼 수 있는 단계이다. 매우 절제된 장식이다. 우리에게 「장식과 범죄」1908라는 글로 잘 알려져 있는 아돌프 로스Adolf Loos, 1870~1933에 따르면 지금 우리가 필요로 하는 것과 우리가 할 수 있는 것을 그대로 보여주는 것이 진정 그 시대의 정신을 표현하며, 그래서 아름다움으로, 그 시대의 양식으로 남을 수 있다고 한다. 동시에 '장식 없음은 정신적 힘의 표시'라고도 한다.[32]

　　　•

전체적으로 바닥에서 위를 향해 약간 외반된 형태이며, 안정적이고 당당하게 직립하고 있는 잔으로서의 위엄을 가시화한다. 어딘지 굳건하고 믿음직스러운 맛이 있다. 구연부 한쪽에 묻은 붉은색 흙이 모종의 액센트처럼 빛나서, 그것 또한 흥미로운 조형적 미감을 보태는 역할을 하고 있다. 손잡이 역시 둥글게 말아 붙여놓았는데, 원형의 방향성으로 밀려나가기보다 거의 직선에 가까운 형태로, 직각에 가깝게 아래로 꺾여 내려오는 덕에 토기 기형의 당당함과 곧은 직선미와 무척이나 잘 부합하고 있다.

　　　•

이 손잡이잔의 어두운 피부는 그 내부에 밝게 빛나는 흙색을 은밀하게 감춰두고 있어서 흡사 두 가지 색으로 이루어진 듯한 느낌을 준다.

이면은 겉면의 색층이 조금씩 벗겨지면서 드러난 속살의 색채이거나 오랜 세월 동안 흙속에 박혀 있어서 그 흙색이 착색되어 생긴 결과일 수 있을 텐데 하여간 몇 개의 층위로 이루어진 색채의 결을 흥미롭게 안겨주는 피부, 화면이 아닐 수 없다. 여러 번의 붓질로 마감된 회화 작품을 마주 대하고 있는 듯하다. 붉은 오렌지색이나 황토색으로 칠해진 표면 위를 어두운 청회색이나 짙은 회색 물감이 농밀하게 뒤덮고 있는데 물감의 유동성으로 인해 화면에는 마치 빗물이 내리듯 수직으로 수성의 안료들이 흐르고 있다. 그 사이로 내부의 색채들이 잠깐씩 얼굴을 보여주기도 하고 이내 안개 속으로 사라지는 듯도 하다. 이러한 베일링Veiling은 토기의 피부를 단일한 색채, 물질로 마감된 것이 아니라 여러 겹으로 인해 형성된 사건, 사연, 텍스트로 바라보게 만든다. 그것은 마치 구체적인 이미지를 의도적으로 지운 블러링blurring 처리를 연상시킨다. 특정 대상의 의미를 고정되지 않은 채 열리게 만드는 한편 구체적인 대상을 은연중 지우고 시야에서 자꾸 사라지고 멀어지게 하는 듯한 효과를 발생시킨다. 그로 인해 표면은 결코 접촉할 수 없는 저편의 세계가 된다. 의도적으로 지우고 흐려놓는 듯한 잔의 피부를 통해 주제를 지우고 말을 지우고 수사를 최소화하려는 의지를 엿보기도 하고 또한 표현의 불가능성을 암시하는 것도 같다.

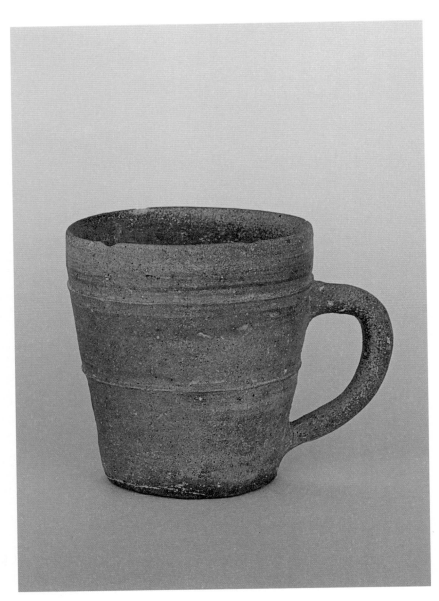

높이
11.2cm
입지름
10.1cm

형언하기
힘든
색의
향연

연한 녹갈색에 진한 노란색과 유사한 흙색이 알알이 박힌 이 잔은 무심하고 대강 만든 손맛을 지녔다. 비교적 단아한, 전형적인 손잡이잔의 형태를 간직하고 있는데, 약간 길고 갸름한 몸매에 두 줄의 돌대, 돌올한 선이라기보다 다소 깊게 누르며 들어간 부위로 인해 가늘고, 예민하게 남겨진 공간, 여백이 흥미롭고, 특히나 다소 밝고 낯선 색감이 이례적이다. 회색에 가까우면서도 갈색을 띠고 푸른빛도 감도는 것 같고 드문드문 박힌 흙색 등으로 표면이 무척이나 풍부한 색채와, 마모된 부위로 인한 자취를 마구 안겨준다. 이 형언하기 힘든 색상의 난무가 이 잔을 애완하게 한다.

구연부 부분은 특별한 장치 없이 그저 몸통 자체로 함께 이어져 직립하는 상황이라, 모든 게 반듯해 보인다. 오히려 선은 구연부, 아가리 쪽으로 올라가면서 슬그머니 안으로 굽혀지고 있다. 단순한 기형에 두 줄의 돌대, 아니 그 선을 위한 음각화된 네 개의 부위가 이 잔을 선회시키는 편이다.

이음새나 형태, 선에서 모두 편안한 느낌을 주는 손잡이는 몸통과 동일한 색채, 질감을 동반하면서 '툭' 하고 바깥으로 치고 나가는 기세다.

　　　　·

　　또 몸통에서 코처럼 빠져나온, 길쭉하니 바깥을 향해 돌진하는 손잡이는 새의 부리 같기도 해서 착시적 이미지를 안겨주기도 한다. 그러니 시선 또한 몸통과 손잡이 사이를 오가기도 한다. 손가락을 걸고 잔을 집어 들기 위해 필요한 공간, 여백을 만들어주는 동시에, 잔의 몸체와는 또 다른 몸, 부속적인 기관을 접속시켜주는 이 손잡이는 몸통과 손잡이 사이에 난 구멍으로 시선을 유인한다. 시선이 마치 발을 헛디디듯 그쪽으로 자꾸만 빠져드는데, 그러면 다소 둔탁해 보이는, 흙으로 빚은 잔의 몸체는 자신의 무게를 덜어내면서 손잡이와 균형을 이루게 한다.

　　　　·

　　구연부 쪽에 근접할수록 물레를 돌린 흔적으로 인해 잔물결과도 같은 선들이 흐릿하게 돋아 있고, 그것들이 아래쪽으로 밀려 내려오면서 마치 물살의 파장같이 번지는 모습을 보게 된다.

　　　　·

　　무뚝뚝하게 직립하고 있는 이 잔은 지나칠 정도의 소박함을 드리우지만 결코 잔으로서의 자존감을 망실하지 않고 당당하다. 잔 자체가 흡사 흙에서 파낸 감자나 굴러다니는 돌멩이 같기도 하고, 된장 같기도 하고, 무슨 나무토막이나 개똥 같은 그런 형색으로 출몰하고 있다. 그러니 이 잔은 자연물이자 인공물이고, 자연이 응고된 결과물이자 인간의 손으로 빚은 작위作爲 사이에서 격하게 흔들린다.

구연부, 아가리가 안쪽으로 슬쩍 기어들어 갔듯이 바닥 면도 몸체의 선이 약간 기울어지면서 안으로 스며들 듯 접혀 들어갔다. 위와 아래 부분이 안으로 오무려지는 형국이라, 단단하게 내부로 자기 몸을 마무리하는 자세다. 나름 다소곳이, 단정하게 차림새를 보여주는 이 잔은 질박하고 검소한 당시 신라와 가야의 어느 아낙의 자태 같기도 하고, 농부의 육체나 그들이 지탱했던 자연의 한 토막 같기도 하다. 잔의 색채 또한 그로부터 연유한다. 대강의 손놀림의 결실이지만 더없이 단정하고 야무진 잔이다. 무덤덤하고 거친 맛이 감돌지만 동시에 단순하고 소박한 데서 배어나는 조형의 힘이 만만치 않다. 화려한 치장이나 과도한 장식보다도 간결하고 정직한 데서 오는 미감이 오히려 더 감동적임을 이 잔은 일러준다.

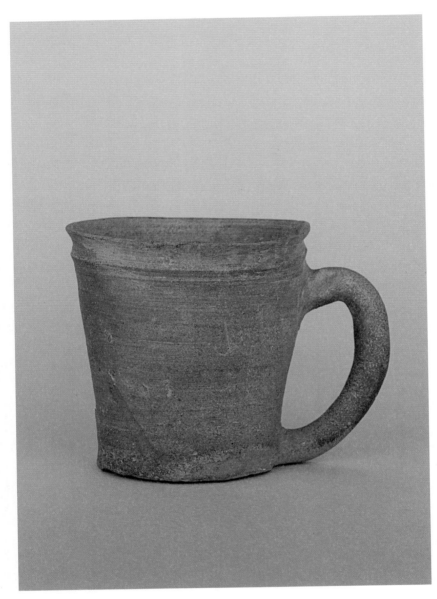

높이
8.3cm
입지름
8cm

갈색과 흙색, 진노랑의 고요한 합창

　　맵시 있게 잘빠진 몸통이 상당히 세련되게 정제된 잔이다. 완만한 경사로 바닥에서 위를 향해 벌어진 아가리와 다시 바닥 쪽에서 살짝 바깥으로 약간 나가다 멈춘 몸통의 유연한 선 맛이 상큼하고 감각적이다. 구연부는 확실하게 층을 이루어 안쪽으로 들어간 한 면이 선명하다. 그리고 그것을 경계로 입술이 닿는 부위가 살짝 서 있고, 아랫부분은 돌대가 형성되어 구획을 이룬다. 그러고는 그 아래로 물레가 이룬 시원한 선들의 경로가 잔의 표면을 예리하게 긁어대며 직진한다. 이는 몸통 전체로, 위에서 아래로 동일하게 진행되어 물결처럼 퍼져나간다. 따라서 이 작은 잔의 피부를 응시하고 있으면, 쉼 없이 흘러가는 물결을 보고 있다는 환상에 휩싸이게 된다.

　　갈색블라운에 흙색, 진노랑이 간간이 박힌 색채가 매력적인데, 일반적인 토기 잔의 색상에서 벗어난 이례적인 색에 속하는 편이고, 무척 세련되고 고급스러운 색이다. 기형이 전체적으로 지면에서 약간 융기되어 있는 듯한,

바닥에 안착되어 있긴 하지만 슬쩍 떠 있는 듯한 느낌을 안겨준다. 좌우대칭의 몸통과 외반된 구연부와 바닥 면이 그런 부분을 강조해주는 편이다. 손잡이는 구연부의 구획된 면 바로 밑에서 살짝 꺾여서 위로 올라갔다가 아래로 포물선을 긋듯이 유연한 곡선을 만들며 바닥으로 향하고, 그렇게 몸통의 끝부분에 이르러 급히 몸통 쪽으로 방향을 틀어 붙어 있다. 다소 급한 경사를 이루며 부착된 손잡이의 동세가, 정면에서 당당하게 직립한 몸통과 대조되는 가운데 변화를 야기한다. 정적인 몸통에 동적인 손잡이의 대조적인 결합이 특징이다. 직선적인 몸통에 부드러운 원형의 긴 손잡이가 또 묘한 대비를 이룬다.

　　　　　이 잔을 크게 확대해서 보면, 그 자체가 너무도 당당하고 꽉 찬 조각 작품을 대하는 느낌을 받게 된다. 그저 흙과 불, 그리고 인간의 손맛이 개입된 단순함의 미학만으로도 이런 풍만함과 절묘한 균형이 이루어지고 있음을 새삼 깨닫는다. 아가리와 돌대, 손잡이의 명확한 구분이 선명하게 이루어진 본격적인 조각 작품이라는 생각이다. 이 손잡이 달린 잔은 기벽을 단단하게 두른 후 물레로 모양을 잡았으며, 약 1000~1200도를 넘는 고온의 굴가마에서 구운 것이다. 당시 토기 제작이 상당히 전문화·집단화되었음을 알 수 있다. 특별한 문양이 시문되어 있지는 않지만 이미 물레로 생긴 선들로 인해서, 그 이전 토기의 문양 전통이 계승되고 있거나 흔적을 유지하고 있다고 보여진다. 물레로 인한 자국은 그대로 횡집선문, 혹은 파상문에 가깝고, 거슬러 올라가 빗살무늬토기의 직선과 유사하기도 하다. 이는 조선시대 옹기로까지 이어진다. 비와 구름, 물 등에 대한 염원과 주술의 의미가 함축된 문양일 것이다. 이처럼 돌대가 형성된 손잡이잔은 대략 4세기 후반대에 출현한 것으로 추정한다.

가장 단순하고 전형적인 기형을 유지하고 있는 이 손잡이잔은 자신의 몸에 형언하기 어려운 오묘한 색채를 뒤집어쓰고 있다. 전체적으로 균질하고 깔끔하게 하나의 색으로 마감된 게 아니라 그 안에 무수하게 다른, 이질적인 색들을 야릇하게 내장하고 있다. 그 색이 또한 볼수록 희한하기만 하다. 이름 지을 수 없고 명명할 수 없어서 다만 '그것'이라고 부를 수밖에 없는 저 색은 나무와 바위의 색깔 같기도 하고 낙엽의 색이기도 하고 어느 짐승의 털이나 산 새의 부리 색에 근접하기도 하다.

　　담담하면서도 무척이나 자연스러운, 그러면서도 상당히 세련된 색상을 격조 있게, 단단하게 응집시킨 채 그저 묵묵히 잔으로서의 몫에 충실하겠다는 자세로 앉아 있을 뿐이다.

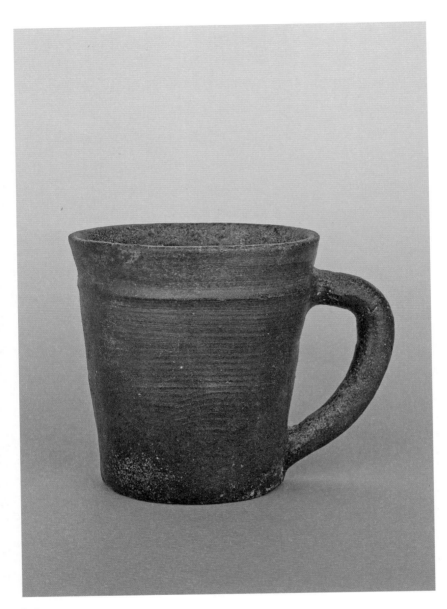

높이
10.2cm
입지름
9.5cm

숭고한
색면추상
같은
손잡이잔

　　강렬할 정도로 단호하고, 너무 깊고 아득한 어두운 색으로 잠겨 있다. 흡사 옻칠로 마감한 손잡이잔이라는 생각이 들 정도다. 비록 작은 잔이지만 상당히 단단하고 강한 느낌을 준다.

　　단순하면서도 반듯하고, 그런 만큼 정확한 비례와 조형미가 응고되어 있다. 밖으로 기울어 빠져나간 구연부의 윗부분과 볼록하게 형성된 돌대와 몸체의 선이 절묘하다. 즉 약간의 경사면을 만들며 바닥으로 내려오다가, 중간 아랫부분에서 살짝 부풀며 다시 들어갔다가, 밑바닥에 와서는 직선을 이루며 그대로 서 있는 선의 리듬이 무척 아름답다. 단순한 기형 안에 이렇게 풍부한 선의 율동과 기세, 그리고 무한한 시간성이 잠복해 있다. 몸통의 다채로운 기복 또한 촉각적인 관능성을 안긴다.

　　두툼하게 달린 손잡이는 약간 바닥 면으로 기울어서 내려가다

가 아래쪽으로 이어지면서 당당하게 박혀 있다. 몸통 못지않게 손잡이 역시 힘이 있다. 더구나 진한 색조가 강렬함을 배가시킨다. 돌대 밑부분으로 죽 이어지는 선들은 물레로 인해 생긴 것이지만, 분명 의도적으로 상형한 문양에 해당하는 직선들이기도 하다. 선이 매우 의식적으로 강조되고 시문되었다는 인상이다. 물레질의 불가피한 자취이기도 하겠지만, 이를 좀 더 분명하게 각인시킬 의지를 표방하려는 제스처도 읽힌다. 돌대 위에도 이 선은 이어지고 있다. 따라서 이 검은 손잡이잔은 컴컴한 표면에 확연히 드러나는 여러 선을 의도적으로 연출하고 있는 셈이다.

•

손잡이는 다른 잔들에 비해 상대적으로 적당한 크기로 부착되어 있다. 어두운 색 사이로 부서지듯 흩어져 있는 흙색과 노랑에 가까운 색들, 마치 은하계에 펼쳐진 별과 같은 자잘한 흔적들이 더없이 이 잔을 매혹적인 존재로, 그림으로 대하게 한다.

•

도공은 거의 느낌으로 흙을 빚는데 느낌은 재료와 재료가 포함하는 저항의 모든 특수성을 포함하는 힘이다. 도공이 표현하고자 하는 '느낌'은 몸의 움직임에 의해 만들어진 토기의 기형과 그 피부 안에서 실현된다. 이 행위는 온몸으로 이루어지는 일이고 고도의 집중이 있어야만 가능한 일이다. 이 행위는 매우 짧은 순간에 이루어진다. 이때 무엇보다도 이른바 담담한 상태가 중요하다. 명상의 상태는 공空이라는 개념으로 설명될 수 있는 것이 아니고, 모든 상념을 내려놓은 상태, 또는 가라앉힌 상태를 말한다. 그 상태를 가장 잘 표현하는 한국말이 바로 '담담淡淡함'일 것이다. 담淡의 정신은 결국 명

상 같은 수행을 통해 몸과 마음을 닦아서 세상과 인간사를 담담하게 바라볼 수 있게 하는 세계관이자 인생철학에 해당한다. 아마도 당시의 뛰어난 장인들은 마음을 가만히 내려놓아 조용히, 고요하게 해서 온갖 생각과 감정의 파고를 가라앉히는 상태를 만든 후에 작업에 들어갔을 것이다. 자신의 모든 의식을 가능케 하는 기존의 사회에서 배우고 습관화된 인지의 틀에서 잠시라도 벗어나게 된 상태를 말하는 것이 바로 진정한 명상의 상태, 이른바 담의 상태일 텐데 주어진 관습의 틀 안에서 제작하지만 동시에 그 틀에서 벗어난 어느 순간에 이룬 경지가 이런 놀라운 잔을 가능하게 했을 것이라고, 나는 믿는다.

수평으로 죽죽 그은 선과 까맣고 까만 표면의 견고한 질감, 드문드문 박힌 황금색과도 같은 색점들이 마치 밤하늘의 별처럼 빛나면서 토기잔의 피부를 그 자체로 모종의 영성을 자아내는 화면으로 조성하고 있다. 어떤 구체적인 형상화도 불가능한 이미지를 구현하고 있는 회화다.

겨우 10.2센티미터 높이를 지닌 작은 잔이긴 하지만, 그 어떤 크기의 현대 회화나 현대 조각 못지않은 시각적 감동을 내게 안겨준다. 아니 오히려 동시대의 조악하기만 한 무수한 현대미술에 비해 약 1500년 전의 장인이 만든 이 손잡이잔 하나가 훨씬 더 큰 감동을 준다고, 나는 생각한다.

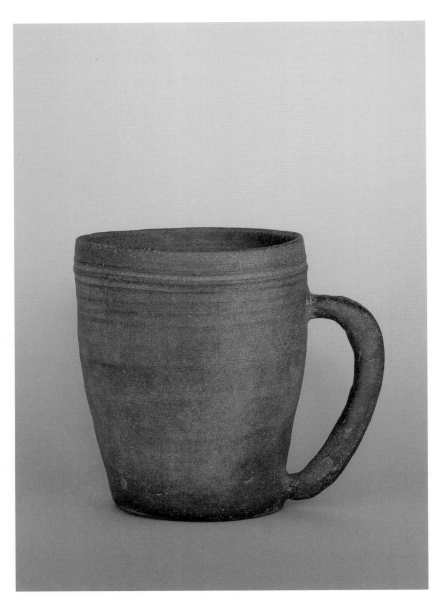

높이
17.8cm
입지름
10.5cm

이
진하고
깊은
피부색

"미술Art이라는 것은 사실상 존재하지 않는다. 다만 미술가들이 있을 뿐이다."E. H. 곰브리치

이 밋밋한 손잡이 달린 잔을 만든 장인이 누구인지 전혀 알 수는 없지만, 분명 가야와 신라시대 어느 도공들로 인해 지금 이 잔을 만날 수 있다. 당시 실용적 차원의 물건이자 부장용품, 제의용 도구를 오늘날 우리는 뛰어난 공예, 민속품 혹은 토기 예술의 한 성과로 보고 있다. 아득한 시간이 흘렀지만 그 역사와 문화가 결코 단절되거나 망각된 것은 아니다. 역사는 산술적인 사실보다 훨씬 복잡한 인간의 마음과 연관되어 있어서, 여전히 강렬하고 아름답고 인상적인 조각·조형으로, 뛰어난 미술작품으로 다가온다. 흙과 불의 화학작용을 통해 만들어지는 이 토기는 기술과 미美 두 측면에 걸쳐 있다.

단순하지만 가장 기본적인 구조에 충실한 이 잔은 약간의 부

푼 배와 표면에 나 있는 물결, 파문 같은 흐름을 조심스레 부여잡고 멈춰 있다. 비교적 단순하고 정직한 잔은 꽤나 큰 키에 당당한 몸을 지녔다. 일직선에 가까운 잔의 라인은 중간 부분에서 약간 밖으로 팽창해 부풀었고, 그것이 내부의 두툼한 공간을 암시하면서 버티고 있다. 약간의 경사로 융기한 복부는 직선을 깨고 잔의 두툼한 살을 만들며 내부를 살찌운다. 구연부는 아가리에서 바로 밑의 다소 좁은 면을 이루는데, 그것이 이 잔의 키를 더 올려주고 있는 느낌이다. 구연부 부근으로 올라가면서 돌대가 지나가고, 그 위아래로 넉넉한 홈을 마련해주어 얼핏 몇 개의 선이 위치하고 있는 듯하다. 몸통의 단조로움에 반해, 구연부 부근은 선회하는 선들로 사뭇 분주하다. 돌대 밑으로도 물레로 인해 생긴 선들이 죽죽 이어지면서 몸통에 여러 번의 굴곡을 안겨준다. 또 여러 면들이 몸에 중층적으로 쌓여 있는 느낌은, 흡사 이 잔이 묻혔던 지하의 층, 그 토층의 단계적인 누적의 결을 상형하는 듯하다. 켜켜이 쌓은 지층은 저마다 빛깔이 다른데, 이는 지층마다 누적된 시간이 다르기 때문이다.

•

반면, 이 잔의 몸에 나타난 여러 면은 물레를 돌리고 손으로 적당히 매만져 형태를 잡은 시간, 손길 때문에 부득불 연속적으로 이어지면서 난 자취이고 흔적이다. 직선에서 벗어나 '배흘림기둥'처럼 직립한 몸체에 길쭉하게 만든 손잡이가 먼 거리를 애써 이어주고 있다. 그로 인해 잔의 위아래가 하나로 이어져, 손잡이를 이용해 들어 올릴 수 있는 계기를 마련해준다. 손잡이는 몇 번의 굴절을 겪으며 이어진다. 그 품새가 마치 조금씩 몸을 놀려 하단에서 상단으로 이동하는 듯한, 그 지렁이나 뱀이 지나가는 듯한 궤적을 조심스런 동세로 보여준다. 그러니까 손잡이 윗부분은 다소 가늘고 약하게 빠져나

왔다가, 굵은 몸통으로 가래떡처럼 휘어져 내려오다가 다시 약해지다가 바닥면 바로 위에 박혔다. 큼지막한 귀의 형상을 한 채, 손잡이는 조심스레 잔의 몸체에 붙어 은밀한 동거를 유지한다.

　　　　　•

　　　잔의 피부는 잔잔한 수면처럼 잔물결에서 비교적 넓게 퍼져나가는 상황을 환영적으로 그려 보인다. 고분 안에 묻혔던 이 잔은 죽은 이와 함께 오랜 세월을 컴컴하고 고요한 곳에서 흙냄새만 맡으며 천 수백 년의 시간을 견뎌낸 것들이다. 그러나 무덤에서 나온 잔은 그런 내색을 전혀 하지 않고 있어, 적이 놀랍다. 깨끗하고 마냥 단정한 데다 본래의 상태를 거의 완벽하게 유지하면서 이제 막 오랜 잠에서 깨어난 듯 이렇게 서 있다. 어둡고 진한 색으로 흠뻑 적셔진 잔은 깊은 내부를 우물처럼 거느리고 있다. 단아하고 정적이다. 그저 짙은 색상의 몸·살 위로 좁아졌다 넓어지기를 반복하는 선·면의 구획으로, 물살 같은 풍경을 지으며 가만히 자리한다.

　　　　　•

　　　길고 긴 손잡이는 존재를 지탱하는 지지대와 같다. 이 손잡이 달린 잔은 서역西域의 영향이다. 신라·가야의 문화, 특히 고古신라시대부터 스키타이계의 북방성을 지나 서역풍의 역할이 두드러졌다. 사산 왕조 시기 이란 문화가 좀 더 짙게 반영되었다고도 한다. 그것은 그리스·로마와도 연결된다. 당시 경주는 매우 국제적이고, 외국인에 대해서도 개방적이었다. 신라인들은 실크로드 교역의 당사자들이었고, 이국정취에 대한 남다른 감각의 소유자들이었다. 그런 포용성이 이런 잔을 가능하게 했을 것이다. 이 진하고 깊은 잔의 피부색 역시 무한한 포용성으로 마냥 울울하다.

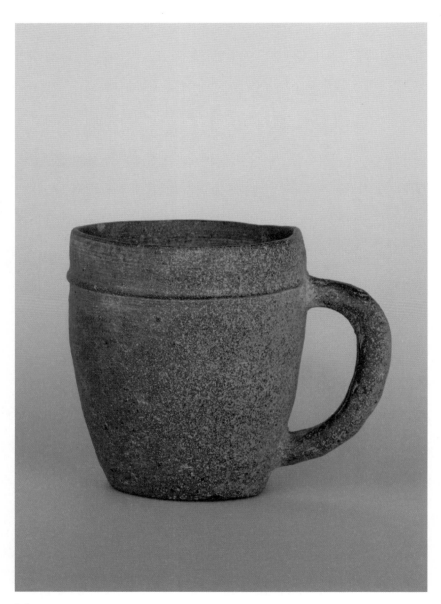

높이
11cm
입지름
8.8cm

부드럽고
달콤한
붉은색의
뉘앙스

붉은색을 머금은 이 잔은 불가피한 세월의 낙진으로 인해 잔뜩 허물어진 제 피부를 힘겹게 두르고 있다. 간결하고 다소 엄정한 잔의 자태는 한 줄의 돌대를 경계로 구연부와 몸통으로 나뉘고 단아하게 손잡이가 걸려 있다. 잔의 몸체 두 지점에 꽂혀 있는 손잡이는 음양의 결합처럼, 진지하고 견고하게 맞물려 비로소 한 짝을 이룬다. 청동기시대의 붉은 간토기나 초기 철기시대의 무문토기, 혹은 원삼국시대의 토기에서 접할 수 있는 붉은 색상이지만 이 잔이 지닌 붉은 느낌은 훨씬 세련된 것으로 보인다. 여러 색상이 혼재된 부드럽고 달콤한 적색의 뉘앙스를 온몸에 두르고 있는 이 색채의 맛이 으뜸이다.

그러나 본래 상태와 사뭇 달라진 현재의 이 토기는 땅속에서 보낸 시간과 압력에 의해 마모된 제 피부를 여전히 간직하면서, 그 사이로 얼핏 본래의 살을, 피부를 관능적으로 내비친다. 이 잔에 와서 기형은 직선의 형태를 벗어나 양쪽으로 부푼 모습을 지니며, 풍성한 곡선, 둥근 상태로 바

색
채

꾀고 있다는 느낌이다. 구연부의 경계를 이루는 돌대 바로 밑에서부터 바닥을 향해 구부러진 선은 마치 임신부의 배처럼 둥근데, 이 솟아오른 배를 힘껏 내밀고 있는 것 같다.

　　●

　　직선에서 곡선으로, 반듯한 경사면에서 타원형의 포물선으로 낙하한다. 작은 손잡이잔에서 미묘하면서도 확연히 구분되는 형태미를 인상적으로 알려준다. 잔 모양 토기의 양식적 변화가 어느 시기에 이렇게 구현되고 있다. 날카로운 직선의 남성적 미를, 다소 온화하고 후덕한 여성적 미로 대체하고 있다는 느낌도 든다. 직선에서 곡선으로의 변화에는 어떤 의미가 있는 것일까?

　　●

　　잔의 아가리는 그대로 일직선으로 올라가다 멈췄는데, 약간 내부로, 양쪽으로 몰아가려는 의지가 감지된다. 살짝 안으로 접고 있는 것이다. 구연부의 한 면을 이루는 돌대로 생긴 공간에는 물레 자국으로 인한 평행선이 경쾌하게 스친다. 그것은 잔의 아가리를 미친 듯이 회전시키는 듯하고, 잔을 이리저리 돌려가며 사용하는 상황을 유추하게 해준다.

　　●

　　손잡이가 달린 상층부의 아가리 단면이 위로 치솟다가 다시 주저앉으면서 이어지고 있어서 흥미롭다. 손잡이는 가장 안정된 상태에서 흡착된 것이어서 지극히 편안해 보인다. 그것이 이 손잡이잔을 단정하고, 지극히 차분한 상태로 유지시켜주고 있다. 무엇보다도 이 잔은 손잡이가 달린 부분에서 앞쪽을 향해 적당히 부풀어 오른 배 쪽으로, 시간의 위력이 문지른 불에 덴 상처와도 같은 부위들의 확산과 그것이 순간 멈춘 장면에서 인상적이다.

물레를 돌리며 제작하던 장인들의 손맛, 순간적인 자세가 고스란히 잔에 각인된 장면을 만날 때가 있다. 흙을 주무르던 장인의 손이 자기 존재의 촉감을 흙속에 부여하여 배태된 것이다. 그러니 잔의 기형이나 손잡이 등의 형상은 흙을 매만진 장인의 자기 존재 증명이고, 자기 신체의 흐름, 호흡, 감각의 떨림을 반영하면서 굳어 있다. 그리고 그 잔의 피부로 올라온 색감 역시 장인이 지닌 색채감각을 고스란히 투사한다.

분명 흙과 불, 공기 등이 어우러져 만든 피부이면서도 약 1500년 동안 땅속에서 묻혀 살아온 잔에 생을 어지럽게 증언하는 피부가 무척이나 인상적이다. 자글자글한 상처들, 그 내부를 채우고 있는 무수한 레이어층들, 그리고 이를 물질과 색채로 가시화하고 있는 토기의 표면은 인간의 손길에 자연과 시간이 얹혀 이룩된 놀라운 장면이 아닐 수 없다. 한편 부풀어 오른 몸통은 제 안에 가득 담길 무엇을 미리 예견하고 동경하면서, 그것을 성심껏 온몸으로 수용하겠다는 모종의 의지를 내보이는 모종의 서약을 한다.

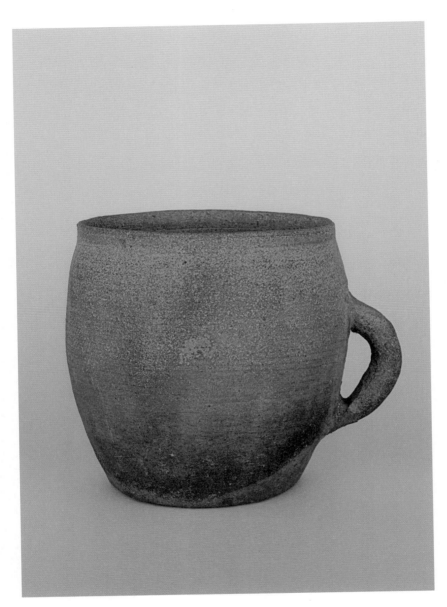

높이
12.5cm
입지름
10.6cm

흙색과
흙빛으로
무르익은
표면

푸근하고 넉넉한 곡선의 미감을 지닌 기형은 옹기와 그 형태가 유사하다. 지극히 자연스럽게 부풀어 올라, 마치 내부에서 서서히 바깥을 향해 자란 생명체를 접하는 느낌이다. 이것은 잔이 아니라 살아 있는 유기체이고, 성장하는 존재이며, 제 스스로 발아하는 생성 중인 존재와도 같다.

더없이 단순하고 밋밋한 표정과 구조를 지녔지만 덩어리감 하나만으로 모든 것을 종료시키는 맛이 있다. 기형의 가운데 부분이 가득 팽창해 있고 위아래가 약간 안으로 밀려 들어갔을 뿐인데, 그 약간의 차이로 구연부와 잔의 아래쪽 바닥을 형성하고 있다. 구연부는, 아주 좁고 한정된 면이 벽처럼 둘러쳐져 있듯이 원형으로 자리하고 있어서 몸통과 아슬아슬한 경계를 버티듯 겨우 만들며 서 있다.

아주 깜찍할 정도로 직립한 구연부는 뚱뚱한 기형과 달리 직선

의 예리한 각을 벼리며 곡선으로만, 둥근 선으로만 마냥 무너지지 않겠다고, 마지막 지점에서 바짝 날을 세워 외친다. 그 모서리가 각진 면에 가슴 서늘하게 만드는 무언의 비장함이 있어, 이 잔의 자존감과 자부심으로 자필自筆하며 그것을 묘석처럼 세우고 있다.

·

이제 직선의 미를 대신해 부드럽고 유연한 산의 능선 같고, 고분의 둥근 곡선 같은 선을 품은 잔들이 등장한다. 이 부푼 잔은 두 손으로 감싸 안을 때 제맛을 느낄 수 있는 존재임을, 촉각으로 확인해주길 바란다. 직선이 시각에 호소하는 편이라면, 곡선은 촉지성觸肢性을 유혹한다. 그것은 애무하고 더듬고 비벼대기를 바라면서 노출되어 있다. 약간의 무방비로 드러난 제 몸과 살을 힘껏 보는 이의 앞으로 밀어내면서 돌진한다. 이 육박성에 다소 당혹스러울 수 있지만, 한편으로는 이 당당함과 활달함이 솔직하다. 여기에 모종의 개방성과 자유스러움이 감돈다.

·

흙색과 흙빛이라고 부를 수밖에 없는 잔의 표면은 부드럽고 깊고 아득하다. 마냥 가라앉은 이 분위기 짙은 색조는 형언하기 곤혹스러워서, 그저 자연이 내보이는 색채라고밖에는 형언할 말이 없다. 흙으로 빚어 구워, 흙의 본성을 고스란히 비추는 그런 얼굴, 몸이다. 그럼에도 단일한 색채로 문질러져 있지 않다. 이 잔의 피부에는 무수한 색층色層이 깔려 있어서, 그것들을 일일이, 낱낱이 표기할 수 없다. 그것은 불가능한 일이다. 혀가 굳은 자리에서 잔의 피부를 배회하는 시선만이 이루 형언할 수 없는 갖가지 감정을 불러낼 뿐이다.

·

넉넉한 내부를 회임한 잔은 한껏 소박하고 자연스러운 피부와 자태를 일으켜, 마치 나무나 돌인 양, 자연인 양 서 있다. 시간이 지날수록 아름다운 것은 나무와 돌, 그리고 이런 토기들뿐이다. 그 외의 것들은 남루하고 초라하게 소멸하며, 바래고 너덜거릴 뿐이다. 시간이 갈수록 기품이 있고 마냥 깊어지면서 우러나는, 근접할 수 없는 중후한 미를 간직하기를 나는 이 잔을 보며 너무나 간절히 기원한다.

•

한껏 부풀어서 유선형 곡선미를 관능적으로 드리우고 있는 잔은 제 몸에 비해 더없이 간소한 손잡이를 은근슬쩍 붙여놓았다. 다소 이례적인 기형인데다 손잡이의 부착도 낯선 편이라 여러 사람의 감정을 받아본 물건인데 대부분 진품으로 보고 있다. 잔의 몸체가 비교적 매끈하고 부드럽게 빠졌다면, 손잡이는 대략 빚어 마감한 것이어서 대조적인 맛을 준다. 어느 한쪽은 이렇게 힘을 빼고 소략하게 마무리함으로써, 본질적인 부분은 더욱 강조된다. 사람의 손으로 만들었지만 인공의 내음을 거듭해서 지우고, 그저 흙이 스스로 뭉쳐 이뤄낸 듯한 몸으로 수줍게 직립해 있는 이 잔은 마른 개똥 쪼가리 같은 손잡이를 뒤에다 슬쩍 감추듯이 매달고 있을 뿐이다. 그 외의 어떤 수식이나 치장도 없다. 그러나 이 토기의 피부색이 그 모든 것을 훌쩍. 뛰어넘어 엄청난 강도로 밀고 들어온다. 색의 힘이 이런 것이다. 그래서 색은 애초에 주술적이다. 인간이 무엇인가를 그리고 칠하는 예술적 행위는 주술적인 힘을 기대하는 고대인의 심리에서 시작되었다고 하는데, 흥미로운 것은 자신과 같은 인간이란 존재에게서가 아니라 바로 '자연'에서 그 주술적인 힘을 발견했다는 사실이다.

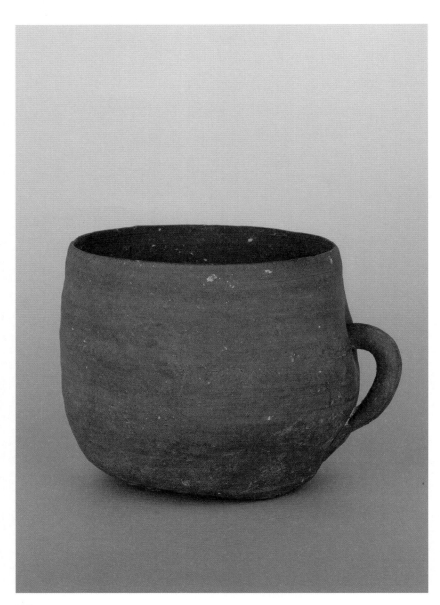

높이
9.6cm
입지름
9cm

깊이
있게
문질러진
단색의
채색

청회색 빛이 감도는 이 작은 잔은 더없이 단순한 피부만을 민낯으로 보여준다. 말갛고 순수한 얼굴이고, 정직한 피부다. 색채는 언어로 드러나지 않는, 드러낼 수 없는 표면의 배후에 있는 깊숙한 영역의 세계를 출현시킨다. 이미지와 색채는 정확히 규정할 수 없는 '불투명한 심연의 세계'를 암시하는데 그러나 이 파편적이고 모호한 색채는 역설적으로 재현될 수 없는 것을 재현하려는 불가피성으로 인한 것이다. 그러니 이 손잡이잔의 색채는 어쩌면 모든 무늬, 문양을 대신해 그것들이 차마 표현하지 못하는 것의 표현 불가능성을 지시하는 색채로 등장하고 있다. 짙은 청회색으로 가라앉은 토기 잔의 표면은 다른 방식으로 세계를 경험하게 해주는 것이다.

일그러진 하단부에 틈새를 벌려 손잡이를 박아 넣었고, 대강 마무리한 그런 형국을 보여준다. 이 손잡이 또한 손가락을 구멍에 집어넣기란 거의 불가능해서 손잡이를 잡아 올리는 편이 나을 것이다. 그런 면에서 시늉

만 낸 듯한 손잡이의 구조다. 밋밋한 한쪽 측면에 비해 손잡이가 달린 부분은 심하게 불거져 아래쪽으로 밀려나온 듯이 팽창했다. 그렇게 부푼 지점에 정확히 손잡이를 압박해서, 손잡이가 튕기듯 바깥으로 밀려나가는 듯한 추이를 보여준다. 잔의 부푼 배가 손잡이를 몸에서 떼어내려는 듯하다. 더구나 손잡이는 마치 잔의 피부를 절개하고 들어가듯, 상대적으로 작은 잔의 몸 안에 제 몸을 구부려서 들어간 듯하다. 마치 바닥에서 기어올라 나무 속으로 파고드는 벌레나 뱀과 같은 기이한 궤적이 압권이다. 그런가 하면 잔은 손잡이와 성교나 교접 같은 의식을 치르고 있는 듯도 하다. 잔이 음⁻이라면, 손잡이는 양⁺이다. 음양의 조화는 여기서도 가능하다. 나는 무엇보다도 되는대로 빚은 이 소박한 솜씨가 놀랍다. 상당히 고졸하고 원시적이기도 하지만 조형은 이런 데서 막강한 위력을 발산한다. '막' 만든 듯한 데서 비어져 나오는 도저한 에너지가 있다. 더구나 깊이 있게 문지른 듯한 단색의 색상으로 마감된 잔의 외부는 지독히 어두운 내부와 달리 환하게 빛난다. 그래도 잔의 피부에는 이런저런 흔적들이 가로로 줄을 지어 도열해 있다. 물레를 돌려 빚은 자취일 듯하다.

●

　　　　구연부는 매끈하게 정리되어 긴장감 있게 서 있는 반면, 몸통 자체는 여러 굴곡 면을 구름처럼 지니고 흘러서 바닥까지, 그 안으로 접혀 들어가 마감된다. 선명하게 조율된 구연부에 비해 바닥으로 갈수록 무너지는, 대충 빚어 성형한 몸체는 너무나 차이 나는 이완적인 구성 속에 소박함의 한 경지를 무심히 드러낸다. 날카로운 직선의 잔들이 이렇게 부드러운 곡선으로 바뀌고, 주저앉으면서 기형의 변화가 초래되고 있음을 본다. 보통 신라의 것들이 그렇다. 이 둥근 것이 주는 아름다움이 또한 직선의 것 못지않기도 하다.

논쟁의 여지는 많지만 일찍이 고유섭은 조선 고미술의 특색으로 '무기교의 기교', '무계획의 계획'에 따른 무관심성을 들었다. 한편 최순우1916~84는 "한국의 흰 빛깔과 공예 미술에 표현된 둥근 맛은 한국적인 조형미의 특이한 체질의 하나이다. 따라서 한국의 폭넓은 흰빛의 세계와 형언하기 힘든 부정형의 원이 그려주는 의심스러운 아름다움을 모르고서 한국미의 본바탕을 체득했다고 말할 수 없을 것이다"[33]라고 했다. 푸른빛이 짙게 감도는 이 작은 잔은 모든 수식과 장식에서 풀려난 잔이자, 오로지 단색으로 제 몸을 문질러 보여주는 잔이다. 더구나 마지못해 달라붙은 듯은 자그마한 손잡이 하나로 크고 무거워 보이는 잔을 상대하려 한다.

●

예리한 날과 같은 구연부는 한없이 얇아져 있음과 없음의 경계에서 겨우 멈춰 서 있다. 그것은 단호하면서도 위태로운 선이다. 인간의 부드러운 입술이 닿는 면이고, 살과 흙이, 미각과 경질의 토기 촉감이 부딪히는 지점이다. 결국 잔은 이 구연부의 날 선 라인이 완성하는 것이고, 손잡이잔은 손잡이의 여러 형태, 접속 상황에 따라 다양한 양상을 연출하며 모종의 표정을 짓고, 이를 통해 어떤 정체성을 부여받는다.

●

바닥을 향해 내려갈수록 약간씩 퍼지는 부푼 잔의 기형은 그것을 두 손으로 받쳐 들고 싶게 한다. 제 한 몸을 극진한 공양의 자세로 받들게 하는 것이다. 하여간 손의 압력으로 인해 눌린 여러 흔적이 잔의 피부에 변화를 주고 있다. 모든 것이 조금씩 일그러지고 무너지고 어긋나 보이면서도 더없이 자연스러운 형태감을 견지하는 다소 불가사의한 매력이 있다.

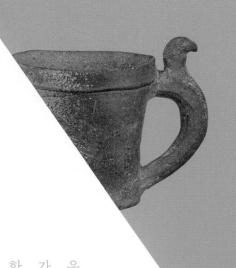

우리 미술문화의 기원을 이해하는데
가장 핵심적인 가야와 신라시대 손잡이잔은
한국미의 원초적인 형태와 미감의 전통을
온전히 보존하고 있는 거의 유일한 영역이다.

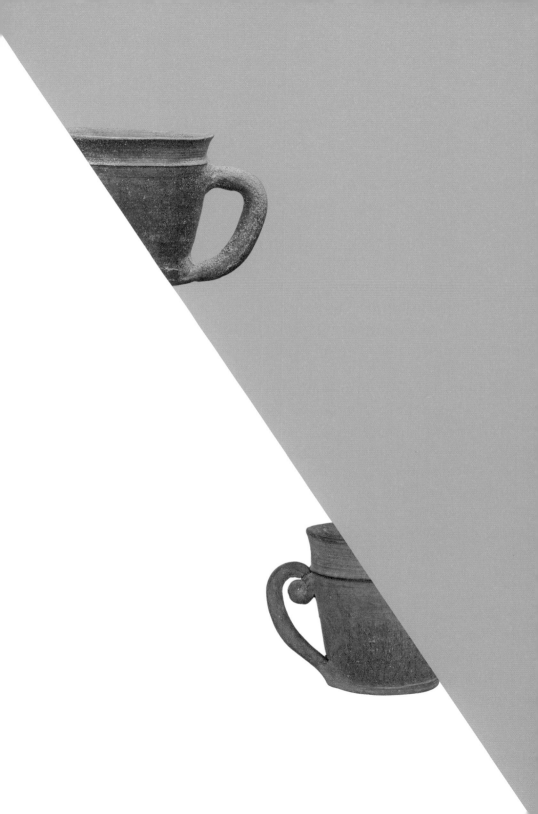

질그릇
손잡이잔의
조형 유전자와
아름다움

•

　　인간의 역사와 밀접한 관계를 이루고 있는 물건이자 문화를 상징하는 인류 공통의 언어이고 조형물인 그릇은 최초의 미술품이기도 하다. 조각과 회화가 공존하고 있는 영역이다. 인간이 단단한 그릇을 만들 수 있었던 것은 전적으로 불의 발명으로 인해서다. 기원전 2만 5000년부터 흙과 불을 이용한 그릇 제작은 이루어졌다. 이는 점토를 사용해 일정한 형태로 만든 용기容器를 가열하면서 이뤄지는 화학적 변화를 응용한 최초의 사건이다. 그 결과 인간의 식생활과 직접 관련된 고고학적인 자료, 즉 유물인 토기土器, pottery가 탄생했다. 흙으로 빚은 토기, 그릇은 무엇인가를 담는 용기이다. 따라서 그릇의 형태는 그 안에 담길 내용물에 의해 결정된다. 동시에 그것은 우리 몸의 구조와 움직임에 적합하게 만들어져야 했고, 이 기능성이 그릇의 형태를 규정한다.

토기는
고대의
전위기술　　흙으로 빚어 만든 모든 용기를 토기라 부르는데, 토기는 점토광

물에 물을 가하여 가소성可塑性, 즉 흙이 물에 의해 형태가 바뀌면서 본래 모양으로 돌아가지 않는 성질로 인해 인간이 필요로 하는 형태로 만들어지고, 여기에 불을 가하여 모양을 고정시킨 세라믹스Ceramics 제품의 하나를 지칭한다. 흙으로 만든 그릇류는 토기, 석기炻器, 도기陶器, 자기磁器의 네 단계로 구분한다.

·

　　　토기는 진흙, 그러니까 입자가 거친 암석이 풍화된 점토로 모양을 빚어 불에 가하여 100도를 넘게 되면, 점토 속의 장석계 물질이 녹기 시작하여 입자와 입자가 결합함으로써 만들어진다. 토기가 되려면, 약 800도의 열이 필요하다. 불은 겉과 속이 다른데, 겉불꽃은 속에 비해 온도가 낮고 불그스름한 색을 띤다. 이것을 산화염酸化焰이라고 하며, 이에 반해 속불꽃은 겉에 비해 온도가 높고 푸르스름한데 이를 환원염還元焰이라 한다. 산화염으로 구우면 쇳가루의 함량에 따라 황색이나 다갈색, 적갈색을 띠게 되고, 그보다 센 불길인 환원염으로 구울 경우에는 반드시 공기가 드나드는 것을 막고 1000도 이상 온도를 올릴 수 있는 가마가 필요하다. 이때 진흙 속에 들어있던 쇳가루가 원래 색인 청색을 띠거나 쇠 함량에 따라 청회색 혹은 회흑색을 낸다. 환원염 조성에 의한 회색 경질토기를 석기炻器라고 한다. 토기와 다른 것은 가마 속에서 약 1200도의 고온으로 구워진다는 점이며, 토기보다 단단하고 거의 물이 새지 않는다. 반면 도기는 유색 태토, 즉 도토陶土로 만들어진다. 흡수성이 있고 투광성은 없으며, 둔한 소리가 나는 것이 특징이다. 흔히 질그릇이라고도 한다. 이 책에서 다루는 가야와 신라의 손잡이잔은 구릉을 타고 만든 등요登窯, 굴가마에서 구워진 것들이고, 용도에 따라서 대체로 800~1100도에서 구워졌다. 회청색 내지 회백색의 질그릇, 그러니까 도기들이다. 반면 자기는

1300도의 고열을 견디는 백색 태토, 즉 자토磁土, 고령토/카올라로 만들어진다는 차이가 있다. 두드리면 맑은 소리가 난다.[34]

•

그릇 형태의 토기는 기원전 1만 7300~1만 5000년 전에 처음으로 출현했다고 한다. 당시 가소성의 물질을 고체로 영속화하는 토기 제작은 연성의 점토를 돌처럼 단단한 것으로 바꾸는, 물성의 변화로 인해 일종의 주술적 신비술 내지 신비한 연금술에 해당되었다. 당연히 그러한 일은 샤먼을 비롯한 특수한 이들이 전유했던 이른바 '전위기술'로 여겼을 것이다. 동굴벽화를 제작했던 이가 샤먼으로 추정되듯이 말이다.

토기와
선의
미학

신석기인들로부터 이루어진 토기 제작 역시 당시 사람들의 생존 투쟁에 필수적인 재능을 탁마한 결과로 보인다. 신석기인이 지녔던 이른바 '우주적 불안', 생존 또는 존재의 두려움을 극복하는 차원에서 토기의 표면을 장식하고, 그 장식의 원칙 안에서 특정 모티브가 상징적 의미를 획득하였다. 그리고 그것은 살아 있는 것의 이미지가 아니라 암호적인 기호Hieroglyphic Sign로 스스로를 표현하게끔 했을 것이라고, 허버트 리드Herbert Read, 1893~1968는 지적한다.[35] 그에 따르면, 이러한 비묘사적non-representational인 경향을 유발하는 감성은 무엇보다도 미지의 것에 대한 두려움, 아무런 인과적인 설명을 그들이 가하지 못하는 사건에 대한 두려움에 기인한다. 그래서 토기의 형태나 문양, 다분히 추상적인 기호로 보이는 것들이 자아내는 아름다움은 오늘날 흔히 생각하듯이 인간성의 이상理想으로서 태어나는 것이 아니라 '외양의 혼란

을 정밀한 선적 상징들로 수렴시키는 척도'로서 태어났다고 본다. 따라서 신석기시대 토기에서 엿보이는 기하학적 미술, 그 디자인은 주술적 의미를 갖고 있으며, 그 주술적인 잠재력이 디자인에 생명에 가까운 형상을 부여한다는 것이다. 아르놀트 하우저Arnold Hauser, 1892~1978 역시 신석기인은 사물을 '의식'으로 파악하고 표시하려는 태도를 가졌기 때문에, 부호화, 개념화, 상징화 하려는 경향이 생겨 토기의 표면에 추상무늬를 장식하게 되었다고 본다.

선사시대 이미지, 이른바 선사시대 미술의 대표적인 존재는 토기인데, 비록 점토라는 물질이 성형되었지만 그것은 전적으로 선線으로 보여지고, 선의 미학이 함께한다. 모든 조형은 결국 선이다. 토기는 그것을 전적으로 보여준다. 토기의 양식 변화 또한 선의 미학, 선의 변화무쌍한 아름다움을 방증한다. 조형하기에 쉬운 진흙의 유연한 성분, 그리고 손가락 놀림에 순응하는 흙의 질료적 반응, 그에 따른 형태의 변화와 문양이 자연스레 이루어졌다. 이러한 제작 과정에서 진흙 코일을 누를 때 생기는 손가락 자국이나, 손잡이 또는 가장자리를 만들 때 생기는 자국은 지극히 추상적인 표지標識를 불현듯 드러낸다. 그러나 그 형상도, 그것을 장식하는 기하학적 문양도 물질적 혹은 기술적 설명으로는 적절히 해명될 수 없다고 허버트 리드는 말한다.[36] 그러나 당시 토기의 문양은 추상적인 상징이나 기호에 불과한 것이 아니라 당대인들의 세계관이 반영된 구체적인 이미지로 봐야 한다는 주장도 있다.[37]

두 문명이 낳은
토기의
유사성 　신석기시대 토기를 거쳐 기원전 2600년 무렵에 크레타섬에서

물레를 돌려 빚은, 직선이나 기하학적 모양을 넣은 항아리를 만들었던 것이 미노아 문화다. 이른바 미노스 문명, 크레타 문명이라 불리는 미노아 문화는 남부 지중해 크레타섬에서 번성한 청동기 문명이며, 그 중심지는 크노소스다. 기원전 2000년경부터 기원전 1400년경에 걸쳐 번성한 이 고대 문명지에서 출토된 항아리가 특히 흥미로운데, 그것은 우리의 독^{甕器}과 매우 유사한 형태를 지니고 있기 때문이다. 동시에 가야와 신라의 도기에서 볼 수 있는 삼각집선문三角集線文의 문양과 돌대가 얹히고 뱀의 형상을 닮은 유기적 곡선이 항아리의 윗부분 표면을 장식하고 있다는 점도 그렇다. 뒤이어 키프로스에서도 거의 같은 시기에 지그재그 무늬, 마름모무늬 등을 넣은 토기가 구워졌으며, 이후 그리스의 토기가 이를 계승한다. 기원전 7세기가 되면, 아테나와 코린토스가 그리스 도기의 두 중심이 되어 형태가 정제되고 고아한 것들이 만들어졌다. 당시 점토 도기는 높은 온도로 구운 채색 장식이 온전히 유지되었는데, 그리스의 미술가들은 그들의 뛰어난 장인 정신을 이 점토 도기에서 유감없이 발휘했다. 기원전 9~8세기 중에 그리스 미술가들은 갖가지 정교한 선묘 디자인을 무한히 다양하게 개발하여 도기의 표면을 장식했는데, 토기나 도기에 그려진 그 문양은 이른바 고대인이 신에게 보내는 통신문, 인간이 눈에 보이지 않는 세계에 말을 건네는 것으로서 의미를 지니고 있다고 본다.[38] 여기서 문양文字은 음성을 대신하고 이를 확장한다. 그리스인들은 선의 미학을 확장해서 도기의 표면에 그려진 문양 디자인을 극대화한 이들이다.[39] 공간의 표지 간격, 직선의 교차, 상대적인 예각과 둔각, 직선과 곡선의 대위법, 폐쇄된 면적의 균형과 대칭 등이 무척이나 세련되게 시술되고 있는데, 그러한 면모가 아득한 시공간을 건너 가야와 신라 도기에서 부분적으로 출현하고 있음을 본다. 이 두 문명이 산출한

토기 사이에는 매우 놀라운 유사성이 있다. 그리고 그것들은 지난 시대의 유물이거나 부장품으로서가 아니라 뛰어난 미술작품으로 밀고 들어온다.

빗살무늬토기의
무늬와
문양

 곡식의 저장 필요성에서 만들어진 토기는 무엇보다도 생명의 욕구에 대한 반응으로 출현했을 것이고, 삶의 의지가 반영되었던 도구다. 허버트 리드의 지적처럼 인류의 발전에서 유일하게 우선시된 것은 생명에 관한 것이기 때문이다. 미의식의 새로운 발전이 새로운 경제 조건에서 이루어진다는 것은 사실이다. 채집 생활과 먹을거리의 저장에 따른 용기의 필요성에 따른 토기 제작이 그렇다. 초기 토기는 기존의 유기물로 만든 용기의 형태를 모방하여 빚었을 것으로 여겨진다. 즉 조롱박과 왕골 바구니, 심지어는 두개골 따위를 모방한 형태였을 가능성이 높다고 한다.[40] 당시에 구워진 점토 조각들은 애초에 방수를 위해 편직 바구니에 점토를 발라 쓰던 중 우연히 불에 구워진 데서 기원하였으리라고 추정된다.

 •

 이런 경우는 우리나라 최초의 토기에 해당하는 선사시대 빗살무늬토기가 대표적인 경우일 것이다. 기원전 3000년경에 제작된 이 토기의 기형은 밑이 뾰족한 도토리 모양에 몸체에는 빗살무늬가 새겨져 있고 갈색이다. 크기는 25~28센티미터이고, 지름은 2센티미터이다. 당시에 붉은색은 선신善神을 받아들이고, 악신惡神을 물리친다는 믿음이 있어, 갈색 그릇을 선호했다고 한다.[41] 한편 빗살무늬토기라는 명칭은 한반도에서 처음 이런 토기가 발견되었을 때, 일본인 고고학자 후지다 료사쿠藤田亮策, 1892~1960가 북유럽과

시베리아의 신석기시대 유물에 나타나는 빗살무늬토기comb-cermic와 비슷하다고 하여 즐문토기櫛文土器라고 이름 붙인 데서 유래한다. 1925년의 일이다. 빗살무늬토기는 볼륨을 지닌 형태의 비례가 아름답고 무엇보다 선각으로 이루어진 무늬가 매력적이다. 아가리 부분에는 손톱으로 꾹꾹 누른 점선 띠가 있고 몸체에는 지그재그의 빗살무늬가, 밑바닥에는 빗금무늬가 새겨져 있다. 그릇 표면에 조개 또는 나뭇가지로 빗살 같은 무늬를 새긴 것인데, 흔히 기하학무늬, 혹은 추상무늬라고들 한다. 지구상에 있는 모든 신석기 토기에는 어떤 형태로든 그런 무늬가 나타나고 있다. 암각화에 새겨진 일련의 상징들과도 깊은 유사성을 지니고 있는 그것들은 일종의 상형문자이자 픽토그램에 속한다. 그러니 의미 없는 단순한 장식에 불과한 선은 결코 아닐 것이다.

●

　　　빗살무늬의 상징성은 대체로 생선뼈무늬로 이해되었다. 본래 선사시대 미술에서 통째로 벗긴 동물 가죽이나 살을 발라낸 생선뼈는 정복을 의미한다고 하는데, 이 생선뼈무늬에는 주식의 풍요와 원활한 사냥을 기원하는 의미가 있는 것이라고 추정한다.[42] 한편 빗살무늬의 의미로 가장 큰 지지를 얻고 있는 해석은 물의 출렁거림을 표현한 것이라는 것 외에도 빛이나 영생을 의미한다는 등 여러 설이 있다.

●

　　　빗살무늬토기는 굴이나 조개, 바닷가나 강가에서 채집한 것들을 넣는 데 사용되었을 것으로 추정한다. 빗살무늬뿐만 아니라 물결무늬, 타래무늬, 번개무늬 등도 나타난다. 여기서 덧무늬와 빗살무늬 유형은 우리 민족의 문화와 기원을 이해하는 데 핵심적인 부분이라고 지적된다. 미술사가 강우방

^{1941~}은 빗살무늬토기 표면에서 일어나는 직선과 곡선의 불가사의한 결합에서 비로소 참다운 예술이 탄생하는 것이 아닌가 생각한다고 말한다.[43] 그런 문양은 청동기시대의 거울^{다뉴세문경}에도 치밀하게 구현되어 있고, 가야와 신라 토기의 바깥쪽 표면에 집단적인 사선 문양으로도 나타난다. 후에는 조선시대의 직선무늬 떡살, 이른바 국수무늬 떡살 등으로 이어지며 지속해서 출몰한다. 그러니까 기원전 1만 년에서 기원전 1000년까지, 아니 청동기시대와 삼국시대를 거쳐 신라와 고구려, 조선시대 민화와 옹기, 떡살 등에 이르기까지 그러한 신석기 패턴, 빗살무늬 장식과 그 상징으로 대변되는 세계관이 이어진다고 본다. 토기에 새겨진 무늬는 인류 최초의 그림에 해당하고, 당시 사람들이 가진 세계관의 형상화였다. 아마도 우주의 생명력에 대한 경외의 마음, 그 교감을 형상화한 것으로 추정된다. 범유라시아의 우랄알타이어족이 갖는 공통된 신앙이 샤머니즘이고, 이 샤머니즘의 표현이 결국 기하학적인 문양을 만들어냈다는 것인데, 여기에는 분명 공통적인 세계관과 우주관이 내포되어 있다고 본다. 그 문양은 아마도 오래 살기를 기원하고 악귀로부터 벗어나기를 기원하는 의미도 거느리고 있을지도 모른다. 한편으로는 악신을 멀리하고 선신을 맞이하려고 하는 샤머니즘 신앙의 표현이, 뜻 모를 기하학적인 문양으로 출발했다고 보는 시각^{고고학}^{자 김병모}도 있다. 반면 하늘과 물, 구름과 비에 대한 신앙과 이에 대한 형상화와 연결된다고도 한다. 토기를 아름답게 제작하려는 욕망 또한 깃들어 있다.

·

신석기시대의 토기는 문양 구성의 방법에 따라 덧무늬토기와 빗살무늬토기로 크게 나뉜다. 이러한 기하학무늬는 원래 스칸디나비아반도에서 바이칼·몽골까지 퍼졌던 고대 시베리아인들과 관련된 것으로, 시베리

아를 거쳐 한반도에 퍼진 것으로 생각된다. 그래서 나는 토기 혹은 질그릇 손잡이잔에 있는 모든 무늬와 문양을 주의깊게 들여다본다. 그 빗금斜線, 직선과 곡선, 물결무늬 등을 공들여 보고 읽으려 애쓴다. 빗금으로 그은 짧은 직선은 인간만이 만들 수 있는 선이었다고 한다. 자연계에는 직선은 존재하지 않는다. 우리가 자연 속에서 직선을 발견한다는 것은 곧 인간의 흔적을 발견한다는 뜻이다. 직선은 실재하지 않는 선이다. 인간이 만든 가장 추상적인 형태가 자연에서 발견한 것인지 사고의 산물인지는 확실히 알 수 없다고 한다. 다만 사고의 산물이라면 인간이 무엇을 나타내려고 한 것인지, 그 상징을 찾아내야 할 것이다. 애초에 문자보다 먼저 자리한 그림과 문양, 무늬는 일종의 상형문자이고 픽토그램이었기에, 그림문자는 분명 개념을 나타내는 기호로 작동하였을 것이다. 동시에 그것은 토기의 표면을 아름답게, 조형적으로 온전히 마무리하면서 가설되어 있다.

유럽의 잔보다
먼저 출현한
가야와 신라의
손잡이잔　　　　선사시대 토기에서 아름다움을 찾아낸다면, 그것은 우리가 기원후 역사시대의 미술에 스며 있는 양식화된 관습에 오랫동안 길든 눈으로 감상하기 때문일 것이다. 우리가 미술작품이라고 부르는, 근대 이전의 것들은 전적으로 당대의 실용적 차원에서 혹은 주술적·제의적 차원에서 사용하던 특수한 종류의 물건들이었다. 그러나 근대 이후 그것들은 전시물이 되어 시각적인 대응물로서 미적인 존재로 환생했다. 나는 가야와 신라시대 손잡이잔을 당시 사람들이 보았던 시선으로 상상하는 한편, 근대 이후 형성된 미술의 개

넘으로 보기를 거듭한다. 가야와 신라시대 손잡이잔은 일정한 시기에만 출현했다가 사라졌다. 그 형태와 스타일, 디자인은 오늘날의 찻잔이나 머그잔과 거의 동일하다. 그래서 놀랍다. 대부분의 사람은 우리에게 그런 형태의 손잡이잔·컵이 존재했는지조차 모른다. 손잡이잔이나 컵, 머그잔은 유럽에서 태동한 것으로만 알고 있다. 그러나 유럽의 잔은 18세기에 와서야 제작 가능했다. 16세기 포르투갈과 에스파냐가 주도한 중국과의 무역을 통해 중국의 자기가 본격적으로 유럽 사회에 전해졌는데, 이후 17~18세기에는 네덜란드와 영국이 중심이 되면서 도자기는 유럽인들에게 높은 가치를 지닌 상품이자 문화적 충격을 안겨준 예술품이 되었다. 같은 시기에 중국의 차가 유입되었다. 그런데 당시 유럽에는 뜨거운 차를 마실 수 있는, 높은 온도를 견딜 수 있는 도자가 없어서 중국의 자기는 선풍적인 인기를 끌었다. 이른바 '시누아즈리chinoiserie' 열풍이 그것이다. 18세기 후반에 와서 유럽인들 대부분이 중국제 자기를 사용하게 되었으며, 동시에 자신들의 취향에 맞는 유럽식 도자 문화를 추구하기 시작했다. 그 결과 1708년 드레스덴 외곽에 자리한 마이센 공장에서 유럽 최초로 경질자기가 제작되었다. 당시에는 컵의 손잡이를 소용돌이 문양과 사람 머리 모양, 또는 얼룩덜룩한 점이 찍힌 덩굴 모양으로 만들었으며, 컵 자체의 형태에서도 둥근 돌출부나 화병 모양을 비롯한 무수한 변주가 이어졌다. 컵의 문양으로 가장 흔한 모티브는 꽃, 모조 진주와 보석, 리본과 직물, 전체적으로 반복되는 패턴, 중국풍 이미지, 새와 곤충, 이솝 우화 같은 대중적인 이야기 속의 장면, 열기구 같은 당시의 유행 풍조의 산물, 정원이나 항구의 풍경 등이며 형태도 그만큼 다채로웠다. 그 뒤를 이어 피렌체1735, 코펜하겐1737, 상트페테르부르크1743에도 자기 가마가 만들어졌다. 1759년에는 조사이어 웨지우드

Josiah wedgwood, 1730~95가 '웨지우드 도자기'를 생산하면서 영국 도예가의 아버지가 되었다. 중국의 도자기를 수입하는 과정에서 치러야 하는 비싼 운송료와 오랜 배송 기간으로 수요를 감당하기 어려워지자 19세기에 기계를 도입해 대량생산 시스템을 갖추었던 것이고, 그로 인해 영국만의 본차이나가 만들어졌다. 이처럼 18세기에 자기 컵과 컵받침이 양산된 데에는 앞서 언급한 차와 커피, 초콜릿 같은 이국적인 음료를 마시는 새로운 유행이 큰 몫을 했다. 이런 음료들은 16~17세기 무역상을 통해 유럽에 전해졌고, 18세기 초반에 접어들면서 상류층이 선호하는 음료로 자리 잡았다. 이 음료들의 원료, 즉 찻잎과 커피콩, 카카오콩, 그리고 설탕 등은 모두 대단히 고가였다. 그래서 그런 음료를 담아내는 자기처럼 음료 자체도 부유층의 전유물이었다. 18세기 말과 19세기 초에 공장에서 양산 체제를 갖추면서 가격이 조금 저렴해진 후에도 자기는 여전히 유행을 주도하고 사치품으로서 위상을 유지했다. 이처럼 서구에서 컵이라는 창작품은 과학과 예술과 유행의 교집합이었다.[44] 그런데 이러한 유럽의 손잡이 달린 커피잔과 찻잔의 등장 훨씬 이전에, 이미 우리 가야와 신라에 손잡이잔이 출현했다는 사실이 놀랍다. 그것은 그리스의 도기 문화가 지중해, 흑해를 지나 스텝 지역을 거쳐 한반도 남단 지역으로까지 밀려온 흔적이고 영향이다. 기원전 7세기 스텝 지대의 농경 스키타이 문화에서, 고리 모양의 손잡이가 달리고 검게 마연磨硏된 표면에 백색 점토로 채워진 기하학적 무늬가 음각된 토기가 발견된다. 스키타이인Scythians은 흑해의 북쪽 연안에 인접한 스텝 지대에 거주하고 있던 부족을 일컫는다. 동물 모양의 여러 가지 양식화된 공예품, 특히 검劍이 스키타이 미술의 특징이다. 한편 기원후 1~2세기에 가장 번성한 것이 사르마티아 문화인데, 이는 유목 종족들이 합쳐진 일종의 국가

연맹이다. 이들은 기원후 4세기까지, 즉 훈족이 침입해 올 때까지 남러시아 스텝 지대를 지배했다. 기원후 1~2세기까지 이 문화권에서 생산된 동물 형상의 손잡이가 달린 용기는 돈강江과 북부 캅카스뿐만 아니라 쿠반 주민이 거주하던 사르마티아 지역에 널리 퍼져 있었다. 동물 모양 손잡이는 그릇의 내용물을 보호하기 위한 수단의 역할을 하고 있었다. 손잡이의 모든 동물상을 보면, 주둥이를 그릇 입구 쪽으로 향하고 있는데, 여기에는 그릇 안으로 들어오는 악령을 막는 수호의 기능이 실려 있다. 한편 페르시아의 형상 토기는 이후 근동 지방에서 스텝 루트 및 고대 중국의 북방을 통해 들어왔을 것으로 추정한다. 5세기 때의 신라는 페르시아 및 서역과의 교역을 통해 이들 문화를 적극 수용한다. 예를 들어, 새로운 묘제인 돌무지덧널무덤이 조형되고 금관과 관대를 비롯한 황금제 기물이 다량으로 제작되어 부장되며, 새로운 기형의 토기와 유리 용기가 늘어난다. 손잡이잔 역시 그런 맥락에서 출현한다. 그러고는 6세기 이후 사라진다. 그런데 왜 대륙과 가장 멀리 떨어진 신라 지역에서만 시기적인 차이를 보이는 북방 문화의 요소가 갑자기 나타나는가? 알타이 문화와 깊은 관련을 갖고 있는 오르도스 문화 요소가 중국의 한대에서 남북조시대까지 잔존하고, 이것이 한반도의 청동기시대 이래의 문화 유입 루트인 랴오둥 반도에서 이 땅의 중서부 해안지대를 거쳐 들어왔을 가능성이 있다고 본다.[45]

세계정세와
자취를 감춘
손잡이잔
미스터리

유례가 없는 신라만의 고분축조법인 돌무지덧널무덤 역시 4세기에 나타나 200여 년간 존속하다 홀연히 사라져버렸다. 이 무덤의 원류는

4~5세기에 러시아 남부를 거점으로 삼고 있었던 흉노^{훈족}에 있었고, 흉노의 돌무지덧널무덤은 북아시아의 시카족, 그리고 기원전 7~3세기 러시아 남부의 스키타이국의 돌무지덧널무덤에서 기원했다고 한다. 신라의 돌무지덧널무덤은 남러시아의 흉노 지역 무덤, 신라에서 수천 킬로미터 떨어진 알타이의 파지릭 문화의 적석목곽분과 비슷한 구조를 지녔다. 흉노는 사람이 죽으면, 땅 표면에서 수직으로 파 내려가 구멍^{수혈竪穴}을 만든 후 통나무집 형식으로 제작한 덧널에 시신을 매납^{埋納}하고, 그 위에 원형 또는 타원형의 낮은 무덤을 조성했다. 또 죽은 자와 일상생활에서 사용했던 모든 것을 함께 부장하였다. 신라 역시 땅을 파고 지하에 나무로 무덤방을 만들어 그 안에 시신과 각종 부장품을 넣었다. 그런 뒤 무덤 방위에 돌을 쌓고, 그 위에 흙을 덮어 거대한 봉분을 만들었다. 신라의 적석목곽분이 등장할 즈음인 서기 3~5세기 유라시아 초원은 민족 대이동의 시대였다. 동아시아에서는 선비를 비롯한 흉노의 후예가 남쪽으로 내려와 국가를 이루었고, 거대한 고분을 만들고, 그 안에 황금 부장품을 묻는 것이 당시 유행이었다. 서기 3~4세기는 흉노의 대형 고분과 황금 제작 기술이 주변 지역으로 확산되는 시기였는데, 신라인들은 이 북방 유물에 매료되었던 것으로 보인다. 당시 신라 지배층은 고총고분이라고도 불리는 거대 고분 축성을 통해 지배력을 확고히 다졌고, 기층민들은 그러한 국가 사업에 동원됨으로써 강한 소속감을 갖기 시작했다. 서기 4~5세기에 신라는 고구려의 영향력 아래 있었는데, 그런 상황에서 강한 유목 국가의 문화를 들여와 나름의 자주성을 표현하고자 했을 것으로 추정된다.[46]

　•

　흉노가 거점으로 삼고 있었던 러시아 남부에는 로마의 식민지

가 있어 대량의 로마 문물이 유입되어 있었는데, 로마 문화의 산물이었던 금·
은 장신구와 로만 글라스, 그리고 무기와 그릇 종류에도 로마 문화의 영향이
진하게 반영된다. 신라 출토의 금·은 제품과 로만 글라스, 그리고 무기와 그릇
등이 이러한 계보에 속해 있음이 분명하다. 기원전 27년에 로마제국이 탄생한
이후, 기원후 395년 서로마 제국과 동로마 제국이 분열될 때까지 약 5세기 동
안 생산되었던 유리그릇을 '로만 글라스'로 총칭한다. 이중에서 동서 로마 분
열부터 476년 서로마제국의 멸망에 이르기까지의 제품을 '후기 로만 글라스'
라고 한다. 양쪽이나 한쪽에 손잡이가 달린 컵 모양의 토기는, 식기에 손잡이
를 붙이는 습관이 중국의 경우 절대 보이지 않는 것으로, 그리스-로마 문화의
특별한 형식이다. 신라가 일상적으로 사용하는 그릇에 이러한 습관이 도입되
었다는 사실, 그래서 손잡이잔이 만들어졌다는 것은 로마 문화의 깊은 영향
을 반영한다.[47] 그러나 신라가 중국과 밀접한 관계를 맺고 불교 문화를 적극적
으로 도입하기 시작하면서, 로마 세계와 직접적인 관계를 보여주는 문물의 유
입은 단절되었다. 가야와 신라시대에 사용하였던 손잡이잔이 슬며시 사라져
버린 이유는 사실 미스터리이다. 그러나 당시의 세계정세를 살펴보면, 러시아
남부에서 흑해 서안 지대, 발칸, 이탈리아를 비롯한 중부 유럽이 이민족의 대
이동으로 황폐화되고 급기야는 서로마제국이 멸망하고 동로마제국의 수도가
대화재로 초토화되었던 시기였다. 또 신라와 깊은 관계였던 흑해 서안의 다키
아와 트라키아 지방이 이민족에 의해 철저히 유린되었던 때였다. 따라서 로마
세계는 5세기 말에서 6세기에 걸쳐 괴멸적인 타격을 받아 대외 관계를 지탱
할 수 없게 되었다. 바로 이때 로마 세계와 밀접했던 북위는 그 관계를 끊기라
도 하듯이 서쪽의 평성平城을 버리고 낙양으로 동천했다. 이런 상황에서 이미

신라는 로마 세계와 관계를 지속할 수가 없었을 것으로 추정된다. 따라서 신라와 로마 세계의 관계는 5세기 말에서 6세기 초 무렵에는 완전히 단절되었을 것이다. 이후 신라는 당唐과의 교류를 긴밀하게 추진하기 시작했던 것으로 보인다. 그래서 6세기를 경계로 신라 왕국은 로마 문화 대신 중국 문화를 수용한다. 당연히 손잡이잔도 서서히 자취를 감춘다.

잔에 손잡이를
붙이는 문화와
그렇지 않은
문화 4~6세기 전반의 신라 고분에서 출토되는 수많은 로마 계통 문물의 대표적인 사례가 바로 손잡이가 달린 잔이다. 당시 신라와 가야 고분에서는 그리스·로마 세계에서 유행했던 '류톤Rhyton'의 계보를 잇는 뿔잔각배을 비롯해 손잡이가 달린 컵과 굽다리잔, 기마인물형 그릇과 특이한 토기들이 다양한 변형태로 출토되고 있다. 류톤은 그리스어로 '뿔 모양 잔'을 가리키는 말로 뿔잔은 소·양·산양 같은 동물의 뿔 그대로를 술잔으로 사용한 것을 가리키며, 넓게는 그런 형태로 만든 금속기, 도자기, 유리그릇, 토기, 석기 등도 뿔잔이라 부른다. 산양뿔과 소뿔 형태의 류톤은 그리스 시대에 크게 유행했는데, 이후 로마 시대에 계승된 것이다. 그리스 신화에 따르면, 주신 제우스는 산양 모습을 한 아말테이아Amaltheia 님프의 젖을 먹고 자랐다. 그래서 아말테이아의 뿔은 꽃, 과일, 음료수 등 먹을 것을 원하는 대로 넘치도록 주는 "풍요의 뿔"이 되었다고 한다. 그리스·로마 세계에서 류톤은 모든 기원을 들어주는 풍요의 뿔로서 최고의 행복을 주는 그릇으로 믿어진다. 류톤과 뿔잔은 원래 행운을 가져오는 '풍요의 술잔'으로 제작되었으나 신라인에게는 제의적인

부장용 그릇, 일상적인 그릇으로 사용되었고, 뿔잔과 함께 손잡이 달린 잔이 상대적으로 많이 제작되었다. 사실 이 뿔이 자연스레 손잡이로 연결된 측면도 있다고 생각된다. 쇠뿔 모양 항아리와 달리 손잡이 달린 잔에서는 손잡이 모양이 소뿔 모양에서 고리 모양으로 바뀌었다. 그렇게 해서 나온 것이 가야와 신라의 손잡이잔이라고 생각한다. 잔의 몸통에 손잡이가 달린 것은 고대 그리스·로마에서 사용한, 양쪽에 손잡이가 달린 암포라amphra라는 항아리의 영향 또한 반영한다. 암포라는 실제 생활에서 사용하는 그릇은 아니고, 무덤의 묘지석Grave Marker으로 특별히 주문해 구운 그릇이라고 한다. 기원전 9세기 그리스 아테네의 아고라에서는 사람이 세상을 떠나면 화장을 하고 남은 뼈와 재를 제법 큰 암포라에 담아 묻었다. 구덩이를 파고 가운데에 유골 단지 암포라를 놓은 다음, 그 둘레에 올페olpe라는 몸통이 큰 물주전자와 작은 상자형 그릇 픽시스pyxis, 포도주를 담은 암포라와 술잔을 부장품으로 묻었다. 그렇게 한 다음에 흙으로 덮고, 그 위를 돌판으로 눌렀다.[48] 이는 그대로 신라와 가야시대 부장품으로 들어간 도기와 동일한 과정이다.

　　　　　·

　　　　　이처럼 뿔잔이나 손잡이잔 등의 그릇 모양기형과 그릇 종류기종는 중국 문화와는 거의 관계가 없는 도기들로 고구려와 백제에선 거의 출토되지 않는다. 신라와 가야의 고분에서만 다수 출토되는 손잡이 달린 잔 등은 로마 문화를 기반으로 하고 있다. 반면에, 백제와 고구려의 출토품 중 뿔잔이나 손잡이 달린 잔 모양의 도기는 거의 보이지 않는다. 이 사실은 백제와 고구려가 중국 문화를 수용하고 있었다는 증거다. 중국 문화에서 술이나 국물 같은 액체류를 마시는 그릇에는 손잡이를 붙이지 않는 습관이 있는데, 이것이 옛날

부터 동양 그릇의 전통이었다. 그러나 로마 문화권에서는 술이나 수프 등을 마시는 그릇에는 반드시라고 해도 좋을 정도로 손잡이를 붙이는 것이 불문율이었다. 중국 문화권이나 일본에서는 잔이나 국그릇에 손잡이를 달지 않는 것이 당연했지만 유럽 세계에서는 차나 수프를 마실 때 손잡이가 달린 것이 당연했다. 따라서 손잡이 없는 찻잔이나 수프 그릇은 상상하기 어렵다. 일상적으로 사용하는 그릇을 비롯한 도구는 무의식중에 제작자가 속한 문화의 성격을 충실히 반영한다. 따라서 마실 때 쓰는 그릇에 손잡이를 붙이는 것과 붙이지 않는 것은 제작자가 속한 문화가 달랐음을 여실히 보여준다. 세계 문명사에서 1500년 전의 신라·가야처럼 다양한 손잡이잔을 만들어 사용한 나라는 없다.

질그릇
손잡이잔은
부장품　　　　오랜 기간 동안 지속적으로 만들어져 한국미의 특성을 이해하기 위한 가장 좋은 유물이 바로 토기다. 국내의 미술사가들과 박물관 관계자들이 한국 미술사에서 저평가된 대상으로 첫손 꼽는 대상이 삼국시대 토기 또는 도기질그릇이다. 도자기를 구울 때 산소가 충분히 공급되도록 공기를 잘 흐르게 하면 불꽃의 성질은 산화염이 되고, 도기에 나타나는 색도 모두 산화물의 색이 된다. 산소 공급이 불충분할 때는 일산화탄소가 발생하고 불꽃은 환원염이 되는데 이때 재료로 쓰인 흙에 포함된 철은 환원되어 검어진다. 그것이 경질의 가야, 신라의 도기 잔들이다.[49] 이 흑색의 경질도기들은 본격적인 굴가마에서 1000도 이상의 고온으로 구워, 두드리면 쇳소리가 날 정도로 질이 강하다. 높은 온도에서 구웠기 때문에, 태토 속에 포함된 장석이 녹아서 태토 사이로 흘러 들어가 그릇이 아주 단단해진다. 또 그릇은 회청색으로 바

뀌고 두드리면 쇠붙이 소리가 난다. 도기의 질이 강한 점을 강조하여 석기炻器, stone ware라고도 부르지만 미술사에서는 도기, 우리말로는 '질그릇'이라고 부른다. 도기나 옹기라고 부르는 것들은 진흙으로 만들기 때문이고, 질그릇이라는 명칭은 도陶를 '질'『훈몽자회』이라 칭하는 데서 연유한다. 미술사가 윤용이1947~는 점토를 물에 개어 빚은 후 불에 구워 만든 다공질의 그릇인 가야와 신라의 손잡이잔, 그릇은 정확히 말하자면 도기나 석기에 해당되는 것이기에 질그릇이라는 명칭이 적합하다고 주장한다.[50] 통상 토기라고 하지만 엄밀하게 말해 도기 혹은 질그릇이 정확한 명칭이라는 것이다. 우리보다 앞서 서양 문물을 받아들인 일본에서 흙으로 만든 그릇의 종류를 모두 토기라는 말 하나로 묶어 사용한 것을, 우리가 그대로 사용하면서 토기라는 용어가 굳어졌던 것이다. 가야와 신라의 손잡이잔, 그 질그릇들은 모두 무덤에서 나온 것들이라 제기용이거나 부장용품으로 제의적 측면과 연관되어 있다. 물론 이들은 실제 생활에서 사용된 것이기도 하다. 보통 한 고분에서 300여 점씩 그릇들이 나온다고 한다. 제사를 지내고 난 후 무덤에다 함께 부장한 것이다. 마치 순장하듯 잔과 다양한 그릇·제기들을 죽은 이와 함께 묻었다. 아마도 사후 세계에 동행하라는 의미일 것이다. 그러니 그 그릇이나 잔의 표면에 새긴 무늬에도 역시 모종의 의미가 깃들어 있을 것이다. 가야나 신라 무덤에서 발견되는 막대한 양의 그릇들, 이들은 대부분 일상생활에서 사용하던 것이기도 하지만 동시에 무덤에 넣기 위해 다른 차원의 의식에서 따로 만든 것으로, 모두 제례祭禮의 산물이기도 하다. 그것들은 무덤의 껴묻거리로 제작되었다. 실제 생활에서 쓴 그릇이기도 하지만 망자의 무덤에 넣은 부장품이자 의기儀器이기도 한 것이다. 그릇의 형태나 문양 등은 죽음을 극복하는 또는 그 문제를 해결하고자

하는 세계관을 담고 있다고 볼 수 있다. 고대인들은 사람들이 사는 평지 같은 데서 돌아가신 부모님도 같이 산다고 믿었다. 나중에 중국으로부터 북망산천北邙山川, 즉 죽은 다음에 황천이 있고 황천으로 간다는 신앙이 유입되면서 사자의 터가 구릉으로 옮아간 것으로 추정된다. 저세상에 가서도 죽은 자가 생활에 사용하는 데 불편이 없도록 그릇들을 둥근 무덤 안에 다양하게 집어넣은 것도 공통된 특징이다. 토기가 많이 발굴되는 고분은 사람이 죽어 장례를 지낸 무덤으로, 죽은 사람의 신분이 높을수록 많은 부장품껴묻거리을 넣어주었다. 죽은 사람을 위한 장례 의식에서 물건을 넉넉하게 넣어주는 후장厚葬 풍습을 가진 신라와 가야였기에 지금의 영남 지역에서 많은 토기가 나왔고, 또 나오고 있다. 무덤에 묻힌 수많은 그릇의 양은 지배계급의 권력과 비례했다고 한다. 그런데 그것들이 어떻게 이렇게 완벽하게 보존될 수 있었을까? 대략 1500년의 세월을 견뎌낸 작은 손잡이잔이 그래서 나는 마냥 경이롭다. 그것은 아마 무덤의 형태 때문일 것이다.

무덤의 변화와
손잡이잔의
운명　　　　　300년 무렵이 되면, 한반도는 고구려·백제·신라 삼국이 바야흐로 고대국가의 모습을 갖추고, 낙동강 서쪽에서는 가야 6국이 연맹 체제를 유지한다. 변한 지역에 있던 여러 나라가 가야로 발전하였는데, 대체로 김해, 함안, 고령, 고성 등 주로 낙동강 서쪽 지역이 생산과 교역의 중심지로 자리했다. 한반도의 철기문화가 본격화되면서 정치·경제의 중심이 낙동강 일대로 옮겨간 것이다.[51] 『삼국유사』에는 가야를 '가락국駕洛國'으로 기술하고 있다.[52] 가야의 이전 명칭이 가락국이었음을 알 수 있다. 낙동강이라는 강 이름

도 '가락의 동쪽'에서 유래했다고 한다. 가야의 첫 이름인 가락은 인도 드라비다의 고대어로 물고기를 뜻한다고 한다. 가야의 시조는 둥근 알에서 태어난 수로왕인데, 그는 인도 아유타국에서 온 허황옥과 결혼한다. 그러니 가야 문화는 김수로왕의 대륙 문화와 허 황후의 해양 문화 서역 문화의 산물이 된다. 당시 서역은 인도, 중앙아시아, 아랍 등 광활한 지역을 통칭한 것이다.[53] 그런가 하면 '가야'라는 말은 가라加羅에서 나왔다고도 한다. 몽골어의 '겨레'에서 유래했다고 해서 같은 혈연을 가진 동족 집단이라는 학설이 있는가 하면 산이나 들을 가리키는 '말마을'이라는 설도 있다. 4~6세기가 가야 시대인데, 이 시기에 왕을 비롯한 지배층의 대형 무덤이 등장한다. 이때를 '고총高塚 시대'라고 부르며, 신라가 삼국을 통일하는 7세기 중엽까지 350년 동안 지속된다. 이 시기의 무덤은 대부분 돌을 덮어 만들었다. 가야와 신라를 대표하는 무덤 형태가 바로 돌덧널무덤石槨墳과 돌무지덧널무덤積石木槨墳이다. 돌덧널무덤은 깬돌 또는 판돌을 섞어 쌓은 널길 없는 무덤을 말하며, 돌무지덧널무덤은 덧널 위를 사람 머리 크기의 냇돌로 덮어 쌓은 봉토 무덤을 지칭한다.[54] 가야의 돌덧널무덤은 긴 네모 모양의 구덩이를 파고 돌을 쌓아 네 벽을 만든 덧널을 만들고, 그 안에 나무로 널을 짜서 만든 무덤을 말한다. 땅을 장방형으로 한 자반가량 파서 흙을 다지고, 주위를 돌아가며 돌로 가지런히 쌓고 시신을 눕힌다. 그런 후, 양어깨 위쪽에 부장품토기 등을 놓고 넓적한 돌로 위를 덮고 흙으로 공글린다. 다시 그 위에 돌을 쌓았다. 이러한 무덤이 등장하는 시기는 4세기 중반 즈음이나 지배계급의 무덤을 대형 고분 형태로 조성하던 시기는 약 5세기로 추정되며 지역에 따라 6세기까지 계속되었다.[55]

·

가야의 무덤 양식에서 가장 먼저 등장하는 것은 널무덤木棺墓이었다. 시신을 안치하는 매장 주체부가 나무 널로 된 것을 말한다. 이후 등장하는 덧널무덤木槨墓은 직사각형長方形에 가까운 묘광墓壙을 파서 목곽을 설치하고, 그 안에 관과 부장품을 안치하는 무덤 양식이다. 이것은 널무덤에 비해 훨씬 많은 부장 공간을 가지고 있다는 점이 특징이다. 3세기 이후에는 죽은 자의 발치에 제사 토기를 따로 모아서 공헌하는 정례화된 제사법이 나타나기 시작한다. 이는 현세에서 누린 경제력이 내세의 삶을 결정하고, 내세의 삶은 다시 자손들의 영화를 결정한다는 이른바 순환논리를 반영하는 것으로, 지배계급의 권력과 지위를 정당화하고 사회적 차별을 정당화하는 이념으로 작동한다. 그러니까 무덤과 장례에 많은 재물을 소비하도록 유도함으로써 당시 생산과 유통을 통제하고 있던 상위 계층에 더욱 부와 권력을 집중시키기 위한 고도의 정치적 전략이라는 얘기다. 이러한 생사관은 또한 삶의 세계와 죽음의 세계를 직선적으로 연결시켰던 당시 사람들의 사고를 보여준다.

　　　　　•

가야와 신라인들이 지니고 있었던, 이른바 '직선적 세계관'은 삶과 죽음이 서로 떨어져 있는 세계가 아니라 공존하는 것으로 인식되었다. 따라서 죽음의 세계인 무덤이 삶의 세계인 주거지와 함께 도시라는 공간 속에서 변함없이 공존했다. 이는 특히 신라인들에게서 강하게 나타난다. 도시 안의 일정한 구역에 무덤을 만드는 것은 신라인들의 오랜 관습이었다. 경주 시내에 있는 고분은 대부분 돌무지덧널무덤이다. 돌무지덧널무덤이 발견되는 지역은 경상도에서는 경주 지역이 사실상 유일하다고 한다. 경주 이외의 지역에서는 고분 형식이 대체로 구덩이식 돌덧널무덤이었다. 경주 지역의 고분은 상대

적으로 다른 지역에 비해 초대형 고분이다. 고분의 형식과 규모, 부장품의 종류와 양이란 측면에서 경주가 점유한 월등한 위치는 바로 지방에 대한 강력한 통제력을 바탕으로 형성되었다. 이 강력한 통제력은 물자의 유입을 강요하는 힘이 되었으며, 그것이 고분의 규모와 부장품에서 현격한 격차로 나타난 것임을 알 수 있다. 그러나 이후 무덤에 변화가 초래되면서 부장품이 줄어들거나 사라지고, 따라서 손잡이잔도 사라진다. 그러한 장례 변화가 생기기 위해서는 우선 삶과 죽음에 대한 인식의 변화가 우선해야 한다. 생사관, 세계관의 변화가 무덤과 부장품의 변화를 낳은 것이다. 앞서 언급했듯이 삶의 세계와 죽음의 세계에 대해, 신라인들은 5세기까지 직선적인 세계관을 가지고 있었다.

•

그러나 불교의 유입으로 직선적 세계관은 깨지고 윤회론에 따른 새로운 세계관, 생사관이 들어선다. 역사에 따르면, 신라는 법흥왕 15년[528]에 이차돈의 순교라는 절차를 거쳐 불교를 공식적으로 받아들인다. 불교의 세계관은 5세기까지 정착되었던 신라의 전통적인 세계관과는 전혀 다른 구조를 지니고 있다. 불교의 수용은 삶과 죽음의 세계에 대한 인식의 엄청난 변화를 의미하는데, 알다시피 불교는 이른바 윤회론에 입각해 있다. 윤회론에 입각한다면 현세에서 삶의 위상은 죽음의 세계에서는 정반대가 될 수 있다. 직선적인 세계관이 깨지는 것이다. 또한 이전처럼 영원히 죽는 것이 아니라 윤회하기 때문에 현재의 삶을 어떻게 살 것인가를 우선적으로 고민해야 한다.

•

불교의 윤회론은 직선적 세계관이 지녔던 삶의 세계와 죽음의 세계를 직접적으로 연결하는 고리를 끊어버렸다. 그렇다면 거대한 무덤과 수

많은 부장품이 필요할 이유가 없어지게 된다. 고고학자들의 연구 결과, 6세기 중반을 지나면서 고분의 위치가 경주 시내에서 벗어나 주변으로 옮겨졌다고 한다. 아울러 무덤의 규모도 이전에 비해 중형 정도로 작아졌으며, 부장품의 양도 대폭 축소되었다. 또한 무덤의 형식도 입구를 수시로 열 수 있는, 가족장이 가능한 옆트기식 돌방무덤으로 바뀌었다. 당연히 부장품도 줄어들고 도기의 생산 역시 축소되었다. 법흥왕의 뒤를 이은 진흥왕재위 540~576도 무덤을 경주 시내에 만들지 않았다.[56] 이것이 손잡이잔이 점차 사라진 또 하나의 이유가 될 수 있다. 앞에서 신라와 로마 세계의 관계가 5세기 말에서 6세기 초 무렵에 단절되었고, 그로 인해 로마 문화의 영향력이 사라지면서 이후 신라는 당唐과의 교류를 긴밀하게 추진하기 시작했다고 말했다.[57] 그에 따라 손잡이잔 역시 자취를 감추게 되었을 것이라고 했던 것과 유사한 시기에 불교가 수용되면서, 무덤과 부장품이 점차 소멸되었고 그것이 손잡이잔의 부재를 더한층 촉발시켰을 것이라고 추정해본다.

가야의 손잡이잔이
으뜸인
이유

손잡이가 달려 있는 잔을 '파수부배把手附杯'라고도 한다. 보통 원통 모양의 잔에 큰 손잡이가 양쪽 또는 한쪽에 붙은 잔은 형태상으로 오늘날의 커피잔이나 머그잔과 크게 다를 바 없다. 오히려 더 세련되고 아름다우며 볼만한 가치가 있다. 당시에 손잡이가 붙은 잔들은 음료나 차 등을 마실 때 사용하던 잔으로 추정된다. 다양한 크기와 형태의 잔들은 가야와 신라 사회에서 일찍부터 전용 제기를 갖춘 제의와 음다 문화가 발달하였음을 보여준다. 손잡이잔이 무덤의 부장품으로 확인된다는 점을 고려하면, 피장자가 현

실 세계에서 사용했다기보다는 사후 세계에서 사용할 수 있도록 배려한 용기의 하나였을 것으로 간주하기도 한다. 커다란 것들은 액체를 담는 잔이라는 기능보다 부피를 재는 도량형 용기로서 기능을 지닌 것으로 추정하기도 한다. 용도에 대한 견해는 다양한데, 계량기 또는 음료를 마시는 용기로 보는 견해, 고리가 달린 대형 파배는 소형 용기에 내용물을 따르는 주전자와 같은 기능을 한 것으로 보는 견해, 무사 집단의 배식기로 보는 견해 등이 있다.[58] 드물지만 백제시대의 것도 있다. 그러다가 자기 시대로 넘어오면서 슬며시 사라져버렸을 것이라고들 말한다. 아무래도 흙으로 빚은 도량형 그릇은 자기나 나무보다 정확도가 떨어졌을 것이다. 이후 나무 용기가 부피를 재는 가장 보편적인 도구로 사용되었고, 자연스레 커다란 손잡이잔은 사라진다.

　　　　　　　　·

　　　　손잡이잔은 단연 가야의 것이 으뜸이다. 손잡이잔의 경우, 나는 신라의 것보다 가야 것을 더 좋아한다. 가야의 잔은 모양이 매우 다양하며 세련미가 상당한 수준이고, 이른바 현대적인 미감을 간직하고 있어서 놀랍다. 가야 지역 고분에서 출토된, 고온에서 구운 뛰어난 경질토기는 신라 토기나 일본 스에키須惠器 토기에 앞선 원형들이다. 잔의 형태도 다양하고 손잡이 모양도 가지각색이다. 가야는 입과 굽이 곡선을 이루고 있는 것으로, 직선을 이룬 신라 도기와 확연히 구별된다. 가야 도기 양식의 특징은 당당함인데, 그것은 짙고 검은 색조의 영향도 있다. 또 비교적 고온에 구운 덕에 견고함이 더 강한 특징으로 파악된다. 이런 견고함은 밝은 회색조의 신라 도기에서는 엿볼 수 없다. 신라 도기는 활달하고 양감이 넘치는 가야 도기에 비해 형태가 옹색한 면이 있다. 그리고 다양한 기형의 가야 도기에 비해 다양성이 제한되어 있

고, 이형 도기도 그리 많지 않다. 그래서 획일적인 느낌이 짙다.[59]

　·

　　　　특히 가야 도기 잔 중에는 고화도로 구워, 기벽이 얇고 검정 빛
깔이 짙게 나는 현대적 세련미와 조형 감각을 갖춘 명품이 많다. 가야 손잡
이잔은 전업적인 생산 체계에서 제작된 것들로 회전판과 도차를 이용해 성형
했으며, 고속 회전을 이용한 기술이 보편화되면서 회전물 손질이 사용되었다
고 한다. 보통 1200도 이상의 고온을 내는 굴가마에서 환원염으로 구워 흙 속
에 포함된 규산이 유리질화되어 침수성이 없어진, 이전 시기의 와질토기와 구
분되는 회청색 경질토기들이다. 그래서 가야 도기의 색감이 신라의 것과 달리
진하고 강하다. 우리가 흔히 가야 토기토기라 부르는 것이 바로 이 회청색 경질
토기이며, 대략 3세기 중엽 이후 562년 대가야가 멸망하는 시기까지 제작된
도기를 말한다. 한편 4세기 후반이 되면, 낙동강을 경계로 동쪽과 서쪽에서
신라와 가야 도기가 지역적 특징을 갖는 도기 양식으로 정립된다. 그런데 실
은 같은 계통의 흐름 속에서 발전한다. 이후 4세기 말, 5세기 초에 이르면 낙동
강을 경계로 서쪽의 가야식 도기와 동쪽의 신라식 도기로 나뉘기 시작한다.

　·

　　　　고고미술사학자 김원룡1922~93의 시기 구분에 따르면, 250~300
년 전후는 삼국시대 도기에서 신라·가야 도기로 넘어가는 과도기에 해당한
다. 신라와 가야 지역의 양식적 차이가 두드러지지 않아 공통 양식기라고 부르
는데, 이때 손잡이잔이 등장한다. 이후 350~550년 전후는 파도무늬가 유행하
며 도기로서 최고의 질과 정교한 공예미를 보여주는 시기로 신라·가야 도기의
고전기라고 할 수 있다. 신라 도기와 가야 도기가 양식적인 차이를 나타내기

시작하고, 신라·가야 도기의 모든 기형이 정형화되는 시기에 해당한다. 이후 550~600년 전후는 말기인 쇠퇴기에 해당하며, 이때는 신라의 대형 고분이 사라지는 시기로 도기의 양이 급격히 줄어들고 따라서 손잡이잔도 사라진다.[60] 가야 도기에 비해 신라 도기는 대부분 유사한 기형에 둥근 형태를 유지하고 민무늬가 많다. 정형화되고 통일성이 강하다. 신라 도기는 굴가마에서 1000도 이상의 높은 온도로 구워져, 두드리면 쇳소리가 날 정도로 단단한 회청색 경질 토기가 주류를 이룬다. 도기에 다양한 기하학적 문양이 시문되는데, 시기가 점차 내려오면서 무늬와 종류도 단순화되고 형식화되어 무늬가 없어지는 특징이 있다. 가야 도기에 비해서 통일성이 강하다. 이는 가야에 비해 신라의 중앙집권 지배 체제가 한층 강화되었음을 의미한다. 아마도 신라시대에는 장인의 대다수가 왕경에 거주했을 것이다. 경주 외곽의 광범위한 지역에 신라 요지窯址가 있었다. 그 요지에서는 왕경인들의 수요를 충족시키기 위해 여러 가지 용기와 기와 등이 제작되었다. 이는 신라 지배층의 대다수가 왕경에 밀집해서 살고 있었고, 지방을 철저히 차별한 중앙집권적인 정치체제였다는 점과 연관이 깊다. 신라의 경우, 진골 신분을 유지하기 위해서는 진골과 혼인을 해야 하는데, 그러기 위해서는 왕경에 사는 수밖에 없었다. 신라시대에는 최고 지배층 가운데 극히 일부만이 전국 각지에 흩어져 있었고, 대부분은 왕경에 모여 살았다. 신라와 로마 사이의 공통점은 지역 차별적 신분제 및 전제 군주제가 실시되기 이전까지 귀족 사이의 합의제가 활발하게 운영되었다는 점, 지방에 대한 통치가 군사적 측면을 중심으로 이루어진 점 등인데 이외에도 여러 면에서 유사하다는 지적이 나온다.[61] 손잡이잔이 로마로부터 유입된 것도 그런 점에서 매우 흥미롭다. 앞서 언급했듯이 기원전 4세기 알렉산드로스 대왕의 동방 원정 때

북인도와 중앙아시아로 들어왔던 그리스 그릇의 양식이 실크로드를 따라 중국을 거쳐 5~6세기경 한반도의 남쪽까지 들어와 영향을 준 것으로 추정된다.

토기에 깃든 한국미와 우수성

신라 토기의 우수성에 대해 처음으로 언급한 이는 미술사가 고유섭1905~44이다. 그는 신라의 도토 공예陶土工藝에 나타난 환상적 조형에 대해 언급하면서, 그것이 지닌 "상상력, 구상력의 풍부, 구수한 특질"을 상찬한다. 그러면서 '구수'하다는 것은 순박순후한 데서 오는 큰 맛이요, 예리하고 모나고 찬 데서는 보이지 않는 맛이라고 한다. 그리고 이러한 맛은 신라의 모든 미술품에서 현저히 느낄 수 있는 맛인데, 이는 동시에 조선 미술 전반에서 느끼는 맛이라고도 한다. 그러면서 조선의 미술은 거칠면서도 땅에 파묻혀 있는 곳에 큰 맛이 있는 듯하다면서 "단아한 맛과 구수하게 큰 맛이 개념으로서는 모순된 것이나 격조와 유모유머-인용자 주가 합치되어 있음과 같이 성격적으로 한 몸을 이루고 있는 듯"[62]하다고 말한다. 이후 김원룡은 고유섭의 의견을 따라, 신라 토기의 무한한 맛과 멋은, 장식은 최소한으로 줄이고 면과 선을 절약하면서 무한의 크기와 변화를 시사하고, 사람이 쓰도록 만든 그릇이면서 다시없이 현세에서 이탈·탈속하고 있다고 말한다.

김원룡은 신라 토기가 "고대와 미래를 연결한 것 같은 특수한 감각으로 국내외 미술 애호가들을 감탄케 한다"라고 지적하며, 신라 토기와 조선 자기 이 둘 모두 전통적인 한국 미술의 자연주의自然主義로 일관하고 있고 그 두 시대의 감각에는 아무런 차이가 없다고 말한다. 그러면서 자연은 미

추를 초월한, 미 이전의 세계로 사람의 꾀에서 생겨나는 인공의 미가 여기에 있을 수 없다면서 자연에는 오직 자연의 미가 있을 따름이며, 자연의 섭리에 입각한 만유존재 그 자체의 미가 있을 뿐이라고 지적한다.[63] 미추를 인식하기 이전, 미추의 세계를 완전 이탈한 미가 자연의 미인데, 한국의 미에는 이러한 미 이전의 미가 있다고 한다. 그러면서 고졸한 신라 토기에서 말 못할 현대적 감각을 느꼈다며, 현대미술이 발버둥 치며 도달하려고 하는 '변형', '생략', '직관'의 진정성이 바로 신라 토기에 가장 순수하고 담담하게, 그러면서도 사람을 압도하는 잠재적 힘으로 구현되어 있다고 보았다.

·

그리고 신라 토기의 특이한 성격과 매력에 대해 자연 그대로 빚은 흙, 색감, 표면 처리의 박눌, 그리고 종교적 냄새를 띠는 비기능적·비현실적이면서도 철저하게 기능 위주의 가장 현실적인, 자연스러운 형세들의 완전한 조화를 꼽고 있다. 이처럼 신라 토기는 신라 특유의 조건들을 가졌으면서도 조선 자기와 공통되는 한국적인 특색을 지니고 있는데, 그것은 '제작 태도'의 완전한 결여, 철저한 무작위, 그리고 무엇보다도 세부에 대한 무집착 또는 소홀이라고 지적한다.[64] 이른바 완전한 것에 대한 무관심과 무집착이 그것이라고 한다. 그러면서 신라 토기의 멋은 철저하게 세속적이면서 한편으로는 세속을 떠나버린, 이율배반적인 성격에 있는데, 흙을 묻히고 거름을 바른 듯 강한 흙내와 동시에 이 세상에는 존재할 수 없을 것 같은 괴이한 정신적 세계, 그리고 이 모든 것들이 제멋대로 발산되면서 불가사의한 조화를 이루고 있다고 말한다.[65] 특히 5~6세기 초에 제작된 다양한 잔들은 독창적인 아이디어가 돋보이는 특별한 작품들이라고 평가한다.

한편 강우방은 대담한 변형과 비대칭이 빚어내는 익살을 보여
주는 그릇의 형태와 무늬들은 우리 문화의 원형에 해당하는데, 신석기시대의
토기에서 삼국시대 토기를 거쳐 옹기에 이르기까지 한국미의 원형질이 그 안
에 알뜰하게 응어리져 있으며, 우리 미술 양식의 불변하는 요소 가운데 치졸
함과 자유분방함이 있다고 지적한다.[66] 그런데 고유섭과 김원용, 강우방의 견
해는 1922년 한국 예술의 아름다움과 특질을 고찰한『조선과 그 예술』의 저
자 야나기 무네요시의 논의에 절대적으로 기대고 있다. 조선 예술은 민예적인
것이라며, 그 특징을 '무기교의 기교', '무계획의 계획', '소박미' 등으로 말하는
고유섭이나 그 이래의 미술사가 최순우를 비롯하여 '자연주의'를 내세우는 김
원룡, 그리고 '원융'과 '조화'를 말하는 강우방 등이 모두 한국미 논의에서 야
나기의 영향을 짙게 반영하고 있다고 하겠다. 야나기는 그의 민예론의 전개
과정에서 한국의 아름다움을 서구 예술론의 관점에서는 접근할 수 없는 '건
강의 미', '무위자연의 미', '소박미', '불합리의 미', '파형의 미', '치졸미', '무기교
의 미', '천연의 아름다움', '민예미', '타력미', '무사無事의 아름다움', '불이不二미'
같은 것으로 설명한다.[67] 당시 조선인들의 삶의 공간을 장식하고 점유하고 있
던 일상적인 도구 내지 물건으로서의 이미지가 미술·예술이 되었으며, 더구
나 신비스럽고 불가사의한 매력을 지닌 뛰어난 존재로 격상되어 논하게 된 것
은 전적으로 야기기의 안목과 논지에 힘입은 바 크다.

　　　　야나기의 민예론은 이른바 아무것도 의도하지 않은 것일 수밖
에 없어 보이는, 무심하고 소박한 형태가 주는 미감으로 이는 서양의 근대미

학으로는 결코 설명할 수 없는 궁극의 경지를 보여주는 것이다. 평범한 장인들이 만든 물건에서 발견한 미란 그의 말에 따르면 "타력에 맡겨져 저절로 구원된" 미이다. 그것을 만든 장인들은 결코 목적을 가지고 의도적으로 제작하지 않았고, 따라서 미추를 떠난 자리에서 가능한 미라는 것이다. 불교학자이기도 한 야나기는 만물의 본성에는 미추의 분별이란 애초에 없으며 분별심이란 그저 관념의 산물일 뿐이라고 보았다. 따라서 미추의 분별 이전으로 돌아가는 것이 그에게는 중요했다.

●

그러나 그는 조선 민중이 만든, 아무렇게나 만들어 놓은, 분별심을 지우고 만든그렇게 만들었다고 믿는 것들 것 중에서 지극히 뛰어난 것만을 섬세하게 선별해서 수집하고 이를 자연미, 고졸미, 무명의 미 등의 수사를 붙여 논의하였다. 미추를 떠날 것을 주장한 그이지만 실상은 다시 자연스럽고 무심하고 불가사의한 조형의 미를 두르고 있는, 있다고 여겨지는 자신의 취향과 미적 판단에 전적으로 기대어 의미를 부여하고 있다. 아무것도 추구하지 않은 결과가 바로 그것을 추구한 결과로 나타나게 되는 역설이 발생한다.[68]

●

사실 야나기의 민예론은 전통적으로 고유한 동양적 이론이 아니라, 오히려 오리엔탈리즘이라는 복잡한 문화정치학이 탄생시킨 혼종적이고 근대적인 결과물이다. 서양은 자신의 정체성을 구축하기 위해 동양을 '타자'로 상정했다. 그리고 일본은 다시 일본을 제외한 나머지 '동양'을 '타자'로 설정함으로써 서양과 동양 사이의 어딘가에 자신의 정체성을 구축하고자 했다. 바로 그 자리가 야나기의 위치였다. 야나기는 일본제국주의에 힘입어 지배 시스

템을 배경으로 또 다른 '타자'를 조선에서 발견하고 만들어냈다. 그는 오리엔탈리즘을 흡수한 후 '오리엔탈 오리엔탈리즘'을 조선에 투사했고, 최종적으로 '오리엔탈 오리엔탈리즘'을 서양에 되돌려 투사했다.[69] 이런 시선과 관계 속에서 조선의 미술·민예품이라고 불리는 것들은 문화적 정체성을 부여받고 민예 전통의 담론이 형성되었다고 본다.

·

결과적으로 야나기의 민예론과 그의 감식안을 통해 한국미의 특성과 매력에 대해 새삼 눈뜨게 된 것이 사실이다. 타자의 눈을 통해 비로소 자아를 발견한 셈이다. 야나기가 예찬한 민예론의 시선에서 삼국시대 토기의 조형성을 다시 볼 수 있게 된 것도 부정하기 어렵다. 그러나 동시에 그의 안목을 맹신하거나 그의 담론을 일방적으로 추종하는 데서 벗어나 우리 스스로의 관점과 해석, 독창적인 담론을 만들어내는 것이 필요하다는 생각이다.

·

한편 일본 문화의 근원으로서 한국의 존재에 대한 심도 있는 연구를 위해 1978~1987년 한국에 머물면서 왕성한 연구 활동을 한 미국 출신의 동양미술사학자인 존 카터 코벨Jon Carter Covell, 1910~96은 여러 편의 한국 문화 칼럼을 통해 가야 유물을 소개하면서 "내 눈에 가야 토기는 후기 신라 토기보다 훨씬 미학적이고 매력적이다"라고 했다.[70] 동일한 맥락에서 윤용이는 원숙한 철기 제작 기술을 통해 단단한 경질토기를 만드는 데 적극 활용한 가야의 질그릇이 조형 감각과 미감에 있어서 삼국 중 단연 우수하다면서 그 안에 깃든 현대적인 조형 감각에 주목하고 있다.[71]

·

선사시대의 빗살무늬토기에서 가야와 신라의 손잡이잔과 고려와 조선시대의 질그릇에까지 이어지는 한국인의 미의식에는 분명 과도하게 꾸미는 것을 싫어하는 소박하고 담백한 조형미와 자유분방함이 스며 있다. 특히 우리 미술문화의 기원을 이해하는 데 가장 핵심적인 가야와 신라시대 손잡이잔은 한국미의 원초적인 형태와 미감의 전통을 온존히 보존하고 있는 거의 유일한 영역이다.

·

동시에 이 잔은 이미 현재에 와버린 과거의 얼굴이다. 다른 유물들은 부득불 그 시대의 한계 내에서 제약받는 조형의 굴레를 은연중 거느리고 있다면, 이 손잡이잔은 그것들과는 완연히 다른 질적 차원을 지닌 것으로 시공을 초월해 너무나도 현대적인 미감을 지닌 채 현재의 시간으로 밀고 들어온다.

주

1 미술은 근대Modern era의 발명품이다. 근대 이전의 사람들이 생산한 뛰어난 건물과
물품들은 우리의 문화에 의해 '차용'되어 미술로 변형된 것이다.(메리 앤 스타니스제프스키,
『이것은 미술이 아니다』, 박이소 옮김, 현실문화연구, 2002, 38쪽.)

2 조유전, 『발굴 이야기』, 대원사, 1997, 73쪽.

3 최순우, 『나는 내 것이 아름답다』, 학고재, 2016, 71쪽.

4 최범, 『한국디자인의 문명과 야만』, 안그라픽스, 2016, 55쪽.

5 이기봉, 『고대도시 경주의 탄생』, 푸른역사, 2007, 81~82쪽.

6 최순우, 앞의 책, 176쪽.

7 김원용, 『한국미의 탐구』, 열화당, 1996, 20~21쪽.

8 사라 알란, 『공자와 노자, 그들은 물에서 무엇을 보았는가』, 오만종 옮김, 예문서원, 1999, 55쪽.

9 강영희, 『금빛 기쁨의 기억』, 일빛, 2004, 155쪽.

10 고유섭, 『구수한 큰 맛』, 진홍섭 엮음, 다할미디어, 2005, 27쪽.

11 강영희, 앞의 책, 151쪽.

12 황현산, 『밤이 선생이다』, 난다, 2013, 32쪽.

13 홍명섭, 『현대철학의 예술적 사용』, 아트북스, 2017, 146~147쪽.

14 김찬곤, 『빗살무늬토기의 비밀』, 뒤란, 2021, 121쪽.

15 이성복, 『타오르는 물』, 현대문학, 2009, 18쪽.

16 박천수, 『가야토기』, 진인진, 2010, 251쪽.

17 장 클로트, 『선사 예술 이야기』, 류재화 옮김, 열화당, 2022, 285쪽.

18 이성복, 앞의 책, 247쪽.

19 김영균·김태은, 『탯줄코드』, 민속원, 2010, 참고

20 홍명섭, 앞의 책, 287쪽.

21 허수경, 『나는 발굴지에 있었다』, 난다, 2019, 142쪽.

22 김찬곤, 앞의 책, 2021, 121쪽

23 한국역사연구회 고대사분과, 『고대로부터의 통신』, 푸른역사, 2003, 91쪽.

24 최범, 앞의 책, 55쪽.

25 조규희, 『산수화가 만든 세계』, 서해문집, 2022, 23쪽.

26 요시미즈 츠네오, 『신라가 꽃피운 로마문화』, 이영직 옮김, 미세움, 2019, 34쪽.

27 임영주, 『한국문양사』, 미진사, 1998, 28쪽.

28 『노자』, 제8장, "上善如水. 水善利萬物而又靜, 居衆人之所惡, 故幾於道矣,…夫唯不爭, 故無尤."

29 최경원, 『한류미학 1』, 더블북, 2020, 92쪽.

30 『청자』, 이화여자대학교박물관, 2017, 44쪽.

31 김찬곤, 앞의 책, 241쪽.

32 아돌프 로스, 『장식과 범죄』, 현미정 옮김, 소호건축, 2006, 298쪽.

33 최순우, 앞의 책, 179쪽.

34 미스기 다카토시, 『동서 도자 교류사-마이센으로 가는 길』, 김인규 옮김, 눌와, 2001, 26쪽.

35 허버트 리드, 『도상과 사상』, 김병익 옮김, 열화당, 1982, 49쪽.

36 허버트 리드, 같은 책, 50쪽.

37 김찬곤, 『빗살무늬토기의 비밀』, 뒤란, 2021, 참고.

38 미스기 다카토시, 앞의 책, 36쪽.

39 존 보드먼, 『그리스 미술』, 원형준 옮김, 시공사, 2003, 37~49쪽 참고.

40 고든 차일드, 『신석기 혁명과 도시혁명』, 김성태·이경미 옮김, 주류성, 2013, 141쪽.

41 윤용이, 『우리 옛 도자기의 아름다움』, 돌베개, 2007, 56쪽.

42 유홍준, 『한국미술사 강의 1』, 눌와, 2010, 1쪽.

43 강우방, 『한국미술, 그 분출하는 생명력』, 월간미술, 2001, 48쪽.

44 몰리 해치 지음, 캐슬린 모리스 해설, 『티컵 컬렉션-아름다운 유럽 찻잔을 그리다』, 강수정 옮김, 홍시, 2016, 19쪽.

45 『스키타이 황금-소련 국립에르미타주 박물관 소장』, 국립중앙박물관, 1991, 18~22쪽 참조.

46 강인욱, 『유라시아 역사기행』, 민음사, 2015, 198~203쪽.

47 요시미즈 츠네오, 앞의 책, 191~192쪽.

48 김찬곤, 앞의 책, 327쪽.

49 미스기 다카토시, 위의 책, 54쪽.

50 윤용이, 앞의 책, 33쪽.

51 KBS역사스페셜, 『역사스페셜 7』, 효형출판, 2002, 42~43쪽.

52 일연, 『삼국유사』, 최호 옮김, 홍신문화사, 1999, 29쪽.

53 도명, 『가야불교, 빗장을 열다』, 담앤북스, 2022, 279쪽.

54 조유전, 앞의 책, 348쪽.

55 이영훈·신광섭, 『고분미술 II -신라·가야』, 솔, 2005, 참고.

56 이기봉, 앞의 책, 316~327쪽 참고.

57 요시미즈 츠네오, 앞의 책, 359~361쪽.

58 김종만, 『백제토기의 생산유통과 국제성』, 서경문화사, 2019, 308~311쪽.

59 『한국토기의 아름다움-질박함과 추상에의 조화』, 호림박물관, 2001, 232쪽.

60 김원용, 『신라토기』, 열화당, 1994, 37쪽, 80쪽.

61 이기봉, 앞의 책, 240쪽.

62 고유섭, 앞의 책, 53쪽.

63 김원용, 『한국미의 탐구』, 열화당, 1996, 48쪽.

64 김원용, 같은 책, 20쪽.

65 김원용, 같은 책, 21쪽.

66 강우방, 앞의 책, 38쪽.

67 권영필 외, 『한국의 미를 다시 읽는다』, 돌베개, 2005, 85쪽.

68 채운, 『예술을 묻다』, 봄날의박씨, 2022, 263쪽.

69 키쿠치 유코, 『일본 근대와 민예론』, 허보윤 옮김, 서울대학교출판문화원, 2022, 389~390쪽.

70 존 카터 코벨, 『한국문화의 뿌리를 찾아』, 김유경 편역, 눈빛, 2021, 23쪽.

71 윤용이, 앞의 책, 102쪽.

참고자료

단행본

- 강영희,『금빛 기쁨의 기억』, 일빛, 2004.
- 강우방,『한국미술, 그 분출하는 생명력』, 월간미술, 2001.
- 강인욱,『유라시아 역사기행』, 민음사, 2015.
- 고든 차일드,『신석기 혁명과 도시혁명』, 김성태·이경미 옮김, 주류성, 2013.
- 고유섭,『구수한 큰맛』, 진홍섭 엮음, 다할미디어, 2005.
- 권영필 외,『한국의 미를 다시 읽는다』, 돌베개, 2005.
- 김종만,『백제토기의 생산유통과 국제성』, 서경문화사, 2019.
- 김영균·김태은,『탯줄코드』, 민속원, 2010.
- 김원용,『신라토기』, 열화당, 1994.
- 김원용,『한국미의 탐구』, 열화당, 1996.
- 김찬곤,『빗살무늬토기의 비밀』, 뒤란, 2021.
- 도명,『가야불교, 빗장을 열다』, 담앤북스, 2022.
- 메리 앤 스타니스제프스키,『이것은 미술이 아니다』, 박이소 옮김, 현실문화연구, 2002.
- 몰리 해치 지음, 캐슬린 모리스 해설,『티컵 컬렉션-아름다운 유럽 찻잔을 그리다』, 강수정 옮김, 홍시, 2016.
- 박영택,『앤티크 수집미학』, 마음산책, 2019.
- 미스기 다카토시,『동서 도자 교류사-마이센으로 가는 길』, 김인규 옮김, 눌와, 2001.
- 박천수,『가야토기』, 진인진, 2010.
- 사라 알란,『공자와 노자, 그들은 물에서 무엇을 보았는가』, 오만종 옮김, 예문서원, 1999.
- 요시미즈 츠네오,『신라가 꽃피운 로마문화』, 이영직 옮김, 미세움, 2019.
- 유홍준,『한국미술사 강의 1』, 눌와, 2010.
- 윤용이,『우리 옛 도자기의 아름다움』, 돌베개, 2007.
- 이기봉,『고대도시 경주의 탄생』, 푸른역사, 2007.
- 이성복,『타오르는 물』, 현대문학, 2009.
- 이영훈·신광섭,『고분미술 II-신라·가야』, 솔, 2005.
- 일연,『삼국유사』, 최호 옮김, 홍신문화사, 1999.
- 임영주,『한국문양사』, 미진사, 1998.
- 장 클로트,『선사 예술 이야기』, 류재화 옮김, 열화당, 2022.
- 조규희,『산수화가 만든 세계』, 서해문집, 2022.
- 조유전,『발굴 이야기』, 대원사, 1997.
- 존 보드먼,『그리스 미술』, 원형준 옮김, 시공사, 2003.
- 존 카터 코벨,『한국문화의 뿌리를 찾아』, 김유경 편역, 눈빛, 2021.
- 채운,『예술을 묻다』, 봄날의박씨, 2022.
- 최경원,『한류미학1』, 더블북, 2020.

- 최범,『한국디자인의 문명과 야만』, 안그라픽스, 2016.
- 최순우,『나는 내 것이 아름답다』, 학고재, 2016.
- KBS역사스페셜,『역사스페셜 7』, 효형출판, 2002.
- 키쿠치 유코,『일본 근대와 민예론』, 허보윤 옮김, 서울대학교출판부, 2022.
- 한국역사연구회 고대사분과,『고대로부터의 통신』, 푸른역사, 2003.
- 허버트 리드,『도상과 사상』, 김병익 옮김, 열화당, 1982.
- 허수경,『나는 발굴지에 있었다』, 난다, 2019.
- 홍명섭,『현대철학의 예술적 사용』, 아트북스, 2017.
- 황현산,『밤이 선생이다』, 난다, 2013.

화집

- 『2011-2015 기증유물』, 한성백제박물관, 2015.
- 『가야-백제와 만나다』, 한성백제박물관, 2017.
- 『가야, 동아시아 교류와 네트워크의 중심지들』, 국립중앙박물관, 2019.
- 『가야인 바다에 살다』, 국립김해박물관, 2021.
- 『가야의 그릇 받침』, 국립김해박물관, 1999.
- 『가야와 마한, 백제 1500년 만의 만남』, 복천박물관, 2015.
- 『경상대학교박물관 도록』, 2018.
- 『국립김해박물관 도록』, 2008.
- 『국립중앙박물관 소장 서역미술』, 국립중앙박물관, 2003.
- 『국립중앙박물관 기증유물-최영도 기증』, 국립중앙박물관, 2010.
- 『맥타가트 박사의 대구사랑 문화재사랑』, 국립대구박물관, 2001.
- 『변한, 그 시대 부산을 담다』, 복천박물관, 2020.
- 『세계 원주민 토기전』, 세계도자기엑스포 엑스포조직위원회, 2001.
- 『스키타이 황금-소련 국립에르미타주 박물관 소장』, 국립중앙박물관, 1991.
- 『아름다운 공유-한성에 모인 보물들』, 한성백제박물관, 2015.
- 『양동리, 가야를 보다』, 국립김해박물관, 2012.
- 『전북에서 만나는 가야 이야기』, 국립전주박물관, 대가야박물관, 2018.
- 『중국 고대 토기전』, 세계도자기엑스포 엑스포조직위원회, 2001.
- 『창녕박물관 소장 유물도록』, 창녕박물관, 2007.
- 『청자』, 이화여자대학교박물관, 2017.
- 『한국의 미-토기』, 중앙일보사, 1981.
- 『한국토기의 아름다움-질박함과 추상에의 조화』, 호림박물관, 2001.
- 『흙, 예술, 삶과 죽음-한국 고대의 토기』, 국립중앙박물관, 1997.
- 『토기-호림박물관 개관 30주년 기념』, 호림박물관, 2012.
- 『토기-그 질박한 역사의 여정』, 용인대학교박물관, 2014.
- 『토기 명품 도록-삼국시대』, 고려대학교박물관, 1990.

삼국시대

손잡이
잔의
아름다움

**미적
오브제로
본
가야와
신라시대
손잡이잔
75점**

© 박영택 2022

초판 인쇄	\|	2022년 9월 26일
초판 발행	\|	2022년 10월 7일

·

지은이	\|	박영택
펴낸이	\|	정민영
책임편집	\|	정민영
편집	\|	박기효
사진	\|	박병혁 이선주
디자인	\|	나비(02.742.8742)
마케팅	\|	정민호 이숙재 김도윤 한민아 정진아 이민경 우상욱 정유선 김수인
제작처	\|	영신사

·

펴낸곳	\|	(주)아트북스
출판등록	\|	2001년 5월 18일 제406-2003-057호
주소	\|	10881 경기도 파주시 회동길 210
전화번호	\|	031-955-7977(편집부) 031-955-2696(마케팅)
트위터	\|	@artbooks21
인스타그램	\|	@artbooks.pub
전자우편	\|	artbooks21@naver.com
팩스	\|	031-955-8855

ISBN 978-89-6196-419-7 03600

·